KB077224

창의적인 아이디어 발상법의
유형에 따른
캐릭터디자인 개발 방법론

창의적인 아이디어 발상법의 유형에 따른 캐릭터디자인 개발 방법론

발 행 | 2021년 04월 20일
저 자 | 이 정희
펴낸이 | 한 건희
펴낸곳 | 주식회사 부크크
출판사등록 | 2014.07.15.(제2014-16호)
주 소 | 서울특별시 금천구 가산디지털1로 119 SK트윈타워 A동 305호
전 화 | 1670-8316
이메일 | info@bookk.co.kr

ISBN | 979-11-372-4303-3

www.bookk.co.kr

이 저서는 2017년 정부(교육부)의 재원으로 한국연구재단의 지원을 받아 수행된 연구임
This work was supported by the Ministry of Education of the Republic of Korea and the
National Research Foundation of Korea
(NRF-2017S1A6A4A01022193)

창의적인 아이디어 발상법의
유형에 따른
캐릭터디자인 개발 방법론

이정희 지음

【 목 차 】

닫는 글

여는 글

요즘은 아이부터 어른까지 캐릭터 소품 하나쯤 안 가진 사람이 거의 없을 정도이다. 문구나 인형 등 전통적인 캐릭터상품은 물론 패션, 뷰티 등 다양한 분야에서 캐릭터 마케팅을 펼치면서 일상 속에서 캐릭터를 쉽게 접하게 되었고, 캐릭터는 아이들의 장난감이라는 공식이 깨진 지도 이미 오래이다. 더불어 최근 복고 열풍과 함께 어린 시절로 돌아가고 싶어 하는 키덜트 문화가 부상하면서 캐릭터 소비자층이 아이에서 성인으로 급속히 확대되고 있다.

미국의 시사주간지 [뉴스위크]는 '창의성의 위기' 라는 기사에 디지털 환경에서 창의성이 점점 하락하고 있다는 연구 결과를 소개했다. 생활환경 개선과 더불어 지능지수(IQ)는 계속 높아져 왔지만 1990년 이후 아이들의 창의성은 오히려 하락해 왔다는 역설적 현상이 확인되었다. 창의성 하락 추세는 유치원부터 초등학교 6학년까지 창의성이 가장 활발한 연령대에서 두드러졌는데, 시험 점수와 성적에 집착하고 디지털 미디어를 몰입적으로 사용할수록 창의성이 떨어지는 것으로 나타났다. 2010년 미국 인디애나대학 조너선 플루커 교수는 평생에 걸친 창의적 성취는 유년기의 지능지수보다 유년기의 창의성과 깊은 상관관계를 갖고 있다는 연구 결과를 발표한 바 있다.

창의성이 어느 정도 유전적으로 결정되는 재능에 좌우되는지, 학습과 훈련에 의해서 길러질 수 있는지에 대해서는 견해가 다양하다. 하지만 사회는 창의성이 아니라 승자의 업적을 창의적이라고 칭송한다. 창의적 아이디어는 시도의 결과가 성공했을 때에만 평가받고 대부분의 경우에는 비합리적이고 쓸데없으며 무모한 시도와 기회의 낭비로 비난받는다. 갈릴레이와 반 고흐 사례에서처럼 창의적 시도는 대개 외면당하고 무시당한다. 과학소설 작가 아이작 아시모프는 '세상은 대체로 창의성을 못마땅해 한다'고 말한다.

이 책에서는 창의적인 아이디어 발상법의 유형에 따라 캐릭터디자인 개발 방법론을 정리하고자 한다. 캐릭터에 대한 일반적 고찰뿐만 아니라 효과적인 캐릭터디자인의 탐구요소들, 창의적인 아이디어 발상법들을 이해하여 효율적인 캐릭터디자인의 아이디에이션 프로세스를 도출하고자 한다.

기존 캐릭터기획자와 캐릭터디자이너에게 시장을 이해하고 어떤 방법으로 접근해야 하는지에 대한 방법을 제시하고, 캐릭터디자인 제작에 입문하는 개발자와 디자이너, 혹은 이미 프로젝트에 참여해 본 경험이 있는 이들에게 캐릭터디자인의 기획환경과 디자인에 대한 설명을 통해 보다 쉽고 명료하게 업무를 진행할 수 있도록 참고가 되고자 한다.

이 책이 가장 효과적으로 다가올 개인 캐릭터기획자나 소규모 프로젝트 구성원들에게 캐릭터 사업을 운영하는 데 있어서 꼭 필요한 프로세스를 훈련할 기회를 제공하여, 기획자와 디자이너에게 요구되는 기획 마인드를 키우는데 효과적인 학습서로 활용될 수 있도록 초점을 맞추었다.

다양한 분야의 캐릭터성공사례를 기반으로 개발 방법론을 제시하여 캐릭터사업에서 성공을 거두기 위한 실무 지침서로서 많은 이들에게 도움이 되길 희망한다.

마지막으로 한권의 책으로 나올 수 있도록 도움을 주신 모든 분들께 감사드립니다.

I

캐릭터에 관한 일반적 고찰

1. 캐릭터의 개념
2. 캐릭터의 특징
3. 캐릭터의 시대적 흐름
4. 캐릭터산업의 분류 및 성공요소
5. 캐릭터산업의 현황 분석

Ⅰ. 캐릭터에 관한 일반적 고찰

1. 캐릭터의 개념

캐릭터의 어원은 그리스어 Kharakter의 '새겨진 것'과 Kharassein의 '조각하다'라는 의미에서 유래하는 것으로서 이 용어를 최초로 사용한 것은 그리스의 철학자 테오프라스투스(Theophrastus, 372-287 B.C.)인데, 그는 <Characters>에서 이 말을 사용하였다.[1] 사전적 의미로는 1)성격·인격, 2)특성·특질, 3)작품에 등장하는 인물, 4)연극 중의 등장인물 또는 역할[2]을 의미한다.

캐릭터의 사전적 의미를 디자인 사전에서 살펴보면 일정한 기업이나 상품의 판촉 활동과 광고에 있어서 특정 대상을 연상시킬 수 있도록 반복해서 사용되는 인물이나 동물의 일러스트레이션을 말한다고 정의하고 있다. 광고에서는 유명한 스타의 사진 등을 계약하여 계속 사용할 때도 있는데 그것도 캐릭터의 영역에 포함된다. 캐릭터를 능숙하게 사용하면 광고에 대한 친근감을 깊게 하고 일관성이 느껴지며, 나아가서는 상품의 차별화를 추진할 수 있다. 캐릭터는 개성이 뚜렷한 광고라는 의미로도 사용된다.[3]

콘텐츠진흥원에서는 '캐릭터는 특정한 관념이나 심상을 전달할 목적으로, 의인화나 우화적인 방법을 통해 시각적으로 형상화되고 고유의 성격 또는 개성이 부여된 가상의 사회적 행위 주체이다.'[4] 라고 정의하고 있다.

Mendenhall John(1990)은 캐릭터는 어떤 대상물의 보편적 속성에 강한 개성을 불어 넣어 특징적인 속성을 지닌 새로운 개체로 표현 된 것을 말한다고 주장한다.[5] 브랜드 관점에서 본 미국의 Keller(1998)는 캐릭터는 인간이나 실제 삶의 특성을 가지고 있는 특정한 형태의 브랜드 상징을 의미 한다[6]고 개념화한다.

1) Guide to Literary Terms: Characters, http://www.enotes.com/literary-terms/character, 2011-07-10
2) 이희승 편저, 국어대사전, 제3판 수정판, 민중서림, 1998, p.3886
3) 박선의, 디자인 사전, 서울 미진사, 1990, p.280
4) 한국콘텐츠진흥원, 2001 캐릭터산업계 동향조사, 서울: 한국문화콘텐츠진흥원, 2002, p.33
5) Mendenhall John, Character Trademarks, Chronicle Books, San Francisco, 1990, p.7
6) Kevin L. Keller, Strategic Brand Management, Prentice Hall, 1998, p.146

출 처	캐릭터의 개념
한국콘텐츠진흥원, 2001 캐릭터산업계 동향조사, 서울: 한국문화콘텐츠진흥원, 2002, p.33	캐릭터는 특정한 관념이나 심상을 전달할 목적으로 의인화나 우화적인 방법을 통해 시각적으로 형상화되고 고유의 성격 또는 개성이 부여된 가상의 사회적 행위주체이다
キャラクターマーケティングプロジェクト, キャラクターマーケティング(캐릭터마케팅), 東京: 日本能率協會マネジメントセンター, 2002, p.14	일본은 1950년대에 월트디즈니사의 영화배급을 담당하고 있던 다이에이주식회사(大映株式會社) 의해 라이선스 업무가 시작되면서 영문 계약서가 그대로 일본 내에서도 사용되었고, 일본에서는 이 때 이후로 상품에 사용되는 만화 주인공을 캐릭터라고 부르게 되었다
동경 광고마케팅 연구회, 캐릭터 마케팅의 이론과 전략, KADD, 1999, p.36	1920년 미국은 '뽀빠이', '미키마우스' 등 인기 있는 애니메이션의 여러 가지 상품화 과정에 있어서 계약서에 애니메이션 주인공을 가리켜 '펜시풀 캐릭터(Fanciful Character)'라고 명명한 것으로부터 캐릭터라는 용어의 원천이 되었다
Kevin L. Keller, Strategic Brand Management Building, Measuring, and Managing Brand Equity, Prentice Hall, 1998, p.146	캐릭터는 인간이나 실제 삶의 특성을 가지고 있는 특정한 형태의 브랜드 상징을 의미 한다
김종진, 21세기 유망산업 캐릭터, LG Ad, 1996, 7~8월, p.12	실제적인 의미로 소비자의 흥미를 끌 수 있도록 외견상 이름, 성격, 행동 등에 강한 개성이 담겨져 있는 상징물로 상품화 가치가 있는 것으로 정리할 수 있다
조규화, 캐릭터, 복식사전, 서울: 경춘사, 1995, p.506	가격, 품질, 디자인 등에 의하여 결정되는 상품의 특성, 또는 티셔츠의 가슴과 원피스의 무늬 등에 사용되는 특징 있는 모티브나 광고에 나오는 탤런트, 애니메이션의 모티프
캐릭터, 디자인사전, 미진사, 1990, pp.280~281	일정한 기업이나 상품의 판촉활동과 광고에 있어서 특정 대상을 연상 시킬 수 있도록 반복해서 사용되는 인물이나 생물의 일러스트레이션
Mendenhall John, Character Trademarks, Chronicle Books, San Francisco, 1990, p.7	일반적으로 어떤 대상물의 보편적 속성에 강한 개성을 불어 넣어 특징적인 속성을 지닌 새로운 개체로 표현 된 것을 의미 한다
(주)위즈엔터테인먼트	외형상의 특성뿐만 아니라 이름이나 성격, 행동, 목소리 등의 강한 개성을 제품 또는 서비스에 이전시켜 소비자에게 친근감을 형성하는 것을 목적으로 개발된 형상 또는 이미지를 의미 한다

[표] 캐릭터의 개념 정의

　　캐릭터의 개념을 포괄적으로 수용해 볼 때, 공통적으로 적용되는 개념으로는 '외형 또는 형상', '이미지', '개성 또는 성격', '상징성', '가치', '의인화', '우화화' 등을 들 수 있다.

　　'외형, 형상'은 유형적인 구성을 의미하는 것으로 실제 상품화 등을 고려해 볼 때 가장 선행되어야 하는 관념이다. '이미지'는 외형이나 형상과 유사한 개념이지만 단순한 유형성에 더해 특정한 느낌, 즉 심상을 반영하고 있다는 것이 다르다.

　　'개성, 성격'은 캐릭터가 가지는 본질적인 면의 하나로, 단순화 도안과 구별되어지는 기준이 된다. 캐릭터 자체가 하나의 성격체를 의미하는 것이고 개성과 성격의 반영은 필수적인 요소이다.

'상징성'은 캐릭터가 가지는 의미론을 뜻하며,

'가치'는 상징성에 부여된 값이라 할 수 있다.

'의인화'는 실제적인 인간의 삶을 대변하고 사람의 특성을 반영한다는 측면에서 거론되는 것이며, 단순한 마크와도 구별되는 차이이다.

'우화적'은 표현의 방법으로 사실적인 표현에 교훈적이고 풍자적인 내용을 더해 여타 기교가 첨가됨을 의미한다고 해석할 수 있다. 다음 [그림]은 캐릭터의 조작된 개념화이다.

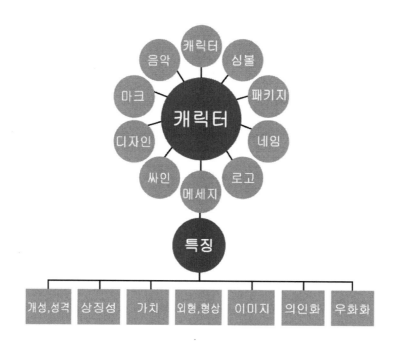

[그림] 캐릭터의 개념

본 글에서의 캐릭터에 대한 조작적 정의는 인간이나 실제 삶의 특성을 가지고 있는 특정한 형태의 브랜드 상징을 제작, 제조, 판매, 서비스업까지 모든 관련분야를 지칭하고자 한다. 또한 캐릭터디자인에 대한 의미는 과거 현재 미래에 상행위(商行爲)의 대상인 모든 캐릭터상품의 디자인을 의미한다.

2. 캐릭터의 특징

모든 브랜드는 다양한 형식의 연상을 통해 제품에 대한 차별화된 이미지를 만들어냄으로써 기업의 이윤을 창출한다.7) 캐릭터는 구매 과정에서 식별하기 쉬운 캐릭터 이미지로 구분되어 지며 이는 동일한 제품력을 가진 제품에 대해서도 소비자의 구매 태도와 구매 가능한 가격 범위를 결정하게 되는 중요한 요소이다. 예를 들어 소비자는 종류와 품질이 동일한 제품에 대해서 캐릭터디자인으로 타 제품 대비 프리미엄 가격을 지불하고 살 수 있는 것이다.

이렇게 차별화된 이미지를 각인시키기 위해서 최근에 가장 효율적이라고 생각되는 기법이 스토리텔링 기법이다.8) 이야기는 대표적인 정보처리 장치이며 기억하기 쉬운 구조로 되어 있다. 제품의 이름을 이름 자체가 아니라 하나의 이야기 상황 속에서 기억나게 하는 방식이야말로 소비자들이 그 제품을 떠올리게 하는 가장 손쉬운 방법일 수 있다. 여기에 그 이야기가 소비자를 감동시킬 수 있는 구조로 되어 있다면 금상첨화일 것이다.

<전설이 되는 브랜드 만들기>의 로렌스 빈센트는 브랜드가 말을 하면, 소비자는 관심을 가지고 듣는다. 브랜드가 움직이면 소비자들도 따라 움직인다. 브랜드는 마케팅의 구조물일 뿐 아니라 소비자와 삶을 함께하는 인물이다9)라고 주장한다. 시대에 맞게 변화하는 브랜드의 개념에 스토리텔링을 가진 캐릭터의 만남은 시대가 요구하는 콘텐츠인 것이다.

람지는 사람들은 상품이 아니라 그 상품이 표현하는 이야기를 구매하고 이제는 브랜드를 구매하기보다는 그 브랜드가 상징하는 신화와 원형을 구매 한다고 주장하였다.10)

7) 임채숙, 브랜드 경영이론, 나남, 2009, p.26
8) 최혜실, 스토리텔링, 그 매혹의 과학, 한울아카데미, 2011, pp.208-209
9) Laurence Vincent, Legendary Brands. Unleashing the Power of Story-telling to Create a Winning Market Strategy, Dearborn Trade Publishing, Chicago, 2002, p.4
10) Ashraf Ramxy, What's in a name?, How stories power enduring brands, in Lori L. Silverman (dir.), Wake me up when the Data is over, 2006, pp.170-184

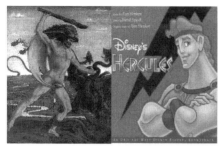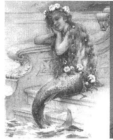

[그림] 헤라클레스, 인어공주(이미지출처: 월트 디즈니)

헤라클레스는 그리스 신화에 나오는 영웅이다. 여신 헤라의 이름과 명예라는 낱말의 합성어로 그리스의 가장 위대한 영웅으로 칭송 받으며, 사내다움의 모범, 헤라클레스 가의 시조이다. 막강한 힘과 용기, 재치, 성적인 매력이 전형적인 특징이다.

서양에서는 여자 인어를 머메이드, 남자 인어를 머로우라고 부른다. 인어의 정체는 사람을 현혹시키는 마물, 괴물이라는 전설과 아름다운 요정이라는 전설이 있다. 인어는 뱃사람들이 새벽이나 밤에 듀공, 물범을 보고 착각한 것이라는 설도 있다.

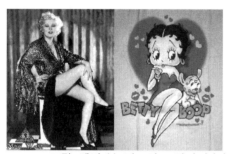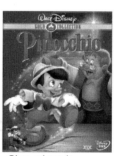

[그림] 베티 붑, 피노키오(이미지출처: 플라이셔 스튜디오, 월트 디즈니)

베티 붑의 모티브는 가수 '매 웨스트(Mae West)'의 외모와 그녀의 노래 부르는 스타일을 본 따 만들어졌다. 할리우드 여배우인 '베티 데이미스' 이야기로 미니스커트에 어린아이 목소리로 '부프 웁 아'하고 노래를 불러서 베티에 부프(Boop)를 붙였다.

토스카나의 작가 카를로 로렌치니가 1881년 피노키오의 초안을 'Giornale dei bambini(소년신문)'에 쓰게 된 동기는 어린이의 정서를 가꾼다는 교육적 동기 이외에 콜로디(Collodi)가 처한 가난 때문인 것으로 알려져 있다.

위의 그림과 같이 인어공주는 사람을 현혹시키는 마물(魔物), 괴물이라는 전설과 아름다운 요정이라는 전설, 뱃사람들이 새벽이나 밤에 듀공이나 물범을 보고 착각한 것이라는 설의 이야기를 캐릭터화 시켰다.

캐릭터를 특징이 있는 새로운 개체로 탄생되기 위해서는

첫째, 그 대상물의 보편적 특성에 인간적인 행동, 성격, 그리고 감정을 이입시켜 인간과 같은 특성을 가질 수 있도록 의인화된 특성을 부여한다.

둘째, 상상속의 존재를 형상화함으로써 꿈, 낭만과 같은 순수한 인간의 정서를 자극할 수 있도록 대상물에 현실에서 일어날 수 없는 가공의 초현실적 특성을 부여한다.

셋째, 대상물 본래 형태의 과장, 왜곡 또는 단순화 그리고 변형을 통해 차별적인 형태를 지닌 시각상을 구성하여 사람들이 친밀감을 느낄 수 있고 주목할 수 있는 개성화 된 조형적 특성을 부여하는 것이 필요하다.[11]

캐릭터의 사용은 주목, 인지, 이해, 기억 등 인지적 효과와 친근감 등을 불러일으키는 정서적 효과, 그리고 캐릭터의 개성을 통해 기업 제품에 특정의 이미지를 부여하거나 부각하는 이미지 효과 등 커뮤니케이션 수단[12]으로서 다양한 효용을 갖게 되는 것이다.

위의 내용들을 정리하면, 캐릭터의 특징은 캐릭터 그 자체가 곧 브랜드 그 자체이다.

캐릭터가 상품화 된 카테고리 중 일부는 해당 캐릭터만이 유일한 브랜드일 수 있으며, 다른 카테고리에서는 무 브랜드는 전혀 존재하지 않아 브랜드 가치 산출을 위한 비교 브랜드가 없을 수도 있다.

캐릭터가 상품화 된 카테고리는 인형, 완구, 스포츠, 각종 잡화, 인터넷 콘텐츠, 가전제품 등 매우 다양하고 광범위하여 각 카테고리별 시장특성이 매우 이질적이다. 또한 일반 기업이나 제품, 서비스 기업과는 달리 확장 가능한 시장이 무궁무진하며, 확장속도가 상대적으로 매우 빠르기 때문에 해당 캐릭터의 잠재력 측정이 매우 중요하다. 해당 캐릭터가 연간 벌어들이는 라이선스 혹은 로열티가 Financial-Market Outcomes 방법론에서 도출할 수 있는 가치일 수 있다. 이렇듯 캐릭터는 이미지, 스토리텔링, 브랜드, 상품화의 특징이 모두 결합된 복합 개념이다.

11) Mendenhall John, 전게서, p.7
12) 하봉준, 광고정보, 1995 11월호, p.37

3. 캐릭터의 시대적 흐름

1. 세계 캐릭터의 역사(미국·유럽)

1. 초기-1920년대

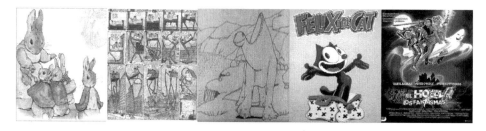

①피터래빗(1893) ②잠자는 나라의 리틀 네모(1905)
③공룡 거티(1914) ④펠릭스 고양이(1919) ⑤유령호텔

　　비아트릭스 포터 (Beatrix Potter)의 병든 소년에게 보냈던 편지에서
부터 시작되어 1902년에 원색 그림 동화책이 되었다. 그 후 피터래빗 시
리즈는 인기가 계속 높아져 지금까지 세계적인 캐릭터가 되었다. 공룡 거
티(Gertie the Dinosaur)는 미국의 만화가이자 애니메이터인 윈저 맥케이
가 제작한 1914년에 제작한 단편 애니메이션으로 공룡이 등장하는 최초
의 애니메이션이다. 펠릭스 고양이는 흑백 무성 영화 시절에 만들어진 카
툰의 등장인물로 의인화된 검은 고양이의 모습을 하고 있다. '캐릭터성'을
갖춘 세계 최초의 애니메이션 캐릭터이다.

2. 1930-1940년대

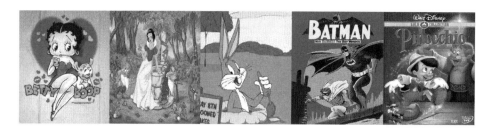

①베티 붑(1932) ②백설공주(1938) ③벅스 바니(1938) ④배트맨(1939) ⑤피토키오(1940)

　　<베티 붑>은 만화 캐릭터로 웨이트리스 캐릭터의 원조로 손꼽힌다.
<백설 공주와 일곱 난쟁이>는 영화사상 최초의 장편 애니메이션 영화이
자, 세계 최초의 풀 컬러 극장용 애니메이션이다. 한국에서는 1956년에 '

백설희와 7인의 소인'이라는 이름으로 개봉하였다. 배트맨(Batman)은 DC 코믹스에서 출판한 만화책에 나오는 박쥐를 본뜬 전신 슈트와 망토, 첨단 무기로 무장한 가상의 슈퍼히어로이다. 배트맨은 만들어지자마자 곧 인기 있는 만화 캐릭터가 되었다.

3. 1940-1950년대

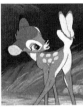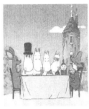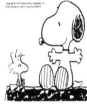

①원더우먼(1941) ②밤비(1942) ③무민(1947) ④스누피(1950) ⑤톰과제리(1950)

<무민>은 스웨덴계 핀란드인 작가 토베 얀손(Tove Jansson, 1914~2001)이 만든 주인공 캐릭터와 그 캐릭터가 등장하는 소설, 만화 등의 시리즈를 말한다. <스누피>는 찰스 먼로 슐츠의 미국 만화로 만화를 원작으로 하는 애니메이션이다.

4. 1950-1960년대

①루니툰(1951) ②피터팬(1953) ③미피(1953) ④패딩턴(1958) ⑤스머프(1958)

미피는 1955년 네덜란드의 일러스트레이터인 딕 브루너가 만든 토끼 캐릭터이다. 80여국 50개 이상 언어로 번역 출간되었다. 패딩턴 베어 (Paddington Bear)는 영국의 작가 마이클 본드의 아동 문학 작품에 등장 하는 곰 캐릭터이다.

5. 1960-1970년대

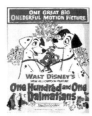 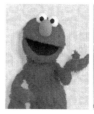

①달마시안(1961) ②스파이더맨(1962) ③핑크팬더(1964)
④세서미스트리트(1969) ⑤바바파파(1970) 출판동화

세계 최초 종합 테마파크<디즈니랜드>(1965)를 시작으로 캐릭터 상품화가 지속되었다. 교육용애니메이션 개발이 시작되었다.

6. 1980-1990년대

 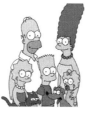 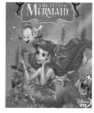

①들쥐가족(1980) ②가필드(1983) ③심슨가족(1987) ④인어공주(1989) ⑤톰톰(1990)

1989년 월트 디즈니영화 <인어공주>가 탄생하기 전까지 캐릭터 관련 산업이 전반적으로 침체기이다.

7. 1980-1990년대

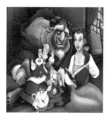 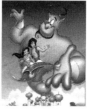

①미녀와 야수(1991) ②알라딘(1992) ③라이온 킹(1994)
④월레스 앤 그로밋(1994) ⑤포카혼타스(1995)

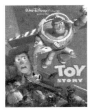 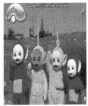 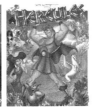

⑥토이스토리(1995) ⑦텔레토비(1996) ⑧헤라클레스(1997)
⑨스쿠비(1998) ⑩벅스 라이프(1998)

㉠뮬란(1998) ㉡스폰지 밥(1998) ㉢사우스파크(1999) ㉣이집트왕자(1999) ㉤타잔(1999)

본격적으로 컴퓨터가 보급되었고 3D애니메이션의 제작이 활발하게 진행되었다. 영화, 음반, 출판, 테마파크에 이르는 통합적 캐릭터 산업으로 발달되었으며 <뮬란>동양캐릭터가 주인공인 최초의 디즈니 애니메이션(1998)제작되었다. <스폰지 밥>은 1999년 키즈 초이스 어워드에서 처음으로 방영한 바다 속의 도시인 비키니 시티(Bikini Bottom)에서 벌어지는 이야기를 다룬 시트콤 형식의 코미디 애니메이션이다.

8. 2000-2011년대

 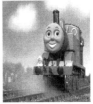

①파워 퍼프 걸(2002) ②Barbie ③Star Wars
④Thomas the Tank Engine ⑤Wnix Club(2004)

이 시기에 여성 타깃의 캐릭터비즈니스가 활발히 진행되었다. 또한 온라인 캐릭터가 부상되었고, 전 세계에 두터운 팬덤을 갖고 있는 영화 '스

타워즈' 시리즈가 하나의 콘텐츠를 다방면으로 활용하는 '원 소스 멀티 유즈(One Source Multi Use)'의 전형을 보여줬다.

시계열분석을 통한 연도별로 분석해 본 결과 미국의 30-50년대까지를 황금시대(Golden Age)라 부르며 가장 빛나는 전성기로 보고 있으며 실버에이지(Silver Age)시대, 60년대 모던에이지(Modern Age)시대 그 후 이렇게 세 가지로 분류하여 나누는 것이 일반적인 구분이다.

1928년 월트디즈니는 세계 최초의 유성영화 <증기선 윌리호>의 상영후 상품제조업자에 의해 1929년 미키마우스 봉제 인형을 탄생시켰으며 이것이 캐릭터 산업발전의 밑바탕이 되었다. 1930년에는 신문에 만화를 연재하였으며 출판, 캐릭터 상품화, 놀이 공간으로 캐릭터산업의 범위가 확대되었다. 1950년에는 <미키마우스>와 <백설공주>를 만화영화로 제작하여 제2차 세계대전과 대공황을 경험한 사람들에게 꿈과 희망을 심어주었고, <스누피와 챨스브라운>이 연재되면서 디즈니와 더불어 세계적 캐릭터로 성장하게 되었다.

골든 에이지는 슈퍼 히어로라는 형식이 탄생한 시대였고 슈퍼맨, 배트맨(1939), 원더우먼(1941) 등 현재까지 이어지는 동경 속에 미국의 상징인 이들 캐릭터가 모두 이 시기에 탄생하였다. 실버 에이지는 60년대로 마블 코믹스의 작품들로 인해 하나의 시대가 만들어지고 이에 대응해서 DC코믹스의 히어로들이 모던화를 시도하게 된 시대라고 말할 수 있다.

90년대 캐릭터가 산업이 된다는 사실에 착안한 월트 디즈니사는 적극적인 토털 마케팅 정책을 펼쳐 캐릭터를 각종 상품에 접목시켰다. 그 업적 중에 대표적인 것은 다른 기업체와의 공동 캠페인으로 시장의 확대를 꾀한 점이다. 이로써 캐릭터 사용료를 받으면서 캐릭터산업이 태동하였다.[13]

1990년 폭발적인 인기를 누린 성인용 만화영화 <심슨 가족>는 미국 만화 스타일을 새롭게 창조했다는 찬사를 듣는 기념비적 작품으로 평가된다. 뒤를 이은 <X 맨>, <배트맨>의 성공 등 80년대 말부터 전개된 청소년, 성인 취향의 작품들이 대성공을 거두고 대세를 형성하게 된다.

13) 이정도·김진승, 캐릭터디자인, 서울: 정보게이트사, 2000, p.68

[그림] 러그랫츠

90년대 어린이를 위한 만화영화 <러그랫츠>는 전 세계 70여 국에서 상영되고 있으며 어린이들이 창조적으로 생각하고 이야기를 만들 수 있는 사고를 줌으로써 만화영화의 가장 중요한 기능인 어린이들의 교육에 가장 효과적으로 활용된 예로 평가된다.

캐릭터의 상품화는 미키마우스가 가장 큰 공로를 차지하고 있지만, 대중화한 배경에 캐릭터를 제작하게 된 계기를 제공하는 각종 국제행사를 들 수 있다. 각종 행사의 성공을 위하여 캐릭터 개발과 다양한 상품을 제작하여 행사 홍보 및 수익성 창출로 일석이조의 효과를 거둘 수 있게 되었다.14)

2. 세계 캐릭터의 역사(한국·일본)

1. 초기-1970년대

①철완아톰(1952) ②정글대제레오(1965) ③홍길동(1969) ④동짜몽(1971) ⑤데빌맨(1970)

14) 이정희, 캐릭터비즈니스의 성공사례를 통한 캐릭터 개발에 관한 연구, 홍익대학교 석사학위 논문, 2001, p.17-28

<우주소년 아톰>은 데즈카 오사무가 1952년부터 1968년까지 <쇼넨>(少年)지에 연재한 SF만화이다. 인간과 로봇이 공존하는 21세기의 미래를 무대로 소년 로봇 아톰의 활약상을 그렸다. 일본은 철완아톰으로 최초의 캐릭터비즈니스 개념을 도입하여 새로운 시장을 창조해냈다. <도라에몽>은 일본 문화의 상징적인 만화이자 일본을 대표하는 국민 만화이다. 한국 최초의 장편 애니메이션은 1967년에 개봉된 <홍길동>이다.

2. 1970-1980년대

①마징가Z(1972) ②독수리5형제(1972) ③코난(1978) ④닥터슬럼프(1980) ⑤키티(1974)

일본 애니메이션은 활발히 진행되는 시기였고, 한국은 (주)백두CM 디즈니사와 라이선스 계약을 체결하고 캐릭터를 들여온 것이 국내 첫 캐릭터사업으로 알려져 있다. 한국 애니메이션은 제작사와 감독사 간의 잦은 갈등과 1970년대부터 증가하기 시작한 외국 애니메이션 수입으로 인해 1972년 <괴수대전쟁>을 이후로 잠시 침체기에 빠졌다. 하지만 1976년 <로보트 태권 V> 개봉 이후 다시 활기를 찾게 된다.

3. 1980-1990년대

 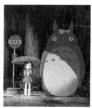

①천년여왕(1982) ②캔디나우시카(1984) ③마크로스(1984)
④토토로(1985) ⑤라퓨타(1986)

⑥호빵맨(1988) ⑦아키라(1988) ⑧마녀배달부 키키(1989) ⑨세일러문(1990) ⑩둘리(1983)

　　일본은 최초로 캐릭터 라이센스 페어가 개최(1984)되었고, 도쿄 디즈니 테마파크와 캐릭터 라이선싱이 활성화되기 시작했다. 한국은 88년 서울올림픽 이후 캐릭터 시장이 제대로 형성되기 시작하였다. 올림픽 마스코트 호돌이 탄생을 계기로 캐릭터상품의 활용성에 대한 인식이 높아졌기 때문이다. 한국은 캐릭터의 자체개발이 활성화되었고, 국내 캐릭터의 국제시장 진출이 시작되었다.

4. 1990-2000년대

①추억은 방울방울(1991) ②짱구(1992) ③슬램덩크(1993)
④오 나의 여신님(1993) ⑤공각기동대(1995)

⑥귀를 귀울이며(1995) ⑦메모리스(1995) ⑧에반게리온(1997)
⑨포켓몬스터(1998) ⑩뿌까(1999)

　　90년대 이후 한국시장의 가능성을 본 외국 캐릭터업체들이 직접 공략에 나선다. 월트디즈니는 93년 백두CM과의 라이선스 계약을 취소하고 국

내에 직접 지사를 설립하여 캐릭터사업을 본격화하였다. 아기공룡 둘리와 바른손 등 토종 캐릭터업체들도 경쟁에 뛰어들면서 국내 해외 캐릭터 유통점이 개설되었다. 한국은 제1회 국제 만화페스티벌 개최(1995)로 캐릭터산업의 저변확대와 캐릭터산업 인식을 바꾸었다.

5. 1990-2000년대

①디지몬(2000) ②마시마로 (2001) ③뽀로로(2003)
④리락쿠마 (2003) ⑤슈팅바쿠칸 (2007)

2000년 초 국내 캐릭터 무분별한 개발로 혼란기 상태였고 그 후 게임 캐릭터가 부각하면서 부흥기를 맞이하였다.

일본은 1966년 월트 디즈니가 죽은 후에 찾아온 침체기를 틈타 <우주소년 아톰>, <밀림의 왕자 레오>, <사파이어 왕자> 등의 히트작을 양산한 데스카 오사무를 선두로 세계의 애니메이션시장을 장악하였다. <우주전함 야마토>, 97년 10년만의 히트작 <신세기 에반게리온>과 <원령공주>로 세계를 향한 도약대에 서있는 일본 애니메이션은 디즈니 배급망을 타고 확실히 세계시장에서 메이저급으로 성큼 발돋음 하였다.

[그림] 부부보이(이미지출처: 위즈 엔터테인먼트)

공식적인 한국 캐릭터 사업의 최초 기록은 1976년이다. 이는 백두CM 사가 월트디즈니사와 라이선스 계약을 체결하면서 국내에 월트디즈니의 캐릭터를 들여오면서 부터인데, 국산 팬시 캐릭터가 소비자들에게 주목받은 본격적인 팬시 캐릭터는 바른손(현 위즈 엔터테인먼트)이 1985년 출시한 <부부보이>이다. 1985년 우리나라에 캐릭터 개념조차 없던 시절 <부부보이>의 개발로 한국 캐릭터 역사의 새로운 장을 열었다고 평가받고 있다.

1980년대에는 여러 캐릭터들이 있었으나 88년 서울올림픽을 계기로 각 방송사가 자체적인 애니메이션 제작을 기획하여 <떠돌이 까치>, <날아라 호돌이>가 방영되어 수준미달이라는 비판도 불구하고 국내 애니메이션의 명맥을 이어나가게 되었다. <아기공룡 둘리>가 대히트를 기록하여 오늘날까지 한국을 대표하는 캐릭터로서의 기반을 든든히 다지게 되었다.[15] 그 후 캐릭터산업이 확산되어 현재는 <뿌까>, <뽀로로> 등 다양한 캐릭터가 세계 여러 나라에 수출되고 사랑받고 있다.

4. 캐릭터산업의 분류 및 성공요소

문화체육관광부 <콘텐츠 산업통계조사>의 콘텐츠산업 분류를 기준으로 살펴보면, 캐릭터시장은 OECD(콘텐츠미디어 산업분류)와 UNESCO(2009 UNESCO Framework for Cultural Statistics)가 작성한 국제기준을 참조하고 국내산업의 특성을 반영하여 작성된 것으로 5개의 중분류로 나누고 있다.

구분	캐릭터의 개념
캐릭터	911. 캐릭터 제작업(라이선스) 912. 캐릭터상품 제조업
	921. 캐릭터상품 도매업 922. 캐릭터상품 소매업
	931. 인터넷 및 모바일 캐릭터판매 및 서비스업

[표]캐릭터산업 분류체계: 문화체육관광부

대부분 기관별 분류체계는 산업별 가치사슬에 따라 제작·유통·소비를

15) 김세완, 한국애니메이션의 발자취, 월간캐릭터, 2001, pp.34-35

기준으로 산업을 분류하고 있으며, 국내 콘텐츠 산업의 분류체계 역시 창
작·하청 형태 또는 디지털 콘텐츠의 형태로 제작하는 제작업, 이렇게 제작
된 캐릭터를 상품으로 제작하는 캐릭터상품 제조업, 제조된 상품을 유통
하는 도·소매업, 이를 인터넷과 모바일로 판매 또는 서비스하는 인터넷 및
모바일 캐릭터판매 및 서비스업으로 구분하고 있다.

국내 산업분류체계에서는 라이선스 대상의 유형이나 제조된 상품의 유
형에 따라 캐릭터 시장을 구분하지 않고, 가치사슬에 따라 구분한다는 점
이 가장 특징적인 차이이다.16) 해외 캐릭터산업은 라이선스 대상과 이를
활용하여 제조하는 상품의 유형에 따라 크게 2가지 기준으로 분류된다.
라이선스 시장은 캐릭터 시장보다 큰 범주이기 때문에 모두 해당되는 것
은 아니지만, 캐릭터 시장의 라이선싱 흐름을 담고 있다.

일반적으로 라이선싱(Character Licensing)이란 법적으로 보호받는 재
산에 관한 권리이용 계약(Lease Agreement)과정을 의미한다.17) 이 과정
에서 권리를 보유한 자를 라이센서(Licensor), 권리이용자를 라이선시
(Licensee)라고 일컫는다.

마찬가지로 Pecora(1998)에 따르면 캐릭터 라이선싱이란 캐릭터의 이
름과 이미지를 사용할 권리를 부여하고, 그 대가로 로열티수입을 받는 협
약(Agreement)을 의미한다.18) 이러한 개념 정의에서 캐릭터산업에 대한
특성은 캐릭터 라이선싱 비즈니스가 캐릭터의 상징적 의미와 표상
(Emblems)을 파는 사업이라는 점이다.19) 롤프 옌센(2002)은 21세기에는
이야기와 이미지가 중요한 원재료로서 중요하게 될 것이라고 진단한 바
있다.20)

캐릭터는 상징적 의미와 감성을 파는 사업인 것이다. 따라서 캐릭터 자
체가 소비자들의 의미추구 및 감성체험 욕구를 충족시켜 줄 수 있어야 한

16) 유기은 외, 2010 해외콘텐츠 시장조사, 한국콘텐츠진흥원, p.9
17) Raugust, K., The Licensing Business Handbook, fourth ed., New York: EMP
Communications, 2002, p.3
18) Pecora,, Norma Odom, The Business of Childrens' Entertainment, New York: The
Guilford Press, 1998, pp.1-14
19) Port, K.L. et al. Licensing Intellectual Property in the Digital Age, North Carolina:
Carolina Academic Press, 1999, pp.1-14 기업이 라이선싱사업을 하는 동기요인으로는 크
게 마케팅요인, 재정적 요인, 전략적 요인으로 구분하고 있다.
20) Rolf Jensen, The Dream Society, 서정환 옮김, 드림소사이어티: 꿈과 감성을 파는 사회,
한국능률협회, 2000

다. 그러기 위해서는 캐릭터스토리가 체계적으로 잘 구축되어 있어야 하고, 캐릭터의 기본 정체성을 유지하면서 변화하는 소비자의 욕구에 전략적으로 대응하는 것이 중요한 요소이다. 캐릭터가 상품가치를 가지기 위해서는 소비자의 캐릭터상품 구매요인을 충족해야 한다. 왜냐하면, 캐릭터의 상품가치는 소비를 통해 창출되기 때문이다. 따라서 소비자의 가치관과 취향이 캐릭터의 상품가치를 결정하는 중요한 요소라고 할 수 있다.21)

그러므로 캐릭터상품의 품질관리(Quality Control)가 캐릭터의 이미지를 훼손하지 않기 위한 중요한 고려요소라고 할 수 있다. 또한 캐릭터의 저작권 관리체계도 캐릭터사업의 가치평가를 측정하는데 중요한 요소이다. 캐릭터는 저작권을 기반으로 수익을 창출하는 사업이기 때문에, 저작권 관리가 이루어지지 않을 경우 캐릭터의 이미지가 훼손될 뿐만 아니라, 수익구조가 악화될 수밖에 없기 때문이다.

이런 맥락에서 캐릭터가 성공하기 위해서는

첫째, 캐릭터와 고객의 상호작용을 체계적으로 관리할 필요가 있다고 할 수 있다. 이것은 캐릭터의 가치관과 소비자의 가치관, 그리고 캐릭터상품의 가치관이 상호 밀접하게 연관되어 있다는 인식에 바탕을 둔 것이다. Harrington과 Bielby(2001)가 지적한 바와 같이, 대중문화의 문화적 의미는 생산과 소비의 상호작용을 통해서 창출된다고 할 수 있다.22) 미야시타 마코토(2002)는 캐릭터가 고객과 함께 성장할 수 있고, 정체성을 표현하며, 복제를 허용하지 않아야 성공할 수 있다고 제시함으로써, 캐릭터 소비자의 가치관과 감성체험 욕구를 캐릭터비즈니스의 중요한 요소23)로 지적하고 있다.

둘째, 캐릭터산업에서는 저작권 기반의 계약관계가 중요한 요소로 고려된다.24) 캐릭터 상품화는 계약을 기반으로 이루어지며, 캐릭터 사용의 권

21) 임학순, 만화캐릭터의 라이선싱사업성공요인과 정책과제: 둘리 캐릭터와 고객과의 상호작용 사례분석을 중심으로, 한국문화경제학회, 2002, p.101

22) Harrington, C.L. and Bielby, D.D, Construction the Popular: Cultural Production and Consumption, in Harrington, C.L. and Bielby, D.D.(ed.), Popular Culture: Production and Consumption, Oxford: Blackwell Publishers. 2001

23) 미야시타 마코토 저, 정택상 역, 캐릭터비즈니스, 감성체험을 팔아라, 넥서스, 2002, pp.73-76

리를 허락하고 받는 로열티 수입을 기반으로 운영된다고 할 수 있다. 캐릭터산업은 엔터테인먼트산업의 일반적 구성요소인 콘텐츠(Content), 유통(Currency), 소비(Consumption), 융합(Convergence) 등 네 가지 요소(4C)를 포괄하고 있다.[25] 이러한 요소들은 창의성과 기술력 그리고 인프라가 뒷받침 될 때 체계적으로 작용하게 될 것이다. 캐릭터산업이 성공하기 위해서는 이러한 요소들이 유기적으로 연계되어야 할 것이다. Port(1999)는 라이센서의 전략적 의사결정에 영향을 미치는 요인으로 캐릭터(Property) 특성, 유통(Currency), 제품(Product), 시기(Timing), 미디어와 엔터테인먼트 수단(Media and Entertainment Vehicles), 상품개발 활동(Promotional Activity)을 들고 있다.[26]

이러한 논의들로부터 소비자에게 있어 캐릭터산업의 중요한 성공요소를 정리하면, 캐릭터의 정체성 및 이미지 관리 전략과 고객관리 및 소비자 창출의 디자인 전략, 브랜드 전략이다. 그리고 마케팅 체계 즉 사업성에 관한 것이다. 캐릭터, 라이센서, 소비자, 유통, 캐릭터사업 환경 등 캐릭터의 구성요소를 효과적으로 연계하기 위해서는 우수한 기획과 디자인·브랜드 전략 및 마케팅 체계, 사업화 체계를 갖추어야 하겠다.

5. 캐릭터산업의 현황 분석

1. 캐릭터산업의 현황과 미래

캐릭터산업은 전체 콘텐츠의 시장의 유통구조 변화와 깊은 상관관계가 있는데 기존 매스미디어에 의한 엔터테인먼트 콘텐츠 중심에서 융·복합 미디어인 모바일, 인터넷, 스마트폰, 스마트TV, IP TV, WEB TV, Tablet PC, E-book 등에 의한 생활문화 콘텐츠로 확대되고 있다.

온라인과 모바일 시장이 확산됨에 따라, 이들 디지털 환경이 라이선스 시장에 미치는 영향력도 점차 커져 인터넷 및 모바일 네트워크는 신규 라

24) Pecora, 1998; Port, K. L., 전게서, pp.1-14

25) Lieberman, A. and Esgate, P., The Entertainment Marketing Revolution: Bringing the Moguls, the Media, and the Magic to the World, New Jersey: Financial Times Prentice Hall, 2002, pp.1-18

26) Port, K.L. et al. 전게서, pp.89-113

이선스를 창출해내는 공간이 되기도 하고, 수많은 이용자들이 집결해 있는 공간인 만큼 효과적인 마케팅 수단으로 활용되기도 한다. 나아가 온라인 쇼핑몰은 라이선스를 활용해 제조된 상품이 배송되는 유통채널로 활용되고 있는 등 전반적으로 디지털 시장이 성장하고 있는 것이다.

뉴미디어 매체와 융합되며 캐릭터상품이 다변화되고, 그 영역이 확장되며 캐릭터와 타 콘텐츠산업 장르와의 연계가 활발하게 이루어지며 디지털 기기 분야로의 융합이 활발히 이루어지고 있다.27)

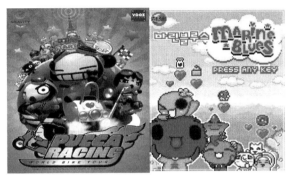

[그림] 뿌까 레이싱, 마린블루스모바일
(이미지출처: 부즈, 킴스라이센싱)

캐릭터의 디지털 시장화 사례를 들어보자. 예를 들어 부즈의 <뿌까>는 그라비티의 신작 온라인 게임<뿌까 레이싱>에 등장하고, 캐릭터코리아의 <깜부> 역시 상상플러스를 소재로 한 모바일 게임 3편에 등장하였다. 웹카툰 마린블루스에서 나온 킴스라이센싱의 캐릭터<성게군> 역시 모바일 게임으로 제작되었고, 씨엘코 엔터테인먼트는 엽기토끼<마시마로>를 웹 애니메이션의 형태로 새롭게 선보였다.

아이코닉스와 오콘의 <뽀롱뽀롱 뽀로로>는 잉카엔트웍스가 개발한 넥스트디스크(ND)카드의 콘텐츠로 활용되어 내비게이션에 탑재되었다. 킴스라이센싱의 <멍크> 역시 PMP의 메인화면으로 서비스되었으며 씨엘코의 <마시마로>는 동남아 지역에서 휴대폰 브랜드로 활용되고 있다.28)

27) 김영재, 문화재산권거래소 설립을 위한 전략계획수립연구, 서울특별시, 2011, p44
28) 부즈, 캐릭터코리아, 킴스라이센싱, 씨엘코엔터테인먼트, 아이코닉스, 오콘 홈페이지 참조

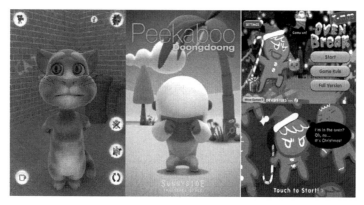

[그림] Talking Tom Cat, Doong doong, Oven Break
(이미지출처: Outifit7, 써니싸이드, 데브시스터즈)

캐릭터산업의 유통구조는 다음과 같이 변화하고 있다. 캐릭터산업은 고부가가치의 미래형 소프트 산업으로 캐릭터를 개발하고, 인기캐릭터로 성장시키는 초기 비용을 제외하면 생산과 유통의 규모 증가와는 상관없이 한계 생산비가 급속도로 하락하여 이윤 창출이 크게 증가하는 산업이다. 캐릭터산업은 라이선싱과 머천다이징 비즈니스로 운영되나 온라인 시장을 통한 성장은 한계점에 와있고, 모바일 시장의 경우 캐릭터 수는 많으나 마케팅을 통한 소비 활성화가 부족한 실정이다. 그러나 애플리케이션 스토어 활용을 통하여 캐릭터산업은 새로운 유통의 형태를 보여주고 있다.29)

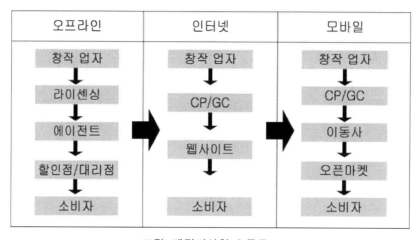

[그림] 캐릭터산업 유통구조

29) 김영재, 전게서, p.43

캐릭터산업은 TV 전자 상거래(T-커머스)규제 완화로 프로그램 방송 중에 관련 상품을 구매할 수 있는 '연동형 TV전자상거래'가 허용됨으로써 캐릭터 상품판매 확대가 기대되며 프로그램에 방영되는 PPL의 캐릭터 상품화 제작지원이 예상되고 글로벌 기업의 제휴 및 공동사업체 결성으로 캐릭터 상품화 사업이 강화되고 있다.30)

특히, 특허만 만드는 기업, 시나리오만 쓰는 기업, 캐릭터를 그리는 기업 등 실제 생산과 서비스는 하지 않지만 창조성을 바탕으로 한 1인 창조 기업들이 가치를 창출하는 시대가 되었고,31) [그림]에서와 같이 그 기반 위에 IT기술과 인문사회 전문지식이 융합되어 콘텐츠의 기획, 시나리오, 창작의 생산성과 효용성이 향상되는 연계성을 통하여 다양한 콘텐츠 산업 분야의 전문지식을 기반으로 한 기획, 시나리오 창작물의 자동화 공정이 출현하고 있다.32)

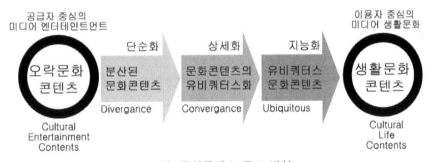

[그림] 문화콘텐츠 구조 변화

이와 같이 캐릭터산업의 현황은 단순히 옷이나 신발에 캐릭터를 활용하는 것에서 벗어나 브랜드산업으로 바뀌고 있으며, 디지털기기와의 접목은 새로운 수익처를 찾고, 동시에 캐릭터를 브랜드로 관리, 투자하는 시도로 캐릭터를 생활문화 콘텐츠로 즐기려는 변화 속에서 다양한 방법으로 발전하고 있어 캐릭터산업은 폭넓게 성장할 것으로 예측된다.

30) 헬로키티, 디즈니 캐릭터 등 스테디 캐릭터의 강세 속에 은행 등 서비스 기업의 구매용 캐릭터 상품의 공공콘텐츠 활용 개발지원이 확대되고 있다. 미국 Walt Disney가 Marvel과 합병, Warner Bros가 DC Comics를 DC Entertainment로 변경하여 시장지배력을 강화한 것을 그 사례로 들 수 있다
31) 이민화 기자, 새 경제 패러다임 '창조경제'생태계 만들다, MT머니투데이, 2011.9.30
32) 김영재, 전게서, p.81

2. 세계의 캐릭터 전망과 주요 트렌드

2009년 세계 캐릭터 시장은 경기침체의 본격적인 영향으로 인해 전년 대비 10.8% 감소한 1,493억 6,900만 달러로 나타났다. 그러나 2010년에는 경기회복세가 두드러지면서 전년 대비 2.3% 성장한 1,528억 7,900만 달러에 이르렀다.

세계 캐릭터 시장은 향후 5년간 연평균 1.9%의 성장세를 기록하며 2015년에는 1,682억 900만 달러에 달할 것으로 전망된다. 대부분 선진국들의 캐릭터 시장은 포화상태에 달해 성장률이 2%대 미만에 머물고 있지만, 중국, 인도, 브라질과 같은, BRICs 시장과 중동·아프리카, 중남미와 같은 신흥 시장이 향후 캐릭터 시장의 성장을 견인할 것으로 보인다.[33]

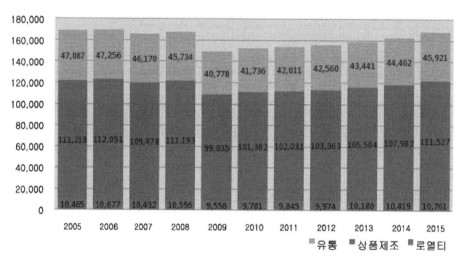

[그림] 세계 캐릭터 시장 규모 추이(2005-2015)(단위: 백만 달러)
자료원: EPM Communications(2010); UN(2008); PWC(2010); 삼정KPMG(2010)

세계 캐릭터 시장의 주요 트렌드를 살펴보면 다음과 같다.

첫째, BRICs 시장의 부상이다. EPM Communications(2010)에 따르면, 시장 규모 기준으로 전 세계 상위 25개국 중 2009년 성장세를 기록한 국가는 중국, 브라질, 인도에 불과한데 이는 나머지 국가들이 경기침체로 모두 감소세를 기록할 때 이 3개국 시장은 성장했다는 것이다.

33) 유기은 외, 전게서, p.23

국가	중국	브라질	인도	러시아
라이선스 대상				
라이선스명	Snoopy	Garfield	Pepsico	Barcode Kitties

[표] BRICs 진출 사례(이미지출처: Google, Baidu)

중국의 경우 90억 달러의 연매출로 세계 2위 글로벌 라이선스 공급업체로 알려진 Iconix Brand Group는 2010년 인수한 Snoopy를 향후 3년 안에 1,700개 전문 소매점을 확보할 계획을 발표했다. 중국 시장이 전 세계적인 경기침체에도 불구하고 꾸준히 성장할 수 있는 것은 중국 경제가 성장함에 따라 소비자들의 구매력이 향상되고 있기 때문인 것으로 분석된다. 단적인 예로 Garfield의 해외 매출이 네 번째로 높은 국가가 브라질이라는 것만으로도 브라질의 시장 규모의 상당함을 추측할 수 있다.

둘째, 중동·아프리카 시장의 잠재성 부각을 들 수 있다. 중동 시장의 경우는 석유 경제에 기반 한 구매력 높은 소비자 군이 있다는 점에서 주요 업체들의 주목을 받고 있으며 아프리카 시장의 경우, 최근 남아프리카를 거점으로 하는 유럽과 중동 업체들의 진출이 늘어나면서 시장 개방 단계에 있는 것으로 알려져 밝은 전망이 예상된다.

셋째, 글로벌 체제로의 전환 가속화를 들 수 있다. 글로벌 체제로의 전환은 라이선스, 상품제조, 유통에 이르는 모든 가치사슬에서 일어나고 있는 트렌드다.

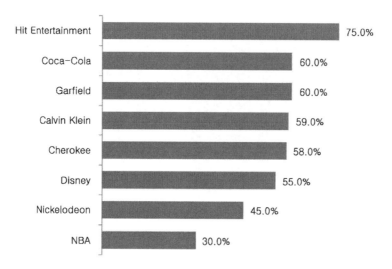

[그림] 주요 캐릭터 라이선스 업체들의 해외 매출 비중
자료원: EPM Communications(2010); 삼정KPMG(2010) 재구성

[그림]과 같이 지금까지 현지화에 대한 강조가 산업 내 중점 사항이었다면, 최근에는 초기부터 국가별 현지화보다는 글로벌화 된 콘텐츠를 기획한 후 지역에 따라 약간의 변화를 주는 방식이 선호되고 있다.

넷째, 로컬 라이선스의 증가이다. 선진국 외에도 한국, 멕시코, 스페인 같은 국가들의 시장이 성숙하면서, 자체적으로 개발한 현지 라이선스의 인기가 높아지고 있다. 이와 같은 로컬 라이선스가 증가하고 있는 것은 소비자들이 본인이 속한 문화권의 기호를 정확하게 담아내고 있는 자국 콘텐츠를 선호하는 경향이 나타나서 시장이 다양화되고 있기 때문이다.

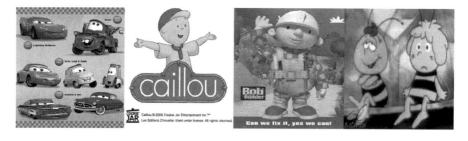

①미국/ Cars ②캐나다/ Caillou ③영국/ Bob the Builder ④독일/ Maya the Bee

①미국/ Cars: 배경은 차들이 사는 세상으로 인간적 유대와 전통의 소

중함을 내용으로 한다. 100여대의 독특한 자동차 캐릭터 창조하였고 기존 자동차 캐릭터와 차별화를 위해 눈을 정면의 차창에 그려 넣었다.

②캐나다/ Caillou: 만 3-7세 아동을 위한 영어 교육 프로그램이다. 주인공 까이유와 함께 일상생활에서 일어나는 재미있는 에피소드로, 귀엽고 천진난만함은 또래 아이들에게 친숙함과 정감을 부여하였다.

③영국/ Bob the Builder: 건물을 짓는 사람인 밥과 캐릭터화된 건설 장비들이 동네의 온갖 구출물을 만드는 과정에서 생기는 에피소드들이 주된 이야기이다. 고무찰흙을 이용한 스탑 프레임 모델 애니메이션이다.

④독일/ Maya the Bee: 호기심 많은 꿀벌 마야가 자기의 고향을 떠나 넓은 세상을 탐험하는 여정이다. 모험을 하면서 소중한 친구도 만나고 위험한 상황도 겪게 되지만, 이를 이겨낼 수 있는 용기와 힘을 기른다.

①프랑스/ Titeuf ②스페인/Pocoyo ③이탈리아/ Gormiti ④러시아/ Smeshariki

①프랑스/ Titeuf: 1993년 출간된 만화로 파리의 아파트단지에 사는 금발의 깃털머리를 가진 10살 꼬마가 바라보는 세상 이야기이다. 공부는 싫고, 호기심이 유난히 많고, 영악하지만 순수한 아이이다.

②스페인/ Pocoyo: 뽀꼬요라는 어린아이와 오리 파토, 꼬끼리 엘리, 강아지 룰라, 새 빠하리또와 빠하로또, 문어 뿔뽀의 이야기이다. 1-4세의 아이들을 대상으로 단순한 면과 선을 중심으로 심플한 디자인이다.

③이탈리아/ Gormiti: 완구업체 Giochi Preziosi사가 개발한 캐릭터 카드게임으로 패키지에 플라스틱 인형과 카드를 넣어 판매 시작하였다. 어린이와 청소년의 환상과 모험의 욕구를 만족시켜 줄 수 있는 내용이다.

④러시아/ Smeshariki: 3-8살까지의 어린이 대상으로 10종류의 둥근 공 모양의 동물캐릭터이다. 아이들이 생활에서 일어날 수 있는 위험한 요소와 그때 어떻게 대응하는가 하는 내용의 익살스러운 교육 애니메이션이다.

①일본/ Mameshiba ②호주/ The Wiggles ③쿠웨이트/ The 99
④브라질/ Monica's Gang

①일본/ Mameshiba: '마메' 콩과 '시바' 강아지가 결합된 형태의 콩강아지이다. 광고에서 애니메이션만 보여주어 사람들이 스스로 찾아볼 수 있도록 유도한 캐릭터 상품위주의 마케팅 전략이 성공이다.

②호주/ The Wiggles : 90년 결성. 유아노래를 전문적으로 부르는 그룹으로 위글즈는 보라(제프), 빨강(머리), 노랑(그렉), 파랑(안토니)로 구성되었고 그 밖의 원색의 캐릭터들이 함께 노래 부르는 내용이다.

③쿠웨이트/ The 99: 이슬람 영웅을 소재로 한 슈퍼히어로 물로 2011년 지혜, 관대, 관용 등 코란이 언급하고 있는 초자연 이슬람 알라(Allah)신이 가진 99개 능력의 현신의 모습으로 등장하였다.

④브라질/ Monica's Gang: 남미 대표 캐릭터로 1963년 신문에 만화가 연재되면서 유행하였다. 모니카 테마파크도 큰 인기이며, 힘이 세고 재빠

르며 큰 앞니가 귀여운 여자 골목대장으로 폭력성 없는 명랑만화이다.

　　마지막으로, DTR(Direct to Retail) 확산과 디지털 시장의 성장을 들수 있다. 소매 부분에서는 중간 상품제조 업체를 통하지 않고, 직접 라이선스 보유업체가 계약을 맺는 DTR방식의 라이선스 계약이 확산되고 있다. 소매유통 부분의 경쟁이 치열해지는 가운데 소매유통 업체들로서는 경쟁사와 차별화하기 위한 전략이 될 수 있고, 라이선스 보유업체로서는 안정적인 마케팅·유통 채널을 확보할 수 있기 때문이다. 온라인과 모바일 시장이 확산됨에 따라 디지털 환경이 라이선스 시장에 미치는 영향력도 점차 커지고 있다. 인터넷 및 모바일 네트워크는 신규 라이선스를 창출해내는 공간이 되기도 하고, 효과적인 마케팅 수단으로 활용되기도 한다.

3. 한국의 캐릭터 시장동향과 성공사례로 본 전망 분석

　　2018년 캐릭터산업의 총매출액은 12조 2,070억 원으로 전년 대비 2.4%, 2016년부터 2018년까지 연평균 5.0% 증가하며 지속적인 성장세를 유지하고 있는 것으로 나타났다. 캐릭터제작업 매출액은 6조 3,510억 원으로 전체 매출액의 52.0%를 차지하였으며, 캐릭터상품 유통업의 매출액은 5조 8,560억 원으로 전체 매출액의 48.0%를 차지했다. 소분류별로 보면, 캐릭터상품 제조업 매출액이 5조 4,432억 원으로 전체 매출액의 44.6%를 차지하며 가장 큰 비중을 보였다. 다음으로 캐릭터상품 소매업 매출액이 4조 282억 원으로 전체 매출액의 33.0%를 차지했다. 반면, 캐릭터개발 및 라이선스업 매출액은 9,078억 원(7.4%)으로 가장 낮은 비중을 차치했다. 연도별로 보면, 캐릭터제작업의 매출액은 2016년 5조 6,556억 원에서 2018년 6조3,510억 원으로 연평균 6.0% 증가했다. 같은 기간 캐릭터상품 유통업 매출액은 연평균 4.0% 증가했다.[34)

　　시장 동향을 살펴보면, 만화(둘리), 애니메이션(뽀로로), 게임(메이플스토리), 스타(김연아) 등을 기반으로 한 캐릭터개발 및 라이선스는 괄목할 만한 성장세를 보이지만 열악한 국내 유통구조의 현대화가 절실한 시점이다. 캐릭터상품 유통경로 중 '대형할인마트' 의존(44.2%)이 심하여 가격경

34) 캐릭터산업백서, 한국콘텐츠진흥원, 2019, p.151

쟁으로 인한 품질 제고에 한계가 있으며, 복제된 유사 캐릭터상품의 유통이 지속(20% 추정)되고 있다. 국내 캐릭터 시장의 유통구조 현대화를 통해 국산 캐릭터상품의 경쟁력 강화 및 소비자 인식 부족과 업체의 영세성으로 인한 한계를 극복해 나가야 한다.[35]

<뿌까>, <뽀롱뽀롱 뽀로로>처럼 성공적으로 캐릭터사업을 안착시킨 국내의 글로벌 캐릭터가 많지 않다는 점은 매우 안타깝지만, 우리나라의 뛰어난 3D 기술력을 바탕으로 한 애니메이션들이 기획 단계부터 캐릭터사업을 염두에 두고 애니메이션을 제작함에 따라 차기 글로벌 캐릭터로 발전할 가능성을 보이고 있다. 3D 애니메이션 캐릭터의 경우 상품화 용이성뿐만 아니라 애니메이션이 가지는 스토리가 강해 소비자와 캐릭터 간의 친밀감이 높다는 것이 캐릭터비즈니스의 큰 장점으로 다가선다.[36] 다음은 한국문화콘텐츠진흥원에서 발표한 2000년 이후의 대표적인 캐릭터 성과이다.

①뿌까(부즈) ②뽀로로와 친구들(아이코닉스) ③마법 천자문(북21)

①뿌까(부즈): 뿌까는 2000년에 탄생하였고 13-28세 여성을 타깃으로 하는 귀여운 이미지이다. '뿌까'는 여자, 그의 남자친구 이름은 '가루'이며, '뿌까'캐릭터는 빨강색과 검정색을 대비시킨 심플한 디자인이 특징이다. 480만 불 해외투자 유치하였다. 약 3,500여개 캐릭터 상품으로 제작하였고 전 세계 130여 개국 진출, 150여 개국 방영되었다.

②뽀로로와 친구들(아이코닉스): 뽀로로와 친구들의 동글동글한 1.9등

35) 동우애니메이션 콘텐츠 정책 대국민 업무 보고, 문화체육관광부, 2011.2, p.30
36) 최태혁 기자, 월간디자인, 2007년 10월호

신은 유아들에게 친근감을 준다. 3-5세 미취학 어린아이들의 체형과 비슷하기 때문이다. '뽀롱뽀롱 섬'은 현실 극지방과 흡사한 특징을 지녀 등장 캐릭터들이 남극이나 북극 어딘가에 살고 있을지도 모른다는 생각을 심어주었다. EBS 방영(2005)되었고, 40여 개국 수출하였다. 국내 100개 라이선시 및 400여 종 캐릭터상품을 출시하였고 2007, 2008 대한민국 캐릭터 대상을 수상하였다.

③마법 천자문(북21): 한자의 특징 있는 모양, 뜻과 음을 한꺼번에 이미지로 기억하게 하는 한자 학습만화. 한자 마법을 통한 학습 요소 이외의 모든 요소 즉 스토리, 구성, 캐릭터 등은 철저하게 재미를 중심으로 구성되었다. 연재 출판(17권)하였으며 1,200만 부 이상의 출판 판매의 대기록 달성한 어린이 도서 부문 베스트셀러로 1,000억 원 이상의 매출을 내었다.

④궁(서울문화사, 에이트 픽처스) ⑤이끼(시네마 서비스, 누룩미디어)

④궁(서울문화사, 에이트 픽처스) : 궁은 독특한 스토리와 전통적 미를 섬세하게 그려내어 연재 시작부터 주목되었다. 왕자와 공주 같은 순정만화의 고전적인 콘셉트를 활용하면서도 아름다운 한복 그림 같은 새로운 것을 보는 재미 등을 더한다. 2002년 7월 만화 발간하였고, 2부작 드라마가 제작 방영되었고, 2009년 대한민국 만화대상 우수상을 수상하였다. 출판 매출액은 국내외 총 100만 권 판매, 59억여 원, 드라마 판권 500만 달러이다.

⑤이끼(시네마 서비스, 누룩미디어) : 이끼는 채색법과 개성 있는 구도의 스릴러물로 긴장감과 몰입감을 최대한 이끌어내는 레이아웃이다. 채색

과 그림체를 통한 인물의 심리묘사 표현과 과장되게 표현된 이장의 모습, 이야기 곳곳에 숨어있는 우리 삶의 부조리와 부조화 표현, 세밀한 그림체가 특징이다. 2007년 만화 제작되었고 2007년 대한민국만화대상 우수상을 수상하였다. Daum 만화 속 세상 연재, 단행본 출판, 2010년 영화 개봉하였다. 매출액은 100억 원(10개국 이상 수출 예상)을 달성하였다.

비록 아직은 미비하지만, 한국의 캐릭터산업에 대한 인식도 성숙되었고, 무엇보다 많은 업체들이 캐릭터비즈니스를 보다 치밀하게 준비하기 시작했다. 또한 한 번 만들고 소비하는 것이 아니라 <둘리>나 <마시마로>처럼 지속적으로 캐릭터비즈니스를 전개하기 위해 새로운 콘텐츠를 개발하고 관리하는 노하우도 생겨나고 있다. 여기에 국민의 관심과 애정이 더해지고 있어 한국의 캐릭터산업은 머지않아 1,508억 달러의 세계시장에서 빛날 것이라 예상한다.

캐릭터산업의 변화와 세계 트렌드 등을 토대로 국내 캐릭터산업에 대한 전망을 SWOT로 분석하였다.

Strength 강점	Opportunity 기회
● 한민족에게 내재되어 있는 창조적 저력 ● 5천 년 역사의 풍부한 문화유산으로 다양하고 창조적인 캐릭터디자인 보유 ● 콘텐츠산업의 지속적 성장 추세와 높은 부가가치율 ● 국산 캐릭터의 다양한 상품화 증가 ● 캐릭터 라이선스 수출 증가 ● 캐릭터 비즈니스에 대한 업체 인지도 증가	● 전 세계 시장 규모의 증가세 ● 콘텐츠산업에 대한 정부의 집중 지원 ● 저작권 제도 정비에 따른 창작자의 권리보호 증가 및 라이선스 기회 증가 ● 국내시장 유통구조 현대화를 통한 내수 활성화 촉진 ● 글로벌 전시회와 마켓 행사에서 거듭 확인된 한국캐릭터의 인기 ● 멀티게임 시대의 개막으로 새로운 부가가치 창출 증가, UCC 환경 변화에 맞는 콘텐츠의 다양화
● 캐릭터산업의 영세성 ● 신규 스타 국산 캐릭터 부재 ● 전략적이고 체계적인 마케팅 부재 ● 외국 캐릭터에 대한 막연한 선호 성향 ● 상설 캐릭터 홍보 공간 부재 ● 미흡한 온라인, 모바일 수익 모델 ● 정부의 강력한 단속에도 불구하고 콘텐츠 불법이용 추세 여전	● FTA 체결로 세계적 경쟁력 심화 ● 캐릭터 업계, 양극화 현상 가중 ● 장기적 경제침체에 따른 콘텐츠산업 투자 및 소비역량 감소 ● 대규모 테마파크의 국내 건설로 외국 캐릭터의 국내 진출 확대 ● 대형 할인점 등을 중심으로 유통구조 획일화 ● 불합리한 캐릭터 라이선싱 계약 및 거래
약점 Weakness	위험 Threat

[표]국내 캐릭터산업에 대한 전망

　　캐릭터 업계의 양극화 현상 가중의 위험요인과 약점요인은 도전하고, 풍부한 문화유산으로 다양하고 창조적인 저력의 긍정적 강점요인과 기회를 잘 활용한다면 앞으로 국내 시장의 유통구조 현대화를 통해 내수활성화가 촉진되어 국내 캐릭터상품의 경쟁력이 높아질 것이며, 국산 캐릭터의 해외진출도 더욱 활발해져 성장할 것으로 전망한다.

II

효과적인 캐릭터디자인 탐구

Ⅱ. 효과적인 캐릭터디자인 탐구

1. 좋은 캐릭터디자인이란 무엇인가

일러스트레이터 Jon Burgerman[37]은 환상적인 캐릭터디자인을 만들고 캐릭터를 생기 있게 만드는 최선의 방법 20가지를 이야기한다. 그의 주장을 토대로 좋은 캐릭터디자인이란 무엇인지 설명하고자 한다.

캐릭터디자인은 솔직히 복잡한 문제가 될 수 있다. 왜냐하면 많은 전통적인 캐릭터들은 우리에게 만화, 엔터테인먼트와 광고 등으로 친숙해져 단순하게 보이지만 일반적으로 자신의 캐릭터 개발에 많은 시간을 투자한 작업의 결과물로 단순하게 만든 것이기 때문이다.

미키 마우스의 유명한 세 손가락 손은(Three-fingered hands) 1920년대 미키 마우스가 애니메이션으로 처음 개발되었을 때 애니메이터들의 수고와 제작 시간을 절약하기 위해 손가락의 수를 줄여 그려졌다. 고심 끝에 시험 삼아 손가락을 줄여 그렸는데 이상하지도 않고 사람들은 신경 쓰지도 않았다. 그 후 디즈니 영화사에서 만든 대부분의 주인공은 네 손가락이 되었고, 지금까지 관행으로 굳어졌다고 한다.

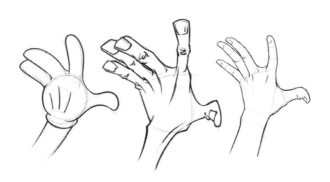

[그림] How to Draw Cartoon Hands (Comic, Cartoon, and
Mickey Mouse), Stan Prokopenko, 2017

37) 영국에서 태어나 뉴욕을 기반으로 활동하는 낙서 예술가이자 일러스트레이터이다. 박물관이나 미술관, 건축물, 의류, 대한민국 서울의 지하철 역사에 이르기까지 세계 곳곳에서 그의 작품을 감상할 수 있다. 버거맨은 유머와 다채로운 시각효과를 가미한 대중문화를 작품 속에 녹이는 예술가로 유명하다. 실수도 과정의 일부로 보고 새롭게 바꾸거나 신선한 방식으로 활용한다. 그는 단순하면서도 창의적인 활동을 통해 예술이 사람들의 세상과 그 주변까지 바꿀 수 있다고 믿는다.

호머 심슨(Homer Simpson)의 우아하고 단순함에 이르기까지 캐릭터디자인은 항상 단순함을 유지하려고 했다.

이렇게 라인들을 지우고 쉽게 읽을 수 있는 모양으로 디자인하려면 캐릭터디자인에 대해 알아야 할 것이 무엇일까? 과장해야 할 부분과 무엇을 해야 할지, 배경과 깊이에 대한 힌트를 주기 위해 추가할 부분, 개성을 개발하기 위해 해야 할 일을 아는 것이다. 시작은 모든 캐릭터디자인 프로젝트에서 가장 까다로운 부분일 수 있지만 일단 아이디어를 얻으면 이러한 팁을 통해 창조물에 생명을 불어넣는데 도움이 될 것이다.

1)연구사례

선호하는 캐릭터의 이미지는 무엇일까? 캐릭터디자인의 평가에 영향을 미치는 요소를 추출한 후 이러한 요소들을 의미 분별법(SD)[38]에 입각한 이미지 측정방법을 이용하여 진행하였다.

구체적인 연구방법은 캐릭터디자인의 이미지 측면의 가치를 찾고자 전문적인 학습을 통해 지식을 갖춘 젊은 층의 학생들을 대상으로 하였다. 경기도 소재 C대학의 캐릭터산업디자인 전공 학생, 서울 소재 S대학의 애니메이션을 전공하는 학생 총 106명을 대상으로 하여 분석하였다.

먼저 캐릭터디자인 평가 이미지 요소의 1차 선정이다. 형용사 언어의 수집은 이미지평가에 사용되는 평가 형용사는 먼저 국내와 국외에서 언급된 전체 이미지 형용사를 비슷한 유형으로 분류하여 의미가 중복되는 형용사들과 해당되지 않은 것으로 판단되는 형용사를 배제하였다.

구체적으로 국어사전, 선행 연구, 신문, 잡지 등의 광고, 인터넷에서의 캐릭터홍보 페이지, 가장 최근까지 발간된 국내 캐릭터 관련 도서와 연구문헌, 해외 문헌과 저널 등에서 사용된 형용사 약 130개를 추출하여 정리하였다. 적절하기 않거나 모호한 단어, 중복된 어휘를 제외하였다. 추출된 단어의 목록은 [표]와 같다.

38) SD(Semantic Differential Method은 의미 미분법, 의미 척도법, 어휘 분절법 등으로 사용. 1957년 오스굿(Osgood, C.E.)이 제안한 심리 측정법. 일반적으로 「크다-작다」, 「좋다-나쁘다」, 「빠르다-느리다」와 같이 상반되는 의미의 형용어를 짝 지은 '평정(評定)척도'를 10-50개를 사용하여 어떤 '개념'의 말이 우리의 뇌리에 연상시키는 내용을 그 강도에 따라 평정하여 각 개인이 목적물의 의미를 어떻게 받아들이는가를 측정하기 위하여 사용된다. 마케팅에서는 각 소비자가 회사 상품 및 상표 등의 목적물에 대해 어떠한 이미지를 갖고 또 태도를 취하고 있는가를 측정하기 위해 사용한다.

캐릭터 이미지 관련한 형용사 언어									
1	가벼운	2	간결한	3	간단한	4	강한	5	개성적인
6	가름한	7	거추장스러운	8	거칠은	9	견고한	10	경박한
11	경쾌한	12	고급스러운	13	고상한	14	고전적인	15	귀여운
16	권위적인	17	균형 잡힌	18	기발한	19	깨끗한	20	꼼꼼한
21	나무느낌의	22	날씬한	23	날카로운	24	남성적인	25	넓적한
26	눈부신	27	다기능의	28	다양한	29	단순한	30	단정한
31	담백한	32	답답한	33	대칭적인	34	독특한	35	동적인
36	두툼한	37	둥근	38	따뜻한	39	딱딱한	40	만족스러운
41	맑은	42	매끄러운	43	매력 있는	44	매혹적인	45	명랑한
46	무거운	47	미래적인	48	밋밋한	49	밝은	50	보수적인
51	복잡한	52	부드러운	53	불안한	54	불편한	55	불쾌한
56	비대칭적인	57	사랑스러운	58	사치스러운	59	산뜻한	60	새로운
61	생생한	62	생소한	63	선명한	64	섬세한	65	세련된
66	소박한	67	순수한	68	스포티한	69	사랑스러운	70	아가자기한
71	아담한	72	아름다운	73	안정된	74	앙증맞은	75	야무진
76	약한	77	어두운	78	역동적인	79	여성적인	80	여유 있는
81	연약한	82	완벽한	83	우아한	84	운치 있는	85	유아적인
86	유치한	87	유쾌한	88	인공적인	89	입체적인	90	자연적인
91	작은	92	장식적인	93	저급한	94	전원적인	95	점잖은
96	정교한	97	정돈된	98	정적인	99	조잡한	100	조화로운
101	중후한	102	즐거운	103	지저분한	104	지적인	105	직선적인
106	집약된	107	차가운	108	차분한	109	천박한	110	첨단의
111	청초한	112	촌스러운	113	칙칙한	114	친근한	115	큰
116	탁한	117	통일감 있는	118	투명한	119	투박한	120	특이한
121	편리한	122	편안한	123	평범한	123	허술한	125	현대적인
126	호감 가는	127	화려한	128	환상적인	129	희망적인	130	힘찬

[표] 캐릭터 이미지 관련한 형용사 언어

여기에서 추출한 130개의 형용사 중 가장 캐릭터의 이미지와 가장 관련성이 높은 언어들만을 가려내었다. 시각디자인, 캐릭터디자인 전공 교수 2명, 캐릭터디자인 전문가 3명[39]의 전문가 심층면접(In Depth Interview) 검토과정을 거쳐 유사한 어휘를 묶어 40개 형용사 언어로 분류하였다.

39) 경기도 소재 C대학 캐릭터산업디자인 전공 교수 2명, 박사과정 2명, 15년 경력자 1명

2차 캐릭터 이미지 형용사 언어									
1	간결한	2	강한	3	개성적인	4	경쾌한	5	고급스러운
6	고상한	7	고전적인	8	귀여운	9	깨끗한	10	꼼꼼한
11	남성적인	12	즐거운	13	단순한	14	단정한	15	독특한
16	동적인	17	따뜻한	18	매력 있는	19	매혹적인	20	명랑한
21	미래적인	22	밝은	23	부드러운	24	사랑스러운	25	새로운
26	섬세한	27	세련된	28	순수한	29	아기자기한	30	아름다운
31	역동적인	32	여유 있는	33	우아한	34	유쾌한	35	자연적인
36	조화로운	37	희망적인	38	지적인	39	친근한	40	환상적인

[표] 2차 캐릭터이미지 관련한 형용사 언어

[표]는 캐릭터디자인 평가 이미지요소의 2차 선정과정, 이미지평가 연구방법, 설문의 예이다.

구분	캐릭터 이미지 평가 연구
조사대상	경기도 소재 C대학 캐릭터산업디자인, 시각디자인 전공 학생, 105명
조사방법	캐릭터 이미지 설문조사(40개 형용사 언어)
조사일시	2011년 6월 7일

[표] 캐릭터 이미지 평가 연구

캐릭터 이미지 설문 내용					
캐릭터의 이미지가치평가를 산출하기 위한 질문입니다. 각각의 캐릭터 이미지에 대한 평가어에 해당되는 곳에 표기해 주세요.					
평가어	5. 매우	4. 조금	3.중간	2.별로	1.전혀
독특한					
...					

[표] 설문 방법

2차로 분류된 40개 형용사 언어를 대상으로 경기도 소재 C대학 캐릭터관련학과 학생 68명(남학생 22명, 여학생 46명)을 대상으로 40개의 언어집단에 대한 중요도를 Likert 5점 척도(5점=매우 중요하다, 1점=전혀 중요하지 않다)로 측정하였다. 조사된 데이터는 SPSS프로그램을 이용하여 분석하였으며, Cronbach's Alpha계수를 이용하여 척도의 신뢰도를 분석하였다. 또한 각 요소들의 표준편차를 비교하여 순위를 추출하였다.

캐릭터디자인 가치 평가 이미지요소 측정결과는 다음과 같다. 본 연구

에서 사용된 캐릭터디자인 가치 평가 중 이미지 항목 평가의 신뢰도를 알아보기 위해 검증을 실시한 결과 Cronbach's Alpha계수가 .798로 매우 신뢰도가 높은 것으로 분석되었다.

설문목적	크론바하 알파 Cronbach's Alpha	유의도
캐릭터디자인의 이미지 평가요소 측정	.798	.001

[표] 신뢰도 분석결과

40개의 형용사 언어 중 1위에서 10위까지 가장 중요하다고 결과가 나타난 평가요소만을 선별하여 [표]와 같이 도출하였다.

순위	캐릭터디자인 이미지 평가요소	표준편차
1	유쾌한	1.32
2	독특한	1.39
3	따뜻한	1.42
4	사랑스러운	1.47
5	새로운	1.53
6	귀여운	1.58
7	역동적인	1.61
8	희망적인	1.66
9	환상적인	1.70
10	순수한	1.74

[표] 캐릭터디자인 가치평가 중 이미지 평가요소

연구결과 선호하는 캐릭터디자인 평가 이미지 요소는 유쾌한, 독특한, 따뜻한, 사랑스러운, 새로운, 귀여운, 역동적인, 희망적인, 환상적인, 순수한 임을 알 수 있었다. 캐릭터디자인의 이미지를 기획할 때 이 결과를 참고하면 효과적일 것이다.

좋은 캐릭터디자인이란 무엇인가에 대해 항목별로 나누어 구체적으로 이야기해보자.

1. 누구를 대상으로 할 것인가?

캐릭터의 목표 설정은 디자인 프로세스의 첫 단계 중 하나이다. 잠재

고객에 대해 생각해보자. 예를 들어 유아를 대상으로 하는 캐릭터디자인은 일반적으로 기본적인 모양과 밝은 색상을 중심으로 디자인되어야 한다. 만약 당신이 클라이언트를 위해 일하고 있다면 캐릭터의 타깃 고객은 언제나 미리 결정되어야 한다. 오스트레일리아 예술가인 Nathan Jurevicius[40]는 다음과 같이 설명한다. '의뢰받은 캐릭터디자인은 일반적으로 더 제한적이지만 창조적이 아닌 것은 아니다. 고객은 특정 요구를 가지고 있지만 또한 내 '일'을 하기를 원한다. 언제나 나는 핵심 기능과 개성들을 분해한다. 예를 들어, 눈이 중요한 경우 전체 디자인을 얼굴에 집중시켜 전체적인 디자인에 초점을 맞출 것이다.'

2. 캐릭터가 나타날 곳을 결정하라_ 디자인과 계획(Design and Planning)

어디에서 보게 될 캐릭터이고 어떤 매체인가? 이것은 어떻게 디자인이 가야 할지에 직접적인 영향을 미칠 것이다. 예를 들어 캐릭터디자인이 휴대전화 화면을 위한 것이라면 복잡한 세부정보와 기능을 많이 포함하도록 설계할 필요는 없다.

네이선 쥬 레비 시우스 (Nathan Jurevicius)는 형식에 대해 다음과 같이 말한다. '컨셉을 생각해내는 과정은 언제나 똑같이 시작한다. 종이, 연필, 녹차, 많은 썸네일들, 아이디어쓰기, 스크래치들과 스케치 위에 스케치를 많이 하는 것이다.'

3. 다른 디자인 연구_ 리서치와 평가(Research and evaluate)

이것은 몇몇 캐릭터를 해체해서 그것의 특성들이 성공적으로 작업되었고 어떤 것은 그렇지 않은지를 아는데 도움이 될 수 있다. TV 광고, 시리얼 박스, 상점 간판, 과일 스티커, 휴대전화의 애니메이션 등 어디서나 볼 수 있는 캐릭터를 찾아보자. 이것은 연구재료로 부족함이 없다. 이러한 캐릭터디자인을 연구하고 어떤 캐릭터들이 성공하였고 특히 그 캐릭터 중 대중은 무엇을 좋아하는지에 대해 생각하고 연구하라.

40) 1973년생. 일러스트레이션, 디자이너 장난감, 온라인 게임 및 애니메이션 등 다양한 매체에서 일하는 호주 예술가. Scarygirl 브랜드로 가장 잘 알려져 있다.

4. 캐릭터를 차별화시켜라_ 시각적 효과(Visual impact)

[그림] The Simpsons (이미지 참고
www.facebook.com/TheSimpsons)

Matt Groening[41]은 노란색을 사용하여 The Simpsons[42]의 캐릭터를 군중들로부터 돋보이게 했다. 당신이 원숭이를 만들던지, 로봇이나 괴물을 만들던지, 당신은 주변에 수백 가지의 유사한 창조물이 있다는 것을 알고 있다. 그래서 당신의 캐릭터는 사람들의 관심을 끌기 위해 시각적으로 강하고 재미있는 캐릭터디자인이 필요하다. 심슨(The Simpsons)을 고안했을 때 Matt Groening은 시청자에게 다른 것을 제공해야 한다는 것을 알고 있었다. 그는 시청자들이 TV채널을 통해 깜빡거리는 공연을 보았을 때 비정상적으로 유별나게 밝은 노란색 피부색을 가진 캐릭터들이 그들의 주목을 끌 것이라고 생각하여 표현하였다.

5. 캐릭터를 묘사하기 위해 선의 질과 스타일을 사용하라(Line quality and styles)

캐릭터에 그려진 선들은 캐릭터를 묘사하는 몇 가지 방법이 되도록 구성한다. 두껍고, 부드럽고, 둥근 선은 접근하기 쉽고 귀여운 캐릭터를 제안할 수 있고, 반면에 날카롭고 마르고 고르지 않은 선은 불안감을 주고

41) 매슈 에이브럼 그레이닝(Matthew Abram Groening)(1954년 2월 15일~)은 미국의 만화가로 애니메이션 <심슨 가족>과<퓨처라마>, 주간 만화<라이프 인 헬>을 만든 작가이다.
42)<심슨 가족>(The Simpsons)은 맷 그레이닝이 창작하고 폭스 브로드캐스팅 컴퍼니에서 방영하는 미국의 시트콤 애니메이션이다. 이 시리즈는 노동 계급의 삶을 호머, 마지, 바트, 리사, 매기로 구성된 심슨 일가로 전형화하여 풍자하고 있다.

엉뚱한 성격의 캐릭터를 나타낼 수 있다.

Sune Ehlers의 캐릭터는 선을 굵게 그리고, 그것을 그리는 접근 방식은 캐릭터가 페이지에서 춤을 추는 것처럼 보인다. '낙서 드로잉은 결정적으로 펜을 능수능란하게 다루는데 있다. 강한 선으로 강함과 리듬을 만들어낸다' 라고 그는 선의 중요성을 설명한다.

1)연구사례

디즈니 애니메이션 캐릭터 중 여자주인공이 등장하는 16편 18개의 여성 캐릭터를 1930-1970년대, 1980-1990년대, 2000-2010년대 3개의 시대별로 분류하여 선의 표현과 형태 등 조형적 특징을 분석해보고자 한다.

시대별 디즈니 애니메이션 여성 캐릭터 조형 요소를 비교하면 다음과 같다.43)

• 1930-1970년대는 주로 색선, 곡선 사용하였고 면 분할을 통한 명암 표현이 많았으며 66% 이상 금발 머리에 백인 피부의 8등신 서구적 체형이었다. 느린 행동, 부드럽고 우아한 움직임이 특징이다.

• 1980-1990년대는 곡선을 사용, 외형에 직선 사용하였으며 면 분할을 통한 명암 표현이 많았다. 에리얼을 제외하고 87%이상 갈색 머리에 흑인, 동양인 8등신의 서구적 체형이지만 건강미가 느껴지며 동작은 활동적이며 빠르다.

• 2000-2010년대는 3D 표현과 자연스럽고 섬세한 선이 표현되었다. 인종의 다양함과 다양한 색의 머리카락으로 표현되었고 75% 이상 마른 체형이고 동작은 적극적이며 역동적인 특징을 가지고 있다.

43) 본인연구, A Study on Change of Gender Concept through Female Characters in Animations, AITHS 2015 Information (Japan), ISSN1343-4500, p.5013-5018

번호	연도	애니메이션 명	여자 주인공	이미지	번호	연도	애니메이션 명	여자 주인공	이미지
1	1930 – 1970 년대	백설공주	백설공주		10	2000 – 2010 년대	포카혼타스	포카혼타스	
2		신데렐라	신데렐라		11		노틀담의 꼽추	에스메랄다	
3		이상한 나라의 앨리스	앨리스		12		Hercules	Megara	
4		피터팬	웬디		13		뮬란	뮬란	
5		피터팬	팅커벨		14		타잔	제인	
6		잠자는 숲 속의 공주	오로라		15		릴로와 스티치	릴로	
7	1980 – 1990 년대	인어공주	에리얼		16		공주와 개구리	tiana 티아나	
8		미녀와 야수	벨		17		겨울왕국	엘사	
9		알라딘	쟈스민		18		겨울왕국	안나	

[표] 디즈니 애니메이션 중 여성캐릭터(이미지출처: 월트 디즈니)

시대별로 정리해 보면 여성 캐릭터 이미지의 변화를 알 수 있다.

1930-1970년대에는 순종적 객체이다. 중세적 전형성과 외모 지상주의로 순수, 순진, 백치미 등 아름다우며 수동적인 공주 캐릭터의 전형적인 이미지의 여성 캐릭터가 나타났으며, 1980-1990년대의 애니메이션에서는 순종적인 객체와 능동적, 주체적의 혼재가 이루어졌다. 온실 속의 여성,

내조형, 반민족적 애정추구, 자립심 강하며 독립적인 모습 등의 아름다운 이미지보다 경쾌하고 온화한 이미지의 활동적인 여성 캐릭터가 등장하였음을 알 수 있었다. 또 2000-2010년대에는 능동적, 주체적인 모습으로 도전적인 자기 개척, 진취적 행동형, 경쾌하고 다이나믹한 진취적인 이미지의 여성 캐릭터가 등장하였다.

이와 같은 디즈니 애니메이션은 여성의 사회적 지위가 향상됨에 따라 수동적인 여성에서 능동적인 여성으로 변화시켰으며, 시대의 여성상이 변화하는 것을 여성 캐릭터의 조형 요소에 반영하여 다양한 모습을 통해 여성 캐릭터 이미지의 변화를 보여주려 노력하였음을 알 수 있다.

6. 과장된 특성 사용(Exaggerated character)

캐릭터디자인의 제한된 모습들을 과장하는 것은 실제보다 더 크게 보이는데 도움이 된다. 과장된 모습들은 보는 사람들에게 캐릭터의 주요 특성을 구별하는 데 도움이 된다. 과장은 풍자만화의 핵심이며 어떤 성격특성을 강조하는 데 도움이 된다. 만일 캐릭터가 강해야 한다면 평범한 크기로 하지 말고 팔들의 근육들을 몇 배 이상 과장되게 강하게 표현해야 한다.

7. 색을 신중하게 선택하라(Colour me bad)

색상은 캐릭터의 개성을 전달하는데 도움을 준다. 일반적으로 검정, 보라, 회색과 같은 어두운 색상들은 악의적인 의도로 나쁘게 그려진다. 흰색, 파랑, 분홍색 및 노랑 같은 밝은 색상은 순수함, 좋음, 순결을 나타낸다. 만화책에서 빨강, 노랑, 파랑은 영웅 캐릭터의 자질을 부여할 수 있는 방편으로 사용되기도 한다. 색상과 그와 연상되는 이미지를 이해해서 사용하여야 한다.

1)연구사례

캐릭터에 표현되는 색상의 선호도를 알아보기 위해 국내외 완구브랜드 14업체의 선호도가 높은 제품 각각 4점씩 선정하여 어떤 색채가 사용되었는지 분석하고자 한다. 이와 같은 분석 결과를 통해 완구를 사용하는

연령대의 아이들에게 전달하고자 하는 색채 이미지와의 연관성을 알아보고 캐릭터의 색상계획 시 참고하고자 한다. 효율적으로 조사하기 위하여 Munsell Conversion 9.0.6의 'Munsell Notation Picture Analysis'을 사용하여 이미지에서 직접 Hue, Value, Chroma 값을 추출하여 먼셀의 40 색상 체계와 PCCS 색조로 분석하였다.

- 연구조사 방법

조사 분석 대상은 장난감·교육완구·인형분류 중 베스트셀러 국내외 브랜드 14업체의 베스트셀러 제품을 대상으로 진행하였다. 각각의 주조색을 뽑고, 색채분석을 통해 분석된 제품은 한 점당 주조색 5개의 색채정보가 표시된다.

[그림] hasbro社 Color 분석의 예

- 색채 분석

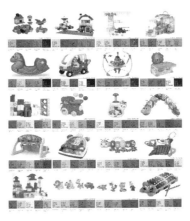

[그림] 해외 완구브랜드 칼라분석

해외브랜드 10개사의 제품 4개씩 총 40점 200색과 국내 브랜드 4개사의 제품 4개씩 총 16점 80색을 각 영역의 백분율로 기초하여 색채분석을 진행하였다. 총 주조색 280색을 해외브랜드와 국내 브랜드로 분류하였다. 이하의 색상은 먼셀 기호로 표기하여 흰색은 W, 회색은 Gy, 검정은 K, 빨강은 R, 자주는 RP, 보라는 P, 남색은 RP, 파랑은 B, 청록은 BG, 초록은 G, 연두는 GY, 노랑은 Y, 주황은 YR로 표기하여 분석하였다.

해외 완구브랜드의 색상분포를 먼셀의 40색상 체계로 분석한 결과, 유채색의 비율이 93%로 높은 비율로 나타났다.

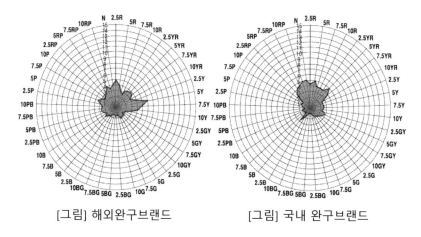

[그림] 해외완구브랜드 [그림] 국내 완구브랜드

다음으로 R색상 계열이 18%, Y색상 계열이 17%, YB, B색상 계열이 12%로 나타났다. 그 외에 G(9%), RP. GY. P(7%), K(4%) 순으로 나타났다. 7.5RP에서 5Y까지에 해당하는 색상이 전체비율의 42% 이상 분포하고 있음을 알 수 있다.

국내 완구브랜드의 색상분포를 먼셀의 40색상 체계로 분석한 결과, 유채색의 비율이 97.5%로 높은 비율로 나타났다. 다음으로 Y색상 계열이 22.5%, RP색상 계열이 20%, B색상 계열이 12.5%, YR, GY색상 계열이 10%로 나타났다. 그 외에 R, G, BG, PB(5%), P(2.5%) 순으로 나타났다. RP와 Y색상 계열이 전체의 42.5%이상 분포하고 있음을 알 수 있다.

그것을 백분율로 환산하여 정리하면 다음과 같다.

먼셀값	RP	R	YR	Y	GY	G	BG	B	PB	P	W	Gy	K	계
해외 브랜드	14	36	224	37	14	18	6	24	2	14	2	4	8	200
백분율	7	18	12	17	7	9	3	12	1	7	1	2	4	100

[표] 해외 완구브랜드의 색상 현황

먼셀값	RP	R	YR	Y	GY	G	BG	B	PB	P	W	Gy	K	계
국내 브랜드	16	4	8	18	8	4	4	10	4	2	0	2	0	80
백분율	20	5	10	22.5	10	5	5	12.5	5	2.5	0	2.5	0	100

[표] 국내 완구브랜드의 색상 현황

해외 완구브랜드의 색조를 PCSS44)로 분석한 결과, strong(51%), vivid(21%), deep(7%), bright(5%) 등으로 높게 나타났다. 명도 측면에서는 중명도가 72%로 높은 비중을 차지하였다.

국내 완구브랜드의 색조를 PCSS로 분석한 결과, bright(40.5%), vivid(30%), strong(28.5%), deep(2%) 등으로 높게 나타났다. 명도 측면에서는 고명도가 47.5%, 중명도가 58.5%로 중명도 다음으로 고명도가 높은 비중을 차지하였다.

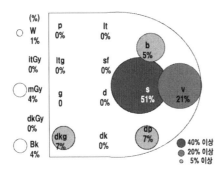
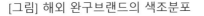
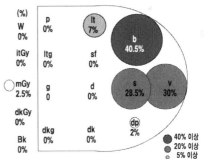

[그림] 해외 완구브랜드의 색조분포 　　[그림] 국내 완구브랜드의 색조분포

해외 완구브랜드의 색상과 색조를 분석한 결과, 색상은 R, Y, YB, B등

44) 일본 색채 연구소가 1965년 발표한 색채조화교육용 배색체계로 톤의 개념을 도입한 것이 특징이다.

거의 모든 색상에 걸쳐 골고루 분포하고 있고, 색조는 s, v, dp, b에 집중되어 중명도와 고채도에 높은 비중으로 분포하고 있다. 특히 R과 Y까지의 색상은 매우 밀도가 높은 다양한 색상을 나타내고 있다. 주로 난색 계열의 중명도와 높은 채도가 가장 대표적 색채로 나타나고 있다. 저명도와 고채도는 거의 분포하지 않는다.

국내 완구브랜드의 색상과 색조를 분석한 결과, 색상은 RP, Y가 큰 비중을 차지하고 있으며 그 외에는 모든 색상에 걸쳐 골고루 분포하고 있고, 색조는 b, v, s, dp에 집중되어 고명도와 고채도에 높은 비중으로 분포하고 있다. 주로 난색 계열의 중명도와 높은 채도가 가장 대표적 색채로 나타나고 있다. 저명도와 고채도는 거의 분포하지 않는다.

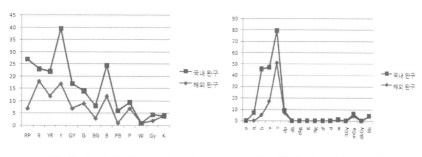

[그림] 해외, 국내 완구브랜드의 색상 비교 [그림] 해외, 국내 완구브랜드의 색조 비교

다음은 색상과 색조로 나누어 비교 분석하였다.

가장 뚜렷이 나타나는 것은 국내 완구브랜드에서는 RP색상 계열의 비중이 높다는 것이다. 색채는 크게 두 영역에서 가장 많은 유사성이 나타나고 있다. 국내외 완구브랜드의 제품의 색채는 공통적으로 Y, B색상 계열에서 가장 높은 분포를 보인다. 해외완구브랜드에서는 RP색상 계열의 비중이 상대적으로 낮았다. 가장 뚜렷이 나타나는 것은 국내완구브랜드에서는 bright(40.5%), vivid(30%) 등으로 명도 측면에서 고명도가 47.5%, 중명도가 58.5%로 해외 완구브랜드에 비해 중명도 다음으로 고명도가 높은 비중을 차지하였다. 해외완구브랜드와 고채도는 유사성을 가지고 있지만 고명도의 비중이 높다는 차이점을 보인다.

해외, 국내완구브랜드의 색상과 색조 특성을 비교하여 표로 정리하면 다음과 같다.

	해외 완구브랜드	국내 완구브랜드
색상	유채색 비율이 높다(93%)	유채색 비율이 높다(97.5%)
	R, Y, B에 집중	Y, RP, B에 집중
	BG, PB, RP 빈도 낮다	BG, PB, P 빈도 낮다
색조	고채도에 집중	고채도에 집중
	중명도에 집중	고명도, 중명도에 집중
	저명도도 존재	저명도 빈도 낮다
대표적 색상, 색조	전체적으로 모든 색상계열에 고르게 분포 고채도, 중명도	난색계열 비중이 높다. 고채도, 고.중명도

[표] 해외, 국내 완구브랜드의 색상, 색조 특성 비교

해외, 국내브랜드의 유아완구제품에서 사용되는 색채를 분석한 결과 소비자들이 선호하는 색채의 특성을 밝혀낼 수 있다. 두 영역에서 선호되는 색채는 다음과 같다.

첫째, 색상은 유채색의 비율이 매우 높았으며, 공통적으로 노랑과 파랑의 색상이 가장 선호됨을 알 수 있었다. 그 다음으로는 해외에는 빨강이 국내에서는 레드퍼플(핑크계열)에 집중되는 차이를 보였다. 해외브랜드에는 모든 색상계열이 비교적 비슷한 비중으로 선호됨을 알 수 있었는데, 국내브랜드는 Y, RP, B에 집중되는 경향이 큼을 알 수 있었다.

둘째, 색조는 해외브랜드는 고채도와 중명도에 집중되어 있는 반면, 국내브랜드는 고채도와 고명도, 중명도에 집중되는 차이를 보였다. 전체적으로 명도가 높은 색조가 선호됨을 알 수 있었다.

셋째, 무채색의 비중이 낮은 것은 두 영역 모두 동일하게 나타났다. 해외브랜드가 7%, 국내브랜드가 2.5%로 무채색의 비중은 해외브랜드가 더 높음을 알 수 있었다.

이와 같은 연구 결과로 다음과 같이 캐릭터 제작에 사용될 수 있는 색채를 선정할 때 참고할 수 있겠다.

첫째, 색료의 3원색인 마젠타(M), 옐로(Y), 시안(C)이 가장 선호되는 색상으로 유아제품에 있어서 가장 효율적인 색채효과를 얻을 수 있다.

둘째, 중명도를 중심으로 한 중명도 이상의 고명도의 색조가 가장 효율적인 색조이다.

이와 같은 결론으로 인하여 캐릭터개발에 있어서 색상, 명도, 채도를

효율적으로 사용한다면 유아 캐릭터개발의 선호도를 극대화하고 이를 즐기려는 소비자의 커뮤니케이션에 대한 효과가 극대화될 것이다.

8. 액세서리 추가하기(Add accessories)

일단 캐릭터에 의류를 착용시키고 상호 작용할 특징 있는 소품을 표현하면, 이젠 그 캐릭터의 성격이 시작되는 것이다.

소품과 의류는 캐릭터의 성격과 배경을 강조하는 데 도움이 될 수 있다. 예를 들어 단정치 못한 옷들은 가난한 캐릭터들을 위해 사용되고, 많은 다이아몬드와 장신구는 천박하게 부유한 캐릭터에 사용된다. 예를 들어 해적의 어깨에 앵무새나 해골에 있는 구더기와 같이 액세서리들은 캐릭터의 개성을 확장하게 한다.

9. 3차원(The third Dimension)

어떻게 의도된 캐릭터인가에 따라서 모든 각도에서 어떻게 보이게 할지를 결정해야 할 필요가 있다. 평면적으로 보이는 캐릭터는 옆면으로 보이게 할 때, 예를 들면 거대한 배불뚝이처럼 해주면 전체적으로 새로운 인물이 된다. 캐릭터가 애니메이션 또는 장난감으로 존재하게 될 경우 높이와 중량 및 물리적 형태 모두가 중요하다.

10. 성격을 부여하라(Conveying personality)

단지 재미있는 외모만으로는 훌륭한 캐릭터디자인을 만드는데 실패한다. 캐릭터의 성격은 매우 중요하다. 캐릭터의 성격은 특정 상황에서 어떻게 반응하는지를 볼 수 있게 코믹 스트립과 애니메이션을 통해 드러날 수 있다. 캐릭터의 성격은 캐릭터가 의도적으로 둔감한 경우는 제외하고, 특별히 좋아야 할 필요는 없지만 흥미로워야 한다. 또한 캐릭터에는 성격이 그려져 간단히 표현될 수 있다.

많은 사람들에게 사랑받을 수 있는 캐릭터를 설정하는 법에 대해 알아보면 다음과 같다.

1) 스토리의 설정이 캐릭터를 살린다.

캐릭터를 정말 잘 그리고 퀄리티가 높다고 해서 사랑받는 것은 아니다. 캐릭터가 사랑받기 위해서는 캐릭터의 활약이나 멋진 그림이 필요하다. 이런 활약의 모습이 나오려면 멋진 활약을 구상할 스토리가 필요하다. 멋진 스토리를 만들면 캐릭터까지 만들어 낼 수 있다.

2) 매력적인 캐릭터가 스토리를 더욱 풍족하게 만든다.

스토리를 구상하면서 실수하는 점이 스토리 혹은 세계관을 집중하고 평소에 생각해오던 것을 멋지게 만들려고 하다 보니, 캐릭터 설정을 소홀히 하게 된다. 캐릭터의 성격이 스토리 때문에 잘 정해져 있지 않고 오히려 스토리 때문에 캐릭터가 바뀌게 되는 일이 생길 수도 있다.

[그림] 원피스
(이미지출처: 슈에이샤)

스토리 위주가 아닌 캐릭터들의 성격이나 그 캐릭터만의 행동을 살리면서 스토리를 구성한다면 더욱 재밌게 이야기를 만들 수 있다. 대표적인 예로 <원피스45)>는 캐릭터가 잘 살아 있는 결과물이다. 구체적으로 보면 스토리상 악당을 물리치러 가다가 동료들이 흩어져야 한다는 내용이 있

45) 1997년에 연재를 시작한 오다 에이치로의 능력자 배틀 소년만화이다. 표면 대부분이 바다인 행성이 배경으로, 원피스를 두고 열린 대 해적시대에 밀짚모자 루피와 동료들이 각자가 바라는 꿈(보물)을 함께 찾아가는 이야기를 다루고 있다.

다. 조로는 길치라는 컨셉 때문에 어이없게 길을 잃고 상다는 여자를 좋아하니 여자에 유혹되어 동료들과 떨어지고 루피는 틈만 나면 고무로 날아가니 너무 날아가서 동료와 떨어지게 된다는 등 이렇게 캐릭터 설정 혹은 컨셉 하나로 스토리를 더욱 더 재미있게 만들 수 있는 것이다.

3) 캐릭터의 가치관은 하나이여야 한다.

캐릭터가 이중적인 가치관을 가지고 있다면 캐릭터 스토리에 혼란을 가져올 수 있으니 주의해야 한다. 캐릭터가 이중인격이거나 가치관이 어떤 한 일로 변하지 않는 이상 가치관은 단일화 되어야 한다. 캐릭터의 가치관은 그 캐릭터의 성격, 생각, 행동, 목표 등 많은 영향을 끼치기 때문에 자칫하면 독자들에게 공감을 불러올 수 없게 되기 때문에 주의해야 한다.

4) 역할을 만들어야 한다.

주인공이란 타이틀만 넣어줬다고 해서 인기를 끄는 것은 아니다. 주인공에 대한 역할이나 그 주위에 있는 캐릭터들 역할이 함께 있어 주인공이 인기를 끄는 것이다. 대표적인 역할로 경쟁자 혹은 적이 있다. 적이 단순하게 싸워야하고 이겨야할 상대라고만 설정하시면 적이란 의미가 별로 없다. 적은 주인공 혹은 다른 캐릭터가 뛰어넘어 이겨야할 상대이자 주인공을 곤란하게 하거나 위기에 빠뜨려 복잡한 심정을 느끼게 해줄 역할이다. 그렇다고 적을 주인공을 무조건 부각시킬 수 있게 무능력한 캐릭터로 만들기보다 상반되는 이미지를 주어 적 역할의 캐릭터도 동시에 독자들의 관심을 받을 수 있는 캐릭터로 만들 수 있다.

<나루토>에서 나루토와 사스케를 보면 사스케가 나루토와 적이 되고 그로 인해 나루토는 사스케에 대한 많은 생각과 고민을 하게 된다. 그리고 사스케를 덜떨어지게 만들어서 나루토를 부각시키는 것보단 상반되는 라이벌 이미지로 만들어 사스케 또한 독자들에게 많은 사랑을 받는 캐릭터가 된다.

5) 캐릭터에게는 과거가 있다.

캐릭터의 나이가 고등학생이라고 한순간에 고등학생으로 태어나지는 않

는다. 캐릭터들 역시 살아온 과거가 있고 그 과거가 현재의 캐릭터의 성격이나 외모 등을 만들어낸 것이다. 스토리 전개상 등장하지 않을 부분일 수도 있지만 캐릭터의 과거를 잘 설정함으로써 캐릭터를 더욱더 생생하게 만들어 준다.

혹은 과거 회상부분으로 넣어서 더욱더 캐릭터의 과거에 대한 설명을 해줄 수 있다. 특히 <나루토>는 회상장면을 자주 넣어 캐릭터들이 어떻게 성장하여 현재의 캐릭터가 되었는지 알려준다.

6) 완벽할 필요는 없다.

현실상에서는 모든 사람들이 완벽해지길 원하겠지만 스토리에서 캐릭터가 완벽해지면 거리감을 느끼게 되고 재미가 없을 수 있다. 약점도 있고 의외인 면이 돋보여야 인간적인 매력을 느끼게 된다.

<폭풍의 전학생>의 주인공은 싸움 실력도 낮고 힘이 약한 캐릭터이다. 위에서 의미한 것과 반대로 완벽하게 약한 캐릭터이다. 하지만 타고난 운과 말솜씨로 일진들을 이겨내 학교 대표가 되어 약함에도 불구하고 운으로 학교 대표가 되는 그런 의외의 모습과 학생들에게 동정심이나 대리만족을 느낄 수 있다.

두 번째 예로는 <노블레스>의 라이이다로 사실 능력만 보면 사기 캐릭터이다. '꿇어라' 한마디로 상대를 제압하고 그 외의 엄청난 힘들까지 초반에는 라이가 나타나 동료를 괴롭히던 악당을 물리치는 대리만족을 느껴 좋아했으나 능력이 그냥 사기면 재미가 없다. 능력만큼 생명을 소모하는 리스크를 만들어 라이에 대한 긴장감을 더 높이고 있다.

11. 얼굴 표정에 집중하라_ 자신을 표현하라 (Express yourself)

드 루피(Droopy)는 미국 애니메이션의 황금시대(Golden Age of American Animation)의 애니메이션 캐릭터이다. 엎질러진 얼굴을 가진 의인화 된 개, Droopy라는 이름이다. 그는 1943년 Tex Avery가 Metro-Goldwyn-Mayer 만화 스튜디오에서 제작한 연극 만화로 제작되었다.

전설적인 텍사스 에이버리(Tex Avery)의 작품에서 이 예를 발견할 수

있다. 야생 늑대(Wild wolf)의 눈은 종종 흥분할 때 머리에서 튀어나온다. 표현이 동작을 전달하는 또 다른 예는 무표정한 얼굴의 Droopy이다. Droopy는 전혀 어떤 종류의 감정에도 반응하지 않는다.

[그림] Droopy
(이미지출처: MGM
cartoons wiki)

Tex Avery 's Droopy가 보여주듯이, 얼굴 표정은 캐릭터의 개성을 나타내는 열쇠이다. 캐릭터의 감정 범위를 나타내고 그 기복을 묘사하는 표현은 캐릭터의 성격을 더욱 살릴 것이다. 성격에 따라 그림의 감정이 음소거 되고 울부짖거나 폭발적이며 격렬하게 과장 될 수도 있다.

12. 목표와 꿈을 줘라

캐릭터의 개성을 이끄는 힘은 캐릭터가 무엇을 달성하고자 원하는 것이다. 재물, 여자 친구, 무언가를 놓치거나 또는 수수께끼를 풀어주는 등 캐릭터가 이야기기와 모험에 대한 극적인 추격을 만드는 데 도움이 될 수 있다. 종종 캐릭터의 불완전성이나 성격의 결함은 캐릭터가 흥미로워지게 만든다.

13. 배경이 되는 이야기를 만들어라(Building back stories)

만화와 애니메이션에 존재할 캐릭터디자인을 계획하고 있다면 개발할 때에 이것의 배경이 되는 스토리를 개발하는 것이 중요하다. 캐릭터가 어디서부터 왔는지, 그것이 어떻게 생겨났으며 삶을 변화시키는 어떤 사건

들을 경험하는지 확실하게 구성하면 그 이후의 믿음을 뒷받침하는데 도움이 될 것이다. 때로는 캐릭터의 배경이 되는 이야기를 하는 것이 캐릭터가 현재 모험하는 것보다 훨씬 재미있을 수 있다. 스타워즈의 속편이 바로 좋은 예이다.

그림 실력만큼 스토리도 중요하다. 그러나 스토리가 재미없다면 아무리 그림 실력이 좋아도 기억하지 못한다. 스토리를 구상하는 법을 알아보자.

1) 소재와 아이디어

캐릭터 디자이너들이 처음에 부딪히는 난관은 그림 실력보다 소재 고갈일 것이다. 누구나 아이디어 넘쳐나겠지만 그 이야기가 과연 일반인의 흥미를 끌 수 있는지 알 수 없기 때문이다.

2) 기초적인 뼈대를 만들자

작품을 무조건 처음부터 완벽하게 기획하려고 하면 힘이 든다. 일단 기초적인 틀 혹은 가장 큰 스토리 부분을 만들고 살을 붙여나간다고 생각하고 이야기를 만들면 더욱더 쉽게 만들 수 있다.

3) 새롭게 고쳐라

흔히 평범한 사람에게 있는 일상적인 이야기를 만든다면 과연 누가 캐릭터에게 관심을 갖게 될까? 이미 친숙하고 일상적인 이야기라면 반전으로 흥미를 유발을 하는 것이다. 그렇다면 반대로 어려운 소재나 주제들을 이용한 스토리는 익숙함을 줌으로써 사람들이 접근하기 쉬운 스토리로 만드는 것이다. 이렇게 스토리에 반전을 주거나 익숙함을 주어 스토리에 대한 흥미를 유발을 할 수 있다.

4) 갈등과 위기를 만들어라

스토리에서 일반인들의 흥미와 궁금증을 유발할 때는 이야기에 갈등이나 혹은 위기를 넣는 게 효과적이다. 이 갈등을 어떻게 해결하고 위기를

어떻게 극복하거나 모면할 것인가를 궁금해 하면서 다음 이야기를 보게 된다. 하지만 위기나 갈등을 너무 질질 끌거나 해결하지 않거나 애매하게 끝을 낸다면 오히려 독자들에게 반감을 살 수 있으니 반드시 주의해야 한다.

5) 결말부터 만들어라

보통 이야기를 만들 때 처음 주인공 등장은 이렇게 저렇게 만드는데 결말부터 정하고 이야기의 진행을 역으로 구성하면 훨씬 더 안정적이고 분량을 더욱더 쉽게 조절하여 시나리오를 만들 수 있다.

하지만 섬세하고 기발한 시나리오나 복선을 생각하지 않는다면 독자들이 다음 내용은 뻔히 읽어버려서 흔히 말하는 '뻔한 스토리'가 될 수 있기 때문에 생각을 많이 해야 한다.

6) 발단 전개 위기 절정 결말을 구성하라

문학과 마찬가지로 캐릭터의 스토리 역시 발단, 전개, 위기, 절정, 결말이 필요하다. 앞서 얘기했던 갈등 혹은 위기를 구체적으로 풀어 나간 것이다.

• 발단: 이야기의 시작 부분, 스토리의 캐릭터나 배경을 소개하고 스토리마다 다르지만 세계관을 소개하기도 한다.

• 전개: 이야기가 진행이 되는 부분, 새로운 사건 등이 발생하며 갈등이나 위기가 시작되기도 한다. 사건이 복잡해지고 복선이나 분량이 가장 많다.

• 위기: 갈등이나 위기가 심화되고 일부 복선이 정리가 되면서 다시 많은 복선들이 등장한다.

• 절정: 이야기의 하이라이트 부분이다. 갈등과 위기가 직접적으로 충돌해 최고조에 이른다. 절정은 유발한 원인이 드러나며 거의 모든 복선이 정리가 된다.

• 결말: 이야기의 마무리, 거의 모든 사건이 해결이 되고 절정에서 끝내지 못했던 복선들이 정리가 된다. 작가의 의도나 사상을 전달할 수도 있

다.

7) 캐릭터는 설정은 개성 있게 진행하라

주인공의 설정이 굉장히 중요하다. 주인공을 어떻게 설정하느냐에 따라 이야기가 어떻게, 어떤 분위기로 바뀔지 모르기 때문이다.

14. 빠르게 반응하라(Quick on the Draw)

캐릭터의 모습을 만들 때 계획하는 것에 대한 도움말과 모든 규칙을 무시하거나 실험하는 것을 두려워하지 말라. 무엇인가를 실행하는 올바른 방법이 되게 하는 무엇과 반대로 가면 예상하지 못한 것을 창조하고 흥미로운 결과를 가져올 것이다. 예술가 Yuck는 '자신의 캐릭터를 만들었을 때 그가 무엇을 그려야 할지 정말 알지 못했다. 나는 단지 음악을 듣고 내 이상하고 귀여운 기분에 의존해서 결과를 그려냈다. 나는 언제나 흥미로운 것을 발견한 그림을 갖고 싶다. 그것이 내가 좋다고 생각된 후에 많은 캐릭터로 작업한다'라고 이야기한다.

15. 진흙에 그려라(Drawn in mud)

[그림] Sune Ehlers의 Pictoplasma Conference

괜찮은 재료들이 함께 작동하도록 하는 것은 유용하지만 캐릭터의 초기 계획을 위해 필수적인 것은 아니다. 많은 놀라운 캐릭터들은 pc나 포토샵이 없이 단지 꿈만으로도 수년 전에 성공적으로 디자인되었다. 캐릭터 드로잉은 여전히 종이에 단순한 펜만으로 랜더링 하였을 때 시작된다. Sune

Ehlers는 캐릭터는 여전히 아스팔트에 그렸고, 진흙에 빠진 스틱과 함께 그릴 수 있었다고 이야기한다. 캐릭터를 개발하고자 한다면 장소와 상황을 신경 쓰지 말고 바로 그리기 시작하자.

16. 실제 드로잉(Real-world drawing)

디자이너 이안(Ian)은 컴퓨터와 스케치북 모두에서 캐릭터디자인을 일부 생성하여 외부 요소가 작업에 영향을 미치도록 한다. 그는 '주변 환경과 상호 작용하는 캐릭터를 정말 좋아한다. 환경은 일반적으로 아이디어를 제안하고, 마찬가지로 특이한 감정을 갖게 한다. 더 좋고 특이한 사건이 발생하기 때문에 컴퓨터 대신에 펜으로 실사를 그리는 것을 선호한다.' 고 말한다. 실사의 중요함뿐만 아니라 즐거움을 즐겨보자.

17. 다른 사람에게 피드백 받기(Get feedback from others)

눈에 잘 띄게 하라. 사람들에게 자신의 작품을 보여주고 그들이 어떻게 느끼는지 물어봐라. 단지 좋은지 싫은지를 묻지 말고 캐릭터를 보고 캐릭터의 성격과 특성을 선택하게 하라. 당신이 생각해서 자신의 작업을 위해 적합하거나 이상적인 사람에게 구체적으로 피드백을 얻을 사람을 찾아라. 당신의 그림에 그리 관심이 없는 사람이 순간적으로 보고 느끼는 감정과 이미지들에 대해 관심을 갖을 필요가 있다.

18. 캐릭터디자인을 유연하게 만든다(Make your character design flexible)

캐릭터디자인을 단련하고, 계획하고, 연마하라. 무서운 여자아이 (Scarygirl)[46]의 개발자 Nathan Jurevicius는 캐릭터디자인 과정의 일환으로 많은 준비 작업을 수행한다. 단지 그리기나 너무 많은 사전 계획 없는 낙서 대신 다른 접근 방식을 선호한다. 오랜 시간 개괄적으로 보면서 마무리하며 또한 어떻게 캐릭터를 2D 아트웍 이상으로 확장할 것인지 캐릭터가 특정 세상에서 무엇을 할 것인지 어떻게 캐릭터를 이야기하고 행동할 것인지에 대해 생각한다.

46) Nathan Jurevicius의 Scarygirl을 주연으로 하는 팬과 컬렉터를 위한 그래픽 소설, 2009

[그림] Scarygirl
(이미지출처: Scarygirl)

19. 캐릭터를 넘어서(Create the right environment for your character)

캐릭터를 넘어서 캐릭터를 위한 기록을 만드는 동일한 방법으로 창작물에 믿을만한 도움을 줄 수 있는 환경을 만들 필요가 있다. 세상에서 캐릭터가 살고 상호작용할 수 있도록 캐릭터가 일어나서 그것이 무엇인지 이해시킬 여러 방법을 만들어야 한다.

20. 너의 모습을 잘 조정해라(Fine-tune your figure)

[그림] 이미지출처: Neil McFarlan
on Vimeo

창작물의 각 요소들에 대한 질문, 특히 얼굴의 모양 같은 것들 사소한 변경은 캐릭터를 인식하는 방법에 큰 영향을 준다. 일러스트레이터 닐 맥팔 랜드(Neil McFarland)[47]는 다음과 같이 조언한다.

캐릭터의 의미에 대해 생각하라. 이들이 실제 삶에 존재한다고 생각한다면 무엇과 그들이 만나고 싶어 하고 어떻게 그들이 움직이고, 사람들에게 상상할 수 있게 어필할지 만들고 마법을 걸어라.

2. 형태인지를 위한 시지각

1. 인간의 인지와 디자인 인지구조

디자인 추론은 디자인 작업을 하는 과정에서의 '의식의 흐름'이라 할 수 있다. 어떠한 자극이나 근거에 의해 네트워크상에서 연관된 하나의 주제에서 다른 주제로의 흐름은 이성적 문제해결로서 디자인 추론 과정이다.[48] 예를 들어 주관적인 해석, 연상 그리고 상상과 같은 프로세스는 디자인 추론 과정이라 할 수 있다.

인간은 일상생활에서 각종 대상을 인식하고, 주의하고, 기억하고, 학습하고, 언어를 사용하고 생각하고 느끼는 등의 인지적 활동을 하며 살아간다. 이러한 활동들은 각종 생활 장면 내에서 인간이 외적 환경 자극들과 자신의 내적 자극들에 대하여 정보를 획득하고, 그것을 변형시키고, 또 그에 대한 반응을 산출해 내는 활동들이다. 넓은 의미에서 정의되는 '인지(Cognition)'란 각종 외적 환경적 정보 그리고 내적 정보를 수집, 저장, 해석, 산출, 활용하는 모든 정보 처리과정을 지칭하는 것이다.[49]

이러한 활동들은 일상생활에서 인간의 내적, 외적 자극들에 대하여 지식, 정보를 획득하고 그것을 변형시키고 또 산출해 내는 고등 정신 활동이다. 받아들인 정보의 내용을 다시 형성, 보유, 변환, 산출, 활용하는 과정들을 '인지과정'이라고 한다.[50] 이때 이러한 앎, 정보를 실제 대상 그대

47) https://vimeo.com/neilmcfarland
48) Segers. N, Computational representations of words and representations of words and associations in architectural design, development of a system support creative design. Ph. D. Thesis. Technische Universiteit Eindhoven, 2004, p.27
49) 이정모, 인지심리학: 형성사, 개념적 기초, 조망, 서울: 아카넷, 2001, p.5
50) 로버트 L 솔소, 시각심리학, 서울: 시그마프레스, 2000, p.6

로 우리 머릿속을 다루는 것은 아니라 실제 대상을 어떤 상징이나 다른 형태로 다시 표현하여 다룬다.

다시 말하면 실물 자체가 아니라 다시 나타냄(Re-Presentation)의 결과가 우리 마음의 내용이기 때문이다. 즉 인지 과정이란 본질적으로 내적, 외적 환경 자극에서 정보를 추출하여 이를 표상으로 형성하여 저장하고 후에 그것을 다시 활용하는 과정이라는 것이다.

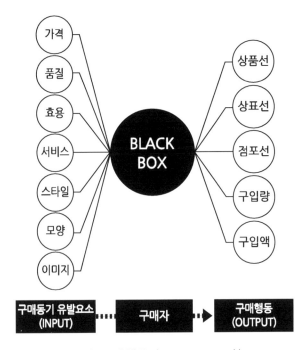

[그림] 구매행동의 Black Box 모형

디자인에 있어서 인지구조란, 이러한 인지 과정이 디자인에 관한 정보를 처리할 때, 소비자가 디자인에 관한 정보를 다양한 경로를 통해 획득한 뒤, 그것이 그 디자인 제품의 구매라는 행동으로 나타나기까지 소비자의 의식 속에 저장되는 방식과 그 구조를 의미한다. 소비자의 구매행동에 영향을 미치는 상품의 물리적, 비 물리적 특성에 대한 정보를 구매동기 유발요소로 보고 이것이 복잡한 심리과정을 거친 다음에 구매 결정이라는 반응으로 아웃풋(Output)된다.51)

즉, 소비자의 구매행동을 정량적이거나 수식으로 풀 수 없는 매우 정성

51) 고천석, 상품 색채 선호도 조사연구: 가전제품을 중심으로, 산업디자인 114, 1991, p.54

적인 Black Box(블랙박스)로 규정하는 것이다. 실제로 소비자의 행동이 비합리적이라는 관점은 일반적으로 받아들여지고 있다. 냉장고, 집 등의 고관여 제품을 구매하는 경우 일상적으로 구매하는 저관여 제품들에 비해 소비자가 좀 더 합리적인 사고 과정을 거치기는 하지만, 최종 구매 결정 까지는 개인적 선호도 등의 비합리적 요인을 무시할 수 없는 것이다.52)

퍼터 블라크(Peter H. Bloch)는 디자인 조형에 대한 소비자의 선택 모 형을 제안하면서 소비자의 디자인제품 인지에 대한 두 가지 반응, 즉 합 리적인 반응과 비합리적인 반응을 인지적 반응과 정서적 반응의 두 가지 로 설명하고 있다.53)

인지적 반응은 제품에 대한 신념으로 제품은 내구성, 금전 가치, 기술 적 우위성, 사용의 용이성, 위신과 같은 특성과 관련된 믿음에 대한 영향 을 주거나 생성시키기도 한다. 정서적인 반응은 미적 또는 물성적인 가시 적 속성에 대한 반응으로 이것은 다시 긍정적인 반응과 부정적인 반응으 로 나타낼 수 있는데, 이것은 자극에 대한 본능적인 반응에 근간을 두어 형성된다.

이러한 인지적, 정서적인 반응에 대한 평가로 소비자는 구매하게 되는 것이다.

2. 형태의 인지반응

인간의 형태정보 처리 과정은 정보의 취득, 정보의 저장, 정보의 통합 과정으로 이루어진다. 따라서 소비자는 어떤 디자인 제품을 대하게 되면 이와 같은 형태정보 처리 과정을 거쳐 그 디자인 제품에 대한 태도를 형 성하게 된다.54)

형태정보의 취득 과정은 인간의 시각, 촉각과 같은 감각기관을 통해 들 어온 정보를 주의(Attention)라는 매우 한정된 시스템을 통하여 꼭 필요한 정보만을 선택적으로 통과시킨다.

한편 이들 정보는 아직 미 가공(Un-Processed)상태이기 때문에 지각

52) Gordon R. Foxall 외, 김완석 역, Consumer psychology marketing, 율곡 출판사, 1996, pp.38-43
53) Petet H. Bloch, Seeking the idea Form: Product Design and Consumer Response, Journal of marketing, Vol.59, 1995, p.16
54) 홍성태, 소비자 심리의 이해, 나남, 1992, p.25

(Perception)이라는 과정을 거쳐 그 대상을 이해(Comprehension)하게 된다. 이상과 같은 정보의 취득 과정을 거치고 나면 이들 정보는 정보의 유형에 따라 선별적으로 단기기억 또는 장기기억에 들어가는 정보의 저장과정이 일어난다. 그리고 차후 새로운 정보가 유입되면 그 정보는 기존의 정보와 연관시켜 이를 정리하게 되는데 이 과정이 정보의 통합 과정이다.

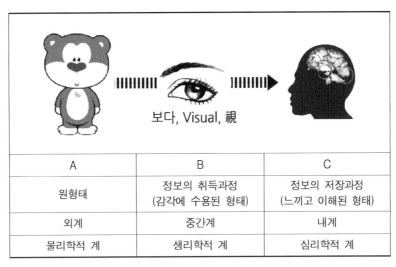

보다, Visual, 視

A	B	C
원형태	정보의 취득과정 (감각에 수용된 형태)	정보의 저장과정 (느끼고 이해된 형태)
외계	중간계	내계
물리학적 계	생리학적 계	심리학적 계

[표] 디자인 정보 처리 과정

소비자는 사물이 존재하는 원형태(A)를 하나의 자극으로 망막에 받아들여 대뇌피질에 보내는 정보의 취득과정(B)을 거치게 되는데, 이 과정을 거쳐 형태를 느끼고 이해하는 정보의 저장(C) 과정으로 이어진다. 즉, A는 물리적 현상이며, B는 생리적 현상이며, C는 심리적 현상이다. 이러한 과정에 따라 원형태(A)는 소비자의 생리적 환경이나 심리적 환경에 따라 변형되어 지각될 수 있다. 그러므로 A에서 B로 가는 객관적 현상을 시각현상이라 하며, C의 상태를 지각심리, 또는 형태심리라고 표현한다. 따라서 인간의 형태지각의 특성에 관한 연구는 C의 상태와 같이 인간의 지각심리 또는 형태심리를 중심으로 이루어져 왔다.[55]

디자인에 대한 인식은 소비자들로부터 여러 가지 감정적 반응을 일으키게 한다. 어떤 경우에는 꽤 긍정적 반응을 일으킬 수도 있고 또는 예술작품에 대한 것들과 비슷한 더욱 강한 심미적 반응을 일으킬 수 있다. 심

55) 임연웅, 현대디자인원론, 학문사, 1994, pp.174-175

미적 반응은 자극(Stimulation)의 고유 요소들에 기초하여 형성되고 강력한 주의(Attention)와 몰입(Involvement)을 동반한다. 이러한 심미적 반응은 '호기심'에 의해 나타나며56) 또한 '경험'에서 비롯되기도 한다.

현대인들은 특정 제품의 어떤 유용한 기능은 당연한 것으로 받아들여지고 있고 대신 심미성이 경쟁이점을 제공해주는 중요한 차별화 요소로 대두되고 있다.57) 따라서 지금까지 심미성에 영향을 주는 요인에 관한 연구들이 많이 진행되었으며 특히 심미성과 관련된 요소로서 형태의 구성요소에 관한 연구들이 활발하게 이루어져 왔다.58) 예를 들어 캐릭터 제품에 있어서 구매자들은 제품에 대한 내구성보다는 외관 즉, 캐릭터에 더 관심을 갖는다. 하지만 심리적 가치와 실용적 가치가 함께 존재하는 것은 보편적이지 않지만 가장 성공한 제품은 소비자에게 양쪽 모두의 효익을 모두 제공하는 디자인이다.

디자이너들은 디자인 형태인식에 대한 긍정적 반응과 동시에 부정적 반응의 가능성 또한 인식해야 한다. 왜냐하면 많은 디자인들이 디자인 요소에 대한 부정적 반응 때문에 실패한 경우를 볼 수 있기 때문이다.59) 결과적으로 디자인의 목적은 소비자들 간에 부정적 반응보다는 보다 긍정적 반응을 불러일으키는 것이다.

디자인에 대한 심리적 반응은 다시 행동적 반응으로 나타나며, 디자인에 대한 행동적 반응은 접근 또는 부정적인 반응의 회피로 설명할 수 있다.60)

디자인에 있어서 형태는 다양한 형태인자에 의해 형성되고, 좋은 형태의 창출은 디자인의 필수적인 요소로서, 그것이 아무리 복잡하게 얽힌 구조라 하더라고 고차원적인 시지각에 입각하여 해석이 가능하다. 이러한 반응은 감성반응으로 전환되어 다양한 감성단어를 이끌어 내고 이는 곧 소비자의 제품에 구매욕구 등의 반응을 도출하게 된다. 이러한 소비자의 행동은 곧 제품의 디자인, 즉 조형행위가 제품시장에서 점차 중요한 변수로 작용하고 있다는 것을 보여주고 있다.

56) 박규현, 제품디자인의 만족요인 형성에 관한 연구, 한양대학교 박사학위논문, 1995, p.63
57) Featherstone, M, Consumer Culture and Postmodernism, London: Sage, 1991, p.297
58) Nussbaum, Bruce, Smart Design, Business Weeks, 2010, April, 11, pp.102-117
59) Peter H. Block, 전게서, pp.16-17
60) Peter H. Block, 전게서, pp.28-29

3. 디자인의 조형과 구매행동

이미지는 감각적인 경험이 뇌에 새겨놓은 표상 또는 지각, 특히 연상을 통해 느껴진 감각적인 인상을 말한다. 그러므로 이는 대상에 관한 사람들이 마음속에 그려보는 그림, 즉 심상이다. 이런 이미지를 표현하는 수단 중 커뮤니케이션의 범위가 가장 넓고 설명력, 이해력, 보편성이 좋은 수단이 언어를 사용하는 방법이라고 할 수 있다. 원래 우리는 서로 보충하는 두 종류의 언어를 가지고 있다. 하나는 개념에 의한 객관적인 것이고, 또 하나는 정서적인 언어와 비합리적인 시각적인 언어이다. 언어가 표현하는 것은 단순히 시각적, 외연적 의미만이 아니라 그것이 표현하는 어떤 의미를 그 속에 포함함으로써 정서적, 연상적 의미를 포함하는 것이다.61) 이러한 이미지의 언어는 곧 디자이너와 소비자의 상호 이해관계를 돕는 중요한 도구로서 활용되고 있다.

디자인 개발을 위한 프로세스에서 형태는 주로 디자이너의 주도적인 조형작업에 의해서 다루어지며, 조형화 과정에 있어서 선택적 구성을 통하여 조형을 도출하게 된다. 디자인 조형 결과물에 대한 인식의 차이는 소비자의 디자인제품에 대한 태도에도 영향을 주게 된다. 인간은 2차원적인 형상과 3차원적인 형태를 기반으로 복합적인 인지사고를 통해 최종적인 감성 반응을 나타내게 된다. 이러한 형태에 대한 선택적 인지과정은 소비자의 제품 구매에 대한 태도에서도 나타나게 된다.

Gordon Allport(1935)는 태도를 '한 대상물 또는 대상 군에 대하여 일관성 있게 호의적 또는 비호의적으로 반응하려는 학습된 사전경향'62)이라고 정의하였으며, Thurstone(1934)은 '기호, 인물, 아이디어, 슬로건 등 심리적 대상물에 대한 긍정적, 부정적 또는 찬성, 반대를 나타내는 감정의 강도'63)라고 정의하였다. 여러 학자들의 정의에서 보듯이, 태도(Attitude)는 어떤 대상에 대해 일관성 있게 호의적 또는 비호의적 반응하는 학습된 선유경향을 말한다.64)

대상을 디자인이라고 가정할 때 소비자는 특정 상품의 기능적, 심미적,

61) 민경택·허성철, 디자인 조형언어에 대한 소비자의 감성적 인지특성, 감성과학, Vol.12, No.1, 2009, p.90

62) Gordon Allport, [Attitudes] in A Handbook of Social Psychology. Worchester, MA: Clark University Press, 1935, pp.798-844

63) Thurstone, attitude scales. Journal of Social Psychology, 1934, 5, pp.228-238

64) Fishbein, M., & Ajzen, I. Belief, Attitude, Intention, and Behavior: An Introduction to Theory and Research. Reading, MA: Addison-Wesley, 1975, p.6

상징적, 경제적 속성에 대해 주관적인 태도를 가지게 되면 그 상품에 대한 신뢰와 불신의 형태로 인식이 변화되고 아울러 소비자의 환경에 의해 최종적으로 태도 형성이 된다고 할 수 있다. 이러한 경향은 소비자들의 심적 가치체계로서 외부 표출이 되지 않은 상태로 소비자의 디자인가치와 태도형성에 영향을 주며 디자인을 선호하는 구매행동과 관련성이 있다고 할 것이다. 소비자의 상품 구매행동에는 환경적 요인이 따른다. 시간적으로는 자신의 삶에 있어서 과거, 현재의 환경과 미래에 이루어질 환경 영향권에 있다는 의미일 것이다.

소비자들은 우연 또는 의도적으로 다양한 상품 정보를 접하고 있다. 이것은 그들이 해당 정보에 대한 스스로의 지식화 개념으로 볼 수 있으며 디자인 측면에서 볼 때는 구매과정에서 해당 상품의 디자인 속성 및 가치 정보를 취하고 평가함으로서 디자인가치 인식이 변화하는 과정이라고 볼 수 있다.

이러한 디자인 정보의 지식화 과정은 단순한 이성적 판단에 의하여 이루어지는 인지적 과정(Cognitive), 자극과 반응 연결의 초점이 되는 행위적 과정(Action), 타인들의 상품사용 경험에 의해 구매행동이 유발되는 타의적 과정(Other Intention)으로 가정해 볼 수 있다.[65]

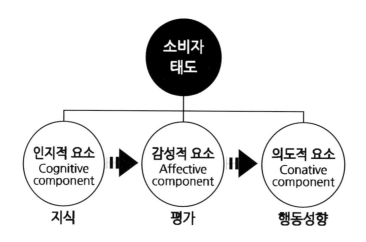

[그림] 3원론적 관점의 태도의 구조

65) Rafael Núñez, Reclaiming Cognition: The Primacy of Action, Intention and Emotion, Journal of Consciousness Studies, 2000, p.132

　　소비자의 구매행동은 실제 행동 이전에 구매 의도나 구매에 대한 태도와 같은 심리적 결정과정이 선행되며, 경우에 따라서는 인지반응이나 태도형성 과정과 같은 반응이 수반된다.66) 하지만 디자인 문제는 특히 인체감각기관에 의한 자극과 반응의 요소가 부각되므로 행위적 접근방법이 큰 요인이라 할 수 있다.

　　상식적인 경험으로 사람들은 아름다운 형상에 대해 편안하고 즐거운 심적 상태에 이른다. 이 경우는 과거의 경험이 조건이 되어 일어나는 무의식적인 반응(Unconditioned Stimulus-response)에 해당한다.

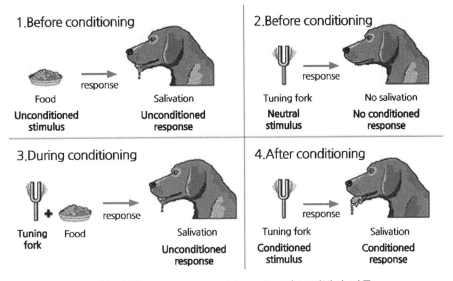

[그림] 파를로브(Ivan Petrovich Pavlov)의 조건반사 이론

　　파블로프(Ivan Petrovich Pavlov)의 조건반사 이론으로 조건 반사의 경로는 자극, 감각기, 감각신경, 반사중추(대뇌), 운동신경, 반응기, 반응의 순으로 진행되는데, 반복적으로 아름답고 동일한 디자인을 접하게 되면 친근감으로 인하여 디자인 가치 인식도는 그만큼 높아지고 소비자의 태도는 변화하게 되는 것이다.

　　소비자 태도에 대한 가치평가는 브랜드의 충성도로 설명할 수 있다. 앞서 캐릭터에 대한 조작적 정의에 캐릭터를 특정한 브랜드 상징을 제작, 제조, 판매, 서비스업까지 모든 관련분야를 지칭하였으므로 브랜드 개념으

66) Robert B. Settle & Pamela L. Alreck, 소비의 심리학 [WHY THEY BUY], 세종서적, 2003, p.136

로 확장하여 이해하고자 한다.

브랜드의 충성도 개념은 오래전부터 심리학과 마케팅 분야에서 많은 연구가 이루어져 오고 있다. 브랜드의 영향 및 브랜드 충성도는 브랜드 관리측면에서 중요하다.[67] 그것은 브랜드가치가 무형의 자산이기 때문이다.[68] Oliver(1993)는 충성도란 선호하는 제품이나 서비스를 재구매하거나 단골고객이 되려는 깊은 몰입상태이며, 향후 상표전환(Brand Switching)을 목표로 하는 마케팅 시도에도 불구하고 동일한 제품이나 서비스를 재구매 하려는 경향이라고 정의하고 있다.[69]

브랜드에 대한 충성도를 명확하게 정의내리기는 어려운 일이지만 일반적으로 충성도에 관한 기존 연구들을 살펴보면, 크게 행동론적 접근(Behavior)과 태도론적 접근법(Attitude)으로 나누어 볼 수 있다.

하지만 소비자의 심리학적인 분석이 불가능하다는 점이 한계로 지적되면서 충성도를 태도론적으로 접근하게 된다. 태도론적 접근법은 Chaudhuri & Holbrook(2001)의 연구를 중심으로 특정상표의 독특한 가치에 대한 몰입으로 정의한다. 그러나 Day(1969)는 충성도를 예측할 때 행동적인 측면이나 태도적 측면 중 한 가지 측면만을 고려하는 것 보다 두 가지 측면을 모두 고려해야 한다고 주장하였고,[70] 기존의 연구들에서도 특정 브랜드에 대한 선호나 심리적 몰입상태인 태도적 충성도가 행동적 충성도로 연결된다고 보고 있다. Oliver(1993)는 세 단계의 태도적 충성도(인지적, 감정적, 행동 의도적 충성도)를 거쳐 행동적 충성도가 형성된다고 제시하고 있고, Fournier(1998)는 태도적 충성도가 특정 브랜드에 대한 반복구매와 같은 행동적 충성도를 연결한다고 제시하고 있다.

67) Chaudhuri, A., Holbrook, M.B., The chain of effects from brand trust and brand affect to brand performance: the role of brand loyalty, Journal of Marketing, Vol. 65 No. April, 2001, pp.81-93

68) Rao, V.R., Agarwal, M.K., Dahlhoff, D., How is manifest branding strategy related to the intangible value of a corporation?, Journal of Marketing, Vol. 68 No. October, 2004, pp.126-141

69) Oliver, Richard L., Whence consumer loyalty? The Journal of marketing, 63(Special Issue), 1999, pp.33-44

70) Day, G. S., A two dimensional concept of brand loyalty. Journal of advertising research, 9(Special Issue), 1969, pp.29-36; Oliver, 전게서

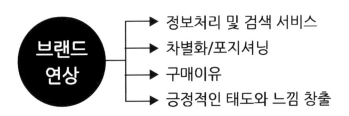

[그림] 브랜드 연상

　　브랜드 연상은 [그림]에서와 같이 상품 사이에 어울리는 느낌을 창출하는 것에 의해서 혹은 구매 이유를 제공하는 것에 의해서 확장 근거를 제공한다.71)

　　연상이 소비자들에게 가치를 창출하는 방식은 정보처리 및 검색 서비스, 브랜드 차별화, 구매이유 생성, 긍정적인 태도와 느낌 창출, 확장 기반 제공 등 다양하다. 브랜드 연상은 네임이나 로고, 캐릭터에서 연상되는 개념이나 이미지, 감정 그 자체에 지불되어지는 대가를 훨씬 초월한 효과를 시장에서 실현시킨다. 예를 들어 혼다의 발동기에서의 경험은 모터 싸이클에서 부터 선박용 발동기와 잔디 깎는 기계까지의 확장을 가능하게 만든 것이다.72) 브랜드에 대한 연상은 소비자의 직간접적 경험과 매체에 노출된 정보들을 합쳐서 친근하고 자신과 가까운 편리하고 유리한 방향으로 연상이 이어진다. 결국 브랜드 연상은 소비자의 편익과 가치를 제공하고 니즈를 만족 시켜 줄 수 있는 신뢰나 긍정적이고 호의적으로 생각되어지는 브랜드에 호감을 갖게 되며 브랜드에 대한 지각으로 이어진다.

71) Aaker, 이상민·브랜드앤컴퍼니 역, 브랜드 자산의 전략적 경영, 비즈니스북스, 2006, p.199
72) 데이비드 아커, 브랜드자산의 전략적 관리, 나남, 1992, p.152

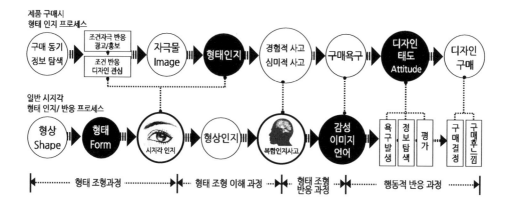

[그림] 소비자의 구매행동 기반 형태 인지 프로세스

내용을 정리하면 먼저 소비자는 제품에 대한 구매동기를 가지며, 전반적인 제품에 대한 탐색을 하게 된다. 이 때 소비자는 제품을 탐색하는 방법으로 크게 두 가지의 방법을 활용하게 되는데, 하나는 인터넷 등에서의 디자인 정보 검색이나 카탈로그, 신문, 잡지, 방송매체의 광고 등을 통해서 디자인을 접하는 방법이고, 다른 하나는 직접 매장을 찾아가는 등의 실제적인 디자인을 탐색하는 방법으로 이루어진다.

캐릭터디자인 제품의 경우 전자의 비율이 높다. 이러한 방법은 형태 인지를 기반으로 경험 사고와 심미 사고를 거쳐 최종적인 디자인 제품에 대한 소비자 태도의 변화로 구매 반응이 나타나게 된다.

디자인의 조형화 과정에서 일어나는 캐릭터 조형요소와 조형원리에 대한 인지차이의 특성에 대해 알아보고, 감성 이미지로 나타나는 캐릭터 형태에 대한 감성반응에 대하여 알아볼 필요가 있다. 이를 통하여 캐릭터 조형의 주체인 디자이너가 최종적인 아웃풋(Out-put)을 도출할 때 보다 효과적인 캐릭터 조형 구성 방법을 선택할 수 있다.

3. 캐릭터의 기본 조형요소

캐릭터와 같은 그림 언어의 핵심은 소통이며, 소통은 공통의 경험을 요구하며 이 공통의 경험은 공통의 이미지로 시각화된다. 따라서 이미지가 가지고 있는 의미를 소비자가 얼마나 쉽게 인지하느냐 하는 용이성 (Readiness)이 소통의 성패에 큰 영향을 미친다. [그림]과 같이 캐릭터들이 저마다 가지고 있는 독특한 이미지는 그 캐릭터를 구성하는 조형요소로 형성된다고 볼 수 있다. 이러한 조형특징에 대한 연구는 캐릭터를 분석적으로 연구하기 위한 가장 기초적인 작업 가운데 하나라고 볼 수 있다.

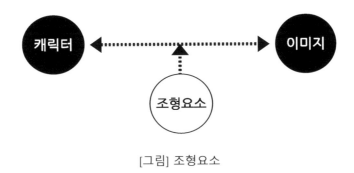

[그림] 조형요소

이 책에서는 인간이 일반적으로 가지고 있는 시지각적 보편성을 요인으로 보고, 캐릭터가 대중에게 친근감 있는 형태를 가지고 모든 형태를 게스탈트 이론과 함께 고찰해봄으로써 보다 객관화되고 정량화 된 결과를 추출하고자 한다.

1. 형태인지를 위한 시지각

지각 심리학자들의 시각적 실험을 통해 2차원과 3차원에서의 형(Shape)과 형태(Form)에 대한 개인에 따른 차이에 대해 이미지나 형태를 인식할 때는 두뇌가 과거에 경험했던 기억에 의존한다고 주장한다. 일반적으로 어떤 사람이 형(Shape)과 형태(Form)를 마주할 때는 특징이나 칼라, 명함, 질감 등과 같은 세부적 요인보다는 윤곽의 모양이나 1차적 특성들을 먼저 보고 있다. 관찰자의 시각 정보를 통해 이를 받아들인 후, 이전에 경험했던 것과 비슷한 형, 형태 또는 사물과 관련 지어 이미지를 분류,

판단하기 시작한다. 만약에 익숙하지 않은 형태가 있다면 이것을 관찰하기 위해서 추가적인 시간이 필요하고, 마침내 이것에 이름을 짓거나 하는 시도가 행해진다.

시지각 형태의 인지 과정은 과거의 경험과 관련이 있을 뿐만 아니라 개인적인 문화, 교육, 학습 환경 등의 차이로 인하여 사람마다 다르게 나타난다. 즉, 각자의 과거 경험이나 지각방법들이 서로 다양하기 때문에 같은 시각 정보를 여러 명에게 전달하더라고 개인적인 차이에 따라 서로 다른 지각이 이루어질 수 있다. 이처럼 소비자에 따라 달라질 수 있는 요소를 선호도라는 감성에 초점을 맞추어 진행하고자 하며, 이로써 어떠한 형태가 형태인지를 통해 선호하는 감성이 느껴지는지를 알아내고자 하였다.

형태(Form)란, 선형(Shape)의 외곽을 한정 짓는 색상과 명암의 변화, 혹은 둘러싸인 선(Line)에 의해 이루어지는 시각적으로 지각되는 영역이다.73) 형과 형태라는 용어는 일반적으로 동의어로 흔히 알고 있지만 형태는 예술적 의미를 지니며, 형을 의미할 뿐만 아니라 제품 전체의 시각구성을 나타내는 것으로 색상, 질감, 명도, 구성, 균형 등의 의미를 포함한다. 형태는 이제 단순히 기능성이나 합리성만을 위해 사용되는 것이 아니라, 인간 생활에 질적 향상과 함께 소비자의 기호와 취향에 따른 감성을 만족시킬 수 있는 소비유형을 위하기 시작했다.

Eskild Tjalve(1979)는 형태란 부분 요소들의 어떤 배열과 전체의 구조로 표시되는 형상이라고 정의하고 제품의 형태적 속성을 크게 제품의 형태를 이루는 기본 성질, 형태의 변이를 일으키는 매개변소, 형태를 이루는 부분 요소들의 결합을 세 가지로 보았다.74) 첫째, 제품의 형태를 이루는 기본 성질로 구조(Structure), 형상(Shape), 재료(Material), 치수, 표면(Surface), 색상(Color), 둘째, 형태의 변이를 일으키는 매개변수로 요소(Element)의 수, 요소의 기하학적 변형, 치수(요소의 크기), 셋째, 형태를 이루는 부분 요소들의 결합으로 시각적 균형, 리듬, 비례, 선과 면, 접합부를 의미한다.

Wucius Wong(1993)은 형태를 [그림]과 같이 개념요소, 시각요소, 상관요소, 구조요소로 나누어 설명하였다.75)

73) Arthur, wing field, dennis L.Byrnes, 인간기억의 심리학, 범문사, 1989, p.4
74) Eskild Tjalve, 서병기 역, 프로덕트 디자인, 미진사, 1983
75) Wucius Wong, Principles of Form and Design, Van Nostrand reinhols, 1993, p.38

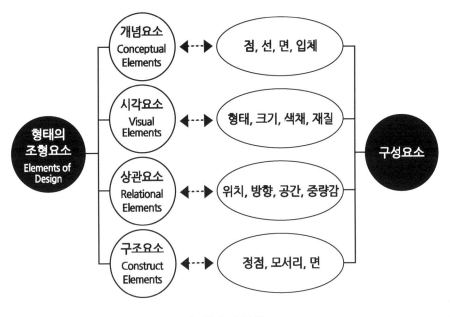

[그림] 형태의 구성요소

　　개념요소는 형태를 구성하는 기초요소로서 완성된 최종형태에서 볼 때, 그것은 비가시적인 것이고, 시각요소는 개념요소에 의해서 구성된 것으로 실제적으로 사람이 형태를 지각할 수 있는 기본요소이다. 한편 상관요소 는 개념요소에 의해서 구성된 것으로 실제적으로 사람이 형태를 지각할 수 있는 기본요소이다. 한편 상관요소는 시각요소들의 내적인 상관관계를 유지하는 요소이며, 구조요소란 개념요소를 구체적으로 실체화한 것을 말 한다.

　　결국 개념요소라는 재료로 상관요소라는 방법에 의해서 구조요소라는 틀을 형성하는 것으로 이루어진다고 말할 수 있다. 따라서 형태스타일은 그것의 형성에 사용되는 재료를 개념요소에서 찾을 수 있으며, 형태변화 요인은 조형원리의 구조를 찾는 것으로 이루어질 수 있다. 일반적 조형형 태의 조형원리는 [그림]과 같이 균형(Balance), 비례(Proportion), 통일 (Unity), 강조(Accent), 율동(Rhythmic) 등으로 표현된다.76)

76) Helen Marie Evans and Carla Davis Dumesnil, An invitation to Design, Macmillan Publishing, 1982, pp.18-50

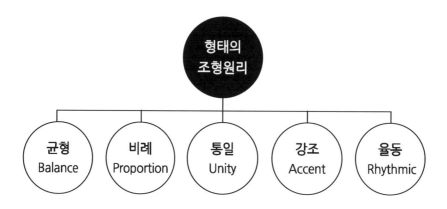

[그림] 형태의 조형원리

형태는 조형언어로 표현된다. 그러나 실제로 디자인 개발에 있어 형태는 구체적인 물리형태로 표현된다. 디자인에 있어 형태 구성요소는 다음과 같이 분류할 수 있다.

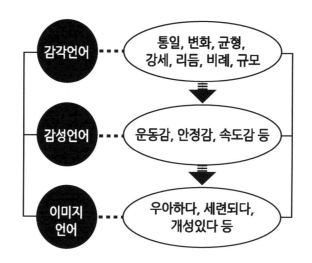

[그림] 조형원리를 기초로 상징적 심상이 구현되는 과정

조형 언어에 의한 분류는 점, 선, 면과 같은 조형 요소단계의 분류를 의미하며, 일반적인 사물이 형태를 이루는 구성요소의 분류이다. 각 구성 요소는 세부 속성을 지닌다. 선의 경우 곡률이나 크기와 굵기, 색상의 경우에는 명도, 채도의 속성을 지니면, 이러한 요소들의 결합에 의하여 2차

원의 모양(Shape)을 형성하게 되고, 이러한 것들이 모여서 3차원의 형태
가 만들어진다.

조형 원리에 의한 분류는 조형 요소를 구성하는데 기본이 되는 방법이
된다. 조형 원리에 의하여 조형 요소는 의미를 가지게 되며, 상징성과 의
미성을 지니게 된다. 상징성은 크게 2단계를 걸치는데 직접적인 심상으로
서 안정감이나 운동감등의 일차적이고 감각적인 의미를 가지게 되고, 좀
더 고차원적으로 세련됨이나 재미있음과 같은 복잡한 감정을 표현하게 된
다.

2. 캐릭터의 감성적 조형요소

캐릭터디자인에 있어서 가장 중요한 점은 수요자의 미에 대한 욕구에
부합되는 시각적 고려가 무엇보다 우선되어야 함이다. 조형에 대한 시지
각적 분석이 전제되었을 때 비로써 어떤 조형 방식이 사람들에게 친근감
을 불러일으키고 호소력을 지닐 수 있을지에 대한 예측이 가능해진다. 이
러한 분석은 표현 설정을 위한 준거가 되어 합리적 표현 전개를 용이하게
해 줄 것이다.

감성(感性)이란 단어는 일상생활에서 감정, 기분, 느낌, 정서, 감수성
등의 단어와 섞여 사용되어 왔으며, 주로 이성(理性)과 반대되는 개념으로
인식되어 왔다. 일반적으로 감성이란 '자극이나 자극의 변화를 느끼는 성
질'로 정의되며, 철학적 관점에서는 '이성에 대응되는 개념으로, 외계의 대
상을 오관(五官)으로 감각하고 지각하여 표상을 형성하는 인간의 인식 능
력'으로 정의할 수 있다.[77]

어떤 형태에 있어서 아름다움에 대해 전체의 동의가 일어나기는 힘들
지만, 사람들이 대체로 아름답다는 감성을 느껴 말하는 것들에는 '질서'라
는 공통 원리가 존재한다. 이것은 아마도 모르는 것에 대해 반사적으로
파악하고 이해하려는 일종의 보호본능에서 출발한 것이 ·아닐까 생각해 본
다. 또한 일반적으로 우리가 예술작품을 대할 때에도 불규칙하여 이해하
기 힘든것 보다는 어떤 방식으로든 고개가 끄덕여 지는 것에 마음이 열리
고 이로부터 좋다, 마음에 든다, 아름답다는 평가가 일어나게 되는 것을
볼 수 있다. 이러한 조형에 대한 질서는 조화, 균형, 비례 등으로 더욱 구

77) 국립국어원 표준국어대사전, http://stdweb2.korean.go.kr/search/List_dic.jsp, 2009.12.

체화 될 수 있다.

　고대 그리스인들은 아름다움을 정의하는데 있어 우리를 즐겁게 해주고 감탄을 불러일으키는 많은 것이라 정의하고 있으며 또한 일찍이 기원전 5세기 소피스트들은 미를 시각과 청각에 즐거움을 주는 것이라 정의하였다. 소크라테스는 대상이 지니는 비례라는 성질 때문에 그 자체 아름다운 사물을 말하고 있는 것 이외에 영혼이 표현된 정신미와 비례에 입각한 형식미의 구분을 시사하기도 하였다.[78]

　플라톤의 정의에 의하면 모든 미적 대상은 미의 이데아를 나누어 가짐으로서 비로써 아름답다고 하였다. 미는 개체의 감각적 성질에 있는 것이 아니라 모든 미적 대상에 절대적인 형태로 나타나는 초감각적 존재이며 균형, 절도, 조화 등이 미의 원리라고 하였다. 이는 아름다운 형태에 대한 보편적이고 기본적인 기준들이 존재한다는 것에 대해 설득력을 준다.

　캐릭터디자인에 있어서의 미에 대해서 알아보기 위해, 소비자들이 캐릭터를 선호하는 이유를 살펴본 결과, 캐릭터 외모(57.6%), 캐릭터 이미지(29.5%), 캐릭터 행동(3.1%)순으로 조사되었다.[79]

[그림] 캐릭터 선호 이유

　그리고 선호하는 캐릭터 외모에 대한 세부 항목으로는 귀엽다가 가장 높은 빈도였으며, 캐릭터 이미지로는 친근하다가 최우선 항목이었다.

　그러므로 호감은 외모나 이미지와 같은 '형태'에서 주로 조성되어지는 것으로써, 캐릭터의 형태가 표출해야 할 핵심 감성은 귀엽고 친근함임을

78) CF, Frederic Will, Intelligible Beauty, Chap, V, Cousin and Coleridge: the aesthetic ideal, 2001
79) 한국문화콘텐츠진흥원, 캐릭터산업백서 2006, 2006, pp.167-168

알 수 있다. 소비자는 이러한 감성을 매개로 자신과의 동일화를 쉽게 진행할 수 있다. 마치 자신의 친구처럼 그리고 자신의 분신처럼 의식할 수 있는 캐릭터만이 소비자와 호흡하는 생명력을 부여받게 되기 때문이라는80) 것이다.

박성완(2008)의 연구를 기초로 하여,81) 시지각 이론이나 원리로 분석과 평가가 가능하다고 여겨지는 '형태'만을 내용으로 삼고자 한다. 형태상의 우선 과제인 호감의 결정적 요인이라 할 수 있는 귀여움과 친근감 확보를 위해, 조형 요소들이 취하는 구성방식을 파악해 봄으로써 소비자들이 선호하는 캐릭터가 갖추어야 할 형태상의 특징을 파악하고자 한다.

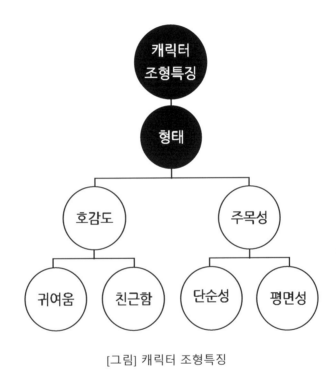

[그림] 캐릭터 조형특징

[그림]에서와 같이 귀여움과 친근감 이외에 캐릭터의 조형의 특징으로 주목성을 들 수 있다. 이 주목성은 시각적 단순성과 평면성으로 더욱 효과가 높아진다. 한국문화콘텐츠진흥원에서 조사한 캐릭터 인지도와 선호도 순위82)를 비교해 보면 일반적으로 캐릭터의 인지도 순위와 선호도 순

80) 한창완, 애니메이션 경제학, 커뮤니케이션북스, 1998, p.99
81) 박성완, 플래시 캐릭터의 조형 특징에 대한 연구, 기초조형학회, 2008, pp.368-375
82) 캐릭터산업백서 2006, 전게서, pp.156-161

위가 일치하거나 비슷한 것으로 나타나고 있다. 이는 단순함이 강조된 주목성 강한 캐릭터 이미지일수록 높은 인지도를 확보할 수 있고 이렇게 확보된 인지도는 비슷한 수준의 선호도로 이어질 가능성이 매우 크다고 해석할 수 있다. 이러한 단순 조형과 선호도와의 관계는 시지각 관점에서 그 타당성을 찾아볼 수 있다. 즉 인간 지각은 사실에 부합하는 한 의미를 가능한 한 단순화 한다는 게슈탈트 학자의 주장은 단순 조형이 사물의 주목성 내지 선호도와 관련하여 유의미하고 보편타당한 역할을 하고 있음을 말해 주는 반증일 것이다.83)

세계적으로 유명한 외국의 캐릭터 조형 디자인은 시대나 민족 정서 또는 개인적 취향에 의해 디자인되어지기 보다는 보편적 시각 조형양식인 간결, 균형, 비례 등을 따르고 있다. 이렇게 인간의 보편적 경향성에 부합되는 표현양식이 주도하는 이유는 본질에 대한 효과적이고 명료한 접근을 용이하게 하면 주목성과 인지도 그리고 선호도까지 높일 수 있는 확률이 높기 때문이다. 이에 명료함을 위주로 한 주목성을 선호도 확보의 핵심으로 생각하고 주목성의 주요한 요소로 단순성을 들어 캐릭터의 조형특징을 호감도와 주목성으로 정리하였다. 이런 조형특징이 캐릭터의 선호도와 어떤 관계를 갖는지 살펴보고자 하자.

4. 캐릭터의 조형과 시지각적 보편성에 따른 이미지

게슈탈트 학자들은 지각이라고 하는 것을 자극 재료에 대해서 둥글기, 대소, 대칭, 수직성 등과 같은 원형(Prototype)적 지각 카테고리를 적용시키는 것으로 성립 된다84)고 보고 있다. 또한 지각 카테고리는 하나의 개별대상에 국한하지 않고 그것에 적합 되는 일체의 대상을 다루는 것이므로 일반적이고 추상적인 것으로 설명할 수 있다고 한다. 따라서 자극 형태의 구조가 명료할수록, 또 그것이 항상적일수록, 카테고리의 패턴, 즉 지각 대상을 그만큼 결정적으로 규정하게 된다.85) 결국 자극물의 구조가 단순할 때 인간의 지각은 거부감 없이 반응하고 이를 쉽게 규칙으로 정할 수 있는 것이다. 이 점에서 단순하게 정리된 형태나 평면적인 면 처리와 같은 심플한 구조는 주목성 확보에 유리하게 작용할 것이다.

83) 박성완, 전게서, p.368
84) 두돌프 아른하임, 김재은역, 예술심리학, 이화여대출판부, 1998, p.50
85) 두돌프 아른하임, 김재은역, 전게서, p.51

인간이나 동물은 방향 지시를 위해 본능적으로 명확성과 간결성을 요구하며, 안정성과 좋은 기능성을 위해 균형과 통일을 요구한다.[86] 인간의 이러한 생물학적 욕구는 시각에도 적용되어, 균형감과 비례감을 갖춘 친근한 조형이 호감도가 높은 것이며, 시각적 효율이 극대화된 명료하고 간결한 조형에서 강한 주목성을 느끼는 것이다.

캐릭터의 속성을 고려할 때, 균형 잡힌 형태보다는 귀여운 형태, 조화로운 비례보다는 친근한 비례가 좀 더 적절한 표현일 것이다. 이에 귀여운 형태와 친근한 비례를 호감을 일으키는 요인으로 보고 이와 관련한 원리들을 문헌을 통해 살펴보며, 호감 있는 조형요소에 대해 알아보고자 한다.

1. 형태의 귀여움(Cuteness)으로 인한 호감

[그림] 유아 대 성인 머리 비율

오스트리아 노벨상 수상자 콘라드 로렌스는 1940년대 Cuteness이론을 가장 먼저 제시하였다. 그는 본래 출시 메커니즘(IRM)이라고 하는 프로세스를 관찰하였는데 IRM은 종 사이에서 공유하는 본능적인 행동 패턴을

86) 두돌프 아른하임, 김재은역, 전게서, p.150

말한다. 그는 '귀엽다'와 영유아의 '사랑스럽다'의 기능은 어른에 대한 관심과 자신의 자손을 보호하려는 진화로 적응한다고 주장하였다. 그는 자신의 성인 대응 육성 효과를 실행하는 것이 가장 종에 공통적인 물리적 특정 특징으로 [그림]과 같이 볼록한 뺨, 비교적 큰 머리, 뇌 캡슐의 우위, 큰 저지대 눈, 짧고 두꺼운 사지, 탄력, 그리고 서투른 움직임이라고 주장하였다.87)

영아는 자신의 생존이 위협받을 때 가까운 양육자의 보호를 받아야 하므로 부모라는 양육자와 가까이 있으려고 하는 몸짓과 미소, 울음 등의 신호를 발달시켰다. 이런 울음과 미소 외에도 영아는 옹아리, 빨리, 잡기, 따라다니기 등의 애착 행동을 보인다. 각인과 애착이 모두 부모의 관심을 얻음으로써 자신의 생존 가능성을 높이는 기제이다. 즉 인간의 아기나 토끼, 개, 비둘기 새끼들은 모두 넓은 이마 작은 코 상대적으로 큰 눈과 같은 귀여운 모습을 하고 있고 이것이 부모로부터 보호 반응을 쉽게 이끌어 낸다는 것이다.88) 모든 새끼에게는 어미의 사랑을 일으키는 생물학적인 일련의 자극 단서가 있고, 소위 새끼다움(Babyishness)과 귀여움(Cuteness)이라는 일련의 자극들은 아기들을 귀엽고 사랑스럽게 느끼도록 할 뿐만 아니라 양육에 대한 성가심을 힘들게 생각하지 않게 하는 에너지의 근원이 된다는 것이다.

[그림] 노화에 따른 두상의 변화

Shaw(1986)는 30명의 학생들을 대상으로 나이가 들어감에 따라 머리 형태가 매우 일정하게 변화되는 것이 관찰되었다고 주장하였다.89) 어릴 때는 둥근 두상이 노화와 함께 점차 형태 변형이 일어난다는 것이다.

87) Lorenz, Konrad. Studies in Human and Animal Behavior. Part and Parcel in Animal and Human Societies, Harvard University Press. Cambridge, MA; 1971, p.154

88) Lorenz, Konrad, Characteristics of babyishness or cuteness common to several species. Fron Die angeborenen Formen moglicher Erfahrung, in Zeitschrif fur Tierpsychologie, 1943, pp.235-409

89) Shaw, Robert E., Journal of Experimental Psychology: Human Perception and Performance, Vol 12(2), May 1986, pp.149-159

일반적으로 관찰자들은 변형이 강한 두상에서는 남성적 강건함, 긴장감을 느끼며, 변형이 일어나기 이전의 둥근 두상에서는 유아적 유약함, 귀엽고 사랑스러운 감정을 느끼게 된다고 한다. 둥근 두상과 함께 넓은 이마, 큰 눈, 작은 턱 역시 귀여움을 유발시키는 얼굴 특징으로써 남성 얼굴과 뚜렷한 차이를 보인다. 감성의 경우, 남성 호르몬으로 인해 강한 눈두덩과 큰 턱이 강조되는데 이러한 얼굴은 강인한 인상을 주지만 호감은 덜하여 보인다고[90] 한다. 이와는 달리 넓은 이마, 큰 눈, 작은 턱은 여성다움의 특성과 밀접한 연관성이 있을 뿐 아니라 동안과 연결되어 있다는 것이다. 즉 여성스러울수록 젊고 어린 동안의 특징을 더 많이 갖게 되며, 어린 동안일수록 좀 더 호감이 높아 보인다는 것[91]이 연구의 결과이다.

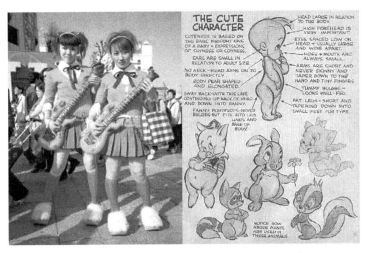

[그림] 귀여움의 문화 디즈니의 귀여운 표현

일본의 'Kawaii'라는 문화는 'Kawaii'는 본질적으로 일본에서 가장 사랑하고 가장 널리 사용되는 단어 중 하나로, 1970년대에 처음 나타나 어린이와 청소년 사이에서 새로운 유행을 했고 나중에는 젊은 성인들 사이에까지 유행하였다. 이는 귀여운 무생물과 유사 관계를 만들기 위한 표현이며, 또는 많은 사람들이 느끼는 소외에 대한 보상이라 설명할 수 있다.[92] 이렇듯 귀여운 캐릭터의 사랑은 나이와 성별을 모두 초월해 나타난

90) Vicd Bruce, Visual Perception, Psychology Press, 2004, p.401
91) Vicd Bruce, Visual Perception, 전게서, p.400
92) Natalie Avella, Graphic Japan: from woodblock and zen to manga and kawaii: From Woodblock to Superflat, Hypermodern, and Beyond, Rotovision; illustrated edition edition, 2004, pp.211-214

다.

생물학적 예술적 관점에서 캐릭터의 광범위한 연구를 한 하버드 교수 스티븐 제이 굴드는 [그림]에서와 같이 미키와 많은 디즈니 캐릭터들의 형태변화를 인식하고 있다. 미키는 그의 외모가 부드럽게 변경되고 점점 어리게 표현되는 변화 속에서 난폭하거나 심지어는 약간의 변태적인 성격에서 자연스럽게 위험하지 않은 성격으로 바뀌고 직업도 변화하고 있다.[93] 미키에게 귀여운 짧고 통통한 다리를 부여하고 바지라인을 낮추고 헐렁한 옷으로 가늘고 긴 다리를 커버하며, 머리는 돌출 부분이 감소되었고 눈은 커졌다. 귀의 모습이 경사지게 변화하고 이마보다 코, 귀 사이의 거리를 증가시켜 뒤로 이동하였다.[94] 기본적으로, 미키를 대표로 하는 월트 디즈니의 많은 규칙 중 귀여움을 유지하기 위해 변화한 것이다.

또한 많은 사랑을 받고 있는 키티의 작은 코, 머리의 하반부에 설정된 눈과 코, 큰 귀, 대형 둥근 머리, 간단한 기하학적 형태 등이 귀여움을 표현하는 대표적인 형태이며, 광고에서 흔히 3B라 불리는 Baby(아이), Beauty(여성), Beast(애완동물)가 자주 등장하는 이유를 이와 관련지어 이해할 수 있겠다.

따라서 캐릭터들이 위에서 제시한 조형의 요소들로 디자인되는 것은 당연한 것이며 이러한 요소들로 디자인된 조형의 본질은 소위 같은 의미로 사용되는 새끼다움(Babyishness)과 귀여움(Cuteness)에 대해 본능적인 애정과 관심을 갖는 어미동물의 심리를 자극하는 원초적이며 순수한 감각적 호소인 것이다.

2. 비례가 주는 친근함

캐릭터 얼굴은 대부분 과장되고 몸은 간단하게 축소되어 표현된다. 우리들은 이 같이 왜곡되어 표현되는 모습을 거부감 없이 오히려 친근하게 받아들인다. 변형된 신체에 호감을 느끼게 해 주는 요인은 얼굴 이목구비의 비례감 그리고 얼굴과 몸체의 비례감이 주는 친근감이다.

비례란 조화의 근본이 되는 균형을 의미한다. 그 균형은 어떤 양이 다

93) Gould, Stephen Jay. A Biological Homage to Mickey Mouse. Natural History 88.5, Villanova University. 1979, pp.95-97
94) Gould, Stephen Jay. 전게서, pp.98-99

른 양에 대하여 일정한 비율을 가질 때 생기며 이때 우리는 그 관계에서 미를 느낀다.[95] 따라서 비례감은 비례를 통해 얻어진 조화가 주는 미감이라 말할 수 있겠다. 여기서 조화란 부분이 전체에 미치는 합법적인 관계를 말하는데 그 관계에는 반드시 공통된 단위가 존재한다.[96]

관계성의 시작을 의미하는 '비례'는 여러 명칭을 가지고 있다. 그 중 하나인 황금분할(Golden Section, 黃金分割)은 영어의 'Golden Section', 프랑스어의 'Section d'or', 독일어의 'Goldene Schunitt'로 주어진 양(量)을 비율로 할당하는 방법이라는 뜻으로 '분할'이라는 용어를 지칭하며 유클리드(Euclid)의 기하학에서는 황금분할 내지 그 배분에 의한 양(量)의 비율을 황금비(黃金比) 혹은 황금률(黃金律)이라 칭하고 기호로는 그리스문자(φ)(∅)를 사용하였다. 그 연구는 르네상스시대에 본격적으로 시작되었고 황금의 이름을 붙이게 된 것은 근세의 일이며[97] 일반적으로 서양의 황금비는 [그림]의 1:1.618을 의미한다고 볼 수 있다. 19세기 중반 구스타브 페흐너(Gustav Fechner)에 의해 성인남녀를 대상으로 정방형에서부터 긴 직사각형에 이르는 여러 가지 예 중에서 가장 호감을 주는 사각형이 어떤 것인지 통계측정을 시행하였다. 그 결과 대상자들의 절대 다수가 단변과 장변의 비가 5:8 즉 1:1.618에 해당하는 사각형 모형을 선택하였다.[98]

[그림] 황금분할의 파이(Phi)

황금비례는 하나의 선분을 둘로 나눌 때, 긴 쪽에 대한 비율이 서로 같도록 한 것으로 황금분할 공식은 A+B/A=B이다. 황금비례의 장점을 주장하는 자들은 그것이 자연에서 공통적으로 발견되어질 수 있는 현상들의 반영이라고 주장하기도 한다.[99]

한편, 다른 연구자들은 황금비례의 값에는 모순이 있으며, 이것은 '장점이 없다'고 주장한다.[100] 이러한 현상에 대하여 최근 듀크(Duke, 1992)는

95) 강우방저, 원융과 조화, 열화당, 1996, p.276
96) 강우방저, 전게서, p.276
97) 柳亮, 象吉溶譯, 黃金分割, 技文堂, 1986, p.11.
98) 임범재, 인체비례론, 홍익대학교 출판부, 1980, p.19
99) Benjafield, John, A Review of Recent Research on The Golden Section, Empirical of The Arts, Vol., 3(2), 1985, pp.117-134

그의 최근 연구에서 황금비례 원칙을 제품 디자인에 적용하였지만, 다른 비율에 비해 그것이 더 우수하다는 증거를 찾아볼 수 없었다고 제기하고 있다.101) 이와 같이 기존 연구들은 디자인에 있어 비례의 중요성을 다루고 있으면서도 황금비례의 장·단점에 대해서는 의견일치를 보이고 있지 못하고 있으며, 비례를 어떻게 이해해야 하고 또 어떻게 접근해야 하는지에 대한 명확한 결론을 제시하지 못하고 있다.

이상적인 비례에 대한 이론 중의 다른 하나는 [그림]의 다이내믹 시메트리(Dynamic Symmety)이다.102) 이는 제이 헴비지(Jay Hambidge)가 그리스 비례법을 총 6종의 정사각형 및 직사각형에서 비롯된 것이라고 설명하고 있다. 또한 등수곡선도 이상적 비례를 설명하는 이론 중의 하나이다.

[그림] 다이내믹 시메트리　　　　[그림] 황금직사각형과 등수곡선

등수곡선은 황금직사각형을 그리고 대각선 DB에 대해서 A에서 사선을 내리고 대각선과 수선의 교점을 O로 하고 수선의 연장선의 장변 DC를 자르는 곳을 E점으로 하면, BADE는 O를 축으로 하는 직각나선의 일부가 되며, 직사각형 ABCD와 직사각형 AFED는 닮은꼴이 된다. 이 경우, 원래의 직사각형 ABCD안에 그려진 작은 직사각형 AFED는 원래의 직사각형 ABCD의 변의 비와 반대가 되므로 등수직사각형이라고 부른다.

인체의 신체에서 모든 척도와 그 관계들이 나오고 인간의 몸속에서 신

100) Boselie, Frans, The Golden Section Has No Special Attractivity, Empirical Studies of The Arts, Vol., 10(1), 1994, pp.1-18
101) Duke, James, Aesthetic Response and Social Perception of Consumer Product Design, Unpublished Dissertation, Texas Tech University, 1992
102) Jay Hambidge. Dynamic Symmetry: The Greek Vase, Reprint of original Yale University Press edition ed., Whitefish, MT: Kessinger Publishing. 2003, pp.19-29

이 자연의 가장 깊은 비밀을 드러내는 수적 비율을 찾아 볼 수 있다. 고대인들은 인간의 육체의 수치를 연구한 다음 그들의 작품 특히 신전을 그 비례에 맞춰 창조하였다.[103]

[그림] 원안의 형상에 적용된 비트루비우스의 기법(다빈치)

비트루비우스(Vitruvius)는 인체의 비례를 연구하여 모듈을 만들어 미술에서의 이상적 인체의 비례인 Kanon을 만들어냈으며 그 기준은 레오나르도 다빈치와 뒤러에 걸처 르 꼬르뷔제(Le Corbusier)에 이르게 되었다.

오늘날 예술분야에서 육체를 표현하기 위해 사용하는 수단을 살펴보면 비록 무의식적이더라도 고대 인체의 비례척도와 관련이 있음을 알 수 있다. 인간이 자신의 목적에 부합되는 여러 가지 광범위한 도구와 다양한 인공물을 제작한다는 것에 대한 욕구는 인간의 본성이며, 이러한 디자인 행위는 인체의 비례에 기초하여 형태와 기능을 고려한 조화를 찾아야 할 것이다. 이 외에도 이상적 비례를 설명하는 이론들로서, 비네켄의 조화율, 클라이스 제오메트리(Kreis Geometrie), 펜타그램, 피나보치 급수, 모듈러 등이 있다.

1. 이상적 비례와 캐릭터비례

고대 그리스인들이 예술에서 많이 사용했던 '신적인 황금비율(Divine Proportion)'은 레오나르도 다빈치의 모나리자 등 여러 예술작품을 통해 나타나고 있다. 하지만 이러한 비율이 특별하다는 어떤 근거도 지금까지

103) Wittkower, R., Grundlagen der Architektur im Zeitalter des Humanismus, München, 1969, p.20

밝혀진 것이 없다. 고대 그리스인들은 얼굴 전체의 길이 대 턱에서 눈까지 길이 비율인 X:Y가 턱에서 눈 대 눈에서 이마의 비율인 Y:Z와 같아야 황금비이며 아름답다고 생각했다.104) 황금비례의 대표적인 예로 모나리자를 들 수 있다.

[그림]고대 그리스인, 모나리자 얼굴비례

이 비례방식을 뿌까에 적용한 결과 얼굴비례는 29:16.8=16.8:12.2으로 X:Y의 비례는 약 1:1.72이며 Y:Z의 비례는 1:1.37로 나타났다. 얼굴의 세로와 가로 길이도 1:1.6의 비례로 황금비례에 근사치로 측정되었다. 뿌까의 몸체와 얼굴의 비례는 1:1.36의 비례로, 뽀로로는 1:1.67의 비례로 모두 황금비례에 근접한 비례로 측정되었다.

[그림]뿌까, 뽀로로 얼굴비례(이미지출처: 부즈, 아이코닉스)

1:1.732인 √3비를 황금비 1: 1.618에 가까운 이상적 비례라는 뜻으로

104) 지상현, 시각예술과 디자인 심리학, 민음사, 2003, p.35

'근사 황금율'이라 부른다. √2비(1:1.414)와 √3을 각각 황금비례의 범주로 삼았다.

캐릭터디자인에 있어서 비례는 실비율 캐릭터와 SD캐릭터 등으로 구분할 수 있다. 실비율 캐릭터는 7-8등신의 캐릭터를 말한다.

[그림] 실비율 캐릭터: 길손이(오세암), 군주(리니지), 서장금, 성태하

국내의 RPG 장르에 많은 발전의 계기가 되었던 '디아블로' 게임캐릭터는 SD캐릭터가 아닌 7-8등신의 캐릭터로서 사실적이고 새로운 방향의 캐릭터디자인을 추구하는 계기를 만들어 주었다. 하지만 7-8등신의 캐릭터는 상대적으로 작아 보이기도 하며, 게임캐릭터의 경우 플레이어 대리만족도의 영향과 유저의 요구 사항이 8-9등신의 캐릭터를 선호하는 경향 때문에 조금 과장된 8-9등신 이상의 캐릭터가 많은 비중을 차지하고 있다.[105]

SD캐릭터[106]는 캐릭터 비율은 머리 길이를 측정하는데 1/3비율[107]이나 1/2등신[108]의 체형을 가진 머리가 유난히 강조된 캐릭터이다. 테일즈(Tales)의 Eternia와 같은 애니메이션에서는 5등신 같은 비율들도 자주 사용되지만 그것들은 SD라고 분류되지는 않는다. 커다란 머리, 짧은 팔다리, 짧은 몸통을 SD의 특징이라 할 수 있다. 일반적으로 세부 사항의 표현이 부족하며 디자인의 특정 측면이 간소화되고 과장된다. 재킷에 주름

105) 오현주, 게임 캐릭터의 조형성에 관한 연구, 한국콘텐츠학회, Vol.2 No.2, 2004, p.111
106) SD(Super Deform, Super Deformation)원형을 과감하게 변형시켰다는 일본식 신조어로 로봇이나 인형의 신체 비례를 과장 또는 축소하여 그리거나 만든 것. SD 캐릭터의 시작은 매우 과장된 방식으로 그려진 일본 캐리컬처의 특별한 형태에서 시작되었다. 일설에 의하면 그래픽 리소스를 줄이기 위하여 캐릭터를 줄여서 그리던 것이 시초라는 말도 있다.
107) A Super Deformed Tutorial, Bakaneko.com, 2011.11.01
108) Chibi Drawing!, Polykarbon.com, 2011.11.01

- 97 -

등 세부 사항은 무시하고 있으며, 일반적인 모양을 선호한다.109)

[그림] SD 캐릭터: 깜부(Kambu), 고인돌, 둘리, 성게군

2-3등신 비율의 캐릭터는 깜찍하고 귀엽지만 변형이 많아 캐릭터의 움직임 면에서 많은 제약이 따르게 된다. 게임캐릭터에서는 조금 비율을 늘린 3-4등신의 캐릭터가 SD캐릭터의 주를 이룬다. 전체적으로 여성과 어린이들이 선호하는 비율인데 이는 실제 사람의 저 연령층과 유사하고 귀엽고 사랑스러운 느낌이 나기 때문이다.

2. 캐릭터의 비례 선호도

캐릭터디자인에 있어서 어떤 비례구조가 가장 우수한 비례인가? 캐릭터 형태의 조형요소 중 선호되는 비례에 대한 기본형을 알아보자.

1)연구사례

대한민국 국가대표 캐릭터 중 한국인이 좋아하는 100대 캐릭터는 서울특별시와 SBA서울애니메이션센터에서 국내에서 태어나고 자란 만화, 애니메이션, 게임, 캐릭터 등 4가지 문화 콘텐츠산업에 등장하는 캐릭터들에 대한 대중들의 인지도를 파악하고 글로벌 캐릭터로서의 성장 가능성을 가늠해보기 위해 100% 네티즌의 투표로 2011년에 선정된 캐릭터이다. 100개의 캐릭터를 대상으로 캐릭터의 조형 형태와 선호되는 비례의 선호도에 관한 상관관계를 알아보자.

109) How To Draw Manga Volume 18: Super-Deformed Characters Volume 1: Humans

검사 계백 (아틀란티카)	고길동 (뉴아기공룡둘리)	고바우영감	고인돌	곰탱이
구영탄 (불청객시리즈)	귀검사 (던전앤파이터)	길손이 (오세암)	깜부 (Kambu)	깜찍이
깨모 (깨모의 모험)	깨부리 (귀혼 Online)	꾸루꾸루 (꾸루꾸루와친구들)	나리 (알투비트)	나오 (마비노기)
낡 (나는 어디에 있는 거니)	남자 군주 (리니지)	놈 (놈제로)	눈보리	다오(다오배찌 붐힐대소동)
도도전사 (메이플스토리)	돌쇠 (누들누드)	둘리 (뉴아기 공룡둘리)	디보 (디보와 노래해요)	디트 (믹스마스터)

딸기 (DALKI)	똘이(똘이와 제타로보트)	뚱 (ddung)	라이 (태극천자문)	러브에그 (Iloveegg)
럭키 (롤링스타즈)	로봇찌빠 (천방지축로봇찌빠)	로티(LOTTY) (로티의 모험)	리코(Riko) (빠삐에 친구)	리틀광개토 (초록환경여행기)
마구돌이 (모바일 마구마구)	마스크맨(마스크맨 만화 단행본)	마시마로 (마시마로와 숲속이야기)	마족 남자 궁성 (아이온)	머털이 (천년의 약속)
몽니	뮤 (Myoo)	미스터손 (날아라 슈퍼보드)	밍밍 (레이싱 게임 테일즈러너)	바림
배찌(다오배찌 붐힐대소동)	부비 (뮤지컬 부비콩따콩)	불사조 (입시명문사립 정글고등학교)	붐키 (따라해요 붐치키붐)	블루베어

- 100 -

빼꼼 (빼꼼)	뽀로로 (뽀롱뽀롱 뽀로로)	뿌까 (짜장소녀 뿌까)	뿡뿡이 (뿡뿡이랑 냠냠)	사막여우 (미니게임천국)
살라딘 (창세기전 파트)	서장금 (장금이의 꿈)	성계군 (마린블루스)	성태하 (스트리트잼)	소드맨 (라그나로크 DS)
손오공 (마법천자문)	시모	아니마 (프리우스온라인)	악동이 (아이코 악동이)	얌
양성식 (어게인)	엘리 지 (풀하우스)	여우비 (천년여우여우비)	여자 엘프 (리니지)	영심이 (열네살 영심이)
오혜성 (공포의 외인구단)	요랑 (쁘띠쁘띠뮤즈)	요정 (뮤 온라인)	이기영 (검정고무신)	임꺽정

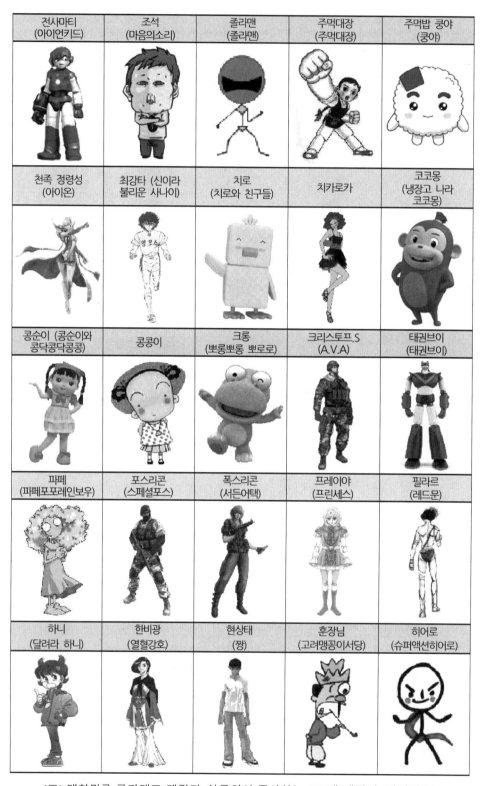

전사마티 (아이언키드)	조석 (마음의소리)	졸라맨 (졸라맨)	주먹대장 (주먹대장)	주먹밥 쿵야 (쿵야)
천족 정령성 (아이온)	최강타 (신이라 불리운 사나이)	치로 (치로와 친구들)	치카로카	코코몽 (냉장고 나라 코코몽)
콩순이 (콩순이와 콩닥콩닥콩콩)	콩콩이	크롱 (뽀롱뽀롱 뽀로로)	크리스토프.S (A.V.A)	태권브이 (태권브이)
파페 (파페포포레인보우)	포스리콘 (스페셜포스)	폭스리콘 (서든어택)	프레이야 (프린세스)	필라르 (레드문)
하니 (달려라 하니)	한비광 (열혈강호)	현상태 (짱)	훈장님 (고려맹꽁이서당)	히어로 (슈퍼액션히어로)

[표] 대한민국 국가대표 캐릭터: 한국인이 좋아하는 100대 캐릭터 (가나다순)

100개의 캐릭터에 대한 비례를 측정한 결과는 다음과 같다.

구분	비율	비례	캐릭터	합계	비중
실비율캐릭터	8-9 등신	1:0.14 이상		8개	19%
	7등신	1:0.16		11개	
기타캐릭터	6등신	1:0.19		6개	13%
	5등신	1:0.25		7개	
SD캐릭터	4등신	1:0.33		7개	68%
	3등신	1:0.5		22개	
	2등신 이하	1:1.4 - 1:1.7		39개	
총				100개	100%

[표] 캐릭터의 비례에 따른 분석

황금비례 1:1.618과 근사 황금율 1:1.732에 해당되는 캐릭터는 전체 대비 39%이고, SD캐릭터라 지칭하는 4등신 이하의 캐릭터 비율은 전체 대비 68%으로 가장 많은 비중을 차지하였다.

　　위 분석을 보면 비례는 캐릭터로써 아름다움과 귀여움, 친밀감을 주는 데 적합하다는 미적 감각에 의해 디자인되었다고 보여진다. 이에 대해 소비자들은 이러한 비례를 통해 호감을 느끼는 것으로 이해할 수 있다.

　　캐릭터에 있어서 호감과 주목성은 이미지 속에서 소구를 위한 충동과 명료성 추구라는 두 가지 특징으로 작용하며 캐릭터의 조형 비례를 결정하는 주요 원천이 되는 것으로 정리해 볼 수 있었다.

　　하지만 캐릭터의 비례는 가로, 세로 등 조형의 비례로 인한 심미적 요소만으로 판단되는 것이 아니라 캐릭터로서 움직임에 대한 기능과 표현의 기능을 충실히 수행할 수 있는지, 또한 그 비례가 과거로부터 눈에 익숙해져 있는 관례성도 포함하고 있으며 그러한 관례적 형태의 비례가 변화됨에 따라 소비자들은 새롭고, 특이하게 느끼거나 반대로 거부감을 느끼기도 한다.

　　소비자들은 비례에 대해 다양한 다차원적인 구조를 지니며 배타적 독립구조가 아니라 다른 형상들과의 관계를 바탕으로 한 상호의존적 특성을 지닌다.110) 따라서 캐릭터디자인에 있어서의 비례는 어떤 속성이 중요시되느냐에 따라 기본적으로 설계되어져야 할 비례유형이 달라지기 때문에 캐릭터디자인에 있어서 비례를 고려하는 경우 비례를 결정하는 중요한 속성요인부터 파악되어져야 할 것이다.

3. 원형의 단순성으로 인한 주목성

[그림] 캐릭터의 기본형
이미지출처: Timmy's lessons in Nature, Sponge Bob, Sleeping Beauty

110) 이진렬·홍정표·김진아, 제품형태에 있어서 비례의 유형에 관한 연구, 디자인학연구, 2002, pp.119-121

캐릭터디자인은 캐릭터가 입고 있는 의상, 헤어스타일, 사용하는 소품에 이르기까지 그 캐릭터가 누구인지를 보여줄 수 있는 모든 시각적 요소들을 의미한다. 이러한 디테일들을 논하기 전에 캐릭터디자인에 있어서 분명히 고려되어져야 할 점은 바로 기본형(Basic Shape)이다. 캐릭터를 이루는 형태간의 비례비는 황금비 범주에서 결정되는데, 대체로 이들 형태는 순수한 기본형을 취하고 있다. 이 기본형은 원, 삼각형, 사각형, 사다리꼴 등과 같은 아주 단순한 도형으로부터 출발한다.

[그림] 유아기의 그림 자료

2-6세 유아기 그림에서 보듯 대부분의 얼굴은 성격과 상관없이 둥근 원형이라는 순수 원형으로 양식화되며, 이처럼 단순화하고 정확한 형태는 모호함을 줄이고 의미파악의 효율성을 높이게 된다.

캐릭터가 주는 전체인상의 얼굴과 몸체는 순수한 기본 형태로 정리되며 정면을 중심으로 측면과 뒷면 등의 제한된 시점으로 묘사할 수 있다. 이는 순수성, 정면성, 도식성이라는 조형특징으로 정리할 수 있으며 결국 이는 단순성이다. 지각 카테고리로 하여금 그 구조를 쉽게 규정할 수 있게 하여 가독성이 높아짐은 물론 이와 연동되어 있는 주목성도 자연스럽게 강화시킨다.

[그림] 미키마우스 형태 비례 변화

초기 제작비 감소를 이유로 팔과 다리가 실처럼 가늘게 묘사되던 미키마우스는 반세기 동안 적절한 디자인 변화를 거듭하였다.111) 스티븐 제이 굴드는 만화영화 증기선 윌리(1928)에 처음 등장하여 오늘날까지 사랑받고 있는 미키마우스가 50년 동안 눈은 머리의 27%에서 42%로, 머리는 신장의 42.7%에서 48.1%로 커졌다고 분석하였다.112)

초기 중기 현재

[그림] 미키마우스 형태 변화

미키마우스는 초기 모습보다 좀 더 얼굴 볼의 돌출 곡선을 완화함으로써 전체 얼굴 외곽선의 좌우 균형을 확보하여 얼굴의 안정성을 높였으며, 꼬리의 길이와 몸의 형태도 간결하게 정리되었다.

이와 같은 변화를 통해 복잡성은 최소화하고 단순성은 높여 과거보다 그 구조를 쉽게 전달시킴으로써, 가독성과 주목성에 좋은 영향을 주는 것으로 이해하여 볼 수 있다. 그리고 이러한 단순화로의 진행에 있어 공통점이 발견되는데 두상과 볼, 꼬리와 발이 초기의 것과 달리 원(圓) 구조에 가까워진 점이다. 이와 같이 순수 원형에 가깝도록 단순화시킨 간결한 원형 조형적 진화의 이유는 단순화의 법칙으로 시지각적 보편성을 반영한다고 이해할 수 있겠다.

인간이 어떤 특정한 형을 지각할 때에 발생하는 중요한 지각 체계는 바로 '단순화'이다. 단순화는 사물의 형상 자체에 내재되어 있는 질서를 찾아내어 그 질서대로 세밀한 부분의 특징들을 분류하거나 망각시켜 신속하고 정확하게 일반화가 될 수 있도록 형상 자체를 분석하여 알맞은 특징을 만들어 주는 것이다. 바트(Bart)는 회화적 단순성을 '통찰에 입각해서 모든 것을 본질로 예속시키는 가장 현명한 정돈상태'라고 정의한다.113)

111) 한창완, 전게서, p.107
112) Gould, Stephen Jay, 전게서, pp.95-97

게슈탈트(Gestalt) 심리학자들은 원, 네모, 세모 등의 기본 도형들을 '좋은 형태(Good Form, Good Gestalt, Good Shape)'라고 하는데, 그 대표적인 예가 바로 원(Circle, 圓)이다.114)

현상적인 측면을 강조해서 원을 설명하면, 원은 부분들로 나누어 지각하기가 어렵고, 전방위적으로 대칭적이며, 그 일부분에 대한 개별적 표상을 유지하기 어려운 형태이다. 이 때문에 원은 '하나'의 전체로서 지각되기 쉬우며, 이것이 곧 원의 지각조직화가 좋다고 판단되는 이유일 것이다.115) 본 연구에서는 시지각의 기본 원리에 따라 단순성을 설명하여 보고자 한다.

게슈탈트 심리학자들은 지각적 조직화가 단순성의 법칙(The law of Pragnanz)을 지향한다고 보았다. Pomerantz와 Kubovy(1986)는 단순성을 물리 자극에 적절한 가장 단순하고 가장 경제적인 묘사로 보았다.116) 이는 지각 공간을 '분해'하여 이미지를 좀 더 쉽게 파악할 수 있도록 여러 개의 부분들로 나누는 법칙이다. 특성을 포함하는 형이나 형태들이 좀 더 쉽게 지각된다는 것이다. 이러한 특성들을 갖지 못한 형이나 형태들은 지각하거나 기억하기가 상대적으로 어려우며 이러한 성질에 의해 생겨나는 지각 현상에는 주관적 윤곽이 있다.

[그림] 주관적 윤곽(Subjective Contour)
The Kanizsa square, Triangle(1955)

113) Rudolf Arnheim 저; 김춘일 역, 미술과 시지각, 1992, p.60

114) Koffka, K. Principle of Gestalt Psychology. New York: Harcourt, Brace & Co, 1935, p.151

115) 박창호, 원은 좋은 형태인가?, 한국 심리학회지: 인지 및 생물, 2010, p.263

116) Pomerantz, J. R., & Kubovy,s M. Theoretical approaches to perceptual organization: Simplicity andlikelihood principles. In K. R. Boff, L. Kaufman, & J. P. Thomas (Eds.), Handbook of Perception and Human Performance: Vol. 2. Cognitive Processes and Performance, New York, NY: Wiley, 1986, pp.36-38

1900년에 슈만(Friedrich Schumann)이 처음으로 주관적 윤곽 그림 (Subjective Contour Figure)을 제시하였다.[117] 이런 종류의 그림은 후에, Kanizsa(1955)가 새롭고 보다 강력하면서도 다양한 그림을 생성함으로 다시 주의를 끌게 되었다.[118] 주관적 윤곽이란 물리적으로는 윤곽이 없는 곳에, 주변의 패턴의 영향에 의해 윤곽이 있는 것처럼 느끼는 현상인데, 이와 같은 현상은 물체 인식 등에 있어서 일부가 숨어있는 물체를 그 주위의 정보를 이용해서 보충하면서 인식해 가는 능력과 관계가 있다.

좋은 형태는 단순한 형태라고 보고, 그 특징을 부분들이 서로를 잇따르는 것이며, 좋은 연속성에서 볼 수 있듯이, 내적 응집성(Inner Coherence)이 획득되는 것이며, 우리는 자극의 내적 필연성(Inner Necessity)에 의해 좋은 형태를 지각한다.[119]

베르트하이머에 의해 처음으로 기술된 이 법칙은 형은 가능한 한 '좋은(Good)'형태로 지각된다고 언급하고 있다. '좋은'이란 가장 단순하고 안정적인 구조를 말한다. 따라서 지각 영역 안에 있는 형태의 단위들은 안정적이고, 관찰자가 그 형태를 인지하는 데 최소한의 에너지를 요구한다. 일반적으로 어떤 형이나 형태는 독특한 형이나 고체적 외형, 그리고 시각적 영역에서 다른 형이나 바탕으로부터 구별될 수 있는 색이나 명암을 가진다.

'형의 좋음(Figure Goodness)'을 설명하는 요소들을 Koffka(1935)는 규칙성, 대칭성, 단순성 및 다른 속성들을 포괄한다고 주장하였고[120], Katz(1950)는 위의 요소 외에 포괄성, 통일성, 조화, 및 간결성을 추가하였다.[121] Rock(1975)은 단순성의 법칙에 세 가지 측면, 즉 단순성-규칙

117) Schumann, F, Beiträge zur Analyse der Gesichtswahrnehmungen. Erste Abhandlung. Einige Beobachtungen über die Zusammenfassung von Gesichtseindrücken zu Einheiten., Zeitschrift für Psychologie und Physiologie der Sinnesorgane 23: 1900, pp.1-32
118) Kanizsa, G, "Margini quasi-percettivi in campi con stimolazione omogenea.", Rivista di Psicologia 49 (1), 1955, pp.7-30
119) Wertheimer, M., Laws of organization in perceptual forms, In W. D. Ellis, A Source Book of Gestalt Psychology. London, UK: Kegan Paul, Trench, Trubner & Co., 1923, p.324
120) Koffka, K. 전게서, p.110
121) Katz, D., Gestalt Psychology: Its Nature and Significance, New York: Ronald Press, 1950, p.40

성, 내적 일관성, 독특성이 있음을 주장하였다.[122)

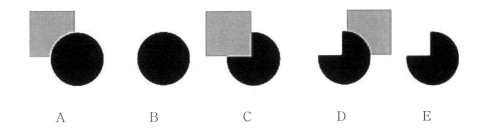

[그림] 완성 과제에서 원과 사각형의 배치에 대한 여러 가지 지각 가능성,
Palmer, Visual recognition of objects, Handbook of Psychology, Vol.4, Experimental
Psychology, 2003

A는 여러 가지로 해석될 수 있지만 대부분의 사람들은 B로 보는 것을 선호한다. C, D는 E로 보는 것을 선호한다. 그림 A, C, D는 한 개의 사각형과 원이 겹친 것으로 볼 때, B, E가 더 단순하다는 것이다. 이 시범은 직관적 호소력은 높고, 그 해석의 타당성을 양적으로 입증하는 것은 아니지만 좋은 형태의 시범으로 유명하다.

좋은 형태는 수행 측면에서도 뛰어날 것이라고 예상할 수 있다. Garner(1974)는 좋은 형태는 빨리 지각되고 더 정확하게 기억된다고 주장했다.[123) 형상 우월효과(Configural Superiority Effect)에서 보듯이, 부분들이 잘 통합되어 있는 전체 도형에서 한 부분에 대한 선택 주의가 힘든데(Pomerantz, 1981), 이 효과는 하나의 전체로서 더 좋은 형태에서 부분들이 분리되어 지각되기 힘들다는 것을 시사한다. 이로부터 좋은 형태는 '그것에 대한 지각 속도가 빠르고', '그 부분들의 지각 표상이 잘 결합되어 있다'고 할 수 있다.

이렇게 캐릭터가 원형의 형태로 단순하게 진화되는 이유는 가장 좋은 형태를 유지하기 위함이며, 단순화로 인하여 인지하고 지각하기 용이하게 변화하려는 원인으로 인한 결과임을 알 수 있었다.

122) Rock, I., An Introduction to Perception, New York: Macaillan, 1975, pp.270-275
123) Garner, W. R., The Processing of Information and Structure, Potomac, MD: LEA, 1974

1) 캐릭터의 조형 형태 선호도

1)연구사례

사람들이 선호하는 캐릭터의 형태에 대해 알아보고자 설문자료 14종의 캐릭터를 대상으로 설문조사를 진행하였다. 선호도를 Likert 5점 척도 (5점=매우 좋다, 1점=매우 나쁘다)로 측정하였으며, 조사된 데이터는 SPSS 프로그램을 이용하여 분석하였다.

구분	예비조사
조사대상	경기도 소재 C대학 캐릭터산업디자인, 시각디자인 전공 학생, 105명
조사방법	캐릭터 이미지 설문조사(40개 형용사 언어)
조사일시	2011년 11월 11일

[표] 캐릭터 선호 형태연구

캐릭터의 형태만을 고려대상으로 삼고자 형태만을 인지할 수 있도록 캐릭터 형태를 다음과 같이 검정색으로 채워 진행하였다.

[표] 설문을 위한 캐릭터 형태 자료

설문방법은 각 캐릭터 형태에 대한 선호도에 해당되는 곳에 표기해 주세요. 라는 설명과 함께 조사를 진행하였다.

형태 평가	5.매우 좋다	4.조금 좋다	3.좋다	2.조금 나쁘다	1.매우 나쁘다
형태 1					
...					

[표] 캐릭터 선호 형태연구 설문 방법

선호되는 캐릭터 이미지요인 측정결과를 X축으로, 선호되는 형태요인을 Y축으로 하는 평가 좌표를 제시하였다.

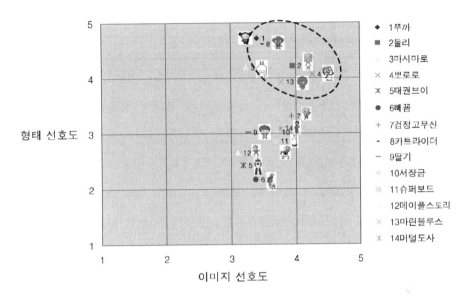

[그림] 캐릭터 이미지요인과 선호 형태요인을 축으로 하는 평가 좌표

평가결과를 토대로 이미지 선호도에 따른 형태 선호도의 긍정적인 평가를 받은 캐릭터의 형태의 비율을 정리하면 다음 [표]와 같다.

순위	1	2	3
캐릭터 형태			
얼굴: 몸 비율	1: 1.5	1: 1.5	1:1.27
몸 가로: 세로 비율	1: 0.77	1:1.06	1:1.92

순위	4	5	6
캐릭터 형태			
얼굴: 몸 비율	1: 2.33	1:1.67	1:2.85
몸 가로: 세로 비율	1:1.51	1:1.52	1:1.14

[표] 이미지/ 형태 선호도 우위 캐릭터의 비례

상위권 6개 캐릭터의 얼굴: 몸, 몸 가로:세로 비율 중 총 41%가 √2비 (1:1.414)에서 √3(1:1.732)인 근사 황금율에 해당하였다. 선호도가 높은 캐릭터 형태들은 그렇지 못한 캐릭터들보다 원형의 형태를 이루고 있음을 알 수 있었다.

2. 유아기 시지각 발달과 캐릭터디자인

'대상을 본다'는 대상을 구조적으로 파악하고 직접적인 지각경험에 의해서 새로운 의미를 발견하게 되는 과정을 의미하며, 이와 같은 현상을 시지각이라 한다.[124] Arnheim은 시지각 프로세스를 예술작품을 보는 상향 처리과정을 통해 인간의 뇌가 시각자극을 처리하는 과정을 설명하였다.[125]

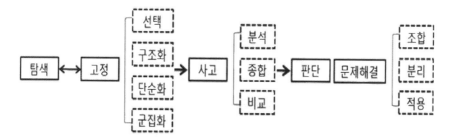

[표] 시지각 프로세스

124) 조열, 이미용, 네트 윅 시대의 새로운 커뮤니케이션 도구-이모티콘의 시지각적 연구. 기초조형학 연구, 2001, p.278.
125) Arnheim R, Visual Thinking, California Press, 1969, pp.223-275.

시지각은 눈이라는 생체기관, 이를 해석하는 감각기관, 마지막 두뇌의 시각해석 등의 과정을 통해 이루어지는 인간의 복잡한 감각 중에 하나인 것이다. 또한 시지각은 단순한 시운동뿐만 아니라 본질적으로 문제의 해결을 위한 선택적이고, 능동적인 지각을 의미하는 것이라 하겠다.

Arnheim은 10가지 시지각 요소를 균형, 형태, 형, 공간, 성장, 빛, 색, 역학, 운동, 표현으로 나누는데 이를 요약하면 다음과 같다.126)

1) 균형(Balance): 표현요소들을 균형을 이룰 수 있게끔 배치

2) 형태(Shape)

3) 형 (Fome): 같은 의미로 사용. 눈에 의해 포착된 대상의 본질적 특징으로 형의 위치와 방향을 제외한 사물의 공간적인 면모

4) 공간(Space): 가장 단순한 형상을 자의적으로 창출. 물체가 둘레의 빈 공간에 자체의 공간 틀에 맞는 배경을 형성. 명암, 비례, 원근

5) 성장(Growth): 분명한 규칙들을 따라 점점 분화되어 가는 과정을 거쳐 단순한 패턴에서 유기적으로 성장

6) 빛(Light): 통일감을 주고 물질성을 강조. 인간의 정신적 심리적 특성을 강조. 긴장과 갈등을 표현하는 요소

7) 색(Color): 주관적이고 정서적. 명도, 채도, 면적

8) 역학(Tension): 비 평형성, 긴장의 증가, 첨예화의 경향

9) 운동(Movement): 주의력을 끄는 가장 강한 시지각의 대상. 시간과 공간은 서로 만나며 그 둘은 하나로 통합되어 살아있는 의미로 전달

10) 표현(Expression): 이미지를 형상화

인간의 감각기관 중 지각의 85%이상의 영향을 미친다는 시각은127) 중요한 부분이며 시지각 능력의 발달 또한 많은 관심을 가져야 할 부분일

126) 김석준, 애니메이션 광고에서 시지각 요소가 수신자 반응에 미치는 영향에 관한 연구, 중앙대학교 첨단영상대학원, 2005, p.27.
127) 김훈철, 장영렬 공저, 컬러마케팅 전략. 다정원, 1998, 오감이 구매에 미치는 영향: 보고 산다 87% 듣고 산다 7% 냄새를 맡고 산다 2% 맛을 보고 산다 1%

것이다. Piaget는 출생에서 약 2세까지는 감각, 운동이 최대로 발달하는 시기이고, 1,5-2세에서 3-3.5세 사이에는 언어가 최대로 발달하며, 3.5세에서 7.5세 사이는 지각이 최대로 발달하는 시기라고 하였다.[128] 이는 유아기와 아동기의 시지각 발달은 아주 중요한 과제임을 시사한다.

특히 시지각 쪽으로 어려움을 가질 경우 이러한 지각 문제는 정서적인 문제로 연결되어 정서적 문제 역시 야기한다는 보고는 시지각 발달의 중요성을 강조한다. 시지각 발달의 중요성에 대한 연구는 다음과 같다.

이름	연구 내용
Frosting 1972	시지각 능력에 장애를 가진 아동은 대상 인지와 공간에서의 상호관계 인지가 곤란하며, 아동의 세계는 왜곡된 모습으로 지각되기 때문에 시지각 기억에 왜곡, 혼돈은 매우 곤란한 교과학습 장애를 야기시키게 된다.
Frosting 1964	시지각의 발달은 3.5~7.5세 사이의 중요한 발달과업 중 하나이며 이 시기는 발달이 급속도로 이루어지는 시기이다. 이 연령 단계에 적절한 시지각 훈련을 강조한다.
허선희 1995	시지각은 유아의 일상행위와 관련되어 있는데, 장애를 가진 아동은 지적 학습 단계에서 장애가 처음 나타나는 것이 아니라 그 전의 선행 발달기인 유아기에서부터 이미 시지각 장애가 야기되고 있음을 밝혔다. 또 2차적으로 정서에도 영향을 주어 문자 학습의 향상과 정서적인 적용 및 지능검사상의 향상에 있어서 시지각이 매우 중요한 역할을 한다고 밝혔다.
이효정 2003 정재권 2003 이은화 2000 최은주 1991	시지각 발달에 지체를 초래한 유아는 사물과의 공간관계를 파악하고 학습활동에 곤란을 갖는 경우가 발생하게 되고 일정한 과업을 수행하는 일도 서툴고 운동과 놀이에도 잘 적응하지 못하는 특징을 나타낸다. 시지각의 장애가 있는 아동은 많은 문제를 가지고 있다.

[표] 시지각 발달의 중요성에 대한 연구

유아의 시지각 능력의 향상은 유아의 일상생활 능력의 향상과 함께 후속학습의 기초가 되고 초기 학교 학습에서의 원활한 수행을 가능하게 하는 중요한 부분이 된다 하겠다.

1)연구사례

유아기 시지각 발달과 캐릭터디자인과의 상관성이 과연 있을까? 캐릭터디자인에 있어서 단순성이라는 대 전체로 구분하여 소비자 선호도를 알아

128) Piaget. 1952 스위스의 심리학자(1896-1980). 임상적(臨床的) 방법으로 아동의 정신 발달 과정을 설명하고 과학적 인식의 역사적 발전에 대하여 공동 연구를 추진. 저서는 「발생적 인식론 서설」, 「아동의 세계관」

보고자 한다. Arnheim의 10가지 시지각 요소들 중 유아기 시지각 발달에 맞는 조형적 단순성과 선호도의 관계를 파악하기 위해 분석하였다.

제16차 한국산업의 브랜드파워(K-BPI)조사[129] 결과에 따른 상위 브랜드와 유아동 의류 검색순위 10위 업체를 연구범위로 하였다. 연구대상은 아가방 앤 컴퍼니, 이에프이, 제로투세븐, 밍크뮤, 베이비헤로즈, 블루독, 캔키즈, 트윈키즈, 컬리수, 해피랜드, 베비라 브랜드로 제한하였다.

각 브랜드 캐릭터를 디자인 다속성 분석법을 통해 시지각 요소를 분석하였하여 그 결과를 Arnheim의 10가지 시지각 요소 중 시지각 원리에 의해 객관화 될 수 있다고 판단되는 요인을 친근감에 두고, 이 친근감을 시지각적으로 유발하게 하는 조형의 특징에 대해 논하였다. 캐릭터의 단순성을 대전제로 하여 순수성, 정면성, 도식성으로 분석하고 그 요소가 캐릭터의 선호도와 어떤 상관관계가 있는지를 알아내고자 한다.

브랜드		캐릭터	색상(tone)	표현	컨셉
아가방 앤 컴퍼니	엘르뿌뿌		deep톤의 고채도 색상	수작업느낌의 자유로운 외곽선을 사용	예쁜 그림을 담는 것으로 만족하지 않고 이야기가 있는 디자인으로 '주제가 있는 동화'로 이야기를 연결시켜 아이들의 창의력과 꿈을 키우는 옷을 만든다
	에뜨와		deep톤의 고채도, 중명도 색상		
이에프이	프리미에 쥬르		strong톤과 무채색	도형적인 면사용	캐릭터에 대한 컨셉 부재
	파코라반 베비		strong톤의 중명도, 고채도 색상. 강한 색상대비	외곽선 사용없이 면만을 사용	캐릭터에 대한 컨셉 부재

129) KMAC, 제 2014-134호 2014년도 제 16차 한국산업의 브랜드파워(K-BPI)조사 결과 발표, 2014

브랜드		캐릭터	색상(tone)	표현	컨셉
제로투세븐	알로&루		light톤을 기조색으로 하고 진한 윤곽선	외곽선을 강조	알로는 사람들에게 항상 웃음을 선사하는 개구쟁이. 수줍음이 많은 루는 알로를 좋아 한다
	포래즈		Soft톤의 중명도, 중채도 색상. 진한 윤관선	목가적인 느낌의 외곽선강조	1861년 런던에서 태어나 어린 시절을 함께 보낸 자동차 세계 일주를 꿈꾸는 네 친구들의 이야기이다
	알퐁소		백색과 검정색. 무채색사용	자유로운 검정 윤곽선	장난꾸러기 소년 알퐁소와 소년의 강아지 이야기. 아메리칸 감성의 자유를 추구한다
밍크뮤			백색과 검정색. 무채색사용	도형적인 검정 윤곽선	캐릭터에 대한 컨셉 부재
베이비헤로즈			백색과 검정색. 무채색사용	자유로운 검정 윤곽선	캐릭터에 대한 컨셉 부재
블루독			Bright톤을 기조색으로 사용	도형적 표현. 정면표현 없음	캐릭터에 대한 컨셉 부재
캔키즈			Vivid톤으로 생동감 있는 색상대비	사실적인 묘사	넘치는 아이디어에 자유로움과 편안함으로 상징되는 빈티지의 감성을 가미하였다
컬리수 Curlysue			Vivid톤으로 생동감 있는 색상대비	사실적인 묘사	모험심과 호기심이 많은 성격으로 스포츠, 자동차, 공룡, 로봇을 좋아하는 못말리는 개구쟁이 이야기이다
해피랜드			강한 색상의 색상대비	외곽선 사용없이 면만을 사용	캐릭터에 대한 컨셉 부재
베비라			백색과 회색. 무채색사용	자유로운 윤곽선 표현	캐릭터에 대한 컨셉 부재

[표] 유아 브랜드의 캐릭터

위 브랜드들은 상품캐릭터로써 매 시즌마다 시즌 매뉴얼로 리뉴얼되는

특징을 가지고 있다. 상품캐릭터는 고객의 주목을 유도하는 기능을 하며 상품의 이미지를 강조하고, 호감도나 친근감을 높이며 상품의 정체성을 유지하며 매장의 통일성을 부여하는 촉매제의 역할을 한다. 유아대상으로 하는 브랜드이기에 유아기의 발달특성에 맞고 시지각 발달에 도움이 되는 디자인이 이루어진다면 구매주체인 부모가 아이의 시지각 발달에 도움이 되는 제품을 구입하는데 유용할 것이다.

각 캐릭터에 대해 단순성이라는 대 전체로 구분하여 소비자 선호도를 알아보고자 한다. Arnheim의 10가지 시지각 요소들 중 유아기 시지각 발달에 맞는 조형적 단순성을 순수성, 정면성, 도식성 3가지로 구분하였고 이 요소와 선호도와의 관계를 알아보기 위해 4가지의 표준화 된 설문항목을 이용하여 리커트 5점 척도(매우 그렇지 않다(1)-매우 그렇다(1)로 측정하였다. 가설을 검증하기 위하여 15종의 캐릭터를 대상으로 실제 구매자인 주부를 대상으로 2일간 1:1 직접설문을 실시하였다. 누락된 답변과 불성실한 답변을 제거하여 총 120부가 실제 실증분석에 사용되었다. 조사결과를 정리하면 다음과 같다.

브랜드	번호	캐릭터	단순성			선호도
			간결성	정면성	도식성	
아가방 앤컴퍼니	1	엘르뿌뽕	△	O	O	O
	2	에뜨와	X	△	△	X
이에프이	3	프리미에쥬르	O	O	X	△
	4	파코라반	X	△	X	X
제로 투세븐	5	알로&루	O	O	O	O
	6	포래즈	X	X	O	X
	7	알퐁소	X	X	O	X
밍크뮤	8	무명	O	O	O	O
헤로즈	9	무명	△	O	O	O
블루독	10	블루독	O	X	△	△
캔키즈	11	캔키즈	X	△	O	O
트윈키즈	12	트윈키즈	O	X	X	X
컬리수	13	컬리수	X	O	O	△
해피랜드	14	무명	O	△	X	X
베비라	15	무명	O	X	O	△

[표] 유아 브랜드의 캐릭터 분석
5점 척도: O 3.9이상, △ 3.8-3.4, X 3.3이하

총 15개의 캐릭터 중 47%가 순수성(간결성)의 요소를 가지고 있었으며, 67%가 정면성의 캐릭터였고, 54%가 외곽선을 가진 도식성이 고려된 캐릭터였다. 전반적으로 지나친 표현의 남용으로 유아기 발달단계에 맞는 조형적 단순성을 표현하지 못하고 있다.

대부분 단타로 진행되는 캐릭터의 무분별한 사용으로 생명력이 유지되지 못하고, 캐릭터의 조형요소들을 찾아보기 힘들었으며 이 또한 한 시즌이 지나면 바로 단절되어 버리는 경향이 대부분이다.

캐릭터의 단순성(간결성, 정면성, 도식성)과 선호도의 상관관계는 전체 74%가 단순성이 높을수록 선호도가 높게 분석됨을 알 수 있었다.

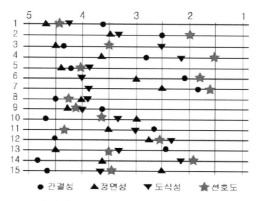

[표] 캐릭터의 단순성과 선호도와의 상관관계
5점 척도: 0 3.9이상, △ 3.8-3.4, X 3.3이하

소비자가 15개의 캐릭터 샘플을 통해 느끼는 Arnheim의 10가지 시지각 요소들 중 유아기 시지각 발달에 맞는 조형적 단순성과 선호도의 관계를 파악하기 위해 분석을 실시한 결과, 크게 2가지로 정리할 수 있다.

첫째, 총 15개의 캐릭터 중 전체를 100%로 볼 때, 47%가 순수성(간결성)의 요소를 가지고 있었으며, 67%가 정면성의 캐릭터였고, 54%가 외곽선을 가진 도식성이 고려된 캐릭터였다. 이는 다른 연령층을 대상으로 하는 캐릭터에 비해 단순성 요소의 정도가 높게 분포되었다.

둘째, 캐릭터의 단순성(간결성, 정면성, 도식성)의 요소와 선호도의 상관관계는 전체 74%가 단순성이 높을수록 선호도가 높게 분석되어, 유아기를 대상으로 하는 캐릭터에 대한 선호도 요소 중 단순성의 비중이 높음을 알 수 있었다.

오늘날 항상 변화를 내세웠던 우리들은 모든 문화의 변화 속에서 지속적인 충격을 겪고 있다. 유아를 위한 캐릭터디자인을 함에 있어서 사용성 평가와 숙련된 디자이너의 경험에 의존해 진행되고 있다. 이러한 방법은 어른의 입장에서 유아들을 관찰함으로써 이루어지는 것일 뿐 성인과 근본적으로 다른 인지 과정을 가지는 유아 중심의 디자인이라 할 수 없다. 유아에게 있어서도 그 연령에 맞는 디자인이 중요할 것이며 발달적 특징이 다르고 환경적인 요인으로 인해 발달정도의 가능성이 달라지기 때문에 더욱 유아들의 눈높이에 맞는 디자인 연구가 중요시 되어야 할 것이다. 성인들의 관점에서 만들어진 주관적 디자인이 아니라 객관적이고 과학적인 이론을 바탕으로 계획적인 캐릭터디자인이 필요하다.

모든 사람은 사물을 볼 때 무의식적으로 어떤 동일한 원리가 작용한다는 사실을 조형 심리학자들은 연구하였다. 밝혀낸 원리들 가운데 순수성은 명료성과 항상성을 의미하며, 정면성은 대칭성, 규칙성, 중복성을 의미하여 이는 시지각적 균형을 이야기한다. 또한 도식성은 캐릭터의 외곽선으로 표현될 수 있는데 시지각 과정에서 외곽선에 의한 대상체의 분별은 매우 중요하게 규정할 수 있다. 좀 더 캐릭터의 형태와 연관지어 설명하자면 순수한 기본 형태는 간결성의 법칙에, 정면성은 등가성의 법칙에, 외곽의 명료한 선은 윤곽선 우선 처리 방식으로 정리할 수 있는 것이다.

분석방법으로 단순성의 요소들로 규정지은 것은 유아기의 시지각의 발달 단계에 맞게 사물에 대한 모호성을 줄이고 정확성을 높여, 보다 쉽게 인지하여 인간의 시각기제에 부합하는 항시적 조형구조로서 '지각적 친근감'을 산출할 수 있다고 설명할 수 있다.

유아용 캐릭터디자인에 있어서 고려해야 할 점은 첫째, 인지적 부담이 없는 간결함으로 명확한 전달하는 일관성과 단순성이다. 둘째, 유아들에 있어서 친숙성 구현하여야 한다. 본 연구에서는 시지각 원리에 의해 객관화될 수 있다고 판단되는 요인을 친근감에 두고 진행하였다. 셋째, 흥미와 활동에 동기를 부여하기 위한 시각적 흥미 제공하여야 한다. 넷째, 상호작용할 수 있는 요소들 즉 적절한 구성, 심미적으로 아름다운 색상 등을 사용되어야 한다.

캐릭터 구성에 있어서 인지 및 대상에 대해 제한적으로 인식하는 전조작기(2-7세) 유아의 발달적 특징을 고려하여 단순한 형태적 구성을 통해 유아가 쉽게 인지할 수 있는 캐릭터를 사용하면 색상에 비해 캐릭터의 관

심정도가 높아진다. 유아제품에 적절한 캐릭터 사용은 유아에게 친근감을 통한 집중력이나 호응도를 높일 수 있겠다. 집중시간이 짧은 유아에게 캐릭터를 활용하는 것은 적극적이고 즉각적인 반응을 유도할 수 있으며 인지력이나 창의력에 도움을 줄 수 있다.

5. 캐릭터 디자인 가치 평가 선행연구 고찰

1. 디자인 가치 평가 방법

디자인과 관련된 정의는 여러 논의가 이루어질 수 있겠지만 디자인과 관련된 그 모든 것들은 그것이 사물의 새로운 가치를 계획하고 제시하는 것과 관계를 맺고 있다. 사물의 더 나은 가치의 최종적인 창출은 상대적 비교와 평가에 의해서 가능하다고 볼 수 있다. 디자인을 색상, 포장, 가격 등과 함께 이미지를 구성하는 내재적 품질과 관련된 속성으로 한정하여 연구가 많이 이루어져 있으며, 디자인에 중점을 둔 평가에 대한 체계적인 연구는 아직 부족한 편이다. 이에 대한 실증적인 연구는 거의 이루어지지 못하는 이유는 다양한 범주의 디자인에 대한 소비자의 이미지 지각을 측정하기가 상당히 어렵기 때문이다.[130]

소비자의 제품평가 과정에 영향을 미치는 중요한 속성 중의 하나가 디자인 속성[131]이다. 실제 디자인 행위 중 많은 세부적인 작업 단계에서부터 디자이너는 선택의 상황에 직면하게 되고 그것을 선택하기 위해 나름대로의 평가를 내린다. 이에 따라 평가의 상황 속에서 디자이너는 주관적 가치 체계뿐만 아니라 외부세계를 위한 목표들, 즉 그것들 사이의 상호관계, 그리고 그 가치들의 상호작용 등이 디자이너의 외부세계에 존재한다. 다시 말해서, 디자인 평가의 구조는 주관적 가치체계 뿐만 아니라 객관적인 외부세계의 상황과도 밀접한 연관 관계를 맺고 있는 것이다.[132]

Noble과 Kumar(2010)는 디자인 가치는 제품 디자인을 접근하는 매우

130) 나광진·권민택, 디자인 이미지차원과 측정도구의 개발: 휴대폰디자인을 중심으로, 소비문화연구, 제 11권 제 4호, 2008, pp.95-111
131) Keller, Kevin Lane, Conceptualizing, Measuring, and Managing Customer-Based Brand Equity, Journal of Marketing, 57(January), 1993, pp.1-22
132) S.A. Gregory, Evaluation: A prelude in Design Policy, London: The Design Council, 1984, p.6

중요한 개념으로 제품의 디자인을 통해 지각되는 가치는 소비자의 다양한 행동에 영향을 미친다고 제시하고 있다. 그들은 소비자가 디자인이 갖을 수 있는 가치의 유형을 이성적 가치(Rational Value), 사용 감각적 가치(Kinesthetic Value), 감성적 가치(Emotional Value)로 구분하고 있다. 이들은 디자인이 제공하는 가치들은 소비자의 제품 선택과 같은 긍정적 행동이나 긍정적 평가와 같은 심리적 반응에 영향을 미치게 된다고 제시하였다.[133]

나광진·이용균·육화영(2010)은 디자인 가치평가를 산출하기 위한 평가요소는 소비자에게 전달되는 디자인 가치로 Noble과 Kumar(2010)가 제시한 분류를 이용하여 그들의 디자인적 가치에 대한 정의를 이용하여 분류하였다. 이성적 가치(Rational Value)는 디자인의 안정성 가치 제공 정도, 디자인의 신뢰성 가치 제공 정도, 디자인의 좋은 품질 가치 제공 정도 등 3가지 항목으로 정의 내렸다. 사용 감각적 가치(Kinesthetic Value)는 디자인의 사용편리성 가치 제공 정도, 디자인의 제품 사용 정보가치 제공 정도 등의 2가지 항목으로 정의하고, 감성적 가치(Emotional Value)는 디자인의 자아표현성 가치 제공 정도, 디자인의 심미적 즐거움 가치 제공 정도, 다른 디자인과의 차별적 가치 제공 정도 등 3가지 항목으로 정의하였다.

연구자	디자인 가치평가의 범주	
Noble과 Kumar(2010)	이성적 가치, 사용 감각적 가치, 감성적 가치	
나광진·이용균·육화영 (2010)	이성적 가치	디자인의 안정성 가치 제공 정도
		디자인의 신뢰성 가치 제공 정도
		디자인의 좋은 품질 가치 제공 정도
	사용 감각적 가치	디자인의 사용편리성 가치 제공 정도
		디자인의 제품 사용 정보가치 제공 정도
	감성적 가치	디자인의 자아표현성 가치 제공 정도
		디자인의 심미적 즐거움 가치 제공 정도
		다른 디자인과의 차별적 가치 제공 정도

[표] 디자인 가치평가의 범주: 본인 정리

디자인 가치평가 방법에는 일반적으로 디자인에 대한 소비자의 반응을 평가하기 위한 정량적 방법의 도구로 어의 척도법(의미미분법, SD: Semantic Differential Method)을 활용한 많은 연구 결과가 제시되고 있

133) Noble, C. H. and Kumar, M., 전게서, pp.640-657

다. 그러나 시각적 이미지의 경우에는 언어보다 훨씬 구체적이어서 이러한 활동이 필요 없이 직관적으로 이해가 가능하다고 보고 시각적 척도를 이용한 디자인 조사 방법을 통해 분석하는 자료로 활용하고 있다. 그 외에도, 평가 매트릭스(Evaluation Matrix), 알파-베타 모형(Alpha-Beta Model), 순위 차트(Ranking Charts), 컨조인트 분석(Conjoint Analysis), 경쟁좌표(Multidimensional Scaling) 등 디자인평가 방법론 및 디자인평가 유형별, 인자별 분류에 관한 광범위한 연구 고찰이 수행되어졌다. 디자인 평가는 디자인의 본질적 성격과 확립되지 못한 측정 방법 등이 다양하게 개발되어 지고 있으나 아직은 기초적 연구에 머무르고 있다.[134]

신경석 외(2001)는 디자인 지수(Design Index)라는 항목을 만들어 기존의 디자인 평가 방법론을 더욱 발전시켜서 제품이미지와 구체적인 디자인 요소간의 관계를 명확하게 하였다. 그리고 각각의 장단점을 찾아 개선을 도출할 수 있는 보다 기업 환경에 적합한 실제 제품 개발에 적용할 수 있는 디자인 평가 방법론을 제안하였다.[135]

Park and Kim(1990)은 현상의 불확실한 상태를 표현해 주는 Fuzzy이론을 활용하여 제품의 감성 파악을 정량적으로 비교할 수 있는 Fuzzy Linguistic Rating방법을 제시하였다.[136]

최창성·박민용(1995)은 감성형용사를 이용한 언어적 평가법(Linguistic Rating Method)과 QFD(Quality Function Development)기법을 활용한 새로운 형태의 Sensible Quality Matrix)를 작성하고 이 Matrix를 사용하여 제품의 설계요소별 감성적인 중요도를 파악할 수 있는 방법과 제품에 대한 소비자의 감성을 정량화할 수 있는 방법을 제시함으로써 제품 설계에 감성적인 개념이 적용될 수 있는 방법을 구체적으로 구현하고자 하였다.[137]

전영호·백인기·신정태(2000)는 LISREL 구조방정식 모델을 활용하여 자동차 내장디자인에 대한 고객감성 만족을 평가하는 방법을 제시하였다.

134) 김명석, 소비자 감성니즈의 조형화 모형개발, 산업자원부, 1999, p.165

135) 신경석·양형근·유동수·박성용, 제품 디자인의 정량적 평가 방법 개발에 관한 연구, 소비자학 연구, 제 12권 4호, 2001, p.6

136) Park, Kyung S., and Ji S. Kim, Fuzzy Weighted-Checklist with Linguistic Variables, IEEE Trans. On Reliability, 39(3), 1990, pp.389-393

137) 최창성·박민용, QFD기법을 이용한 무선호출기의 감성 공학적 설계에 관한 연구, 대한 산업공학회 '95추계학술대회논문집, 1995, pp.289-294

감성형용사를 추상성 정도에 따라 계층화하고, 계층화된 감성형용사간의 구조방정식모델을 구축하고 감성만족지수를 산출하여 각 자동차의 감성만족정도와 경쟁관계에서 중점적으로 개선하여야 할 취약감성을 파악하고자 하였다.138)

디자인 평가방법을 유형별로 분류하면 다음과 같다.

평가 방법		평가 인자
디자인의 세부속성평가	SD: Semantic Differential Method	대안-기준평가
	Image Profile	대안-기준평가
	Design Index	대안-기준평가
디자인의 목표만족도 평가	BSA(Benefit-Structure Analysis)	대안-기준평가
제품디자인간의 비교평가	MCA(Multiple Correspondence Analysis)	대안-기준평가
	쌍대비교(Paired Comparison)	대안-기준평가
	Design Index	대안-기준평가

[표] 디자인 평가방법

이러한 기존의 방법들에서의 가장 큰 문제점들은 디자인 분석방법들이 통합되어 실시되지 않고 다른 분야들에 각기 적용됨으로서, 각자의 디자인 분석방법들이 가질 수 있는 문제점들이 고려하지 않고 있다는 점이다.

2. 캐릭터디자인의 디자인 속성에 대한 이해

L Bruce Archer(1974)가 부여하는 디자인의 속성139)들을 캐릭터디자인에 대입하여 살펴보면 다음과 같다.

첫째, 효용성(Utility)으로 제품이나 서비스에서 가장 분명한 가치유도 속성으로 평범한 언어감각으로는 유용함(Usefulness)을 의미한다. 예를 들어 제품의 용량·성능·기능의 다양성 등 제품사양이나 서비스의 한계 효용을 증가시킬 수 있다면, 그 한계 가치가 늘어나게 될 것이다.

138) 전영호·백인기·신정태, 구조방정식 모델을 활용한 자동차 내장디자인의 고객만족 감성에 관한 연구, 품질경영학회지, 28(4) 12월, 2000, pp.151-160
139) L. Bruce Archer, Design Awareness and Planned Creativity in Industry, London: The Design Centre, 1974, pp.75-80

[그림]캐릭터의 효용성①②

①BC 10,000~15,000년 경 스페인 알타미라에서 발견된 선사시대 최초의 동굴 벽화이며 ②BC 1,500년 경 일종의 서사 구조를 취하고 있는 이집트 벽화이다.

[그림]캐릭터의 효용성③④

③일본 고구려 승려 담징의 호류사 금당(金堂) 벽화이며 ④단군신화(檀君神話)의 삼족오이다.

캐릭터에 있어서 효용성이란 위의 사례에서와 같이 메시지 전달이라는 아이덴티티로서의 기능으로 효과적인 커뮤니케이션 수단의 의미를 담은 기호이다. 캐릭터는 언어를 사용할 경우 불명확할 수 있는 것을 시각적 기호로 신속하고 정확하게 의사소통을 할 수 있는 효용성을 가지고 있다. 글을 읽을 줄 모르는 어린이나 외국인도 이해할 수 있는 기능을 가지고 있다. 또한, 매니지먼트로서의 기능이다. 캐릭터의 이미지를 파는 것이기 때문에, 대중 스타가 자신의 이미지를 관리하는 것처럼 캐릭터도 자신의

이미지를 관리하여야 상품의 지속적인 효과를 지닌다.

둘째, 안전성(Safety)으로 사용자의 안전에 대한 느낌을 지니도록 하는데 관련되는 가치유도 속성을 뜻한다. 이것은 자연의 힘에 대하여 안전을 제공하는데 그 의미를 부여할 수 있다. 개인적 공간, 존중, 신변에 대한 욕구가 안전에 대한 욕구의 대부분이라고 할 수 있다. 그러므로 디자인은 내후성, 보호, 안전, 신뢰성 등을 지니도록 해야 한다. 캐릭터에 있어서 안전성이란 심리적인 안정인 내적 위험요소와, 외적 위험을 최소화하고 신뢰성을 지니는 것으로 해석된다.

Cheskin Reserch(1999)는 신뢰의 형성단계를 [그림]에서와 같이 혼돈, 확립, 유지의 3단계로 설명하였다.[140] 소비자는 해당되는 캐릭터에 대한 신뢰가 없는 혼돈 상태에서 문구나 심벌, 캐릭터 등을 통해 재확인하면서 신뢰감을 확립하게 되고, 경험을 통하여 신뢰를 형성하고 유지하게 되는 것이다.

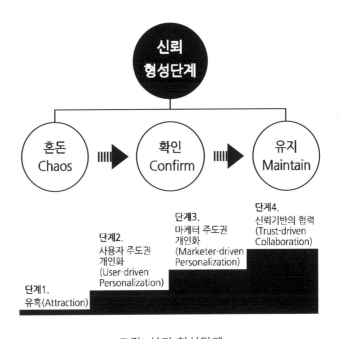

[그림] 신뢰 형성단계

안정성이 발전되면 친근감을 느낄 수 있는데, 소비자가 기업이나 제품

140) Cheskin Reserch & Sand day et. al., 1999, p.15

에 대해 우호적이고 안전적인 관계를 유지하려면 캐릭터 자체도 친밀감을 전달하는 매개체가 되어야 한다. 그 조건을 충족시키려면 유머, 귀여움, 즐거움, 따뜻함을 전할 수 있는 요소가 구비되어야 한다.

셋째, 이용성(Availability)은 일반적으로 많은 사람들은 배달을 기다리기 보다는 어떠한 욕구가 있을 때 즉시 제품을 입수할 수 있는 서비스에 대하여 가치를 두려고 한다. 경우에 따라서는 사용자의 환경에 따라 그 필요성이 절박하기 때문이다. 따라서 디자인과 서비스가 서로 좋은 분배가 되도록 노력해야 하며 제한된 범위에서 이용성의 극대화를 추구한다면 더욱 커다란 가치를 지니게 될 것이다.

캐릭터에게 있어서 이용성이란 뽀로로 사례처럼 유통과 마케팅의 활성화로 소비자가 보다 손쉽게 캐릭터 제품들을 구입할 수 있는 편리성으로 이해할 수 있다.

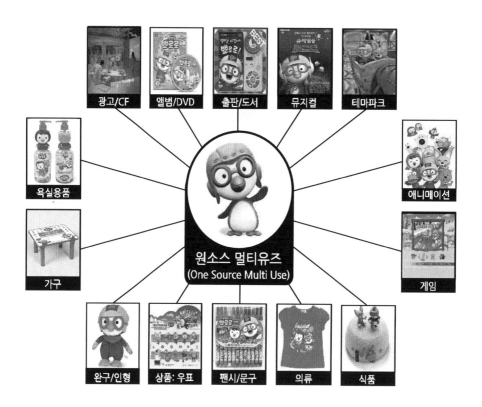

[그림] 캐릭터의 이용성

현재 국내에서 원소스멀티유즈(One Source Multi-Use: OSMU)는 주로 문화콘텐츠를 아우르는 말로 통용되고 있는데, OSMU는 영문 해석 그대로 '하나의 소스를 다양하게 활용 한다'는 의미로 문화콘텐츠 뿐 아니라 여러 분야에서 사용될 수 있는 말이다. 캐릭터 산업에서는 일찍이 하나의 캐릭터를 만들어 애니메이션, 게임, 캐릭터상품 등 다양한 방법으로 매출을 꾀하는 개념으로 OSMU라는 말이 사용되었다. 한국콘텐츠진흥원에서는 OSMU를 '하나의 원작(Source)이 다양한 분야나 장르에서 활용되면서 고부가가치를 만들어내는 비즈니스 구조를 일컬음'이라고 정의해 산업적 효과창출의 개념까지 아우르고 있다. 이는 하나의 기본적인 소스(문화콘텐츠)를 매력적이고 경쟁력 있게 만들면 그 이후부터는 다양한 매체와 비즈니스 방식별로 광범위하게 활용될 수 있는, 문화콘텐츠의 경제학적 특성을 가리킨다고 볼 수 있다.

넷째, 희귀성(Rarity)이다. Snyder와 Fromkin은 희귀성 이론[141]을 통하여 사람들은 다른 사람들과 어느 정도 차별화되고 싶어 하는 기본적인 욕구를 갖고 있다고 주장하였다. 보통의 경험으로 어떤 상품의 공급이 부족하게 되면 그 가격이 상승하는 경향이 있다.

그러나 부족은 희귀성의 단지 하나의 현상이다. 즉 새로움(Novelty)도 일종의 희귀성이라고 볼 수 있으며 종종 더 큰 가치를 부여하게 된다. 왜냐하면 신제품에는 기존제품에서 찾아볼 수 없는 형태적 이미지, 첨단기능, 다양한 사용방법과 형태 등이 사용자 측면에서 본다면, 또 다른 희귀성으로 인식될 수 있기 때문이다. 이런 희귀성은 차별화를 의미하며 이는 곧 고가치, 고가 전략으로 이어진다.[142] Brehm은 심리학 저항이론(The Theory of Psychological Reactance)을 제시하였는데, 어떤 대상에 대한 이용가능성이 줄어들수록 그 대상에 대한 선택의 자유도 줄어들게 되는 것이 당연하고, 이미 누리고 있는 자유가 상실된다는 사실을 타개하기 위해 그 특권을 되찾기 위한 행동을 하는 심리적 저항을 가지게 된다는 것이다.[143]

캐릭터에 있어서 희귀성이란 소비자에게 차별화하기 위한 무조건적인

141) Snyder, C. R. & H. L. Fromkin, 1979
142) 김대영, 명품마케팅(브랜드 신화가 되다), 미래의 창, 2004, p.51
143) Brehm, J. W.The Theory of Psychological Reactance, New York: Academic Press, 1966, p.121

미형이 아닌, 각 캐릭터의 성격을 잘 살려내는 방식으로 디자인되는 형태의 조형적 독창성을 의미하며 캐릭터의 희귀성은 실제적인 표현뿐만 아니라 내면세계, 즉 그 배경인 스토리텔링의 새로움을 의미한다.

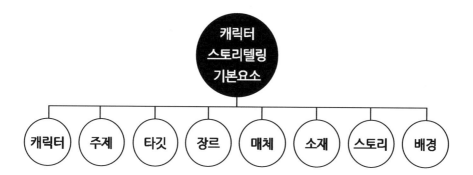

[그림] 캐릭터 스토리텔링의 기본요소

캐릭터의 희귀성을 부여할 수 있는 스토리의 기본요소에는 캐릭터, 주제, 타깃, 장르, 매체, 소재, 스토리, 배경 등이 있다.

다섯째, 심미성(Aesthetic)이란 단순히 시각에만 호소하는 개념이 아니라 모든 감각기관을 통한 인공물의 정서적인 호소를 의미한다. 미적 감각성은 부드러움, 밝음 등과 같이 부분적인 감각이며, 그것은 형태, 비례 또는 조화와 같이 지적 또는 인식적인 것이다. 그러나 디자인 관점에서 심미성의 개념은 개개인의 차이가 있기 때문에 너무 주관적인 해석은 적절치 못하다.

캐릭터에 있어서 심미성이란 조형적 요소를 의미하는데 주목성과 일관성, 다양성을 포함하여 해석할 수 있다. 캐릭터는 눈길을 한 몸에 받아야 한다. 캐릭터의 동작의 연출을 많은 시각 정보 가운데서 자신에게 시선을 유도하는 강력한 힘을 발휘하는 주목성이 있어야 하며, 캐릭터이미지는 일관된 이미지를 보여주는 것이 중요하다. 캐릭터가 매 시즌마다 달라지면 소비자에게 혼돈을 주며 불신을 심어줄 수 있기 때문이다. 캐릭터의 원래 모습에 여러 가지 동작과 표정에 변화를 줌으로써 기존의 이미지를 보완하거나 강화시킬 수 있다.

[그림] 블루베어 시즌 매뉴얼(이미지출처: 모닝글로리)

모닝글로리 블루베어 캐릭터의 시즌별 매뉴얼이다. 시즌별 캐릭터동작과 모티브, 칼라 등에 변화를 주는 디자인을 제시하여 시즌별 차별화를 주어 심미성을 높이는데 주력하고 있다.

3. 캐릭터의 디자인 속성과 평가요소

속성이란 사물에 근본적으로 딸리어 있으면서 그 바탕을 이루는 성질 또는 주요한 성질에 딸리어 있는 성질을 의미한다.144) 여기에서 속성은 '사람들의 욕구가 물건에 반영되어 제작된 것'이라고 이해해도 좋을 것이다. 특히 페리(R. B. Perry)는 'General Theory of Value'에서 모든 속성들을 보는 사람들의 눈이나 마음에 달려 있다고 보았다. 디자이너는 메카니즘, 형태, 크기 재료 질감, 색채 등과 같은 '물리적 특성'을 선택하고, 사용자들은 유용성(Usefulness), 편리성(Convenience), 안락함(Comfort), 미(Beauty)등의 속성들로 파악하게 되는 원인이 될 것이며, 여기서 디자

144) 어문각, 우리말 큰사전, 한글학회, 1992, p.2398

이너들은 가치가 부여되기를 기대할 것이다.145)

캐릭터디자인의 속성에 대한 연구를 살펴보면, 김성은(1999)은 캐릭터 디자인의 일반적 속성을 독창성, 친근감(보편성), 상상력, 시대성, 공감대 형성, 조형성(매력 있는 모습), 철학성(캐릭터에 내포된 아름다운 언어), 일관성(캐릭터의 전략적 관리)으로 구분하고 있다.146)

[ポケモンの 成功法則: 포켓몬의 성공법칙(2001)]147)에 포켓몬스터가 캐릭터사업으로 성공한 5가지 요인은 양질의 콘텐츠, 확립된 세계관의 확립과 유지, 다채로운 미디어 믹스, 치밀한 캐릭터전략, 관객과의 커뮤니케이션이다.

이동열(2002)은 정체성(Identity) 표출, 스토리성, 시대성, 다양성, 상징성 등을 캐릭터의 가치속성으로 구분하고 있다.148)

임학순(2002)은 둘리 캐릭터 사례분석 결과, 만화원작에서 형성된 인지도, 둘리 캐릭터의 지속적인 노출과 이미지 관리, 둘리 캐릭터의 세계관 유지, 기술발전 및 사회·경제 환경의 변화에 부응한 캐릭터상품 개발, 품질 및 저작권 관리를 통한 신뢰감 형성 등이 둘리 캐릭터의 성공요인으로 작용하였다고149) 주장하였다.

장웅(2002)은 캐릭터는 사실적 표현, 간략화한 표현, 의인화한 표현, 과장된 표현, 의인화한 표현, 과장된 표현, 추상적인 이미지표현 등으로 구분하여 디자인을 표현하였고, 각각의 표현요소의 특성을 살려 캐릭터를 개발할 수 있도록 친밀성, 개성, 독창성, 즐거움, 다양성, 탄력성을 갖추어야 한다고150) 지적하였다.

김덕남(2002)은 성공하는 캐릭터가 갖추어야 할 기본요소로 통합적 콘텐츠의 기획, 상품을 배려한 디자인, 예쁘고 즐거워야 한다, 기존에 없는 것을 찾아라, 아이덴티티의 관리는 선택이 아니라 필수라고 주장하였다.151)

145) L Bruce Archer, Ken Baynes, Richard. Langdon, Design in General Education. (Part One: Summary of findings), London: Royal College of Art, Department of Design. Research, 1976, pp.58-61
146) 김성은, 캐릭터디자인, 성안당, 1999, pp.4-5
147) イデア探検隊ビジネス班, ポケモンの 成功法則, 東洋經濟新聞社, 2001, p.8
148) 이동열, 캐릭터 알고 보면 쉬워요, 과학기술, 2002, p79
149) 임학순, 전게서, p.108
150) 장웅, 캐릭터디자인의 시각언어에 관한연구, 시각디자인학연구, 10호, 2002, pp.149-158

 김주훈(2002)은 캐릭터디자인 개발을 위해 특정 부분에 초점을 맞춰 핵심 의미를 표현하는 형태의 단순성과 사람들과 동질성을 느낄 수 있도록 표현하는 공감대, 전해져 내려오는 고전이나 설화의 독창적 소재를 찾아 모방할 수 없는 캐릭터를 개발해야 하는 독창적 소재를 평가기준으로 고려하였다.152)

 김선영(2002)은 캐릭터에는 표현의 독창성이 요구되며, 소비자는 현실 속의 우상을 통해 충족하지 못하는 소유욕을 가지고 있고, 가정의 교류 등을 체험하려 하기 때문에 캐릭터를 통한 대리만족을 느끼고자 한다고 주장하였다. 훌륭한 캐릭터디자인뿐만 아니라, 계속적인 수요를 유도할 수 있는 이야기 전개, 즉 스토리의 구성력과 유희적인 요소까지도 평가 기준으로 언급하였다.153)

 성영신 외(2004)은 캐릭터가 가지고 있는 시각적인 특성인 독특성과 간결성, 완성도와 함께 생동감을 평가기준으로 삼았다. 이를 통해 상품캐릭터에 대한 소비자의 반응을 알아보고자 하였다.154)

 김서영(2004)은 캐릭터디자인의 기능적 요소로 독창성, 유희성, 친근감, 캐릭터의 가상 세계의 현실화, 동일성, 시대성을 조형적 요소로 주목성, 일관성, 다양성으로 구분하였다.155)

 김회광(2006)은 캐릭터디자인의 조형적인 요소로 독창성, 일관성, 다양성, 적용성, 조형성을 기능적 요소로 상징성, 친근성, 보편성, 시장성으로 나누었다.156)

 오동욱(2007)은 캐릭터의 시각적 독창성 요인은 외모의 독특함, 귀여움, 호감 가는 형상, 인지도, 응용과 변경용이 등으로, 정서적 공감 요인은 의미 있는 주제, 나와 유사한 느낌, 환상적인 느낌, 시대적 유행 감각, 친

151) 김덕남, 애니메이션 캐릭터를 활용한 부가가치 향상에 관한 연구, 삼척대학교 논문집, 제35집, 2002, pp.39-62
152) 김주훈, 캐릭터 산업과 캐릭터디자인에 관한 연구, 한국커뮤니케이션디자인학회, 제 3권, 2002, pp.43-64
153) 김선영, 캐릭터디자인 상품화 성공사례 연구, 숙명여자대학교 석사학위논문, 2002
154) 성영신, 양형근, 유동수, 박성용, 캐릭터에 대한 소비자 심리: 미키마우스, 쥐인가 사람인가, 광고학연구, 제 15권 3호, 2004, pp.54-65
155) 이정연, 미국의 대학들이 사용하는 캐릭터의 기능과 효용성, 호남대학교 학술논문집, 제25집(2), 2004, pp.482-483
156) 김회광, 패션브랜드의 디자인 아이덴티티 확립을 위한 캐릭터디자인연구, 디지털디자인학연구, Vol.6(2), 2006, p.298

근감 등으로 분류하였다.157)

곽보영(2010)은 캐릭터 인지도가 캐릭터 속성요인의 친숙성, 선호성, 적합성에 유의한 긍정적 영향을 미치는 것으로 나타나 인지도가 높을수록 친숙성, 선호성, 적합성도 높아짐을 알 수 있었고, 캐릭터에 대한 캐릭터 속성요인의 친숙성, 선호성, 적합성이 높을수록 캐릭터 상품에 대한 구매 의도는 높아지며, 긍정적인 영향을 미치고 있다고 하였다.158)

한국문화콘텐트진흥원의 캐릭터산업백서(2002)에서 캐릭터의 성공 요인을 6가지로 분류하고 있는데 디자인, 친밀성, 스토리, 사회성, 시대성, 역사성이다.159)

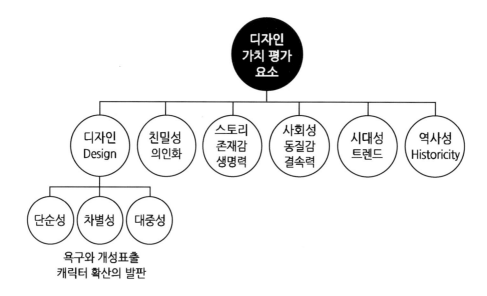

[그림] 캐릭터 성공요인: 캐릭터산업백서(2002)

캐릭터에서 추구하는 디자인의 특징은 단순성, 차별성, 대중성인데 캐릭터 제품의 생산과 그것을 소유하고자 하는 사람의 욕구와 소유한 사람의 개성표출, 그리고 캐릭터 확산의 발판을 마련하는 것을 의미한다. 친밀성은 캐릭터가 가공의 인물이나 동물을 의인화하여 친밀성을 강조하는 경

157) 오동욱, 캐릭터의 속성요인과 소비자 선호도와의 영향관계 연구: 캐릭터에 대한 관여차원의 조절효과, 중앙대학교 박사학위논문, 2007
158) 곽보영, 영상산업의 콘텐츠 파생을 위한 캐릭터 속성요인과 구매의도의 실증분석, 중앙대학교 박사학위논문, 2010, pp.134-136
159) 한국문화콘텐츠진흥원, 국내외 캐릭터산업계 동향조사보고서, 2001, p.22

우가 많다. 모방에 기초를 둔 창조이기 때문에 창조자 주변의 소재를 통해 만들어진 캐릭터가 그것을 접하는 사람들에게도 영향을 주게 된다. 친근감이란 경험에서 나오는 것으로 문화적, 정서적 부합에 의한 영향이 크다고 볼 수 있다.

롱런하는 캐릭터의 특징에는 지향하는 바가 분명하고 매력적인 스토리가 존재한다. 캐릭터가 이야기 구조를 통해 캐릭터에 부여된 특징과 성격이 명확해지게 되고 존재감과 생명력을 불어넣기 때문에 탄탄한 스토리 구성이 필요하다. 캐릭터 자체의 이미지가 주목을 끌 수 있는 역할을 하였다면 이야기는 연상을 통해 기억할 수 있도록 유도하는 저장 역할을 해주기 때문에 캐릭터 개발과 관리에 있어서 캐릭터의 성격부여와 함께 그에 맞는 스토리텔링을 제공해주어야 한다는 것이다.

사회성은 캐릭터가 주체가 되어 구성하는 것이 아닌 소비자들 간의 매개체가 되어 캐릭터로 인한 동질감이나 정보의 교류, 교환을 의미한다. 캐릭터 홍보를 위해 기업이 만든 온라인 커뮤니티나 소비자들 스스로 커뮤니티를 형성해 공통의 관심사 정보교류와 캐릭터 제품에 대한 의견 교류로 결속력을 가질 수 있게 만든다는 점에서 사회성이 형성된다고 볼 수 있다. 시대의 성격을 반영한 캐릭터들은 소비자들의 제품선택에 영향을 끼친다.

다음 [표]는 학자별 캐릭터디자인 가치속성과 평가요소이다.

저서, 학술논문 등에 나타난 연구를 종합해 보면, 각자 주관적으로 해석된 평가의 툴을 제시하고 있다. 상업성이나 캐릭터 자체 이미지 등의 편중된 평가만을 기준으로 하고 있기에 비체계적인 접근방법이라 하겠다.

구분	연구자	캐릭터 디자인 가치속성과 평가요소
저서	김성은(1999)	독창성, 친근감(보편성), 상상력, 시대성, 공감대 형성, 조형성(매력 있는 모습), 철학성(캐릭터에 내포된 아름다운 언어), 일관성(캐릭터의 전략적 관리)
	포켓몬의 성공법칙(2001)	양질의 콘텐츠, 확립된 세계관의 확립·유지, 다채로운 미디어 믹스, 치밀한 캐릭터전략, 관객과의 커뮤니케이션
	문화콘텐트진흥원(2002)	디자인, 친밀성, 스토리, 사회성, 시대성, 역사성
	이동열(2002)	정체성(Identity) 표출, 스토리성, 시대성, 다양성, 상징성
학회논문	장웅(2002)	친밀성, 개성, 독창성, 즐거움, 다양성, 탄력성
	김주훈(2002)	형태의 단순성, 공감대, 독창적 소재
	임학순(2002)	인지도, 캐릭터의 지속적인 노출·이미지 관리, 캐릭터의 세계관 유지, 기술발전 및 사회·경제 환경의 변화에 부응한 캐릭터상품 개발, 품질·저작권 관리 통한 신뢰감 형성
	김덕남(2002)	콘텐츠 기획, 상품을 배려한 디자인, 예쁘고 즐거워야 한다, 기존에 없는 것을 찾아라, 아이덴티티 관리
	성영신 외(2004)	독특성, 간결성, 완성도, 생동감
	김회광(2006)	조형적인 요소: 독창성, 일관성, 다양성, 적용성, 조형성 기능적 요소: 상징성, 친근성, 보편성, 시장성
박사학위 논문	김서영(2004)	조형적 요소: 주목성, 일관성, 다양성 기능적 요소: 독창성, 유희성, 친근감, 가상 세계의 현실화, 동일성, 시대성
	오동욱(2007)	시각적 독창성 요인: 외모의 독특함, 귀여움, 호감 가는 형상, 인지도, 응용과 변경용이 정서적 공감요인: 의미 있는 주제, 나와 유사한 느낌, 환상적인 느낌, 시대적 유행 감각, 친근감
	곽보영(2010)	친숙성, 선호성, 적합성
석사학위 논문	김선영(2002)	독창성, 스토리의 구성력, 유희적인 요소

[표] 캐릭터디자인 가치속성(출처: 본인 정리)

저서, 학술논문 등에 나타난 이론적 고찰과 논문연구를 통하여 총 19개의 캐릭터디자인 가치속성 중 공통된 속성요인을 정리하였다.

연구자	캐릭터 디자인 가치속성과 평가요소																		
평가 요소	이미지	스토리	개성	심미성	독창성	즐거움	생동감	만족도	완성도	사회성	역사성	시대성	상징성	친근성	다양성	탄력성	간결성	효용성	보편성
김성은		O		O	O							O	O	O				O	
포켓몬의 성공법칙									O					O	O				
문화콘텐 트진흥원		O								O	O	O			O				
이동열		O										O	O						
장웅			O		O	O							O	O	O				
김주훈					O								O				O		
임학순																			
김덕남				O	O								O			O		O	O
성영신외					O		O		O								O		
김회광				O	O								O	O	O			O	
김선영		O		O	O	O							O						
김서영					O							O		O	O				
오동욱	O	O	O	O	O							O	O						
곽보영							O						O					O	

[표] 캐릭터디자인 가치속성과 평가요소(출처: 본인 정리)

아래 [그림]은 빈도가 높은 캐릭터디자인 가치평가에 대한 속성요소이다.

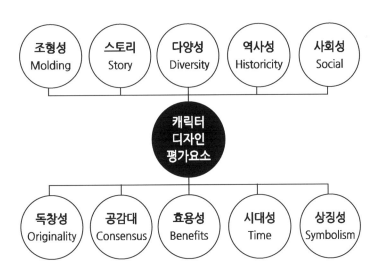

[그림] 캐릭터의 디자인 평가 속성요소(출처: 연구자 정리)

캐릭터의 디자인 가치 속성요인으로 가장 높은 빈도를 보이는 것은 공

감대·친근성이며 독창성, 디자인·심미성, 스토리, 시대성, 상징성·철학성, 효용성·일관성, 다양성, 사회성, 역사성 순으로 분류되었으며 본인은 이 10가지 요소를 캐릭터디자인 가치 평가 속성요소로 정의하고자 한다.

4. 캐릭터의 콘텐츠 측면에서의 가치 평가

최근 국내에서는 문화콘텐츠 산업의 관심 증대로 인해 콘텐츠 장르별로 세분화된 문화콘텐츠의 연구가 활발히 진행되고 있다. 그러나 대부분의 연구가 시장의 동향 및 전망에 대한 내용으로 이루어져 있어 좀 더 체계적인 접근과 심도 있는 분석이 아쉬운 실정이다.

콘텐츠의 가치를 측정하는 일 자체가 추상적인 작업이어서 평가 및 실적화가 매우 어려운 상황이어서 아직까지 콘텐츠 가치평가 작업은 구체적 적용단계 이전에 머물러 있다. 문화콘텐츠는 기존의 제조업과 동일한 잣대로 비교해서는 올바른 가치를 평가하기 어렵다.160)

한국에서의 캐릭터 가치평가의 예는 부족하지만 그래도 다행인 것은 정부기관인 한국콘텐츠진흥원이 우수한 콘텐츠의 지원이나 투자를 목적으로 한 콘텐츠 가치평가 모형을 여러 차례 개발한 바가 있다는 것이다. 캐릭터도 콘텐츠의 한 장르이므로 넓은 의미에서의 콘텐츠 가치평가에 대한 자료까지 폭넓게 연구하였다.

국내 최초의 정형화된 콘텐츠 평가지표가 2003년 기술보증기금에 의해서 개발되었고 현재까지 콘텐츠 기술평가 영역에서 활용해 오고 있다. 한국콘텐츠진흥원이 삼일회계법인과 공동으로 평가대상은 게임, 온라인 게임, 방송 드라마, 극장 영화, 방송 애니메이션, 기타 게임, 기타 영화·애니메이션, 캐릭터, 공연, 음악 등이다. 문화산업진흥기본법상의 정의를 준용하되, 기술평가 특성에 맞게 조정한 주요 문화콘텐츠 분야에 적용할 'CT 프로젝트 투자가치 평가모형'161)은 문화콘텐츠의 투자 촉진을 위해 개발되었으며, 문화산업의 특성을 잘 살려낸 평가모형을 도출하는 데 중점을 주었다.162) 기술보증기금에서 제시하는 '문화산업평가모형 평가체계' 중 사업화 타당성 평가는 다음과 같다.

160) 심화영, 문화콘텐츠 가치평가 작업 필요하다, 디지털타임스, 2005.08.26
161) CT프로젝트 투자가치 평가모형, 삼일회계법인, 한국문화콘텐츠진흥원, 2004
162) 정진영, 문화콘텐츠 투자 촉진을 위한 가치평가모형 최초 개발, 전자신문, 2004.09.20

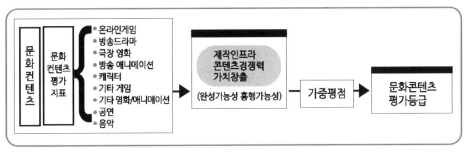

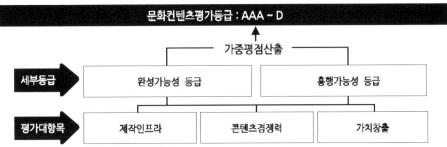

[그림] 문화산업평가모형 평가체계(출처: 기술보증기금, www.kibo.or.kr)

이 평가체계는 제작인프라 콘텐츠경쟁력 가치창출에 대한 가중평점을 하여 문화콘텐츠 평가 등급을 나누어 평가가 완료된다. 그 밖에 경제성 평가는 콘텐츠의 미래현금 흐름을 통해 산출되는 NPV, 실물옵션가치 (Real Option Value, ROV)등을 바탕으로 콘텐츠의 경제적 가치를 평가한 다.

다음 [표]는 '방송용 애니메이션 종합평가지표'를 살펴본 것으로 평가 지표는 Level 3까지 세 단계로 구성되어 있다.

Level 1은 콘텐츠 조건, 환경 조건, 기업 조건 등 세 부분으로, Level 2는 애니메이션 경쟁력, Market Advantage, 신뢰도 등 여덟 부분, Level 3은 애니메이션 완성도, 예상시장규모, 경영투명성 등 열여섯 부분으로 세 분화되어 단계별로 평가지표를 이루고 있다.

방송용 애니메이션의 평가지표 중에 각 Level별로 가장 중요하게 Rating된 지표를 살펴보면 Level 1에서는 '콘텐츠 조건'(Rating 60), Level 2에서는 '애니메이션 경쟁력 조건'(Rating 35.43), Level 3에서는 '제품 유통망 확보'(Rating 18.16) 및 '애니메이션 완성도'(Rating 15.94) 로 나타나고 있다.

Level1	가중치	Rating	Level 2	가중치	Rating	Level 3	가중치	Rating
콘텐츠 조건	60%	60.00	애니메이션 경쟁력	59%	35.43	애니메이션 완성도	45%	15.94
						애니메이션 독창성	15%	5.31
						애니메이션 목표 고객	5%	1.77
						기획·연출·시나리오 인력 전문성	20%	7.09
						타 분야로의 확장 가능성	15%	5.31
			마케팅 경쟁력	41%	24.57	제품 홍보전략	26%	6.41
						제품 유통망 확보	74%	18.16
환경 조건	17%	17.00	Market Advantage	32%	5.37	예상시장 규모	33%	1.77
						시장의 안정성	42%	2.23
						경쟁 강도	25%	1.36
			정부지원 정책·규제	26%	4.47	정부의 지원정책·규제	100%	4.47
			투자환경	42%	7.16	산업에 대한 최근 투자환경	100%	7.16
기업 조건	23%	23.00	신뢰도	50%	11.50	평판·경력	60%	6.90
						경영투명성	40%	4.60
			자본력	20%	4.60	자금 조달능력	100%	4.60
			Valuation	30%	6.90	내부 수익률법	100%	6.90

[표] CT프로젝트 투자가치 평가모형: 방송용 애니메이션 종합평가지표

　　평가지표는 투자가치평가를 위한 지표라는 한계성은 존재하지만 방송용 애니메이션의 평가에 있어서 애니메이션 완성도보다 제품 유통망 확보가 중요한 지표로 제시된 것은 흥미로운 부분이다. 이 모형은 정부기관이 공식적으로 진행한 문화콘텐츠에 대한 최초의 가치평가모형이라는데 의의가 있다. 그러나 CT(문화기술) 분야에 국한된 모형이고 개발 툴을 실제로 적용하기 위한 방안이 마련되지 않았다는 문제점을 가지고 있다. 또한, 투자가치 평가모형이라는 점에서 내외부의 모든 투자환경을 고려하여 평가지표를 도출하였기 때문에 내부 환경 평가를 위한 지표로서는 적합하지 않은 면이 있다. 이 밖에 애니메이션 분야의 세부적인 평가지표를 살펴보더라도 캐릭터 지명도, 첨단장비·시설 및 전문 인력 보유 여부와 같은 내부 환경에 있어 주요한 평가요인이 빠져있는 등 여러 문제점들이 발견되고 있다.

　　'콘텐츠 가치평가 모형'은 2010년에 한국콘텐츠진흥원이 기술보증기금, 과학기술정책연구원과 공동으로 개발하여 발표하였다. 이 모형은 영화나

게임, 애니메이션 등 5개 장르에 관한 콘텐츠의 무형가치를 체계적으로 평가하여 콘텐츠의 투자 및 융자 기준으로 활용하기 위해 개발되었다. 이 모형은 기업 재무상황 등을 배제하고, 콘텐츠 특성과 장르별 속성을 고려하였다. 콘텐츠산업에 특화된 평가모형163)의 '장르별 콘텐츠 가치평가 지표'는 다음과 같다.

구분	평가 항목 및 평가 지표
영화	배급계약, 감독배우 및 작가의 역량, 경영주의 포트폴리오와 경력 등
방송(드라마)	작가 역량, 선 판매 현황, 방영 확정성, 기업의 포트폴리오, 배우 역량, 시나리오의 대중성 등
애니메이션	국내외 방송 가능성, 선 판매 현황, 경영주의 경력, 제작비 확보 상황, 캐릭터의 우수성 등
게임(온라인)	마케팅 역량, 제작 진척도, PD 역량, 유료화 가능 시기, 재 접속률, 콘텐츠 우수성 등
캐릭터	인지도, 라이선싱 계약의 타당성, 마케팅 역량 등

[표] 장르별 콘텐츠 가치평가 지표

그 중에서 캐릭터에 대한 평가지표를 살펴보면, 인지도, 라이선싱 계약의 타당성, 마케팅 역량 등을 평가기준으로 삼았다. 2004년도 평가지표와 비교해 볼 때 2010년도 평가지표에서 주목되는 것은 '국내외 방송 가능성' 및 '선 판매 현황'이다. 이것은 2004년도 평가지표의 '제품 유통망 확보'와 연관이 있는 지표로서 유통 및 배급이 애니메이션의 평가에 있어 중요한 요소임을 다시 확인할 수 있었다.

그러나 이모형은 보증지원을 목적으로 한 정성적 지표일 뿐 콘텐츠가 완성되기 전 단계에서 콘텐츠의 미래가치를 예측, 평가하기 위한 지표들로 구성되어 있다. 그러므로 거의 모든 장르의 평가지표에서 콘텐츠의 완성도·작품성과 같은 중요한 평가요소가 제외되어 있는 등 발표 당시부터 많은 문제점들이 지적되고 있어 평가모형으로서의 신뢰를 얻지 못하고 있다. 지금까지 살펴 본 두 가지 가치평가 모형은 근본적으로 콘텐츠에 대한 투자를 목적으로 개발된 것이므로 가치평가 모형으로는 적절치 않다는 한계성을 지니고 있다.

163) 권건호, 콘텐츠 가치평가 모형 개발됐다, 전자신문, 2010.06.30

그 밖에 콘텐츠 관련 가치평가 모형은 다음과 같다.

모형구분	모형요약	모형형태		적용부문	
		정성	정량	범용	게임
게임(콘텐츠) 평가모형개발 기술보증기금, 2009	정성 및 정량지표로 구분, 정형화된 평가지표 제시	O	O		O
콘텐츠(게임·영화) 가치평가방안 게임 산업진흥원, 2008	게임 User를 기반 ARPU추정, 제작비, 매출 등 고려 경제적 가치 도출		O	O	O
게임평가모형 삼일회계법인, 2008	경영진, 재무상황, 마케팅 등 32개의 항목을 평가하여 지원기업 선정	O			O
기술가치 평가 표준모형 기술보증기금, 지식경제부, 2008	7대 업종 및 6대 기업규모별로 구분하여 할인율 산정. 기술수명 기간 동안의 경제적 가치 도출		O	O	O
게임기업 가치평가 한국기술거래소, 2007	23개 정성평가지표와 ARPU 기반의 매출액 추정	O	O		O
디지털기업 가치평가모델, 한국 소프트웨어진흥원, 2004	29개의 평가지표를 기반으로 환경위험, 영업위험, 재무위험을 산출, 가중점수 도출	O		O	
문화산업 평가지표 기술보증기금, 2003	5대 분야(게임, 캐릭터, 영화·애니메이션, 공연, 음악) 평가용 AHP가중지표 구성	O		O	O

[표] 콘텐츠 가치평가 모형사례(출처: 한국콘텐츠진흥원 자료 본인 정리

콘텐츠 가치평가의 접근방법은 크게 콘텐츠 기술가치 평가, 콘텐츠 기업가치 평가, 콘텐츠 가치 평가로 나눌 수 있다.164)

콘텐츠의 기술가치로 평가한 사례는 백동현 외(2003)가 보편적 기술가치 평가시스템을 제시하였고,165) 이동철·박기남(2004)은 사례기반추론 확산모형 응용, 기술보증기금(2007)의 KRTS 기술가치 평가 시스템을 개발하여 평가의 객관성과 타당성을 제고하였다.166)

콘텐츠 기업가치 평가로는 한국 소프트웨어진흥원(2004)이 개발한 디지털기업의 AHP평가기준이 있다. 경영위험, 환경위험, 영업위험, 재무위험으로 평가 기준을 나누고 7개의 중간요소와 29개의 세부요소로 구성하였다. 김인철·주형근(2005)은 가중평균자본이용(WACC)의 가치평가 할인

164) 최종렬·김동환·서해숙, 콘텐츠 가치평가(COVA) 시스템 개발을 통한 지역 문화콘텐츠산업 활성화 연구, 인문콘텐츠학회, 제17호, 2010, pp.253-277
165) 백동현·유선희·정혜순·설원식, 기술이전 거래 촉진을 위한 기술가치 평가시스템 개발, 한국 지능정보시스템학회, 한국지능정보시스템학회, 제7권 1호, 2003, pp.277-286
166) 이동철·박기남, 시장기반의 신기술 가치평가 어떻게 가능할까?, 한국전산 회계학회, 추계학술발표회 발표논문집, 2004, pp.1-24

율 보완을 주요 내용으로 담았다.167)

콘텐츠 가치평가 연구로 박현우(2002)는 지식정보 콘텐츠 가치평가를 연구하였는데 전통적 무형자산 가치 평가법을 활용하여 지식정보 콘텐츠를 가치평가 하였고 전통 콘텐츠에 대한 평가에는 적용이 가능한 세부적인 적용방법론은 실용적 차원에서 더욱 구체적으로 개발되어야 함을 제시하였다.168)

한국과학기술연구원(2007)은 콘텐츠 수요요건, 공급요건, 산업전망, 기술요건, 정책영향 등의 외적평가와 기업역량 테스트, 기업경쟁력 평가 등의 내적평가로 나누어 비교 평가하였다. 새로운 분석평가 프레임으로 BOE 방법론의 활용결과에 대한 연구가 필요하며 이에 따라 배점체계 등 본 방법론이 갖는 한계를 보완해야 함을 제시하였다.

김상수·윤상웅(2008)은 디지털 장르인 이러닝, 게임, 영상, 음악의 Biz-Value 시스템을 정성적 평가, 경제성 평가, 종합평가 방법을 제시하여 개발하였다.169) 앞에서 제시한 삼일회계법인(2004)은 문화콘텐츠 장르인 극장용 애니메이션, 방송용 애니메이션, 게임, 음반을 대상으로 AHP모형을 적용하였는데, 조건지표로는 콘텐츠 조건, 환경 조건, 기업 조건으로, 판단지표는 내 외부적 고려사항을 포함하는 20여 개의 평가지표로 구성하였다.

그 밖의 외국의 사례로는 일본 문화콘텐츠산업 프로젝트 의사결정 모형인 Aozora Investment 모형이 있는데, 아오조라은행 프로젝트 투자 부서에서 활용하고 있으며, 투자대상이 되는 프로젝트의 위험 평가 및 콘텐츠 평가를 판단지표로 삼고 있다.

Gorden Parr(1999)는 지적정보라는 평가대상으로 전통적 무형자산 가치평가법을 연구하였는데, 전통적 무형가치 가치평가법을 활용하여 지식정보 콘텐츠를 가치평가 하였으며, 전통적 무형자산 가치평가법은 제약조건이 많으므로 평가대상의 보유 주체와 소속된 산업군의 특성을 반영해서 평가해야 한다고 주장하였다.170)

167) 김인철 주형근, 文化콘텐츠 企業 價値評價를 위한 割引率 決定에 관한 硏究, 디지털정책연구, Vol.3 No.1, 2005, pp.115-148

168) 박현우, 지식정보 콘텐츠 가치평가의 기법과 적용 가능성, 한국콘텐츠학회, Vol.2 No.3, 2002, pp.70-79

169) 김상수·윤상웅, 디지털 콘텐츠 가치평가 시스템 개발에 관한 연구, 한국경영정보학회, 제10권 제1호, 2008, pp.71-90

이렇게 캐릭터산업의 팽창에 따른 가치평가의 중요성을 인식하며, 성공 요인을 분석하고 발전 방향에 대한 조사와 연구는 계속 진행되어왔다. 하지만 국내 캐릭터에 대한 평가에 있어, 캐릭터 성공을 위한 체계적인 평가 기준에 관한 연구가 아직까지 미흡한 실정이다. 또한 상업성 혹은 캐릭터의 이미지 등이 한쪽으로 편중된 지엽적이고, 자위적인 평가만이 진행되어 왔고, 실질적인 캐릭터 평가를 시도한 연구라 할지라도 단순한 소비자 조사에 머무르고 있는 것이 현 국내 캐릭터 평가의 현실이다.171) 캐릭터를 접하는 소비자 입장에서의 좀 더 구체적인 타깃과 문화콘텐츠라는 명확한 특수성이 충분히 고려된 평가지표 마련이 필요한 시점이라 하겠다.

5. 기관의 캐릭터 가치 평가

1. 대한민국 슈퍼캐릭터 100(2010)

1)평가 방법

현재까지 등장했던 국내 만화, 애니메이션, 게임, 캐릭터 등 4개 분야의 전문가들이 모여 여러 차례 논의와 추천을 통해 엄선하여 100개의 캐릭터 후보군을 선정하고, 그 후보군의 캐릭터들을 대상으로 대중들의 인지도와 선호도, 산업적 발전가능성 등을 고려하여 진행하였다.172) 평가 방법은 포털 사이트 다음의 '만화 속 세상'에서 2009년 12월 23일부터 2010년 1월 19일까지 총 28일에 거쳐 국가대표캐릭터를 투표한 네티즌의 인기투표와 역사적 가치(산업에 미친 영향, 산업 내 위치 및 성장성), 시장성 측면에 따라 선정위원회의 전문가 평가를 합산하여 선정하였다.

대한민국 슈퍼캐릭터 100 평가결과 TOP20(가나다 순)을 정리하면 다음과 같다.

170) Gordon V. Smith and Russell L. Parr (주)테크밸류 옮김, 지적재산과 무형자산의 가치평가, 세창출판사, 2000, pp.110-122

171) 김해룡 외, 캐릭터 평가 척도 개발 연구, 한국문화콘텐츠진흥원, 2006. p.11

172) 정연찬, 대한민국 슈퍼캐릭터 100, SBA서울산업통상진흥원, 2010, p.인사말

뿌까/ 둘리/ 마시마로/ 뽀로로/ 태권브이/ 빼꼼/ 이기영/ 배찌/ 딸기/ 서장금

미스터손/ 다오/ 도도/ 성게군/ 고길동/ 머털이/ 귀검사/ 블루베어/ 오혜성/ 히어로
(이미지 출처: 정연찬, 대한민국 슈퍼캐릭터 100, SBA서울산업통상진흥원, 2010)

평가 결과 뿌까가 1위를 차지했고, 둘리가 2위에 올랐으며 마시마로,
뽀로로, 태권브이, 빼꼼, 이미경, 배찌, 딸기, 서장금 순으로 평가되었다.
또한 각 분야별 1위로 만화분야에는 둘리, 애니메이션분야에는 뽀로로, 게
임분야에는 배찌, 캐릭터분야에는 뿌까가 평가되었다.

2)평가 방법의 한계

포털 사이트 다음의 '만화 속 세상'에서 네티즌 투표로 진행되었고, 투
표의 원활한 진행을 위하여 투표한 네티즌에 한해 추첨을 통하여 다음 뮤
직 한 달 이용권(무제한 듣기, 40곡 다운로드)을 받는 행사를 함께 진행
함으로써 평가대상을 젊은 연령대의 네티즌으로 한정지었다는데 한계점을
가지고 있으며, 단지 인기투표의 비중이 높은 평가라는데 가장 큰 문제가
있다.

2 캐릭터브랜드 가치평가(2008)

1)평가 방법

문화체육관광부에서 발표된 캐릭터브랜드 가치평가는 캐릭터 브랜드에
대한 누적된 마케팅 활동의 결과로 나타나는 재무적 성과로서 해당 캐릭
터 브랜드가 유발할 수 있는 총 가치로 정의하며, 이러한 총 가치는 크게
총 가치, 순 가치 및 매출 효과, 이익효과에 따라 4가지로 구분하여 평가
하였다.

구분	매출효과	이익효과
브랜드 총 가치	브랜드의 총매출	브랜드의 총이익
브랜드 순 가치	브랜드에 의한 매출증가분	브랜드에 의한 이익증가분

[표] 캐릭터브랜드 가치평가(2008)

브랜드 가치를 측정하는 모든 기존 방법론인 Customer Mind-Set, Product Market Outcomes, Financial-Market Outcomes를 모두 적용하며, 캐릭터브랜드의 가치를 화폐로 환산하기 위해 Product Market Outcomes, Financial-Market Outcomes를 활용하여 이렇게 환산된 서로 다른 가치는 교차검증을 실시하였다. 정량적조사로 캐릭터브랜드 가치의 화폐환산과는 별도로 Customer Mind-Set 관점에서 해당 브랜드에 대한 소비자의 캐릭터브랜드 인지, 캐릭터브랜드 연상 이미지, 캐릭터브랜드 태도, 캐릭터브랜드 충성도 등을 측정하여 화폐로 환산된 가치의 향상을 위한 개선 전략자료로 활용토록 하였다.

둘리, 마시마로, 뽀로로, 뿌까 등 4개의 국산 캐릭터브랜드와 키티, 푸우 등 2개 외산 캐릭터브랜드를 대상으로 국내 시장에서의 브랜드 가치를 분석해 본 결과, 키티와 푸우는 화폐가치 및 소비자 태도 측면에서 주요 국산 캐릭터브랜드 대비 경쟁력이 있는 것으로 평가되었다.

구분	화폐가치(브랜드 순가치)		BPI지수 (소비자태도)	순위	
	브랜드에 의한 매출증가분(억원)	브랜드에 의한 이익증가분(억원)		화폐가치 기준	소비자태도 기준
둘리	1,121	224	70.7	6	1
마시마로	2,029	406	58.3	5	4
뽀로로	3,731	746	53.3	2	5
뿌까	2,080	416	46.4	4	6
키티	4,110	822	68.1	1	3
푸우	3,471	694	69.9	3	2

[표] 캐릭터브랜드 가치평가(2008) 평가결과

2)평가 방법의 한계

소비자 조사 시 브랜드 선택확률 자료를 이용해 브랜드 인지, 이미지, 애착 등 다른 변수와 연계하여 분석함으로써 향후 개선전략 도출을 위한

자료를 산출할 수 있는 장점이 있으나, 대부분의 자료를 소비자 인지에 기반 하여 도출하기 때문에 인지오류에 따른 오차가 클 수 있고, 새로운 카테고리를 창출하거나 신규 Licensee를 발굴하여 유발되는 확장에 의한 추가매출·이익을 반영하지 못하여 잠재력 측면에서 과소평가될 가능성이 존재하였다. 분석의 바탕이 되는 각 캐릭터별 로열티의 책정비율이 주관적 성격이 강하므로 이를 객관적인 브랜드 가치로 인정할 수 있을지에 대한 의문이 존재하였다. 실제 자료를 바탕으로 하므로 소비자의 인지나 태도 등과 연결하는 것이 불가능하였다. 이미지 구성항목 및 지수 산출방식에 대한 통일된 기준이 없다는 한계점을 가지고 있었다.

3. 캐릭터 평가 척도개발연구(2006)

1)평가 방법

소비자의 캐릭터 평가 속성을 외형(Appearance), 캐릭터 이미지(Appeal), 캐릭터 애착(Attachment)로 구성되었다. 이렇게 구성된 캐릭터 평가차원은 각각의 캐릭터별로 평가 항목에 따라 속성 중요도, 만족도 및 강약점을 비교하여 평가하는데 이용함으로써 우수 캐릭터 선정에 활용될 수 있다. 평가 결과는 다음과 같다.

캐릭터	외형Appearance	이미지Appeal	애착Attachment
둘리	78	87	88
딸기	68	78	82
마시마로	65	81	79
미키마우스	80	83	89
뿌까	78	77	80
뿡뿡이	71	75	82
짱구	73	72	78
키티	80	83	94
평가 항목 수	17	17	18

[표] 캐릭터 평가 척도개발연구(2006)의 평가결과
[캐릭터 차원별 평가 항목들의 평가 총합/(평가 항목 수x7점(평가 항목 단위))x100]

2)평가 방법의 한계

캐릭터 평가 모델의 모형적 측면에 있어서 다양한 관점을 수렴한 평가

모형을 구성하였고 캐릭터의 외형적인 디자인 측면 뿐 아니라 캐릭터 산업 관계자들에게 전략적 제안 마련을 위해 비즈니스 차원에 거쳐 평가 차원을 확대시킨 점에 의의가 있었다.

지금까지 제시한 다양한 자료들을 토대로 캐릭터 가치 평가 연구와 디자인 가치에서 범위를 확장시켜 콘텐츠 측면에서의 평가가치 척도는 다음과 같다.

평가 명	년도	가치척도	주관
슈퍼캐릭터100	2010년	네티즌의 인기투표, 역사적 가치, 시장성	SBA 서울산업통상진흥원
캐릭터브랜드 가치평가	2008년	소비자, 제품시장, 재무평가/ 브랜드인지도, 브랜드이미지, 로열티(호감도, 구입 경험율)	문화체육관광부
캐릭터 평가척도개발연구	2006년	캐릭터의 외형, 이미지, 애착	한국콘텐츠진흥원
캐릭터백서	2006년	인지도 및 선호도, 캐릭터상품 보유율, 캐릭터상품 이용률, 캐릭터상품 구입율, 캐릭터상품 향후 구입의향	한국콘텐츠진흥원
콘텐츠 가치평가 모형	2010년	인지도, 라이선싱 계약의 타당성, 마케팅 역량	한국콘텐츠진흥원
게임평가모형	2008년	경영진, 재무상황, 마케팅	삼일회계법인
디지털기업 가치평가모델	2004년	환경위험, 영업위험, 재무위험	한국 소프트웨어진흥원
CT프로젝트 투자가치평가모형	2003년	콘텐츠 조건, 환경 조건, 기업 조건	기술보증기금

[표] 캐릭터, 콘텐츠 가치평가 척도

위의 연구에서 진행된 가치 척도를 요소별로 분류하였다. 가장 빈도수가 높은 가치 척도항목은 선호도, 인지도, 이미지, 시장성, 구입율 순이며, 캐릭터디자인의 가치평가는 소비자의 모든 유형인 인지와 태도, 구매 등모든 것에 대한 평가로 진행됨을 알 수 있었다.

캐릭터는 캐릭터특유의 특성을 가지고 있어 이의 반영이 필요하다. 즉, 무형자산에 대한 평가를 반영해야 하고, 시장 환경과 더불어 내부의 수익

창출능력에 초점이 맞춰져야 하며, 시스템모형의 신뢰도도 중요하지만 비평가자가 만족하는 정보제공이 보다 더 중요한 관점이라는 점을 인식해야한다. 결과적으로 캐릭터디자인 가치평가는 캐릭터콘텐츠에 대한 평가자의 이해가 중요하며, 캐릭터콘텐츠의 특성을 잘 반영하는 합리적인 평가기준이 필요하다 하겠다.

소비자 태도 유형	인지		태도				구매					
가치척도	선호도	인지도	이미지	호감도	외형	애착	시장성	보유율	이용율	구입율	재구입의향	재무평가
대한민국 슈퍼캐릭터100 (2010)	O						O					
캐릭터 브랜드 가치평가 (2008)		O	O	O			O			O		O
캐릭터 평가척도개발연구 (2006)			O		O	O						
캐릭터백서 캐릭터 (2006)	O	O						O	O	O	O	

[표] 캐릭터 가치 척도

소비자 태도유형에 따른 캐릭터의 가치척도는

인지가치척도에서 선호도와 인지도가, 태도가치척도에서 이미지가, 구매가치척도에서 시장성과 구입율이 다수 평가된다는 것을 알 수 있다.

이와 같이 캐릭터디자인 가치평가는

첫째, 캐릭터디자인에 대한 소비자의 디자인 평가요소 개발을 통해 캐릭터평가 과정에서 디자인을 중요한 요소로 고려한 이유를 설명할 수 있다.

둘째, 캐릭터디자인에 대한 소비자의 지각 평가요소는 캐릭터디자인 이론을 보완할 수 있으며, 또한 기업이 시장에서 디자인 성과를 측정할 수 있는 도구로 활용할 수 있기 때문에, 소비자 지향적인 디자인을 추구하는 기업들에게 디자인 관리적 시사점을 제공할 수 있다.

III

창의적인 아이디어발상 실천법

Ⅲ. 창의적인 아이디어발상 실천법

1. 창의성

1. 창의적 발상기법의 개념

헤라클레이토스(BC535~BC475)는 기원전 6세기 말의 고대 그리스 사상가로 소크라테스 이전 시기의 주요 철학자이다. 그는 '우리는 똑같은 강물 속에 두 번 들어갈 수 없다. 왜냐하면 다른 물들이 그 위에 계속 들어오기 때문이다. 변화 이외에 영원한 것은 없다. 변화 이외에 남는 것은 하나도 없다.' 라고 말한다. 이는 새로운 시각으로 사물을 바라보고 생각하는 것은 창의적 사고의 시작이다.

2. 경험적 지식의 한계

1) 러셀의 칠면조 우화

20세기 영국 철학자 '버트란트 러셀'의 칠면조 우화는 경험적 지식의 한계를 보여주는 이야기이다. 어떤 사람이 칠면조를 기르고 있었는데, 매일 하루도 거르지 않고 아침 같은 시각에 칠면조에게 먹이를 갖다 주었다. 날이 갈수록 칠면조는 살이 쪘고, 깃털에는 윤기가 흘렀다. 그렇게 1년이 지난 어느 날, 칠면조는 여전히 우리에서 먹이를 기다리고 있었다. 하지만 주인이 먹이 대신 칼을 들이대어, 엉겁결에 닥친 일에 칠면조는 꽥 소리를 지를 겨를도 없이 죽고 말았다. 그날은 바로 추수감사절이었다.

귀납적 추론을 통한 '일반화의 오류'를 설명하기 위해 지어낸 우화라고 한다. 칠면조는 매일 아침 주인이 먹이를 주는 경험을 추론하여 언제까지나 그런 일이 반복될 것이라고 일반화를 시켰다가 낭패를 당했다는 것이다. 주인이 어떤 계획을 세우고 있는지도 모른 채 말이다.

우리는 지금까지 문제가 없고 편안했으니, 앞으로도 문제가 없을 것이라고 안일하게 생각하는 오류에 많이 빠지게 된다. 경험적 지식의 한계를 보완해줄 사고가 필요하다.

2)고흐의 '별이 빛나는 밤'

빈센트의 반 고흐의 밤하늘은 극적으로 표현되었다. 그 이전의 미술사에서 찾아볼 수 없는 하늘이다. 광기에 의해 일그러진 자연, 힘과 긴장, 격렬한 표현으로 가득한 기이하고도 과열된 그림들, 종종 훌륭하고 때로는 그로테스크하지만 언제나 병적인, 절박하고 신경증적인 천재의 리얼리즘이라 설명되는 표현이다. 이제껏 올려다보던 밤하늘을 고흐는 의심했다. 경험적 사실에 함몰된 사람의 밤하늘은 아름답게 빛나지 않았기 때문이다.

3. 창의성이란 무엇인가?

1) 정의

창의성이란 새롭고, 독창적이고, 유용한 것을 만들어 내는 능력이다. 교육심리학자 토랜스는 '더 깊게 파고, 두 번 보고, 실수를 감수하고, 고양이에게 말을 걸어보고, 깊은 물속에 들어가고 오고, 태양에 플러그를 꼽는 것이다.'라고 말한다. '전혀 새롭고 독창적인 것'이라는 고정관념을 가지고 있기 때문에 창의성을 막막하고 어렵게 만든다.

'하늘 아래 새로운 것이 없다'는 말이 있다. 창의적인 일을 한다는 것은 무엇을 의미할까? 그것은 재발견이다. 'Reinventing' 무심코 지나간 것을 새롭게 해석해서 새로운 의미나 가치를 부여하는 것이다. 이것이 창의성의 본질이라 할 수 있겠다.

창의성은 타고나는 것이 아니라 교육과 훈련을 통해 개발이 가능하다. 지능이나 지식과 구별되는 아이디어 발상과 사고 능력이다.

창의성 정의에 다른 견해가 있을 수 있지만 일반적으로 창의성이란 기존에 존재하지 않았던 물건, 프로세스 또는 생각 등을 만들어 낼 수 있다면 그것이 창의성이라고 말할 수 있다. 이는 무에서 유를 만들어내는 것이 아니라 유에서 새로운 유를 만들어낸다는 의미이다.

창의적 사고 과정은 우연일수도 의식적일수도 있다. 창의적 사고기법을 사용하지 않고도 단지 지성과 논리적 발전을 통하여 보다 좋은 변화를 만들어낼 수 있다.

창의적 사고를 갖기 위해서는

첫째, 창의적 사고 기술의 습득을 통하여 의식적으로 새로운 아이디어를 만들어 낼 수 있어야 하며,

둘째는 창의적 사고 기법의 실천을 통한 창의적 사고력을 향상시켜야 한다. 그것을 이용하여 독립적으로 사용되었던 아이디어를 결합함으로써 새로운 아이디어를 만들 수 있다. 창의적 사고 기법은 정상적으로 접하게 되거나 생각할 수 없는 방식으로 아이디어를 결합시키게 되는 방법이 필요하다.

창의적인 아이디어를 보면 대부분 논리적으로 보이기 때문에 창의적인 아이디어를 생산하는데 있어서 중요한 것은 뛰어난 논리력이라고 판단할 수 있지만 창의성은 신비로운 재능이나 선천적으로 타고나는 것이 아니며 훈련에 의해 도구와 기법을 통해서 학습될 수 있는 사고 기술이라고 말하고 있다.173)

또한 창의성의 논리에서 수평적 사고는 1% 정도의 시간 동안만 사용되지만 창의적 사고의 핵심적인 부분이고, 인식은 우리가 사물을 보는 방식을 변화시키며 동일한 상황을 보는데도 다른 관점이 존재한다. 사고는 인식 시스템과 처리 시스템이 아니라 인식의 논리에 기초한다고 '에드워드 보노'는 말하고 있다.174)

미국의 시사주간지 [뉴스위크]는 2010년 '창의성의 위기'라는 기사를 실어 디지털 환경에서 창의성이 점점 하락하고 있다는 연구 결과를 소개했다. 김경희 윌리엄메리대학 교수가 미국 성인과 아동 30만 명의 데이터를 분석한 결과, 생활환경 개선과 더불어 지능지수(IQ)는 계속 높아져 왔지만(플린 효과) 1990년 이후 아이들의 창의성은 오히려 하락해 왔다는 역설적 현상이 확인됐다. 창의성 하락 추세는 유치원부터 초등학교 6학년까지 창의성이 가장 활발한 연령대에서 두드러졌는데, 아이들이 더 부모의 계획대로 살고 시험 점수와 성적에 집착하고 디지털 미디어를 몰입적으로 사용할수록 창의성이 떨어지는 걸로 나타났다. 2010년 미국 인디애나대학 조녀선 플루커 교수는 평생에 걸친 창의적 성취는 유년기의 지능지수보다 유년기의 창의성과 깊은 상관관계를 갖고 있다는 연구 결과를 발표한 바 있다.

173) 최인수, 창의성의 발견, 쌤앤파커스, 2011.
174) 에드워드 드 보노, 드 보노의 수평적 사고, 한언, 2005.

창의성이 어느 정도 유전적으로 결정되는 재능에 좌우되는지, 학습과 훈련에 의해서 길러질 수 있는지에 대해서는 견해가 다양하다. 창의성은 다른 역량이나 기능과 달리 명확한 규정이 없고 체계적 교육·학습도 어려운 게 특징이다.

미국의 저명한 심리학자 미하이 칙센트미하이는 [창의성의 즐거움]에서 30여 년간 창의적 인물들에 대한 연구를 통해, 창의성은 특정한 문화적 배경, 새로움을 가져오는 사람, 그 변화를 인정하는 현장과의 상호작용을 통해서 만들어진다고 주장한다. 다빈치, 모차르트, 에디슨, 갈릴레이, 반 고흐, 뉴턴 등 대표적인 창의적 인물들도 타고난 재능 때문이 아니라 특정한 사회적·문화적 배경과 개인적 노력을 통해 창의적 업적을 만들어냈음을 역설한다. '몰입'의 가치를 역설한 칙센트미하이는 창의적 인물들의 공통점으로 모두 자신의 일을 깊이 사랑하면서 강렬한 호기심에 기반한 노력을 기울였다는 점을 든다.175)

1997년 애플은 '다르게 생각하라'는 시리즈 광고에서 역사 속 위대한 창의적 인물들이 당대에 어떻게 평가받았는지를 표현했다. '미치광이들 만세! 사회 부적응자들, 반항아들, 사고뭉치들, 네모난 구멍에 둥근 못 같은 존재들, 만사를 다르게 보는 자들'이었다. 창의적 성취의 본질은 '다르게 생각하기'이지만 기존과 다른 아이디어를 구현하려는 순간 사회적 저항에 부닥친다. 대부분의 창의적 작업은 실패로 끝나는 게 냉혹한 현실이고, 이런 실패를 무릅쓰려는 사람은 드물다. 후기 인상파 화가 앙리 마티스는 '독창성에는 용기가 필요하다'고 말했다.

스티브 잡스는 애플에 복귀한 1997년부터 2002년까지 '다르게 생각하라'(Think different)는 광고 캠페인을 시작했다. 넬슨 만델라, 알베르트 아인슈타인, 찰스 다윈, 토머스 에디슨, 제인 구달, 존 레넌과 오노 요코, 무하마드 알리, 마하트마 간디 등 남다른 생각과 행동으로 세상을 바꾼 이단아들이 모델로 등장했다.

펜실베이니아대 스콧 코프먼 교수는 <창의성을 타고나다>에서 사회와 개인은 창의성을 배척하려는 편견을 지닌다고 지적한다. 인간 두뇌는 선천적으로 위험회피 성향이 높기 때문에, 불확실성을 줄이기 위해 안전하고 관습적인 것을 선호하며 불편함을 주는 창의적 의견을 무의식적으로 피한다는 것이다. 셸리 카슨 하버드대 심리학 교수가 <우리는 어떻게 창

175) 구본권, 구본권의 디지털 프리즘_창의성 어떻게 증진시킬 수 있나. 한겨레 2017.09.18

의적이 되는가>에서 성인들의 80%는 '다르게 생각하기'가 불편하거나 힘든 일이라는 연구 결과를 소개했다. 창의성은 추앙받고 격려되는 것으로 보이지만 실제로는 배척당하는 역설적 현실이다.

정해진 답이 있는 영역에서 인공지능이 사람보다 뛰어나고 효율적이라는 점은 창의성이 더욱 사람의 핵심적인 능력이 된다는 점을 일깨운다. 미래를 살아갈 자녀 세대에게 어떻게 창의성을 북돋울 수 있을까? 창의성에서 성격과 재능, 학습의 역할에 대한 주장은 다양하지만, 새로운 생각과 시도를 개인과 사회가 개방적으로 받아들이는 게 창의성 문화에 중요하다는 것은 일치된 견해다. 영국 워릭대학의 켄 로빈슨은 테드(TED) 최고 조회수를 기록한 동영상에서 호기심 가득한 아이들이 학교에서 실수를 저지르는 데 대한 두려움을 배우는 현실을 지적했다. 로빈슨은 '틀리는 것에 준비가 되어있지 않으면 독창적인 무엇인가를 만들어내기란 영영 불가능해 보인다'고 강조한다. 다름을 인정하고 다수와 다른 의견도 열린 태도로 수용하는 문화를 반성하지 않고는 '4차 산업혁명'과 창의성을 외치는 게 공허한 결과가 될 것이라는 애기다.

2) 창의적 인물들이 말하는 창의성

• 아인슈타인 'Thw secret to creativity is knowing how eo hide your sources.' 그 출처를 숨기는 것이다. 창의성이란 무에서 유를 창출하는 것이 아니다. 창의성의 비밀은 우리가 모를 뿐이지 모두 출처가 있다는 뜻이다.

• 모차르트는 35년 동안 600여 곡을 작곡하였다. 일반인들이 그 악보를 옮기는 데만 평생이 걸린다고 한다.

• 피카소는 <아비뇽의 처녀들>을 완성하기 위해 수백 장의 데생을 하였다. 'Good artists copy, Great artists steal.' 훌륭한 예술가와 위대한 예술가 또한 무에서 유를 창출하는 것은 아니다 라는 것이다. 피카소 평생 2만여 점의 그림을 남겼다. 이 양은 날마다 한 장씩 60년을 그려야 하는 양이다.

• 프로이트는 45년간 330건의 논문을 남겼다. 아인슈타인은 50년간 284건의 논문을, 에디슨은 1093건의 특허권을 남겼다.

• 스티브잡스는 "When you ask creative people how they did something, they feel a little guilty because they didn't really do it, they just saw something." 만약 당신이 창의적인 사람들에게 어떻게 그런 일을 해냈냐고 묻는다면 그 사람들은 약간의 죄책감을 느낄 것이다. 왜냐하면 그들이 실제로 한 것이 아니라 무언가를 보았기 때문이다.

3) Nine Dot Problem

<Inside the Box>의 책에서 보면 상자 밖 사고는 허구이다. 발명적 사고체계라는 것을 말한다. 하지만 그 차이는 크지 않다.

정사각형을 이루고 있는 아홉 개의 점을 펜을 떼지 않은 채로 네 개의 직선만을 그려 전부 잇는 문제이다. 이 문제를 처음 접한 사람이 네 개의 직선으로 전부 잇지 못하는 이유는 네모난 틀 안에서만 직선을 이으려 하기 때문이다. 틀 안에서만 움직이라는 제약조건을 부여하지 않았는데도 스스로 만든 제약조건 안에서만 생각하기 때문에 직선 네 개로 점 아홉 개를 잇지 못하는 것이다.

[그림] Nine Dot Problem

이 제약조건 실험은 아홉 개의 점을 연결하는 사각형을 주고 이 사각형을 벗어나도 무방하다. 선을 그리는 데 이 사각형 안에서만 움직일 필요

가 없다고 미리 이야기를 해주고 문제를 풀어보라고 한다. 실험결과 틀을 벗어나도 괜찮다는 정보를 미리 준 그룹과 정보를 안 준 그룹에서 문제를 동일한 시간 내에 해결하는 비율이 통계적으로 별 차이가 없었다.

문제를 처음 접했을 때, "우리는 틀을 안 벗어나려고 했기 때문에 이 문제를 못 풀었다. 그러니까 틀을 벗어나는 사고를 하라."는 이야기를 하니까 많은 사람들이 그렇게 했는데 실제로 틀을 벗어나도 괜찮다고 미리 정보를 줘도 별 차이가 없더라는 것이다.[176]

천재? 창의성? 이는 노력과 훈련의 결실이다. 스스로 만든 제약조건에서 벗어나 생각하는 것이 중요하다. 즉 틀을 벗어나서 생각하라는 것은 하나의 구호에 불과할 뿐 현실적으로는 아무런 의미가 없는 구호에 불과하다.

4) 창의성(Creative)의 5가지 요소

창의성은 지능과 독창성이라는 단어와 혼동되어 사용되었다. 물론 지능과 관련이 있고, 독창성도 창의성에 있어서 가장 중요한 역할이지만 창의성이라는 개념에는 여러 가지 요소가 상호작용 되어야 하며, 그 요소로는 민감성, 정교성, 독창성, 다양성의 5가지 요소 등으로 창의력을 키우는 방법의 기본이 된다는 사실을 염두에 두어야 한다.[177]

• 민감성: 주위 환경에 대한 무한한 관심 '하늘은 왜 파랄까?'식의 호기심

• 다양성: 스스로 문제를 해결하려는 의지문제에 직면했을 때 개선해보려는 자발성

• 독창성: 자기 아이디어에 대한 자신감과 평가에 구애받지 않는 꿋꿋한 독자성

• 정교성: 문제가 해결될 때까지 포기하지 않는 근면성

• 융통성: 변화하는 것, 새로운 것에 대한 개방성

176) Drew Boyd & Jacod Goldenberg, Inside the Box, 2013
177) 문정화 하종덕, 또 하나의 교육 창의성, 학지사, 2005.

5) 창의적인 프로세스

창의적인 변용은 관습을 타파하는 태도를 필요로 한다. 무엇인가를 발명하기 위해서는 이미 존재하는 관습과 틀에 박힌 것들에 역행해야만 한다. 발명가들은 규칙을 깨뜨림으로써 위대한 발명을 하게 된다는 것을 기억하라. 창의력의 발휘는 지적경험을 통해 얻어지는 결과이다. 이를 심리학에서는 인지라는 내용으로 설명을 하고 있다. 선천적인 영재형의 창의력 우수 인재가 있는 반면에 노력과 학습훈련, 상황을 통하여 뛰어난 창의력을 갖는 인재가 있다.

사고의 유창성은 어떤 자극에 의하여 양적으로 풍부한 아이디어를 산출해내고 표현해내는 능력을 뜻하며 사고의 독창성은 자극에 있어서 독특하고 참신한 아이디어나 방법을 고안 내고 통계적으로 희귀한 반응을 보이며 간접적인 아이디어를 연상하는 능력을 말한다.

창의성과 인지와의 관계는 경험을 통해서 얼마나 많고 다양한 외적 정보를 수용하고 수용한 정보를 내부적으로 연산 작용을 통해서 다양한 내용으로 추출하고, 추출된 아이디어가 어떤 효과를 발휘했는지를 보고 이를 검증해보는 과정과 내용이 인지과정이고, 이는 경험의 축척에 의해 좌우된다고 보여 진다.

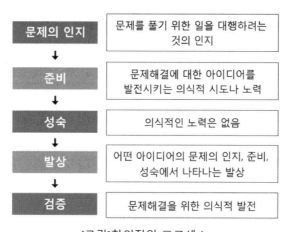

[그림]창의적인 프로세스

디자인을 하고 있는 디자이너의 최고의 덕목은 창의적인 사고를 갖도록 노력하는 것이다. 특히 디자인의 결과물은 문제해결 방법과 불특정 다수를 상대로 하는 의미전달이기 때문에 인지심리학의 영역을 알아볼 필요가

있다. 이러한 과정을 헬름홀츠(Helmholtz)와 포알카레(Poincare)는 창조적인 프로세스를 5단계로 설명하고 있다.178)

창의적인 문제해결이나 아이디어의 탄생은 창의성이나 창의적인 노력의 여하에 따라 그 결과가 매우 다르다. 창의적인 노력 중 하나의 방법은 심리적인 또는 정신적 지식의 정보창고에 수많은 정보를 저장해 놓는 작업이 선행되어 이러한 정보들이 문제해결을 하는데 역할을 하도록 해야 한다. 언어의 지각, 형태의 지각, 기호화의 지각 중의 기억들을 통하여 정보가 획득되고, 저장되고, 인출되어지는 과정을 통하여 기억들의 연상 작용, 의미추론, 논리적 설정과 사고력, 언어의 이해 등을 할 수 있도록 적용한다. 이와 같은 정보의 작용이 창의력에 영향을 갖게 한다.

• 사고의 관성과 그 오류

다양한 가능성을 생각하기보다 쉽게 결론을 낸다. 연상 작용에 의한 사고의 관성으로 생각의 오류를 불러일으킨다.

사람의 코는 시야의 일부를 가리지만, 뇌는 마치 마술과도 같이 코를 시야에서 사라지게 한다. 양 눈의 시각을 교차시켜보면 자신의 코가 보인다.

• 창의적 사고의 방법과 창의성의 원리

스스로를 불편한 상황에 몰아넣기. 관성적 사고를 극복하기 위해 본능을 이용하는 방법이다. 즐거움과 흥미를 추구하는 것으로 에디슨, 스티브 잡스와 같은 혁신가들은 공식적 교육을 거부하고 오로지 흥미를 추구한다.

• 창의성의 원리

창의성은 경험적이고, 체계적인 지식을 기본으로 하는 사고가 아니다. 이러한 사고를 역전하는 일이다. 창의성은 천재들의 전유물이 아닌 더 나

178) Bryan Lawson, 윤장섭 역, 디자이너의 사고방법, 기문당, 1991, p.130

은 삶을 위한 열정과 부단한 노력으로 개발된다.

창의력은 조화에서 부조화로 전이될 때 쉽게 발현된다. 재미는 일상적인 흐름을 벗어날 때 발생한다. 결국 재미가 창의성을 촉진하는 것이다.

6) 창의적 발상과 몰입

어떻게 하면 창의적인 사람이 될 수 있을까?

• 창의적 아이디어 발상은 디자인 관련 주제를 구체적인 형태나 이미지화를 위한 과정이며, 문제에 대한 가치 있는 것을 우연히 발견[179]하여 창의적인 아이디어를 도출해 내는 과정이라고 할 수 있다. 디자인 발상을 수행할 때 다양한 요인들이 창의적 아이디어 도출에 영향을 미치는데 주요한 요인 중의 하나가 바로 '몰입도'이다.

• 창의성의 첫걸음은 '관찰'이다. 우리는 항상 무언가를 보고 있다. 하지만 제대로 보지 않으면 아무것도 보지 않은 것과 다름없다. 일상에서 늘 보던 것을 의식적으로 다시 들여다보려 노력해야 한다.

인간은 자연을 관찰하고 흉내 내면서 문명을 발달시켰다. 새가 하늘을 나는 모습을 보고 새와 비슷한 날틀을 만들었다. 공기의 부력을 이용하면 하늘을 날 수 있다는 비행 원리를 밝혀낸 후론 도저히 해결할 수 없었던 항공수송 문명을 만들어냈다. 물고기처럼 바다를 떠다니는 상상을 거듭하다가 물 위에 뜰 수 있는 배를 만들었고 해상교통을 일으켰다.

육상에선 어떤가? 경사를 따라 구르는 돌멩이를 보고 바퀴를 생각해냈다. 그리고 바퀴 위에 물건들을 싣고 이동하는 육상교통 문명을 일으켰다. 이런 인류의 문명은 모두 두뇌의 작품이다. 인간의 두뇌는 동물과 달리 응용력이 뛰어나다. 관찰한 사실에 만족하지 않고 '왜?'라고 되물었다. 반복되는 의문과 호기심은 인류가 문명을 발달시킬 수 있었던 원동력이다. 사람들은 끊임없이 새로운 것을 찾아 나섰고 모르는 일에 궁금해 하고 원리를 밝히는 도전을 계속했다.

179) 김광규, 창조적 아이디어 발상법, 정보여행출판사, 1991. p.21

- 의식적으로 관찰을 했다면 이제 '질문'할 차례다. 문제를 푸는 사람이 아니라 문제를 찾는 사람이 되기 위해서는 질문을 해야 한다. 아무리 형편없는 질문이라도 하고 또 하다 보면 문제의 본질로 들어가게 되고 사람들이 미처 깨닫지 못했던 문제를 찾아내게 된다.

- '고정관념 깨기'와 '연결하기'는 업무에 바로 적용해볼 수 있는 방법이다. 단순한 공식처럼 보이지만 늘 반복적인 업무를 하며 틀에서 벗어나지 못할 때 시도해보면 조금씩 다른 생각을 할 수 있도록 도와준다.

창의적인 생각은 엉뚱하거나 특이한 것을 말하지 않는다. 창의적인 생각이란 결국 사람을 위한 것이다. 그렇기 때문에 사람들이 살아가는 모습을 관찰하고 직접 경험하는 것은 창의적 아이디어 발상에 꼭 필요한 과정이다. 그래야 제대로 된 '공감'을 할 수 있다. 공감을 해야만 비로소 가치 있는 아이디어를 만들어낼 수 있다.

- 회사에서는 팀원들과 함께 '디자인씽킹'을 시도해보자. 디자인씽킹은 오랜 시간 동안 디자이너들이 해왔던 문제 해결방식을 말한다. 디자이너는 기술, 제품보다 사람을 중심으로 생각하고 사람과의 상호작용을 중요하게 여긴다. 분석보다는 통합으로 미래지향적 사고를 한다. 총 5단계의 디자인씽킹 과정을 따라가다 보면 어느새 다른 방식으로 다른 생각을 하는 자신을 발견하게 될 것이다.

우리가 살아가는 곳 중에 '회의실'만큼 창의성이 필요한 곳은 없을 것이다. 하지만 대부분 회의실은 창의적 공간과는 거리가 멀다. 이제 회의실 모습을 바꿔보자. 몇 가지 원칙만 지키면 된다. 시작 전에 끝나는 시간을 먼저 정하자. 그리고 모두가 입 닫고 있지 말고 엉뚱한 아이디어라도 쏟아내 보자. 아이디어는 질보다 양이기 때문에 무조건적 비판은 삼가야 한다. 회의를 마칠 때는 반드시 결론을 맺자. 회의실에서 나갈 때 무엇을 해야 하는지 모두가 명확하게 알고 있어야 한다.

- 창의적 사람이 되어보려고 애는 쓰지만 바쁜 일상에 치여 겨를이 없었다면 이제 자신의 모습을 되돌아보자. 분주함이 곧 생산성을 뜻하는 것은 아니다. 누군가는 똑같은 하루 24시간으로 창조적 결과물을 만들어 내

지만 또 누군가는 의미 없이 허비해버리기도 한다. 일상을 단순하게 정리하고 '몰입'을 위해 노력해야 한다. 하지만 쏟아지는 이메일과 전화에 시달리느라 몰입하기 어렵다면 자신만의 '습관'을 만들어보는 건 어떨까? 늘 같은 시간에 차를 마시거나 집중을 위해 늘 같은 음악을 듣는 것도 좋다. 습관은 마음이 흐트러지는 것을 잡아주고 더 깊이 있는 몰입을 하도록 도와줄 것이다.

• 창의적인 사람이 되기 위해 중요한 것이 있다. 그것은 바로 스스로가 창의적인 사람임을 믿어야 한다는 것이다. 우리는 예술가가 될 수는 없어도 창의적인 기획자, 창의적인 마케터, 창의적인 매장점원, 창의적인 직장인은 될 수 있다. 평가와 실패의 두려움에서 벗어나라. 창조적인 자신감을 키워갈수록 도전하는 사람이 될 수 있다. 우리가 가장 두려워해야 하는 것은 남들이 비웃는 엉뚱한 생각이 아니라 아무것도 생각하지 않는 현상유지다. 결국 창의성은 자기 자신이 마음먹기에 달렸다.

2. 창의적 발상 기법

창의적인 디자인 발상 기법은 생각과 문제를 해결해 나아가는 과정에서 두뇌의 활동을 자유롭게 원하는 방향으로 이끌어가기 위한 수단으로 방법론적인 프로그램을 마련해 제시하는 기법이다.

지금까지 만들어진 창의성 발상 기법들은 다양한 기회와 경로를 통해 우리에게 많이 교육되었으나, 국내에서 실질적으로 활용되어 성공적인 결과를 낳은 기법들은 브레인스토밍기법을 제외하곤 그다지 많지 않다. 반면 디자인 발상 기법을 무수히 많이 만들어내고 있는 유럽의 경우엔 디자인 전문회사나 대학교를 중심으로 또 수많은 기업과 창의적 집단에서 브레인스토밍기법을 기초로 하여 그들에게 알맞은 방법이 무엇인지 지속적으로 연구되고 있다. 그 결과 가장 많이 이용되고 있는 디자인 발상기법으로는 브레인스토밍기법, 시네틱스법과 고든법, 형태분석법, 마인드맵기법 등이 가장 알려져 있다. 그러나 우리나라의 교육과정에서 살펴보면 실질적으로 활용되거나 적용되어 창의적 발상 기법으로 뿌리 내리려는 사례는 생각보다 많지가 않다.180)

1. 브레인스토밍181)

1)정의

광고전문가 Alex Osborn이 아이디어를 내기 위한 제안한 회의방법이다. 브레인스토밍(Brainstorming)은 두뇌에서 폭풍이 휘몰아치듯 짧은 시간에 많은 아이디어를 창출하는 크리에이티브 발상법이다.

브레인스토밍의 회의 방법은 4가지 원칙을 따라야 한다.

(1) 다다익선: 아이디어의 수가 많으면 많을수록 좋다는 것이다.

(2) 비판금지: 아이디어를 자유롭게 낼 수 있도록 타인의 아이디어 도출하는 시간과 아이디어를 비판하지 않는다.

(3) 자유공방: 뭐든지 생각나는 것들을 주저하지 말고 이야기하라.

(4) 결합개선: 다른 사람의 이야기를 듣고 그것에 자신의 생각을 더해 결합하고 개선하라.

네 가지 원칙을 지켜서 회의를 하면 정말 많은 아이디어가 폭풍처럼 나오고 많은 아이디어가 모이면 그 안에서 쓸 만한 아이디어가 나오기 마련이다 하는 것이 브레인스토밍이다.

그러나 전문적인 연구에 의하면 혼자 고민하는 것이 아이디어의 양과 질 측면에서 훨씬 괜찮은 결과를 도출하였다. 브레인스토밍에 대해서 지금까지 갖고 있던 맹목적인 믿음이 허구에 불과하다는 것이다.

2)브레인스토밍 방법

다른 사람이 말한 것을 힌트로 해서 아이디어 도출해 내는 방법이다.

체크리스트법(체크리스트에 의해 힌트를 얻어내는 법)과 비트법(입장과 시점 또는 사례를 여러 가지로 바꾸어 가며 발상하는 방법) 등이 있다.

180) 유채춘, 디자이너를 위한 고든법의 발상기법 연구, 디지털디자인학연구 Vol.9,No3. pp.435-437.
181) 1941년 미국의 광고 에이젼시인 BBDO(Batten, Barton, Durstine and Osborn)의 창업자 중의 한 사람인 알렉스 오스본(Allex F. Osborn)이 광고와 관련하여 아이디어를 창출하기 위해 고안한 일종의 집단 사고방식이다.

(1)오리엔테이션

1분 동안 아이디어 내기 연습을 통한 위밍업을 진행한다.

예: '클립'의 용도에 대해 될 수 있는 한 많이 써보기

브레인스토밍 이전에 미리 아이디어의 목표 수치를 구체적으로 제시한다.

(2)개별발상

집단전체가 모여 있는 상태에서 개인별로 아이디어를 내는 것으로, 주어진 시간 내에 목표수치를 달성해야 한다.

• 두뇌의 유연성을 위해 위밍업하기

• 서기는 1차 브레인스토밍에서 나온 아이디어를 유사한 내용끼리 분류한 다음, 모조지 전지에 매직펜으로 기록해 참가자 전원이 볼 수 있도록 벽에 스카치테이프로 부착한다.

• 30분-1시간 후 휴식한다.

(3)집단토론

함께 아이디어를 제시하는 시간이다. 모든 아이디어가 나오면 비슷한 아이디어끼리 분류하고, 두개 이상의 아이디어를 결합한다.

• 2차 브레인스토밍을 시작하면서 리더를 중심으로 아이디어를 하나씩 검토하면서, 좋은 아이디어인지 아닌지 의견을 들어가며 표시한다.

• 100개의 아이디어 중 50개로 압축한다. 이 과정에서 파생된 아이디어 추가가 가능하다.

• 50개의 아이디어 중 20개로 압축한다.

• 20개 중 10개, 10개 중 5개로 압축한다.

• 5개 아이디어를 충분히 토론을 거친 후 3개의 아이디어로 결정한다.

• 최상의 1개를 최종 아이디어 A안으로 선택, 나머지 2개는 보조 아이디어 B, C안으로 선택한다.

(4)평가단계

제시된 아이디어를 공평하게 평가한다. 브레인스토밍에서 가장 중요한 규칙은 제시된 아이디어를 비난해서는 안된다는 것이다. 아이디어의 질보다는 양을 중요시한다. 때문에, 비판적 평가보다는 다량의 아이디어를 생각해내도록 하는 분위기 조성이 중요하며, 기존의 아이디어를 다각도로 검토해 다른 아이디어도 끌어낼 수 있도록 한다.

브레인스토밍 리더의 자세는

· 리더는 참가자들 위에서 군림하려 하지 말고 용기를 북돋아 주어야 한다.

· 흐름을 따라갈 수 있도록 민감한 자세를 지녀야 한다. 목적과 주제의 길잡이 역할을 해야 한다.

· 다양하게 가지 칠 수 있는 아이디어를 제시하고, 참가자를 격려한다.

3) 브레인스토밍의 문제점

(1) 사회적 태만, 무인승차: 여러 사람이 모여 자유롭게 이야기하니까 다른 사람이 이야기하니까 나는 적당히 이야기해도 된다는 생각을 하게 된다. 또 자기의 역량을 총동원하지 않는다.

(2) 평가우려: 브레인스토밍에서의 비판금지에 대한 오류이다. 형식적으로 비판하지는 않지만 머릿속으로는 비판한다.

(3) 창출저지: 다른 사람이 의견을 낼 때는 내가 이야기를 하지 못하고 참아야 한다. 아이디어의 흐름이 끊기고 남이 아이디어를 내는 동안에는 내 아이디어가 있더라도 대기를 해야 하니까 아이디어를 내는 생산성이 높지 못하다.

창의성의 본질은 무에서 유를 창출하는 게 아니라 기존에 있던 것의 새로운 면을 발견해 내는 능력이다. '틀을 벗어나 사고를 하라' 또는 브레인스토밍과 같이 '무제한으로 제약 없이 아이디어를 내라'하는 것들이 창의

성에 있어서 매우 중요하다고 믿고 있었지만 사실은 그게 아니라는 것을 우리는 알 수 있다.

4) 혁신의 최적 지점

배가 큰 풍랑이나 파도에 전복되지 않으려면 선체가 넓어야 한다. 선체가 넓을 경우 안정적으로 갈 수는 있지만 물의 저항 또한 커져서 속도가 느려진다. 안전성을 높이는 경우 속도가 느려지고 반대의 경우 안정성이 떨어진다. 기술적인 모순이며 발명적 문제이다.

'어느 하나를 좋게 하면 다른 하나가 희생된다.' 이런 상황에서 사람들에게 해결책을 요구하면, 대부분의 경우 중간지점에서 해결책을 선정한다. 그리고 이러한 해결책을 최적(Optimal Solution)이라고 이야기한다. 하지만 이는 균형점을 찾는 행위일 뿐, 최적의 방법이 아니다. 타협안이며 절충(Trade-off)인 것이다.

좋은 해결책은 중간에서 타협하는 것이 아닌 양쪽 문제를 모두 다 해결하는 것이다. 배의 속도를 높이면서도 안정성까지 좋아질 때, 발명적인 해결책이라고 이야기할 수 있다. 이러한 발명적 해결책이 나올 수 있는 좋은 지점을 최적의 지점인 Sweet Spot이라고 부른다.

브레인스토밍처럼 자유분방하게 어떤 아이디어든지 주저하지 말고 생각하는 대로 내라 하면 현실적으로 황당한 아이디어들이 많이 나오게 되는데 이는 좋은 해결책이라고 말하기 어렵다.

마케팅 분야에서는 '고객의 목소리에 귀 기울이라'고 이야기를 하는데, 고객은 무언가 획기적인 해결책을 내는 게 아닌 현재 사용해보고 느끼는 작은 불편들을 이렇게 개선했으면 좋겠다고 이야기한다. '혁신적인 해결책'이 나오는 게 아니다. 양초를 켰던 시절에 고객의 목소리에 귀 기울여보면 '조금 더 오래가는 양초나 조금 더 밝은 양초'를 이야기할 뿐, 전구와 같이 획기적인 것을 생각해내지 못한다.

브레인스토밍과 같이 자유분방하게 아이디어를 낼 경우 현실에서는 멀어진 해결안들이 제시되고, 고객의 목소리에 귀를 기울일 경우 현실문제에 너무 가까운 사소한 해결책이 나오게 된다.

큰 효과가 있으면서 실현 가능한 아이디어는 현실문제에서 너무 가깝지

도 않고 너무 멀지도 않고 그 중간지점에서 나와야 한다는 것을 혁신의 최적 지점(Sweet Spot)이라고 이야기한다.

혁신의 최적지점에 있는 발명적 해결책이 되기 위한 두 가지 충분조건이 있다. 닫힌 세계의 조건, 질적 변화의 조건이다. 두 가지 조건이 충족될 때 혁신의 최적지점이라고 한다.

(1)닫힌 세계의 조건

해결책이 현실문제에서 너무 멀어지는 것을 방지한다. 내가 각조 있는 여건, 내가 갖고 있는 자원 이외에 새로운 것을 집어넣지 않는 것이다.

적정기술에 대한 고민이 필요하다.

무의식적으로 '기술이라는 것은 신기술이나 첨단기술이 좋다'고 막연하게 생각하는데 그 기술을 사용할 사회가 신기술이나 첨단기술을 구매할 수 있도록 경제적으로 여력이 안되던가 또는 그 기술을 유지관리 할 수 있는 능력이 없으면 그 사회에 맞지 않는 기술이 된다. 경제적으로 수용할 수 있고 그 사회가 유지관리 할 수 있는 그런 기술이다.

(2)질적 변화의 조건

해결책이 현실문제에 너무 가까워지는 것을 방지한다.

어느 하나가 좋아지면 어느 하나가 나빠진다는 상황을 완전히 깨뜨릴 때, 그 해결책을 질적으로 한 단계 변화한 조건이라 말할 수 있다.

2. 브레인라이팅

1)정의

독일의 형태분석가 호리겔이 1973년 개발한 635법을 개량한 아이디어 발상법이다. 브레인라이팅은 초창기 635법칙이라고 불렸으며, 그 때문에 브레인라이팅 발상관계는 635법칙에 의거하여 진행된다.

자신의 생각을 말이 아닌 글로 표현한다는 점에서 침묵 발상법, 침묵의

브레인스토밍이라고도 한다. 브레인라이팅 635법칙이란, 6명의 참가자가 3개의 아이디어를 5분마다 생각해 내야한다는 것을 의미한다. 사람들이 모여 종이에 자기의 아이디어를 기록해가는 것이다.

브레인라이팅이 효율적인 경우는 타인 앞에서 발언하기를 꺼려하는 사람들의 경우, 소극적인 성향을 가진 사람, 체면을 생각하는 사람, 발표나 표현에 서투른 사람의 경우에 사용하기 좋다.

브레인라이팅이 브레인스토밍보다 좋은 점은, 참석자가 동시에 아이디어를 기록하기 때문에 시간을 절약할 수 있다는 것이다. 또한 참석자가 돌아가면서 아이디어를 기록해야 하기 때문에 누구나 공평하게 아이디어를 제시할 수 있다.

	주제 :		
ROUND	아이디어 A	아이디어 B	아이디어 C
1			
2			
3			
4			
5			
6			

[그림] 브레인라이팅

2)브레인라이팅 방법

브레인라이팅 발상단계는 총 4단계로 거쳐 진행된다고 볼 수 있다.

(1) 주제제시 단계

아이디어 발상을 촉진하는 진행자는 아이디어를 수집하기 위해 사전에 연구과제나 토론주제를 준비한 다음, 브레인라이팅에 참여한 팀원들에게 아이디어 회의의 주제, 목적, 기대 등을 자세하게 설명한다.

참가자들 전원이 주제에 대해서 정확하게 전달받고 각자 교부받은 브레인라이팅 시트에 주제와 목표를 적음으로써 명확히 인지할 수 있도록 한

다. 물론 이때 브레인라이팅을 모르는 참가자를 위해 진행방법을 설명해
줄 필요가 있다.

(2) 의견작성 단계

참가자들이 교부받은 시트지에 라운드 1에 해당하는 아이디어 3개를
작성한다. 이때, 아이디어는 단어나 짧은 문장으로 쓰되 모두가 알아볼 수
있을 정도의 글자 크기와 글씨체가 유지되도록 하는 것이 브레인라이팅
유의사항 중 하나라 하겠다.

• 진행자는 회의참가자 책상에 카드와 펜을 준비해 둔다.

• 원형으로 배치한 책상에 6명의 참가자가 둘러앉아 주제를 전달받는
다.

• 참가자들은 서식의 A, B, C 란에 아이디어 3개를 각각 3~5분간 기
록 후 좌측 참가자에게 전달한다. 이 시간을 라운드(ROUND)라고 칭한다.

• 두 번째 란에 기록 후 전달한다. 첫 번째 라운드에서 참가자들은 각
자 자신의 아이디어를 [ROUND1] 첫 번째 줄인 아이디어A, 아이디어B,
아이디어C에 각각 1개씩 총 3개를 작성한다.

• 5분이 경과하면 오른쪽 사람에게 시트지를 넘기고, 왼쪽 사람으로 받
은 시트지에 왼쪽 사람이 작성한 [ROUND1] 3개의 아이디어 밑인
[ROUND2]에 아이디어가 좋다고 생각되면 ○, 생각이 다를 때에는 다시
새로운 자신의 아이디어나 생각 3개를 작성한다.

• 카드에 회의과제를 일목요연하게 설명한다.

• 시트지가 한 바퀴 돌아 내가 처음 교부받은 시트지가 다시 나에게로
돌아오면, 약 30여 분의 시간 동안 총 6명이 3개의 아이디어를 6번에 걸
쳐 작성했기 때문에 108개(6X3X6=108)의 아이디어가 수집되는 것이다.

(3) 기록수집 분류단계

라운드 1에서 작성한 시트를 오른쪽 사람에게 전달하고 왼쪽 사람으로
부터 받은 시트에 자신의 생각 3개를 추가적으로 작성한다. 라운드 2부터
는 다른 참가자들이 작성한 의견을 검토하고 독자적인 생각을 작성할 수

있도록 해야 한다.

각각의 라운드는 3~5분 정도로 진행되지만 라운드가 깊어질수록 다른 참가자의 의견을 많이 살펴봐야 하는 만큼 시간을 여유롭게 배분하는 것이 좋다. 시트지 작성이 끝난 참가자들의 시트지를 취합하여 아이디어를 수집한다.

• 기록지 수집방법은 주어진 과제나 상황에 따라 탄력적으로 운영한다. 약 30여 명의 참가자가 작성한 기록지를 한 사람의 수행자가 수집한다. 6명 정도로 구성된 팀별로 수집하는 방법, 참가자가 직접 부착하는 방법 등이 있다.

• 기록지 정리방법은 풀로 붙이거나 핀이나 자석 등으로 고정시키는 방법, 참가자가 직접 회의실 바닥에 정리하는 방법 등이 있다.

• 브레인라이팅이 종료된 직후 리더는 서식을 취합하여 통계를 낸 다음 의견을 나누어 아이디어 평가를 거쳐 다듬어지게 된다.

(4) 상위개념 명명단계

여러 가지 의사결정 기법을 활용해 아이디어를 평가하여 유의미한 결과를 도출하도록 한다.

• 분류기준에 따라 모든 기록지가 부착되면, 진행자는 매직펜으로 각 주제별 카드 그룹을 구름형태의 그림으로 경계를 설정해 묶은 다음 타원 모양의 상위개념을 붙인다.

• 보다 중요한 개념은 별 모양으로 강조하여 표시할 수 있다.

• 정리가 완료되면 전체 참가자에게 추가로 덧붙일 의견을 묻고 추가 의견이 있을 경우 의견을 추가로 기록한다.

• 그 후 아이디어를 확정한다.

3)브레인라이팅의 문제점

(1) 브레인라이팅 장단점

브레인라이팅은 브레인스토밍시 침묵하거나 발언에 소극적인 참가자들

의 의견과 아이디어까지 모두 취합할 수 있으며, 참가자들 전원이 공평하게 의견을 내고 정해진 시간 동안 아이디어를 적어야 하는 만큼 집중도나 참여도를 높일 수 있다는 것도 브레인라이팅의 장점이다.

익명성이 어느 정도 보장되기 때문에 부담 없이 아이디어를 언급할 수 있다는 점, 그리고 단기간에 많은 양의 아이디어를 이끌어낼 수 있다는 특징도 가지고 있다.

반면, 브레인라이팅은 다소 정적으로 진행되는 만큼 브레인스토밍처럼 다른 참가자를 자극하여 만들어지는 상승효과를 기대할 수 없다는 것이 브레인라이팅의 단점이라고 할 수 있다.

특히, 참가자들이 자신의 생각을 단어나 짧은 문장으로 압축하는 것에 미숙하다면 진행이 원활하지 못할 수 있으며, 참가자들이 적극적이지 못할 경우 다른 사람의 의견을 보고 편승하여 중복되는 아이디어가 다량으로 나오는 등 비효율적인 결과가 생길 수 있다는 점도 유의해야 한다.

(2) 브레인라이팅의 한계

브레인스토밍에 비해 자발성이 떨어질 수 있다. 글쓰기를 두려워하거나 글로 의견을 표현하는 능력이 떨어지는 사람들의 경우에는 비효율적이며 기대 이하의 결과가 나올 수 있다. 참여자들이 제시하는 의견들이 비슷할 수 있다. 타인의 아이디어를 참고하되 최대한 차별화된 아이디어를 내려고 스스로 노력해야 한다. 자칫 잘못하면 회의의 근본적인 목적에서 벗어날 수 있다. 적극적이고 창의적이고자 하는 노력을 필요로 한다.

3. 체크리스트(오스본)[182]

1)정의

브레인스토밍의 창시자로 알려진 알렉스 오스본(Alex Osborn)이 1953년에 제안하였다. 오스본이 여러 저서에 아이디어발상, 착상방법에 대하여 발표한 후에, 9개 항목을 선정하여 새로운 아이디어를 위한 체크리스트를

182) Osborne Checklist Technique

제작하였다. 변형들을 조금 더 쉽게 분류하기 위해서, 사전에 전문영역에 따라 질문이나 제안 목록을 만들어 사용하는 기법이다.

 세상에 없는 새로운 콘셉트의 사업을 기획하거나 기존의 것을 혁신적으로 바꾸려면 생각의 전환이 필요하다. 신선한 아이디어를 발굴하는 방법은 많이 있다.

2)체크리스트 방법

 그 중 오스본의 체크리스트에서는 다음과 같은 9가지 문제해결의 출발점을 정하고 그에 따라 생각을 확장해나가도록 제안한다.

(1)용도전환: 새로운 용도는 없는가? 다듬거나 고쳐서 다른 용도로 사용할 수 없을까?

(2)응용: 비슷한 것이 있나? 모방할 수 있는 것은 없을까?

(3)변경: 의미, 형태, 양식, 색깔, 소리, 냄새... 등을 바꾸면 어떻게 되나?

(4)확대: 시간, 빈도, 높이, 길이, 강도, 횟수를 늘리면 어떻게 될까?

(5)축소: 일부를 제거하고나 축소하면 어떨까? 분할하거나 압축한다면 어떨까? 얇게 하거나 두껍게 하면 어떨까?

(6)대체: 다른 것으로 대체할 수 없는가? 다른 재료를 사용하면 어떨까?

(7)재배열: 순서를 바꾸거나 원인과 결과를 바꾸면 어떨까? 투입 요소를 재배열한다면 어떨까?

(8)전도: 반대로 해본다면 어떨까? 상하좌우를 거꾸로 한다면 어떨까?

(9)결합: 서로 다른 아이디어를 합친다면 어떨까? 단위를 묶어보면 어떻게 될까?

처음에는 이 프레임에 따라 아이디어를 찾아내는 작업을 해보고 점차 자신에게 맞는 형태로 고쳐서 사용하면 된다. 별거 아닌 거 같지만 다양한 관점에서 생각하도록 유도하기 때문에 아이디어 발굴에 많은 도움이 되는 방법이다.

4. KJ법(친화도법)

1)정의

　문화 인류학자인 일본의 카와키타 지로가 고안해 낸 방법으로 그의 이니셜을 따서 KJ법이라고 한다. 하나의 사실, 관찰한 결과 또는 사고한 결과 등을 각각 작은 카드에 단문화하여 기입해서 활용하는 방법이다.

　다양한 각도에서 수집된 각 개인의 자료를 맞춰감에 따라 문제의 전체상을 구조화시켜 진짜 원인이 되는 문제점을 발견 파악해 나가는 방법이다.

2)KJ법 방법

　기법의 전개는 판단, 결단, 집행의 순서로 이루어진다.

(1) 주제를 결정한다.

(2) 정보를 취재하여 데이터화 한다.

(3) 데이터를 카드화한다. 문장으로 구성한다.

(4) 뜻이 가장 가까운 카드끼리 모은다.

(5) 표찰을 만든다. 세트로 된 카드에 이유를 문장화 한다.

(6) 상위 그룹으로 차례로 정리한다.

(7) 큰 종이 위에 그림을 그린다.

(8) 문장화 또는 구두로 발표한다.

(9) 누적 KJ법

　• 예: 개조식 문항에 의한 인터뷰 조사, 고객 요구 사항 조사, 브레인스토밍으로 얻은 대량의 아이디어를 처리하고 정리, 의견 수렴

　중지를 모으거나, 현지 조사결과를 정리하거나, 다수의 다양한 이질 데이타를 통합하여 새로운 가설을 발견하는 등 고려해야 할 변수가 많거나 브레인스토밍 후 도출된 다양한 아이디어를 정리하고 싶을 때 사용한다. 기법의 응용으로 학문 연구는 물론, 행정, 기업, 교육 등 모든 분야에 폭

넓게 이용이 가능하다. 진정한 민주주의에서는 필수적이다. 개인, 집단, 조직의 활성화에 매우 유용하다.

5. 시네틱스법(고든법)

1)정의

미국의 심리학자 고든(William J. J. Gordon)에 의해서 고안된 아이디어 발상법이다.

브레인스토밍과 마찬가지로 집단적으로 발상을 전개하는 것으로, 비판 엄금, 자유분당, 양 추구, 결합개선 등으로 적용된다. 고든법은 브레인스토밍법과 달리 키워드만 제시된다. 이후에 제시된 키워드에 대해 구성원들의 다양한 의견을 제시하며 다양하고 기발한 아이디어를 찾아낼 수 있는 방법이다.

브레인스토밍에서는 가능한 한 문제를 구체적으로 좁히면서 아이디어를 발상하지만, 고든법은 그 반대로 문제를 구상화시켜서 무엇이 진정한 문제인가를 모른다는 상태에서 출발, 참가자들에게 그것에 관련된 정보를 탐색하게 하는 것이다. 그렇게 하는 이유는 문제가 지나치게 구체적이 되면 참가자가 자칫 현실적인 문제에만 사고를 국한시키게 되어 기본적으로 아이디어를 발상하기가 어렵기 때문이다.

즉 고든법은 주제와 전혀 관계없는 사실로부터 발상을 시작해서 문제 해결로 몰입하게 만드는 것이다. 가령 면도기의 신제품 개발을 위한 경우 테마를 '깎는다'로만 제시하고 진행한다. 이 경우에 참가자들로부터 깎는 것과 관련된 다양한 발언들이 튀어나오기 때문에, 의외의 기발한 발상들이 나올 수 있다.

2)시네틱스법 방법

(1) 문제의 해결에 필요한 전문지식을 가진 사람은 물론 다양한 분야의 창조적인 능력을 가진 사람도 참가시킨 그룹을 만든다.

(2) 리더가 문제를 이해한다. 리더만이 해결해야 할 문제를 알아야 한다. 그룹이 편성되어 좋은 아이디어가 나와 해결이 가까워질 때까지 멤버들에게 문제를 알리지 않는다.

(3) 리더는 발상의 방향을 제시하여 자유롭게 발언하도록 한다.

(4) 생각이 날 때까지 계속한다.

(5) 문제에 대한 해결점을 찾는다. 문제해결에 가까운 아이디어가 나오기 시작하면 리더는 문제가 무엇인지를 알리어 구체적으로 실현 가능성을 논의하고 아이디어를 유용한 것으로 형성해간다.

3)NM법

아이디어 발상법의 하나로서, 대상과 비슷한 것을 찾아내 그것을 힌트로 새로운 아이디어 등을 생각해내는 방법이다. 일본의 나카야마 마사가스가 고든법을 더욱 구체적으로 체계화해 그의 이름을 따서 NM법이라고 명명했다. 실시순서는 다음과 같다.

(1) 키워드를 정한다. 즉 연상을 위한 첫 단계이다. 따라서 문제 그 자체와는 직결되지 않는다. 이것은 어디까지나 사고의 방향을 제시하기 위한 것이다.

(2) 키워드로부터 연상 유추를 도출한다. 키워드를 통해 연상되는 것을 계속 적어 나간다.

(3) 계속 질문으로 찾는다.

(4) 배경을 조사한다. 표현된 유추에 대해 그 구조나 요소를 알아본다.

(5) 컨셉트를 짜낸다. 배경에서 발견한 구조나 요소 등을 테마에 연결시켜 해결을 위한 컨셉을 구해 나간다.

(6) 컨셉트를 유효하게 조립시킨다.

6. 마인드맵

1)정의

누구나 어렸을 적에 나무처럼 여러 갈래로 가지가 뻗어 나가는 마인드맵(Mind Map)을 그려본 적이 있을 것이다. 이런 마인드맵을 제대로 알고 업무에 적용하면 효과적인 아이디어 발상법이 되기도 한다.

마인드맵은 읽고, 생각하고, 분석하고, 기억하는 두뇌의 모든 것들을 시

각적인 형태로 그려내는 것이다. 주가 되는 키워드와 부가되는 키워드의 중요도를 구분하기 쉽게 도와주며, 문장이 아닌 키워드로 구성되어 오래 기억에 남도록 한다. 마인드맵을 업무나 일상생활에서 꾸준히 사용해본다면 창의적인 아이디어 발상과 효율적인 업무 진행에도 도움이 될 것이다.

[그림] 마인드맵

2)마인드맵 방법

(1) 맵의 중앙에는 큰 주제를 쓴다.

(2) 중심이미지에서 뻗어 나가는 주가지는 5개 정도가 적당하며, 문장보다는 키워드로 적는 것이 좋다.

(3) 부가지의 끝에는 키워드와 관련된 이미지를 그려 넣거나 색을 입히면 마인드맵이 더욱 풍부해진다.

(4) 중심주제와 주가지, 부가지에 적는 단어의 연관성을 생각해본다.

(5) 아이디어를 끌어내는 생각의 도구, 만다라트

• 만다라트(Mandalaart)는 목적을 달성하는 기술 또는 도구를 말한다. 이 방법은 사람의 뇌구조에 가장 적합한 방식으로, 머리 속에 있는 정보와 아이디어의 힌트를 거미줄 모양처럼 퍼져가도록 끌어낸다. 참가자가

늘어날수록 더욱 많은 아이디어가 나오며, 다양한 아이디어의 조합을 눈으로 확인할 수 있다.

• 만다라트 작성방법

① 9개로 나누어진 정사각형을 그린다.

② 중앙에 주제를 적는다.

③ 나머지 8개의 칸에 주제와 연상되는 아이디어를 넣는다.

④ 이렇게 채워진 8개의 아이디어를 주제로 다시 생각을 확장한다.

⑤ 위의 4단계를 마치면 총 64개의 아이디어가 나오게 된다.

7. 발상법(잭 포스터)[183]

1)정의

아이디어를 창작할 때의 두려움과 어려움을 떨쳐버리는 방법이다.

• 예: 사물을 합하라.

무언가 서로 다른 두 가지를 합쳐 보자. 재미있는 아이디어가 나온다. 화가 '달리'는 꿈과 예술을 조합하여 초현실주의를 탄생시켰다. '허친스'라는 사람은 자명종과 시계를 결합하여 자명종 시계를 발명했다. '리프먼'은 연필과 지우개를 합쳐 지우개 달린 연필을 만들었고 어떤 이는 걸레에 막대기를 붙여 대걸레를 만들었다.

2)발상 방법

아이디어 발상을 위한 8가지 마음 조절법이다.

아이디어 발상은 음식을 만들기 위해 양념을 개발하는 일과 같다. 좋은 아이디어를 개발하기 위해서는 다양한 재료를 결합하는 일에 초점을 맞춘다.

183) Jack Foster의 아이디어 모드(How To Get Ideas)

(1)인생을 즐겨라.

즐거워야 창조의 고삐가 풀리고 즐기다 보면 저절로 아이디어가 떠오른다. 초조함 속에서는 창의적인 아이디어가 나올 수 없다.

(2)아이디어 뭉치가 되어라.

객관적인 사실보다 창작에 임하는 태도가 더 중요하다. 일단, 많은 아이디어를 찾아내고 창출하라. 창작에는 다양한 아이디어가 있기 마련이고 그 해결책은 꼭 하나가 아니기 때문이다.

(3)마음속에 목표를 정하라.

보다 창의적인 아이디어를 얻겠다는 목표를 세우고 그 목표를 성취하기 위한 방법을 따르라. '얻게 될 것'이라고 상상하지 말고, 이미 그 아이디어를 '갖고 있다'라고 상상하라.

(4)어린이가 되어라.

성인들은 생각이 너무 깊고 복잡하다. 어린이는 세상을 있는 그대로 보기 때문에 문제에 대한 해답을 찾을 때 스스로의 시각으로 사물을 관찰하고, 이해하고, 그 속에서 새로운 관계를 찾아낸다. 창의적인 발상을 위해서는 규칙을 깨고 다른 각도에서 사물을 바라보는 어린이의 마음이 필요하다.

(5)많은 정보를 확보하라

호기심이 많은 크리에이터는 왕성한 탐구욕으로 낡은 요소와 다른 요소들을 결합하여 새로운 것을 만들어내기를 즐긴다. 다양한 정보를 확보하고, 더 많은 요소들끼리 결합하면 더 새로운 아이디어 나올 확률이 높아진다.

(6)배짱을 가져라

선천적으로 창의적인 사람은 타인의 비난에 대한 두려움을 갖고 있다. 따라서 이에 맞설 수 있는 배짱을 키우는 것이 중요하다. 창작에서는 나쁜 아이디어란 없으며 아이디어를 내지 않은 크리에이터보다 부족한 아이디어를 내는 크리에이터가 훨씬 훌륭하다.

(7)다시 한 번 생각을 정리하라

언어화된 아이디어를 시각적 아이디어로 표현해보고, 시각적 아이디어를 언어화된 아이디어로 표현해보라. 아이디어의 경계를 긋지 않는 열린 마음이 필요하다. 지나친 논리적 사고보다는 수평적 사고가 효과적이다.

(8)결합할 방법을 연구하라

새로운 비유를 찾으려고 노력하라. '만약?'이라는 가정을 자주하라. 실제로 위대한 진보는 경계를 넘나드는 아이디어를 결합하고 정하는 과정에서 창조된다.

8. 아이디어 산출법(제임스 웹 영)[184]

1)정의

시카고대학교 경영대학원에서 강의한 내용과 실무자들과 토론한 내용을 종합해 더 좋은 아이디어를 창출하는 5가지 발상 과정을 제시하였다.

2) 아이디어 산출 방법

(1)문제의 정의

문제가 무엇이고, 기회가 무엇이며 그 문제를 해결하기 위해 무엇을 어떻게 해야 하는지를 구체적으로 정의하는 일이 중요하다. 문제를 정확하게 정의하지 않으면 문제를 정확하게 풀어내지 못한다.

(2)정보의 수립

184) 제임스 웹 영(James Webb Young, 1886-1973)이 개발. 1965년 아이디어 산출법(A Technique for Producing Ideas)을 출판하였다.

어떤 정보를 어디서 얻을 것인가? 이조차도 능력이고 창의성이 필요한 작업이다. 크리에이터가 할 수 있는 정보수집의 방법은 다양하다. 아무리 창조적인 사람도 무지한 상태에서 아이디어를 창조하기는 어렵다.

(3)아이디어 탐색

비교하고, 결합하고, 지속하고, 종합하고 골라내는 것이다. 좋은 아이디어는 애타게 찾는 사람에게만 나타나는 것이다.

(4)일시적 망각

잠시 그 일로부터 벗어나라. 지나친 휴식은 오히려 역효과를 낼 수 있다.

(5)아이디어 실행

크리에이티브로 실행되었을 때의 모습을 상상하라. 아이디어 발상은 실행에 궁극적인 목적을 두어야 한다. 실행 가능성이 없는 아이디어는 무용지물이다.

최종 아이디어가 소비자의 심리적 속성에 부합하는지, 목표를 달성할 수 있는지, 표현 컨셉을 제대로 구현하고 있는지, 매체에 노출하기에 적합한 것인지, 경쟁사의 아이디어를 능가할 수 있는지 등의 다각도에서 검토하여 만약 이에 부적합하거나 미흡하다고 판단되면 과감하게 버리고 새 아이디어를 찾아라.

9. 아이디어를 창의적으로 성장시키는 10가지 질문

1% 위대한 기업은 어떻게 협업하는가?[185]창의적인 성장을 위해서 이처럼 아이디어에 자극을 주고 서로 강하게 충돌시키려면 다양한 질문을 사용해야 한다. 질문도 그 목적과 용도에 따라 다르게 사용되어야 하고, 거기서 나오는 효과도 서로 다르다.

1) 확대질문(Extend Question)
대체로 아이디어는 작고 단순하다. 그래서 그것이 주는 효과도 낮다. 따라서 아이디어의 크기를 키우는 것이 중요한데, 이때 사용하는 것이 확대질

185) 심우재, 매일경제, 2015.4.16. 참고
https://www.mk.co.kr/news/society/view/2015/04/362220

문이다. 확대하는 방향과 방법은 또 다른 영역이나 분야로 확대-확장이 어떻게 가능한지를 묻는 것이다.

2) 딥다이브 질문(Deep-dive Question)

폭과 방향의 크기를 키우는 것도 중요하지만, 깊이가 없으면 아이디어의 효과는 제한적일 수밖에! 따라서 아이디어를 깊게 만드는 질문이 필요하다. 이때 사용할 수 있는 질문이 'Why'다. 아이디어에 대해 '왜?' '왜?' '왜?'를 여러 번 질문하면 깊이가 커진다.

3) 연결 질문(Connect Question)

아이디어들은 그 자체로는 서로 독립적이다. 아무리 많은 아이디어가 있어도 서로 연결되고 합쳐지지 못하면, 아이디어의 가치는 증가하지 못한다. 따라서 아이디어들을 서로 연결시키는 것이 중요하다. 아이디어간의 관계성이나 영향력 등이 무엇인지 질문하도록 하자.

4) 왜곡 질문 (Twist Question)

문자 그대로 비트는 질문이다. 아이디어나 대상을 보이는 대로 받아들이고 생각하는 게 아니라, 굴절시키거나 삐딱하게 보고 묻는 것이다. 비판적 질문이나 입체적 질문이 여기에 해당된다.

5) 결합 질문 (Combine Question)

결합 질문은 아이디어들을 서로 합치거나 하나로 만든다. 예를 들면, '그 생각을 지금 말한 아이디어와 기술적인 측면에서 서로 합친다면 어떤 이점이 있을까요?' 식이다.

6) 합성 질문 (Synthesize Question)

합성 질문은 아이디어들을 물리적이 아니라 화학적으로 합처 원래 아이디어와 전혀 다른 성격이나 용도로 바꾸는 것이다. 예를 들면, '이 아이디어를 다른 부서에서 개발하고 있는 기술에 접목하면 무슨 효과가 있을까요?'처럼 다른 용도로 바꾸는 질문이다.

7) 역질문 (Reverse Question)

역질문은 생각이나 관점을 거꾸로 바꾸거나 뒤집도록 만드는 질문이다. 소위 상자 밖(Out of Box)사고법이나 어려움을 기회로 만드는 데 사용한다.

8) 충돌 질문 (Smash Question)

아이디어는 서로 건설적인 방향으로 충돌할수록 더욱 좋은 결과를 낳는다. 충돌하는 속도가 클수록 아이디어의 성장 속도나 창의성의 크기는 더욱 증가한다. 하나의 아이디어가 다른 아이디어와 무엇이 다른지, 혹은 어떤 공통점이 있는지 등을 묻는 것이다.

9) 가정 질문 (Assumption Question)

어떤 상황이나 가능성을 가정한 상태에서 아이디어가 어떻게 작용하거나 영향을 주는지 묻는 것. 이는 가설(Hypothesize) 질문과 같은 역할을 한다. 가설이란 지금까지 알려진 정설에 반하는 새로운 학설을 말하는데, 가설사고는 고정된 관점이나 익숙함에서 다양한 관점이나 생소함으로 장면을 전환해준다.

10) 추정 질문 (Estimate Question)

추정이란 정확한 정보나 데이터가 부족하거나 없는 상태에서 추측하거나 어림셈을 하는 것이다. 부족한 정보만 가지고 그것을 최대한 활용하여 해답을 찾는 방법이다.

지금까지 설명한 10가지 질문법은 창의적 사고법과도 긴밀히 연관되는데, 먼저 머릿속으로 사고하여 아이디어를 만들고, 그런 후에 다시 그 아이디어를 발전시키고 성장시키는 것이다.

창의적이고 뭔가 새로운 아이디어가 필요한가? 하지만, 모든 사람들이 나올만한 아이디어는 모두 나온 것 같다고, 더 이상의 아이디어를 찾는 건 무리라고 이구동성으로 주장하는가? 이때 우리에게 질문이 필요한 시점이다. 그것도 되도록 다양한 질문이 필요하다. 10가지 다른 목적과 유형의 질문들을 활용해라. 그러면 창의적인 아이디어가 다양하게 발상될 것이다.

10. 창의적 발상을 유도할 수 있는 다양한 아이디어

1)일상타파

오늘 등굣길이나 출근길이 어땠는지 기억해보자. 다람쥐 쳇바퀴 돌아가는 일상에 빠져있다 보면 외부 환경에 대해 무신경해진다. 일상의 익숙함이 크리에이티브한 아이디어를 생각하는데 방해가 될 수 있다. 반복되는 일상을 바꾼다고 해서 커다란 변화가 필요한 건 아니다. 작은 변화로도 충분히 가능하다. 예를 들면 매일 아침 등굣길이나 출근길에 아메리카노를 마셨다면 우유를 넣은 홍차를 시도해본다든지, 혹은 체력 관리를 위해 헬스를 했다면 요가로 바꿔보는 방법도 있을 것 같다. 아주 작은 변화로도 당신의 뇌를 일깨워 줄 수 있다.

2)자리를 옮겨라

월요일부터 금요일까지 매일 같은 자리에 앉아 일을 하는 것만큼 지루한 것도 없다. 게다가 사무실에서 일하게 되면 의외로 일에 집중이 안 된다고 호소하는 사람이 많다. 책상 정리를 해야 한다던가, 원하든 원치 않든 동료들과 대화를 나눠야 한다든지 등. 가끔은 사무실 근처 카페로 옮겨 일을 해보는 것도 좋은 방법 중 하나이다.

3)브레인스토밍

창의력을 요구하는 작업에서 '브레인스토밍'은 중요한 단어이다. 아이디어가 필요한 대상에 대해 일단 생각나는 대로 키워드를 적어 내려가다 보면 기발한 아이디어를 떠올릴 수 있다. 브레인스토밍을 도와주는 소프트웨어로는 Mindmup을 한번 사용해보시는 것을 권한다. 참고로 Mindmup은 구글 드라이브에 자동 저장되는 프리 소프트웨어이다. 브레인스토밍이 필수요소인 사람이라면 꼭 사용해보길 권한다.

4)브라우징

평소에 읽지 않는 잡지를 읽거나, 시간을 정해놓고 페이스북, 인스타그램 등 지인들이 올리는 콘텐츠를 보는 걸 추천한다. 나와 관심사가 다른 이들은 어떤 트렌드에 눈길을 주고 있는지, 어떤 제품이나 브랜드를 좋아하는지 알아가다 보면 본인의 틀에서 벗어나 사고할 수 있기 때문이다.

여기서 주의해야 할 점은 브라우징에 너무 많은 시간을 할애하다 보면 주객이 전도되는 일이 발생한다는 점이다.

5) 꾸준한 TED 시청

TED는 영어 공부뿐 아니라, 다른 시각에서 생각해볼 수 있는 기회를 제공한다. TED가 제공하는 필터 중 Creative나 Inspire를 사용하면 세계적으로 영향력 있는 디자이너들의 기발하고 다양한 강의를 만나볼 수 있다. 기발한 아이디어와 독창성을 겸비한 그들은 어떤 방식으로 크리에이티브한 사고를 하는 것일까? 그 해답을 찾기 위해 그들의 인생과 디자인 가치관을 엿볼 수 있는 시간을 가지는 것을 권장한다. 바로 자신의 이야기를 주제로 한 강연들을 보면 그 해답을 조금이나마 찾을 수 있다. '창의적인 영감을 얻는 그들만의 방법'이라는 주제의 명강연들을 추천하고자 한다. 그중 몇 가지를 추천하면 다음과 같다.

(1) 디자인의 첫 번째 비밀은 알아차리는 것이다.

토니페델(Tony Fadell) / TED 2015[186]

내용: 익숙함에 속아 창의력을 잃다.

산업디자이너 토니페델(Tony Fadell)은 아이팟을 개발한 사람 중 한 명으로 더욱 유명한 디자이너이다. 우리의 일상 속에 자리 잡은 습관이 창의적인 영감과의 관계에 대하여 말한다. 이 강연을 통하여 당연한 것들에 대해 생각해 볼 수 있는 좋은 계기가 될 것이다.

(2) 관점 그리고 시작 생각[187]

박용후 / 세바시 2017

내용: 우리는 답을 찾으려고만 한건 아닌가.

국내의 디자이너인 박용후는 관점이라는 가치관 아래 관점 디자이너라고 불리는 사람이다. 이미 책으로 더 유명한 박용후 디자이너는 시작을

186)https://www.ted.com/talks/tony_fadell_the_first_secret_of_design_is_noticing?language=ko
187) https://www.youtube.com/watch?v=-65c1iRPsXw

잘해야 미래의 답이 바뀐다고 라고 믿고 있다. 생각을 어디서부터 시작해야 할지, 우리는 너무 답에만 몰두한 것은 아니었는지 그 관점에 관하여 이야기하면서 세상을 다르게 보는 방법을 말해준다.

(3) 디자인에 대한 통찰력과 유머

데이비드 카슨(David Carson) / TED 2003[188]

내용: 새로운 것의 발견은 큰 그림으로부터

사회학자이자 디자이너인 데이비드 카슨은 훌륭한 디자인은 새로운 것을 발견하기 위한 긴 여정이라고 표현한다. 그 여정에 디자인이 유머를 더해준다고 믿고 있다. 데이비드 카슨은 타이포그래픽 디자인으로 더 유명한 디자이너이다. 그는 이 강연에서는 창의적인 생각을 하려면 세상을 큰 그림으로 봐야 한다고 말하고 있다.

(4) 창의적인 자신감을 얻는 방법에 관하여

데이비드 켈리(David Kelley) / TED 2012[189]

내용: 창조성은 특별한 사람들만의 생각이 아니다.

창의적인 생각은 특별한 사람들에게만 나오는 것일까? 이 강연을 들으면 그 답은 바로 NO이다. 창조성은 누구나 갖고 있는 영역이 아니라고 주장하는 그는 자신의 인생을 배경으로 어떻게 하면 창의적인 영감을 통한 자신감을 쌓을 수 있는지 그 방법에 대하여 말하고 있다.

(5) 새로운 아이디어를 위한 디자인의 사용

밀튼 글레이저(Milton Glaser) / TED 1998[190]

내용: 디자인에서 새로운 디자인을 발견하다.

'I LOVE NEW YORK'이라는 그래픽으로 더욱 유명한 전설적인 그래픽

188) https://www.ted.com/talks/david_carson_on_design?language=ko
189) https://www.ted.com/talks/david_kelley_how_to_build_your_creative_confidence?language=ko
190) https://www.ted.com/talks/milton_glaser_on_using_design_to_make_ideas_new?language=ko

디자이너 밀튼 글래이저는 디자이너의 살아있는 역사라고 할 수 있는 인물이다. 디자인에서 영감을 얻어 새로운 영감을 얻는 그의 방법을 말한다.

(6)패션과 창조성(Fashion and creativity)

아이작 미즈라히(Isaac Mizrahi) / TED 2008[191]

내용: 영감은 불현듯 찾아온다.

패션 디자이너 아이작 미즈라이가 어쩔어찔하게 만드는 영감들을 나열하며 얘기한다. 아이작 미즈라이가 삶을 살아오면서 느낀 영감들은 연구나 고민을 통해 나오지 않았다고 말한다. 그는 실수나 눈을 가리고 세상을 바라보았을 때 멋지고 새로운 발상이 나온다고 이야기한다. 50년대의 핀업사진부터 그가 '택시 세워요'하고 외치게 하는 잠깐 동안 보는 셔츠 구멍까지. 이 두서없는 이야기는 행복하고 창조적인 삶을 살기 위한 진정한 실마리들이다.

7) 말랑 말랑 라이프

한명수 / 세바시 2011

내용: 고정관념의 벽을 무너뜨리는 유연함. 고정관념에 거대하고 단단한 틀을 깨부수는 우리 내면의 부드러움. 조물주께서 우리를 만드셨지만 우리는 말랑한 사람이라고 말하고 있다. 엉뚱한 시각으로 새로운 세상을 바라보는 그의 생각을 들어볼 수 있다.

8) 창의성에 관한 네 가지 교훈 (Julie Burstein: 4 lessons in creativity/ TED)[192]

쥴리 버스테인

내용: 라디오 방송의 사회자인 쥴리 버스테인은 창의성을 지닌 사람들에 대한 이야기를 들려주면서, 그들이 시련과 자기 회의, 상실에 처했을 때 어떻게 창의성이 발휘되는지에 대해 이야기한다. 영화감독 겸 제작자

191) https://www.ted.com/talks/isaac_mizrahi_on_fashion_and_creativity
192) https://www.ted.com/talks/julie_burstein_4_lessons_in_creativity

인 미라 마이어, 소설가 리챠드 포드, 조각가 리챠드 세라, 사진작가 죠엘 마이어리츠터의 통찰을 들을 수 있다.

9) 창의력과 놀이에 관하여 (Tim Brown: Tales of creativity and play/2008/ TED)[193]

팀 브라운

내용: 2008년에 열린 SeriousPlay 컨퍼런스에서 디자이너 팀 브라운이 창의적인 생각과 놀이 사이에 강력한 연관 관계가 있음을 이야기하며, 집에서 시도해볼 수 있는 여러 가지 예제들도 소개한다.

우리는 아이디어에 대한 타인의 평가를 두려워하고 보수적인 태도를 가지고 있다. 우정이 놀이로 가는 지름길인 것을 알고 데이비드 켈리는 (IDEO) 친구처럼 서로 그런 회사를 만들고 싶어 했다. 우정이 우리에게 신뢰감과 주변을 편안하게 하며 놀이는 무질서가 아니며 신뢰할 수 있음을 이야기한다.

첫째, 탐구->분량(확산, 수렴의 경계가 중요)

둘째, 만들기->손으로 생각하기

셋째, 역할놀이->감정이입

장난스러움이 중요하며 창의적 방안을 잘 도출시킬 수 있다.

유치원에 돌아가는 기분으로 모든 것을 손에 잡고, 모든 것을 주위에서 찾는다. 찰흙으로 또 뭐 이것저것 붙여서 테이프로 프로토타입을 만들고 의사들이 필요한 의류기구를 만든다.

유형 아이디어 ->프로토타입 ->테스트

무형 아이디어 ->역할놀이 ->감정이입 요구

우리는 진지한 상태로 놀 수 있어야 창의력이 발상한다고 말하고 있다.

6) 맵방법론으로 부족할 때는, 사람들을 만나라

193) https://www.ted.com/talks/tim_brown_on_creativity_and_play

아이디어를 창출하는데 위의 방법들이 큰 역할을 하지만, 사람들과의 자연스러운 만남을 통해 창의적인 발상을 갖는 것도 중요하다.

실제로 스티브잡스는 픽사 본사를 건축할 때 이러한 우연한 만남을 조장하기 위해 많은 신경을 썼다. 사람들이 각자 다른 곳에서 일하더라도 언제나 쉽게 만날 수 있도록 만남 광장을 조성하고, 회의실은 빌딩 중앙에, 화장실도 몰아서 배치했다. 이처럼 자연스러운 만남을 통해 다양한 대화를 할수록 창의적인 생각이 늘어난다. 작은 아이디어 하나가 생각을 변화시키고 세상을 바꾸는 시대이다. 크리에이티브한 아이디어를 위해서 이런 다양한 발상법들을 사용해보시길 바란다.

7) 웹스토밍 방법

Web + brainstorming의 합성어로, 웹 환경에서 시간과 장소에 제한 없이 실시간으로 개별 아이디어를 수집, 정리하고 평가가 가능한 어플리케이션 방식을 의미한다.

웹스토밍을 활용한 발상기법의 전개는 언제 어디서나 별도의 프로그램 없이 인터넷에서 구성원들이 접속하여 의견을 모으고 토론할 수 있으며 글, 이미지, 파일첨부, 동영상 등 기존에 아날로그 방식에서 불가능하였던 시지각적 매체를 이용함으로써 아이디어를 효과적으로 발상할 수 있다. 대표적인 웹스토밍으로는 Cacos, Lucidchart외에도 Mindomo 등 많은 종류의 어플리케이션이 있다.

IV

캐릭터디자인의
아이디에이션 프로세스

Ⅳ. 캐릭터디자인의 아이디에이션 프로세스

1. 캐릭터디자인의 창의적 발상기법

1. 단순화해라(subtract)

어떤 요소나 부분을 지우거나 생략하라. Subject에서 무엇인가를 치워버려라. 압축시키거나 더 작게 만들어라.

다음과 같은 생각을 해보자.

어떤 것이 제거되거나 축소되거나 처분되어질 수 있는가?

어떤 법칙을 깰 수 있는가?

어떻게 단순화하고 추상화하고 스타일화 하고 생략할 것인가?

좀 덜한 것이 더 좋은 것이다.(Less is More)

• 단순함(Simplicity)은 쉽지 않다.

아이러니하게 단순할수록 쉽지 않다. 이는 여러 가지 요소 중 가장 경쟁력 있는 부분을 찾아내는 통찰력, 그리고 필요 없는 부분을 과감히 버릴 수 있는 결단력이 필요하기 때문이다. 아마 대부분의 사람들은 이를 어려워할 것 같다.

• 단순함(Simplicity) 이점

필요한 것에 집중할 수 있다는 게 가장 큰 장점 같다. 사람은 여러 가지의 선택지를 고민할 때 많은 에너지를 소비한다고 한다. 만약 미리 선택지를 줄여놓는다면 한정적인 에너지를 조금 더 중요한 일에 투자할 수 있다.

사례: 냅스터 창업자 숀 파커와 주커버그 두 사람의 창업자가 페이스북

에 대한 전략적 대화에서 전략의 단순화가 어떤 것인지 보여준다.[194]

'더(THE) 빼버려. 그냥 페이스북. 깔끔하잖아'

그렇다. 페이스북의 출발은 '더페이스북'이었다. '더(THE)'는 사실 불필요한 존재였다. 그로 인해 권위가 생기지도 않고 새로운 설명이 따라오지도 않는 것이었다. 그냥 불필요한 것이었다. 소송을 통해 주커버그에게 거액의 이익 배당을 요구한 동업자조차도 인정하듯이 숀은 페이스북에 결정적 기여를 한 것이다.

한국에서 한때 '브랜드 네이밍'을 할 경우 'THE'를 붙이는 유행이 있었다. 지금도 그렇다. 걸핏하면 습관적으로 붙여보는 것이다. 없는 것을 있는 것처럼 포장하는 것을 통해 브랜드의 권위는 만들어지지 않는다. 있는 것에 집중하고 또 집중해야 브랜드의 힘과 권위가 발생한다. 사회적 인맥이라는 하나의 전략에 집중한 페이스북은 거대한 기업이 되었다.

단순화한다는 것은 말 그대로 간단함이다. 걱정할 것이 적어지고, 해야 할 일이 적어지고, 결정해야 할 일이 적어진다. 분명히 '더 좋은 것'과 '충분한 것'을 구분할 수 있다. 이 둘의 차이를 구분하는 것이 단순하고 간단한 삶을 사는 중요한 능력이며, 또한 당신의 삶의 질을 높여야 하는지, 크기를 늘려야 하는지 선택하는 기준이 된다. 이미 가진 것을 재평가하고 감사히 여기는 것은 간소화를 위한 좋은 전략이며, 더 좋은 것에 대한 열망을 이겨내는 강력한 힘이다.

• 아이젠하위 원칙

어지럽게 혼돈되어있는 상태를 간단하게 정리·정돈해 주는 방법을 말한다. 아이젠하위 대통령 이래 미국의 여러 대통령들이 복잡한 집무를 단순하게 하는 데 활용해 온 원칙이라고 해서 '아이젠하위 원칙'이란 이름이 붙었다고 한다. 어쩌면 이 원칙 덕택에 아이젠하위는 1944년의 노르망디 상륙작전이란 역사상 가장 크고 복잡했던 작전을 성공시켰는지도 모른다. 복잡할수록 단순하게 정리하는 것의 힘은 실로 매우 크다.

• 15분 이상 집중하지 못하는 '쿼터리즘'에 대응하기

194) 영화 '소셜네트워크'에서

디지털 사회에서 단순화의 힘은 더욱 부각된다. 정보의 홍수 속에 살고 있는 현대인들은 한 가지 일에 진지하게 접근해서 집중하지 못한다. 이를 두고 미디어 용어로는 '쿼터리즘'이라고 한다. 15분 이상 집중하기 힘들다는 의미다.

실제로 사람들은 포털 기사를 보더라도 두꺼운 볼드체로 표시되거나 제목이 자극적이지 않은 기사는 클릭하지 않는다. 수많은 TV 채널을 계속 돌리면서도 시선이 멈추는 프로그램을 찾기란 그리 쉽지 않다. 웹(web)상에서 글을 읽을 때도 금방 뜻이 파악되지 않으면 금세 다른 페이지로 이동한다. 그러다 보니 사람들은 복잡한 것보다는 단순 명확한 것을 찾게 되는 것이다. 사람들은 선택을 하는데 있어서 점점 게을러지는 모습을 보이고 있다. 이 같은 성향에 부응하기 위해서 기업은 철저하게 단순해져야 하는 과제를 안게 됐다.

• 사례: 최근 비즈니스 경향을 볼 때 단순화는 매우 중요하다. 보스턴 컨설팅그룹(BCG)의 조사에 따르면 1000여 명의 글로벌 기업 임원들은 세계에서 가장 혁신적인 기업으로 애플을 꼽았다. 최고의 혁신기업이 가지고 있는 핵심 경쟁력은 과연 무엇이었을까. 바로 'simple(단순함)'이다. 애플은 몇 안 되는 핵심 기능에 모든 것을 집중시켰다. 요즘같이 새로운 기능들이 쏟아져 나오고 또 컨버전스(convergence)라는 이름으로 하나의 기기에 많은 기능들이 부가되는 시대에 애플의 전략은 다소 어울리지 않을 수도 있다. 그러나 고객들은 다양한 기능보다는 하나의 제대로 된 기능에 열광했다. 무(無) 광택, 단색의 외관에 5개 버튼과 휠(wheel)만으로 조작하는 아이팟(iPod)의 성공이 이를 잘 보여준다. 간단한 디자인이면서도 최소 기능만을 구현한 전자 제품이 잘 팔리는 사례는 아이팟 외에도 쉽게 찾아볼 수 있다.

• 패션 운동화의 시초격인 캔버스사의 캔버스화는 그야말로 단순미의 대명사라 할 수 있다. 언뜻 실내화처럼 보이는 캔버스화는 1908년에 처음 출시돼 100여 년 동안 전 세계적으로 6억 켤레라는 경이적인 매출을 기록한 스테디셀러다. 단순한 디자인의 힘이 시대를 초월하여 얼마나 큰 힘을 가질 수 있는가를 보여주는 사례.

[그림] 캔버스화

단순함은 서비스 업계에서 특히 중요하다. 서비스의 질은 제공하는 서비스에 불필요한 잡음이 얼마나 적은가에 의해 좌우된다. 이에 따라 많은 기업들은 서비스의 잡음, 즉 고객들이 불편해하는 요인을 찾아 제거하는데 고군분투하고 있다.

'많은 것을 표현하려면 가장 적은 것을 나타내라!'
그동안 많은 기업들은 제품을 더 많이 팔기 위해, 그리고 제품에 더 많은 것을 담기 위해 노력했다. 그러다 보니 마케팅 방식은 길어지고 제품기능은 복잡해지기 일쑤였다. 간단한 것을 좋아하는 소비자의 성향을 생각해 본다면, 마케팅 방식에 철저한 다이어트가 필요하다. 더 나아가 이제는 과거와는 달리 단지 복잡한 기능을 줄인다는 개념보다는 고객이 원하는 기능을 강화하는 경향을 주지해야 한다.

• 일본의 덴츠 소비자 연구센터의 다카무라 아츠시는 '고객들은 단순한 제품으로 눈을 돌린다. 그리고 정말 원하는 기능이 구현된 제품에는 아무리 비싸더라도 지갑을 연다'고 말했다. 단순함, 특히 꼭 필요한 단순함이야말로 가장 효과적인 비즈니스 콘셉트이다.195)

'가장 많은 것을 표현하는 방법은 가장 적은 것을 나타내는 것'이라는 세계적인 디자이너 질 샌더의 말을 상기해봐야 할 것이다.

195) 정태수, 삼성경제연구소(SERI) 마케팅연구실 연구원, 조선일보, 2007.06.08

2. 반복해라(Repeat)

모양, 색, Form, 이미지 또는 아이디어를 반복하라.

어떤 방법으로 자신이 참고한 주제를 반복하고 의미를 이중화하거나 고 쳐라. 발생과 반동과 결과와 진행의 요인을 어떻게 조절할 수 있는가? 모 든 느낌(Filling)은 반복에 의해 더욱 심화되는 경향이 있다.

대부분의 사람들에게 변화는 매우 부정적인 의미를 가지고 있다. 깊은 감정적 수준에서 우리는 편안함을 쫓는 생물이며, 자동적으로 그 순간에 기분 좋게 느껴지는 것을 추구한다. 우리는 편안함을 갈망하며 이것은 일 반적으로 우리가 알고 있는 것, 우리에게 친숙한 것으로부터 나온다. 일단 편안하게 다룰 수 있고 모든 '미지의 것'을 '알게'되면 우리는 긴장을 풀 수 있다. 신경계와 마음은 모든 것에서 의미를 찾고 부여하도록 설계되어 있기 때문이다. 그러므로 새로운 것은 항상 마음 안에 있는 것과 있게 될 것 사이에서 대치한다. 미지는 마음과 신경계가 항상 새롭게 '해명해야'하 는 것이다. 그리고 이 과정은 많은 수준에서 불편한 느낌을 준다. 어떤 것 이 편안해지면 거기에 익숙해지고, 모든 '미지'가 제거되면서 행동이 다시 자동적인 것으로 변하게 된다. 우리의 신경계는 주로 조건화에 의해 작동 한다. 그리고 반복을 통해서 우리는 일관된 패턴을 알아차리고 가정한다.

마음은 항상 최선의 길을 찾도록 설계되어 있다. 반복을 통해서 우리는 일이 일어나는 순서와 결과에 대해 명확하게 배우고, 이러한 순서에 따라 인식하고 반응하는 것을 학습한다.196)

3. 함께 생각하라(Combine)

• 함께 생각하도록 해라.

• 관계를 만들고 정리하고 연결하고 통일하고 혼합하고 융화시키고 결 합하고 재배치하라.

• 아이디어들(생각)을 재료들을 기술들을 결합하라.

• 유사하지 않은 것들이 Synectic한 통합체가 되도록 해라.

• 그 밖의 어떤 것들이 자신의 작품과 연결될 수 있는가를 생각하라.

196) 행복을 선택하라: Choose Happiness (공)저: 루쓰 브릿지우드 Ruth Bridgewood / 옮긴 이 : 김어진

• 여러 가지 다른 감각, 서로 다른 참고 형식 또는 서로 다른 주요한 분야로부터 어떤 종류의 연결이 있을 수 있는가?

모든 예술 그리고 대부분의 지식은 관련(연결 Connection)을 이해하는 것이거나 관련들을 만들어 내는 것이다.

당신이 이미 알고 있는 것과 관계를 갖는 한 당신은 새로운 것을 배우거나 융합할 수 없다.

'데이터와 네트워크를 함께 생각하라. 새로운 가치는 연결에서 나온다.' <구글 신은 모든 것을 알고 있다>를 쓴 정하웅 교수는 데이터의 가치는 사람들이 갖는 무의식적 차별과 편견을 고스란히 보여줘, 이에 대한 경각심을 일깨워주는 데 있다. 데이터를 더 가치 있게 사용하는 방법은 다른 데이터와 묶어서 분석하는 것이다. 네트워크, 연결의 중요성이 여기에서 등장한다. SNS상에서의 루머와 정보전파의 차이점'을 들어 데이터와 네트워크의 시너지 효과를 보여주었다.

전파 초기에는 어렵지만, 정보가 어느 정도 확산된 경우라면 빅데이터 분석을 통해 정보의 진위여부를 판단할 수 있다. 좋은 데이터들을 많이 붙이고 묶어, 좋은 통찰을 얻는 것이 중요하다.

4. 덧붙여라(Add)

• 자신의 참고 작품을 발전시키거나 확장하거나 확대하라.

• 증대시키고 첨가시키고 전진시키고 추가시켜라.

• 과장하라.

• 더 크게 만들어라.

• 자신의 아이디어, 상상, 대상 또는 재료에 어떤 것이 덧붙여질 수 있는지 생각하라

5. 옮겨라(Transfer)

• 자신의 작품을 새로운 상황과 환경과 배경 속으로 옮겨라.

- 각색하고 순서를 바꾸고 재위치 시키고 뒤죽박죽으로 만들어라.

- 새롭고 다른 형식을 고려하여 작품을 알맞게 고쳐라.

- 작품을 정상적인 환경에서 떼어내어 다른 역사, 정치, 사회, 지리적 장소와 시간에 맞게 작품을 변형시키고 다른 시각으로 보아라.

- 자신의 작품의 기술적 원리, 디자인적 특성 그 밖의 특별한 특성을 다른 것으로 바꾸어라.

예를 들면 새의 날개 구조가 다리 디자인의 모델로 사용되어져 왔다.

- 자신의 작품이 어떻게 변형될 수 있는지 생각해라.

6. 공감하라(Empathize)

- 공감과 감정이입을 해라.

- 자신의 작품과 일치하라.

만약 작품이 생명을 가지지 않는다 하더라도 인간의 특성을 가진 것으로 생각하라. 어떻게 작품과 감정적으로 내적으로 관계할 수 있을까? 18세기의 독일 화가 Henry Fuseil은 학생들에게 다음과 같은 충고를 했다. '너 자신을 작품으로 전환시켜라'

7. 생명력을 주라(Animate)

그림이나 디자인 속의 시각적 심리적 긴장을 동원해라. 그림 속의 힘과 픽토리얼한 움직임을 조절하라. 반복, 진행, 연속, 해설의 요소를 응용하라. 작품을 인간의 특징을 가진 것으로 생각하면 작품이 생명력을 갖게 될 것이다.

8. 중첩시켜라(Superimpose)

오버랩 시키고 위에 놓고 덮어라.

서로 유사하지 않은 상상이나 생각들을 겹쳐서 이중으로 만들어라. 새로운 이미지나 아이디어 그리고 새로운 의미를 만들어내기 위해 요소들을 겹쳐라. 자신의 작품 위에 원근법이 서로 다른 것, 시간이 서로 다른 것

등을 겹쳐 놓아라. 감각인 청각, 시각 들을 한데 묶어라.

서로 다른 프레임을 가지고 있는 요소들과 이미지들 중 어떤 것들이 한 시점으로 묶어질 수 있는가? 입체파 화가들이 한 대상이 한꺼번에 그 대상의 서로 다른 순간을 보여주기 위해 어떻게 여러 다른 장면들(View)을 겹쳤는지 주목하라.

9. 크기를 바꿔라(Change Scale)

주제를 더 크게 혹은 더 작게 하여라. 비례, 상대적 크기, 비례, 차원(Dimesion)를 바꾸어라.

10. 대치하라(Substitute)

• 서로 맞바꾸거나 교환하거나 대치시켜라.

• 어떤 다른 아이디어, 이미지, 재료, 요소가 작품의 전체 혹은 부분과 대치될 수 있는가?

11. 쪼개라(Fragment)

• 분리하고 나누고 쪼개라.

• 작품의 주제나 아이디어를 떼어내라. 해부하라.

• 작은 조각으로 잘라 내거나 해체해라.

• 작품이 비연속적인 것처럼 보이게 하기 위해 또는 미세하게 나기 위해 어떤 의도적 고안이 필요한가?

12. 떼어놔라(Isolate)

• 분리하고 서로 떨어뜨려 놓고 떼어내라.

• 단지 작품의 일부분만을 사용하라.

• 그림을 구성할 때, 부분적으로 이미지나 시각적 영역을 쪼개기 위해 Viewfinder를 사용하라. 어떤 요소를 분리하거나 초점을 맞출 수 있는가?

13. 왜곡시켜라(Distort)

작품의 원래의 모양, 비례, 의미를 비꼬아라.

자신이 어떤 종류의 상상된 혹은 실제의 왜곡에 영향을 줄 수 있는지 생각하라. 어떻게 기형적으로 만들 수 있는가? 더 길게, 더 넓게, 더 두껍게, 더 좁게 만들 수 있는가? 기형화할 때 독특한 은유적 혹은 미학적 특질을 그대로 남겨두거나 만들어 낼 수 있는가? 녹이고, 태우고, 부수고, 어떤 것 위에 엎지르고, 묻어버리고, 금가게 하고, 찢고 그것을 왜곡할 수 있는가? 왜곡은 또한 허구화를 의미하기도 한다.

14. 위장하라(Disguise)

위장하고 은폐하고 속이고 암호화하라.

어떻게 주제를 이미 있는 형식(틀)에 이식할 수 있고 숨기고 위장할 수 있는가? 예를 들어 자연계에서 카멜레온이나 이끼나 그 밖의 다른 종들은 모방에 의해 자신들을 숨긴다. 그들의 외모는 배경을 모방한다. 이것을 자신의 작품에 어떻게 적용할 수 있는가?

의식적으로 깨닫지는 못하지만 무의식적으로 의미를 통하는, 숨어있어 보이지는 않는 잠복한 이미지를 어떻게 만들 수 있을까?

15. 부정하라(Contradict)

사물의 원래 기능을 부인하라. 모순되게 하고 번복하고 부정하고 발전시켜라. 사실상 많은 위대한 예술은 시각적, 지적 부정이다.

그것들은 그것들의 미학적 구조의 형식 속에 합쳐진 반대되는, 반이론적인, 전환(역)적인 요 소들을 포함한다. 자연의 법칙, 중력, 자기장, 성장 싸이클, 비례, 역학적 인간적 기능, 과정, 게임, 관습과 사회적 관례에 역행하는 관계가 되도록 어떻게 자신의 작품을 시각화할 것인가?

풍자적 예술은 사회적 위선의 관찰과 반항적 행동에 기초를 두고 있다.

옵티컬일루션과 풀립플롭(flip-flop) 디자인은 광학적인것과 의미적인 것의 조화를 부인하는 애매모호한 구성인 것이다. 대상을 바꾸기 위해 부인과 역행을 어떻게 이용할 것인가 생각하라. 이중사고(Double Think)는

마음속으로 서로 모순되는 생각을 동시에 갖게 하고 그것 둘 다 받아들이는 힘을 의미한다.

16. 패러디하라(Parody)

우스꽝스럽게 하라. 흉내 내라. 조롱해라. 익살을 부리거나 캐리커처 해라. 대상을 재미있게 만들어라. 비아냥거려라. 시각적인 농담과 익살로 변형해라. 유머스러운 요소를 개발하고 얼간이 같고 코믹하게 하라.

시각적인 모순과 수수께끼를 창조하라. 모든 농담은 궁극적으로 결국은 익살극이다.

숭고한 것과 우스꽝스러운 것과는 너무나 밀접한 관계가 있다. 즉, 다시 말해 그 둘을 분리하는 것은 어렵다. 숭고한 것에서 한 걸음 더 나가면 우스꽝스러운 것이 되고, 우스꽝스러운 것에서 한 걸음 더 나가면 숭고한 것이 된다.

이중사고(Double Think)는 마음속으로 서로 모순되는 생각을 동시에 갖게 하고 그것 모두를 받아들이는 힘을 의미한다.

17. 애매모호하게 하라(Prevaricate)

애매모호하게 해라. 허구화해라. 진실을 구부려라. 속여라. 공상하라. 악의 없는 거짓말을 하는 것이 사회적으로 받아들여지지 않는다 해도 그것은 전설과 신화를 만드는 그런 것들이다.

대용 정보를 제공하기 위한 주제로서 자신의 작품을 어떻게 사용할 수 있는가? 애매모호하게 해라. 두 가지 이상으로 해석될 수 있는 혼란스럽거나 현혹시켰던 애매한 정보를 표현하라. 이중사고(Double Think)는 마음속으로 서로 모순되는 생각을 동시에 갖게 하고 그것 둘 다를 받아들이는 힘을 의미한다.

18. 유사성을 찾아라(Analogize)

비교하라. 집합체를 그려라. 서로 다른 것들 사이의 유사성을 찾아라. 자신의 작품을 다른 학문 분야의 요소에 또 사상의 세계에 비유하라. 자

신의 작품을 무엇에 비유할 수 있는지 생각하라.

논리적 그리고 비논리적 연상을 만들 수 있는가? 과장된 유추는 상승효과, 새로운 지각(이식) 그리고 효능 있는 은유를 만들어 내는 한 방법이다. 자신의 창조 과정을 증진시키기를 원하는 사람은 유사성을 Catch하는 연습에 몰두해야만 한다.

19. 잡종화하라(Hybridize)

교접 수정시켜라. 말도 안 되는 짝과 결합시켜라. 만약, A와 B를 교배한다면 어떤 것을 얻을 수 있겠는가? 창조적 사고는 서로 다른 영역의 대상들을 접합시킴으로써 생겨나는 정신적 잡종의 한 형식이다.

잡종(Hybridization) 메커니즘을 색, 형식, 구조의 사용으로 옮겨라. 아이디어나 지각뿐 아니라 Cross-Fertilize의 조직적 요소들도 옮겨라. 그리고 metamorphose를 보자.

20. 변형한다(Metamorphose)

변형한다. 변용한다. 바꾼다. 변화 상태에 있는 작품을 묘사하라.

그것은 아주 간단한 변용이다. 예를 들면 색깔을 바꾸는 것 또는 그것에 전체 형태를 바꾸는 것은 더 근본적인 변화이다. 지킬과 하이드 변형과 같은 근본적이고 초현실적인 은유뿐만 아니라, 노화나 발전, 변형의 형태인 고치에서 나비로 변화하는 과정에 대해서 생각해본다.

변화는 염색체 관계에 있어 변화나 발생을 만드는 유전 암호에 있어서의 생화학적 변화가 일으키는 급진적인 유전상의 변화이다. 은유나 변화를 각자의 작품에 어떻게 적용시킬 수 있는가? 이 우주에는 멸종된 것은 아무것도 없다. 단지, 모든 것들이 다양해지고 새로운 형태로 되는 것일 뿐이다.

21. 기호화하라(Symbolize)

자신의 작품을 기호화된 특징으로 어떻게 채울 수 있는가? 시각적 상징은 그 이상의 어떤 것을 상징하는 그래픽적 고안물이다. 예를 들면 적십

자는 원조(도움)를 의미하고 올리브 나뭇가지를 들고 있는 비둘기는 평화를 상징한다. 공적인 상징들은 너무나 잘 알려지고 널리 이해되어지기 때문에 진부한 것이다.

그러나 개인적인 상징은 비밀스러운 것이고, 그것을 만든 사람에게만 특별한 의미를 가진다. 예술작품들은 대중적이고 개인적인 상징 모두를 가지고 있다. 자신의 작품을 상징적 이미지로 바꾸기 위해 어떻게 할 것인가? 그것을 대중적인 상징으로 어떻게 만들 수 있는가? 또는 개인적인 은유로 만들기 위해 무엇을 할 것인가?

22. 신화화하라(Mythologize)

자신의 작품에 대해서 신화를 만들어라. 60년대에 팝 아티스트들은 일상적인 대상을 신화화시켰다. 코카콜라병, Brillo Pads, 코믹한 인물들, 영화배우, 대중매체 이미지, 뜨거운 지팡이, 햄버거 그리고 프렌치 후라이 또는 그런 보잘 것 없는 대상들은 20세기 예술을 시각적으로 표현했다.

자신의 주제를 인습적인 대상으로 어떻게 바꿀 수 있는가? 신화의 메시지는 그것들의 관계와 조정을 융합함으로써 전달된다.

23. 환상을 사용하라(Fantasize)

자신의 작품을 환상적으로 만들어라. 초현실적이고 앞뒤가 뒤바뀌고 이색적이고 난폭하고 기묘한 생각들은 표현하기 위해 환상을 사용하여라.

정신적 그리고 감각적인 기대를 무너뜨려라. 자신의 상상을 얼마만큼 확장 시킬 수 있는가? 만약 자동차들이 벽돌로 만들어졌다면 어떻겠는가? 당구내기를 하는 악어들은 어떻겠는가? 또 곤충들이 인간보다 더 크게 자란다면 어떻겠는가? 만약 밤과 낮이 동시에 생겨난다면 어떻겠는가? 실제의 세상은 한계가 있지만 상상의 세계는 무한하다.

2. 사업 기획 아이디어 발상

캐릭터를 제작할 때는 환경과 사용자에게 가장 잘 맞는 아이디어를 떠올리는 것을 시작한다. 아이디어 발상법에는 다양한 것들이 있다.

1. 창의적인 발상의 조건

• 단순, 명료: 단순한 아이디어와 분명한 메시지여야 한다.

• 놀라움: 새롭고 놀랄 만한 극적인 요소, 공감할 수 있는 메시지여야 한다.

• 신선하고 독특한 차별화: 신선하고 유용한 개념으로 독특한 차별점, 강조점 내재되어 있어야 한다.

2. 발상의 3단계

1) 1단계: 한발 물러나서 생각해 본다.

한발 물러나서 생각해보면 발상의 폭을 넓힐 수 있는 계기가 되며, 문제해결을 위해 어떻게 해야 하고 또 무엇이 중요한지에 대한 대략의 사고의 틀이 마련된다. 따라서 고정된 틀을 벗으나 더 많은 사고를 잉태할 수 있게 된다.

2) 2단계: 철저히 목적을 생각한다.

무엇을 위해 그렇게 해야만 하는지, 문제해결을 위한 주제와 행동의 목적을 먼저 떠올려 보는 것이 좋다. 즉, 먼저 목적이 무엇인지 생각해 봄으로써 시점이 바뀌어 새로운 아이디어가 도출되는 것이다.

3) 3단계: 힌트를 찾아낸다.

힌트를 찾아내어 그것을 착상의 실마리로 삼으면 시점이 바뀌어 문제를 해결할 수 있는 아이디어가 도출될 수 있다.

3. 발상력을 강화하는 간단한 습관들

• '만약 그렇게 하면 어떻게 될까?' 라고 자문해본다.

• 유비(類批)와 비유(比喩)를 이용해 본다.

• 아주 작은 느낌도 놓치지 않는다.

- '만약 실행해보면 어떨까?' 라고 생각한다.

- 생각이 확실하게 떠오르지 않아도 계속 생각한다.

- 습관을 바꾼 적이 있다면 그것을 메모해둔다.

- 여러 가지 다양한 활동을 시도해 본다.

- 장기나 바둑, 화투, 포커 같은 전략적인 놀이를 해본다.

- 외국어를 배운다.

- 왼손잡이는 오른손으로, 오른손잡이는 왼손으로 글을 쓰거나 무엇인가를 해본다.

- 자나 계량컵을 사용하지 않고 거리나 양을 추측해본다. 그다음 자신의 추측이 어느 정도 맞았는지 확인해 본다.

- 계산기를 사용하지 않고 장부를 정리해본다.

- 소설을 2/3쯤 읽은 다음 책을 덮고 스스로 결말 부분을 써본다.

- 물구나무서기를 하여 혈액이 뇌로 흘러들어가게 한다.

- 퍼즐 도구나 신문 또는 잡지에 실린 낱말 맞추기를 이용해 퍼즐 놀이를 해본다.

4. 발상력을 키우는 것, 발상력을 저해하는 것

1) 발상력을 자극하는 것들

•문제해결에 대해 생각할 수 있는 한 여러 개의 아이디어를 찾아본다.

•문제해결에 즐거운 마음으로 몰입하여, 도출된 아이디어에 대해 여러 각도로 생각해 본다.

•새로운 것을 생각해내기 위해서 실패는 항상 있을 수 있다고 생각한다.

•생각이 잘 떠오르지 않고 피곤해지면 일단 문제에서 벗어나 휴식을 취한다.

•여러 가지 정보와 자료를 근거로 자기가 알고 있는 지식을 적용해 문제를 해결할 아이디어를 도출해 낸다.

• 아이디어는 되도록 유머가 있는 것으로 도출해 낸다.

• 전혀 관계없는 사람이나 엉뚱한 사람에게 자신의 생각에 대한 의견을 들어본다.

• 엉뚱한 질문을 해본다.

• 모든 측면에서 개선의 여지가 없는지 세밀히 관찰, 검토해 본다.

• 수시로 아이디어가 떠오르면 제한 없이 기록한다.

2) 발상력을 저해하는 것들

• 정확한 문제해결의 정답만 찾아본다.

• 심각하게 문제에 몰입해본다.

• 실패해서는 안 된다고 생각한다.

• 피곤하더라도 무리해서 문제해결에 집중한다.

• 전문가의 조언에 전적으로 의지해 문제를 해결 한다.

• 재미없거나 하찮은 아이디어는 지체 없이 버린다.

• 친한 사람이나 후원자에게만 자신의 생각이나 의견을 말한다.

• 모르는 것은 아예 생각도하기 싫어한다.

• 특별한 문제가 없는 한 평소에는 그것에 관심을 가지지 않는다.

• 좋은 아이디어가 떠오르면 그저 머릿속에 입력한다.

5. 발상을 저해하는 장애 요인들

1) 마음의 장애

• 논리적 장애

발생요인: 자료수집에 많은 시간 할애, 수집한 정보가 완전하지 못하다는 불안감, 목적을 망각한 막연한 정보수집하기

극복방법: 우뇌 사용(문제해결의 목적을 머릿속에 이미지화), 독특한 해결방법 그려보기

• 감정적 장애

발생요인: 선입견과 자신감 부족

극복방법: 타인의 의견을 무조건 비판하려는 자세에서 벗어나기, 성급한 판단 보류, 내용 메모, 과거 성공전례를 되새기며 자신감 회복하기, 긍정적 마인드 갖기

• 창조적 장애

발생요인: 과거에 해온 방식에만 의존해서 한계에 도달할 때까지 문제해결을 미루려 하는 태도이다.

극복방법: 최적량의 정보수집하기(스스로 or 다른 사람을 통해), 목표와 문제점이 정확하게 설정되어 있는지 점검하기, 빠뜨린 것 or 빠진 것 없는지 사전 확인하기, 일정에 따른 계획표 작성하기, 메모 습관 가지기

2) 발상력을 저해하는 요인들

(1)고정관념: '이것은 옳다'라는 확신

(2)선입관: 정답은 하나뿐이다. 그것은 논리적이지 않다. 법을 지켜야 한다. 틀리면 안 된다. 그것은 내 소관 밖이다. 나에게는 창조력이 없다.

※선입관≠직관: 다양한 경험의 뒷받침이 있으며 감각적, 논리적 근거가 있다.

(3)기계적 반응: 소극적 행동과 판단, 용기 부족에서 기인한다.

(4)금기(터부): 열린 커뮤니케이션 불가능하다.

(5)자기규제: '괜히 말했다가 욕이나 먹지 않을까'라는 소극적인 자세. 잘되면 자기가 잘한 일, 잘못되면 남 탓하는 관습이다.

(6)전례와 관행

(7)습관: 매너리즘이나 슬럼프에 빠졌을 때, 또는 막다를 벽에 부딪혔을 때 새로운 발상이 나올 수 없게 된다.

6. 뇌 전체를 사용해 문제를 해결하는 방법

좌 뇌	우 뇌
논리적	감성적
언어적	비언어적
연속성	창조적
분석적	전체적
합리적	예술적
기억력	시각적
수평사고	직감
	유머, 놀이

[그림] 좌뇌와 우뇌의 특징

(1)좌뇌가 문제를 논리적으로 정의를 내린다.

(2)우뇌가 여러 개의 문제해결 방안을 도출해 낸다.

(3)좌뇌가 실제로 문제해결 방안을 평가하고 그것을 어떻게 이용할 것인지 결정한다.

(4)좌뇌가 아이디어가 지지받을 수 있도록 문제를 실제로 해결하기 위한 전략을 세운다.

(5)우뇌가 다른 사람을 설득하고 자신의 생각과 열의를 인지시키려고 노력한다.

7. 아이디어가 많은 사람의 6가지 요소

유연성, 민감, 연상, 독창성, 치밀함, 새로운 의미부여

8. 창조적 발상의 조건

1) 정신건강: 몸을 위한 잡식과 머리를 위한 잡학

건강한 발상을 위한 4V

(1)Vocabulary(어휘): 발상을 정확하게 표현해 낼 수 있는 어휘

(2)Variety(다양성): 보다 가치 있는 발상으로 모색하기 위한 다면적 전개

(3)Venture(용기): 일단 시도해 보려는 모험의 용기

(4)Victory(승리): 승리에 대한 확신

2) 기억력: 우뇌를 사용하자. 좌뇌는 입력된 정보를 언어화, 우뇌는 도형으로 처리하므로 우뇌는 좌뇌에 비해 100만 배 많은 정보를 저장할 수 있다.

3) 집중력

4) 수평적 사고 (확산적 사고)

• 아이디어는 질보다 양이라는 생각. 아이디어 자체를 많이 도출하는 것이 목적

• 스스로 생각하는 일반적인 한계 뛰어 넘기

• 스스로 생각 넓히기. 좋고 나쁜 아이디어의 판단기준 설정하지 않기

• 모든 아이디어를 수용하려는 자세

• 이미 나와 있는 아이디어 결함, 개선 해보기. 무관계의 조합, 무임승차의 원리

• 긍정적인 판단력을 갖는 자세. 아이디어 평가는 신중하게

2.시장과 사용자 분석

아이디어 발상 과정이 끝났다면 이제 시장과 고객을 조사해야 한다. 아이디어 발상보다 시장과 고객 조사를 먼저 진행하는 경우도 많지만, 실제 현장에서는 대략적인 사업 기획을 한 후에 자신이 들어갈 시장 상황을 조사하고 이를 이용할 타깃 고객층의 욕구나 이용 패턴, 서비스 목적 등을 이해하는 과정을 거친다.

사용자 조사에서 가장 좋은 방법은 서비스를 이용할 사용자와 직접 이

야기해보는 것이지만, 이것이 가능하더라도 충분하지 않은 경우가 많다. 이럴 때 다양한 사용자 분석 방법을 통해서 비교적 정확하게 사용성과 욕구, 필요성을 파악하여 최적의 사용자 경험을 제공할 수 있도록 한다.

　예)사용자 조사

1. 분석의 목적

시장과 사용자 분석의 목적은 훌륭한 캐릭터디자인을 만들기 위한 필수 과정으로 캐릭터개발의 가장 중요한 단계이다. 사용자 요구를 파악하고, 사용 환경을 이해, 문제점을 발견, 트렌드와 현황 파악, 성공 요인을 창출할 수 있다.

1) 요구 파악

사용자가 캐릭터를 대상으로 무엇을 얻고자 하는지를 안다는 것은 캐릭터를 만드는 데 매우 중요하다. 사용자가 무엇을 원하는지 알아보려면 사용자에게 직접 물어보는 방법이 있지만, 정작 사용자도 그 답을 모르는 경우가 많기 때문에 다양한 분석 방법을 써야 한다.

2) 사용 환경의 이해

사용자 중심의 사고에서 출발하여 사용자들이 어떤 환경에서 어떤 서비스를 원하는지를 이해하는 것이다. 사용 환경을 이해하면 훨씬 더 접근성이 좋은 캐릭터디자인을 디자인할 수 있으며, 이는 사용자에게 더 좋은 경험을 제공할 수 있다.

3) 트렌드와 시장현황 파악

시장분석에서 중요한 것 중 하나가 시장을 파악하는 것이다. 시장조사를 통해 주제에 따른 사용자의 공통된 이미지를 파악할 수 있고 칼라와 형태, 스토리 등의 차별화를 유도할 수 있다. 더불어 트렌드를 파악하는 것도 중요한 것 중 하나이다.

트렌드는 특정 사용자의 취향이 아니라, 사회 전반적으로 유행하는 것을 말한다. 트렌드를 파악하면 이를 응용하여 사용자에게 재미를 줄 수

있다. 이처럼 시장조사와 사용자의 분석을 통해 각각의 주제에 따른 경향을 알아내는 것은 캐릭터디자인을 통한 캐릭터사업의 성공 여부에 매우 중요하다고 할 수 있다.

4) 성공 요인 창출

사용자를 분석하는 가장 큰 이유는 캐릭터를 이용하여 어떻게 성공할 것인가 일 것이다. 현재 문제점을 파악하고 성공 요인을 아는 것이야 말로 가장 빠르고 안전하게 성공할 수 있는 지름길이 될 수 있다.

현재 인지도와 활용도면에서 우위를 차지하고 있는 캐릭터들의 장단점을 파악하고 어떠한 성공 요인을 제대로 파악한 후 개발한 캐릭터는 모든 면에서 훌륭하게 활용되며 위험요소들을 줄이게 될 것이다.

하지만 최근 모바일 서비스와 모바일 환경의 변화로 인해 성공 요인도 빠르게 변화하고 있기 때문에 과거의 캐릭터와 요즘에 활용되고 있는 캐릭터를 구분하여 분석하는 것이 효과적이다. 시대가 변화하여도 변화하지 않는 부분이 무엇인지 파악하고, 유행의 흐름에도 발 빠른 분석과 결정이 중요하다.

4. 사용자와 시장 분석 프로세스

1. 사용자 분석 프로세스

1) 사용자 정의

시장과 사용자를 대상으로 하는 분석 프로세스는 일반적으로 조사 대상을 선정하고 선정된 대상의 정보를 수집하며, 수집된 자료를 분석하는 것이다.

사용자는 어떤 목표와 의도를 가지고 캐릭터를 사용하며 능동적이고 가변적인 욕구를 가지는 주체이다. 사용자는 어떤 욕구의 소유자인지 인간의 본질적 욕구 측면을 파악하고 사용자가 궁극적으로 원하는 것은 무엇인지 기능적 측면을 파악해야 한다.

2) 사용자의 종류

(1) 주 사용자: 사용자 분석의 주요 대상이 되는 사용자 그룹을 말하며, 특정 목적을 달성하기 위해 캐릭터나 캐릭터를 이용한 콘텐츠를 이용하는 사람이다.

(2) 부사용자: 실제로 캐릭터를 사용하는 사람은 아니지만, 주사용자가 캐릭터를 어떻게 사용하는가에 영향을 주거나 받는 사람들이다.

(3) 구매자로서 사용자: 실제로 캐릭터나 캐릭터콘텐츠를 구입하는 과정에서 결정권을 행사하는 집단이다. 캐릭터비즈니스 환경에서 구매자와 사용자 간에 목표, 특성, 행동 양식이 존재한다.

(4) 관리자로서 사용자: 실제 사용자와는 다른, 조직 내에서 실질적으로 캐릭터관련 조직의 일을 관리하는 사람들이다.

2. 조사의 유형

1)조사목적에 따른 유형

(1) 탐색적 조사

예비조사는 융통성이 많고, 수정이 가능하다. 사전지식이 부족하다. 문헌, 경험자 조사, 특례 조사 등이 있다.

문헌조사는 가장 경제적이고, 가장 빠르다. 학술지, 논문, 통계자료 등 2차적 자료를 참고한다.

경험자 조사는 교수, 연구원, 기자 등 전문인을 대상으로 정보를 획득한다. 특례분석은 70~80% 유사상황을 분석하고 논리적으로 추론한 후 시사한다.

(2) 기술적 조사

현상의 모양, 분포, 크기, 비율을 조사한다. 상관관계이며, 인과관계는 없다. 연구문제나 가설을 설정한다.

(3) 설명적 조사

인과관계, 예측조사이며, 진단적 조사, 예측적 조사이다. 실천분야의 효과성이 있다.

2)시간적 차원에 따른 유형

(1) 횡단조사

1회성 조사로 인구학적 분표, 정태적, 사진을 참고한다.

(2) 종단조사

시간의 흐름에 따라 '순차적'으로 상황의 변화를 측정한다. 동태적, 동영상을 조사하며 장시간(수주일, 수개월, 수년간)조사하며, 비용이 많이 든다.

패널조사는 동일한 주제, 동일한 대상으로 하며, 가장 정확하고 신뢰할 수 있다. 통일성은 일관성으로 해석된다. 경향조사나 추세연구는 동일한 대상으로 하지 않는다. 동년배조사, 동시 집단연구, 동년배집단의 변화조사가 있다.

3)기타 조사유형 구분

(1) 용도에 따른 분류

순수조사, 기초조사와 응용조사가 있다.

구분	순수조사	응용조사
정의	사회현상에 대한 지식 자체만을 순수하게 획득하려는 조사	조사결과를 문제해결과 개선을 위해 응용해서 사용하는 조사
동기	조사자의 지적 호기심을 충족	조사결과의 활용
특성	현장 응용도가 낮은 조사	현장 응용도가 높은 조사

[표] 순수조사와 응용조사

(2)조사대상의 범위에 따른 조사연구 분류

전수조사는 모집단 전체를 대상으로 조사하는 조사연구이다. 인구조사가 있다. 표본조사는 전수조사가 어려운 경우 일부만을 추출하여 모집단 전체를 추정하는 조사이다. 단일대상 조사는 소집단을 대상으로 하는 조사이다.

(3)자료 수집의 성격에 따른 조사연구 분류

양적조사는 대상의 속성을 계량적으로 표현한다. 질적조사는 상황과 환경적 요인들을 조사한다.

양적조사	질적조사
계량적, 축소주의적, 결과지향적	확장주의적, 과정지향적
정형화된 측정과 척도를 사용	조사자의 준거 틀을 사용
조사를 객관적으로 수행	통제되지 않은 자연상태에서 주관적으로 수행
가설검증, 사실확인, 추론지향	탐색, 발견, 서술지향
연역법	귀납법
일반화 가능	일반화 어려움

[그림] 자료수집의 성격에 따른 조사연구 분류

(4)기타 조사연구의 유형

사례조사는 특정 사례를 조사 파악 실증적으로 분석한다. 서베이 조사는 모집단을 대상으로 추출된 표본에 대하여 표준화된 조사도구를 사용한다.

현지조사는 현장에 나가서 직접 면접을 통해 자료를 수집하고, 실험조사는 외생적 요인들을 의도적으로 통제 인위적으로 관찰 조건을 조성한다.

미시조사와 거시조사는 조사의 분석단위에 따른 분류로 명백한 경계선은 없다.

3. 조사의 절차

1) 시장조사의 과학적 수행과정(양적조사, 연역법)

• 문제형성: 정립과정, 주제, 목적, 이론적 배경, 중요성을 제시한다.

• 가설형성: 진술과 명제를 제시한다.

• 조사 설계: 전반적인 과정 통제하기 위한 전략이다.

• 자료수집: 관찰, 면접, 설문지로 수집하며, 1차 자료는 연구자가 직접 조사한 자료이며, 2차 자료는 연구자가 직접 하지 않은 자료이다.

- 자료 분석 및 해석: 통계기법을 사용한다.

- 보고서 작성: 리포트를 작성한다.

2)분석단위

(1)분석단위의 개념과 유형

분석단위는 개개인, 집단, 공식적 사회조직, 사회적 가공물 등이 있다.

개인은 가장 전형적인 연구대상이다. 집단은 부부, 또래, 동아리 등이다. 공식적 사회조직은 복지관, 시설, 학교, 교회, 시민단체 등이다. 사회적 가공물은 신문의 사설 도서, 그림, 음악, 인터넷 등이 있다.

여기에서는 현실적인 부분 위주로 진행하기로 한다.

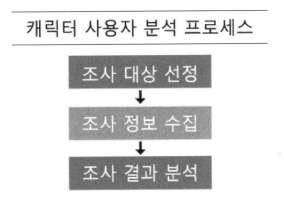

[그림] 캐릭터 사용자 분석 프로세스

3) 조사대상 선정

조사 대상을 선정하는 것은 캐릭터의 컨셉과 깊이 관련된다. 당연한 이야기이겠지만, 조사 대상을 선정할 때는 캐릭터의 주제, 주 사용자의 연령대 등 시장조사 목적에 맞는 모집단을 설정하고 그 중 대표적인 표본을 선정하는 것이 일반적이다.

조사 대상 군은 주 타깃층이라고 예측되는 계층을 설정하고, 주 타깃층을 세분화하여 군락으로 분류하는 것이 좋다. 이렇게 모집된 사람들을 캐릭터사용자 평가와 참여적 디자인 설문조사에 따라 특성을 구분하여 분석

한다. 주 타깃층을 세분화하는 것이 효과적이다.

인구 통계학적 특성에 맞는 연령대를 주 타깃과 부 타깃으로 정해서 진행하는 것을 권장한다.

4) 조사정보 수집

조사 대상을 선정하였으면 선정된 조사 대상으로부터 정보를 수집해야 한다. 정보를 수집하는 데는 설문조사나 관련자 인터뷰, 다양한 분석 등 직접적으로 정보를 얻는 방법과 인터넷이나 통계자료를 이용하여 자료를 수집하는 방법 등을 사용한다. 하지만 최근에는 소셜네트워크나 각종 SNS 등에서 언급되는 정도의 양, 여론, 호감도 등을 분석하는 다양한 도구들이 있어서 이를 이용하여 수집하는 경우가 많다.

5) 분석방법

일반적으로 사용자를 분석하는 것은 각각의 사용자를 대상으로 하는 설문조사만을 생각할 수 있으나 이런 설문 조사, 즉 인터뷰 방식 외에도 노트법으로 알려진 다이어리 분석법, 실제 사용자 입장에서 서비스와 환경을 분석해보는 페르소나 방법, 지역과 문화를 고려하여 고객의 요구사항을 분석하는 다양한 방법 등이 있다.

(1)현장 인터뷰: 설문조사(Questionnaire), 서베이(Survey)

가장 일반적으로 생각하는 방법이다. 사용자들과 직접 이야기를 나눠 그들의 생각과 의견들을 물어보는 가장 널리 사용되는 Needs 분석기법으로 대표적인 정량조사 기법이다.

인터뷰를 통해 우리가 당연하다고 예측했던 부분을 확인하는 방법으로 사용할 수 있다. 인터뷰를 통해서 사용자들의 의견과 디자인, 아이디어의 유효성에 대해 직접적으로 파악할 수 있어 가장 넓은 범위의 시장조사로 사용된다.

인터뷰의 장점과 단점을 살펴보면 다음과 같다.

• 장점

원하는 타깃층에 접근하여 실질적인 결과를 얻어낼 수 있다.

설문지를 사용하면 통계 산출이 빠르고 편리하며 정확하다.

현장의 다양한 반응을 파악할 수 있으며, 컨셉이나 접근의 방향성을 수정할 수 있다.

• 단점

설문지나 인터뷰 내용에 따라 결과가 다르게 나올 수 있다.

현장 상황에 따라 적절히 대응할 수 있도록 사전에 준비해야 하며, 친절하고 성실하게 진행하여야 한다.

일부 예상하지 않은 내용들이 조사되어도 참고는 하되 전체 흐름에 영향을 끼치지 않게 조절해야 한다.

(2)전문가 인터뷰

전문가 인터뷰는 전문가가 필요한 내용의 캐릭터를 기획할 때 주로 사용한다. 전문가 인터뷰는 일반 사용자의 의견을 끌어내고자 하는 것이 아니라, 개발하고자 하는 캐릭터의 역할이나 사용범위 등을 파악하여 좀 더 타당성 있고 적합한 캐릭터를 기획하고자 진행한다.

예를 들어 특정한 목적을 가지고 있는 캐릭터의 경우 인터뷰 대상자는 그 캐릭터의 사용하는 부서의 관계자로 구성하는 것이 효율적일 것이다. 성격과 동작들의 구현 등 세부적인 적합성을 평가 받을 수 있기 때문이다. 이렇게 구현된 캐릭터디자인은 신뢰도와 활용도가 높여 많은 사람들이 사용할 수 있게 될 것이다.

포커스 그룹 인터뷰(FGI)는 사용자가 경험한 내용을 포커스 그룹 인터뷰를 통해 개방적 토의를 진행하고, 그 자료를 분석하는 질적 조사기법이다. FGI의 장점은 저비용으로 대상으로 부터 필요한 정보를 빠르게 얻을 수 있다는 점이며 그룹 내 시너지 효과 기대 가능하다. 다만, 대상자 수가 적어 대표성이 떨어지고 사회적 조정능력에 좌우되는 면이 있다.

6) 조사 결과 분석

조사 정보까지 수집되었으면 이제 최종 분석 단계이다. 보통 조사 결과

분석은 다음과 같은 과정으로 진행한다.

• 조사한 정보를 특징, 사용자 연령층, 사용범위 등 분석할 기준 항목을 설정한다.

• 각종 분석을 위한 분석표 작성한다.

• 시장현황 조사표 작성(형태, 색상, 모티브 등)한다.

캐릭터 시장조사에서는 사용자 모집단 수를 늘리기 보다는 적더라도 관계자의 의견조사가 중요하다.

5. 캐릭터디자인

캐릭터디자인이너가 되는 방법에 대해 고민해보자. 내가 얼마나 경쟁력 있는 캐릭터를 개발할 수 있는지 스스로에게 반문해 보라.

첫째, 전반적인 드로잉 실력이 필요한 창의적인 생각을 자유롭게 표현할 수 있도록 드로잉 실력을 향상시켜야 한다.

둘째, 컴퓨터프로그램을 원활하게 다룰 수 있어야 한다. 물론 수작업으로 작업하시는 분들도 계시지만 전반적으로 기술 환경이 변화하였기에 많은 비중으로 사용되는 프로그램을 익혀야 한다.

셋째, 포트폴리오가 필요하다. 다양한 작업을 통해 자신의 장점과 특색을 찾아가는 것이 중요하다. 국내외 진행되는 다양한 캐릭터디자인공모전을 통해 다양한 시도를 해보는 것도 추천한다.

일반적으로 캐릭터디자인공모전은 다음과 같은 심사기준을 가지고 있다.

• 적합성: 캐릭터로 사용하기에 부적합하거나 위해 요소는 없는가?

• 독창성: 기존의 디자인을 모방하지 않고 고유의 능력과 개성에 의하여 새로운 것을 창조했는가?

• 효율성 및 시장성: 타당한 범위 내에서 다양한 캐릭터디자인으로 사용할 수 있는가?

• 완성도: 질적으로 완성되었는가?

• 심미성: 미적 가치가 우수한가?

그 외 기획성, 창의성, 활용성, 표현력, 흥미성, 창의성 및 완성도 등을 심사기준으로 하고 있다.

캐릭터디자인공모전을 준비하기 위한 팁은 다음과 같다.

• 전 수상작을 분석하라.

• 프로그램을 다루는 능력을 향상시켜라.

• 다양한 스타일을 연습하라.

• 다양한 포트폴리오를 제출하라.

자신의 캐릭터디자인을 향상시키기 위한 팁은 다음과 같다.

• 인터넷 커뮤니티를 활용하라. 같은 관심사를 가지고 있는 사람들이 모여 같은 고민을 하고 연구하는 커뮤니티는 매우 많다. 그들과 소통하며 정보를 흡수하기를 권한다.

• 그림을 거꾸로 빛에 비추어보는 방법도 권한다. 거꾸로 보게 되면 어색한 부분이 명확하게 보일 것 이다.

• 다양한 스타일의 그림을 그려라. 오직 한가지의 스타일만을 작업하기 보다는 다양한 스타일을 경험하면 또 다른 자신만의 스타일을 창출해 낼 것이다.

• 모방은 창조의 어머니이다. 기존에 나와 있는 좋은 결과물들을 모방하며 형태와 구조적인 좋은 점을 연습해 보자. 표현의 폭이 넓어짐을 느끼게 될 것이다.

1. 캐릭터디자인 사례

1. 자기캐릭터 개발사례

1) 분석하기: 많은 질문을 자신에게 던지며 자신을 들여다보기

철학을 정리하기 위해 자신의 소중한 꿈을 찾기 위한 다양한 질문들을 해본다.

- 내가 생각하는 성공이란 무엇인가?

- 나에게 소중한 것들은 무엇인가?

- 10억이 생긴다면 하고 싶은 일은?

- 죽은 뒤 기억되고 싶은 이미지는?

- 절대 실패하지 않는다면 되고 싶은 것은?

- 내가 지금 너무나 갖고 싶은 것은?

- 나의 목표(3가지) & 나의 고민 (3가지)

- 내가 년 초에 세운 목표를 이루지 못한 이유 3가지 등등

꿈을 찾기 위한 질문들

Q1. 내가 생각하는 성공이란 무엇인가?
- 나만의 공간에서 작업하며, 많은 사람이 나의 작품을 보는 것
- 좋아하는 일을 하며, 좋아하는 사람들과 여유롭고 행복하게 사는 것

Q2. 나에게 소중한 것들은 무엇인가?
① 10억이 생긴다면 하고 싶은 일 사랑하는 사람들과 함께 여행. 나만의 작업실이 있는 카페 & 귀여운 샵 (=건물주)
② 죽은 뒤 기억되고 싶은 이미지 귀여움과 개성이 넘치는 자유로운 이미지, 성실한 사람
③ 절대 실패하지 않는다면 되고 싶은 것 여유로움이 묻어나는 유명 그림작가
④ 내가 지금 너무나 갖고 싶은 것 큰 작업실 + 성실함

Q3. 나의 목표 3가지 & 나의 고민 3가지
목표 : 좋아하는 일로 벌어 먹고살기 / 캐릭터 메뉴얼북 & 일러스트북 만들기 / 책 읽으며 견문넓히기
고민 : 게으르다 / 실천력이 부족하다 / 건강_운동부족

Q4. 내가 년 초에 세운 목표를 이루지 못한 이유 3가지
- 성실하지 못한 점 : 게으르고, 계획은 잘 적었으나 정작 실천력이 부족했다
- SNS 소통력 부족 : 면대면으로는 대화가 잘 되나, SNS채팅과 포스팅 하기가 어렵고 부담스럽다
- 자본력이 없던 점 : 원하는 제품을 만들고 싶어도 자본이 없어서 계획이 흐지부지 되어버렸다

[그림] 자기캐릭터디자인_철학고민

- 자신의 삶에 대한 인생 굴곡 그래프 만들어보기

- 마인드맵 작업하기

[그림] 자신에 대한_마인드맵사례1

• 자기관찰 스케치

• 나의 얼굴 관찰하기, 전신관찰하기

각 부위의 생김새를 글로 적어보세요	천천히 그림으로 그려보세요
나의 눈썹은 () 모양이다.	
나의 눈은 () 모양이다.	
나의 코는 () 모양이다.	
나의 입술은 () 모양이다.	
나의 얼굴형은 () 모양이다.	

[그림] 얼굴 관찰하여 스케치

[그림] 얼굴관찰 스케치 사례1

[그림] 얼굴관찰 스케치 사례2

2) 다양한 스케치 작업

　　표현하고자 하는 컨셉의 키워드를 설정하고 그 컨셉을 최대한 표현할 수 있는 다양한 방법으로 스케치를 진행한다. 캐릭터의 비례와 전체적인 기본형태 등을 다양하게 시도하여 스케치하는 것을 권장한다. 이는 많은 것을 한꺼번에 표현해내려는 욕심보다는 강조와 생략을 사용하여 좀 더 컨셉을 강조하는 것이다.

[그림] 관찰스케치 사례1

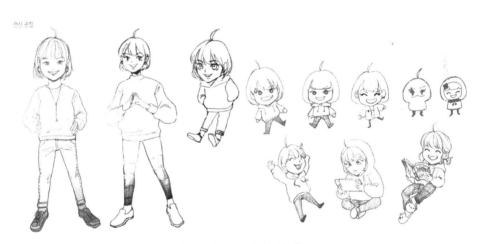

[그림] 관찰스케치 사례2

　　위의 [그림]을 보면 점점 표현이 강조와 생략이 되어 정리되어가는 것을 알 수 있다.

우화화하여 특징잡아 스케치 하기

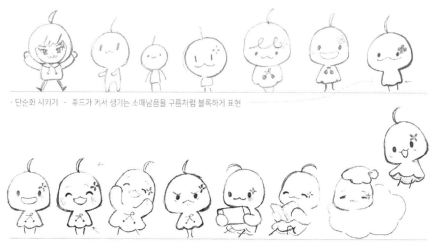

· 단순화 시키기 - 후드가 커서 생기는 소매남음을 구름처럼 볼록하게 표현

· 특징 부각, 단순화 시키기 - 작다, 더듬이, 후드, 눈꽃 점, 웃는 표정

[그림] 의인화하기 사례

충분한 스케치 작업과 아이디어 회의를 거처 좋은 점들을 좀 더 향상시
켜 개발해나가는 것이 중요하다. 본인의 의도대로 표현한 부분이 다른 사
람들에게는 다른 이미지로 느껴질 수 있음을 이해해야 한다. 보편적인 의
견에 대해 열린 마음으로 임해야 한다.

3) 그래픽디자인

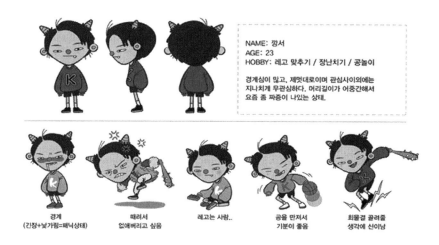

NAME: 깡서
AGE: 23
HOBBY: 레고 맞추기 / 장난치기 / 공놀이

경계심이 많고, 제멋대로이며 관심사이외에는
지나치게 무관심하다. 머리길이가 어중간해서
요즘 좀 짜증이 나있는 상태.

경계
(긴장+낮가림=패닉상태)

때려서
없애버리고 싶음

레고는 사랑..

공을 만져서
기분이 좋음

회물결 골려줄
생각에 신이남

[그림] 캐릭터디자인 사례1

외형과 형상 등의 이미지를 토대로 의인화한다. 특징을 부각하여 단순화 시킨다. 최종 형태가 선정되면 성격 및 스토리를 정리한다.

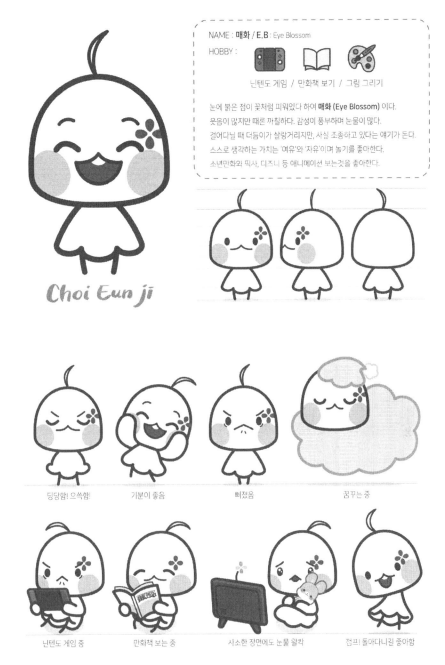

[그림] 캐릭터디자인 사례2

캐릭터의 스토리텔링의 방식은 우선 휴머니즘이 기본이다. 캐릭터를 사용하는 사람이 인간임을 잊지 말고, 인간을 중심으로 생각하는 것이 중요하다. 둘째, 인간미는 기본이지만 사람은 생로병사가 있고 감정이 있다.

어떠한 이야기가 느껴지지 않은 캐릭터들의 행동들이나 많은 글로만 쓰여 있는 일방적으로 전달하기 위한 스토리는 도움이 되지 않는다. 같은 권선징악의 내용일지라도 어떻게 표현했느냐에 따라 사람들은 보고 싶을 수도 보기 싫을 수도 있는 것이다. 전체적인 스토리의 흐름은 비슷할지라도 어떻게 꾸며져 전개되는가에 따라 소비자에게는 아주 중요하게 다가올 수 있음을 기억하자.

어떻게 보여 질 것인가, 어떻게 전달될 것인가에 집중하자. 구체성은 생명이다. 누가 언제 무엇을 어떻게 구체적 사례로 이야기를 풀고, 불특정 다수가 아닌 내 이야기, 내 이웃, 내 친구 이야기로 전개하자.

하지만 주제와의 연관성은 멀어지면 안 된다. 주제에 충실해야 하며, 상황과 맥락, 대중의 취향을 존중해야 한다.

정리하면, 캐릭터의 스토리텔링은 기본요소인 정, 인간미, 공감 코드, 유머, 의인화, 감동 코드를 놓치지 않으면 된다. 캐릭터에 이야기를 입히고 그 이야기를 시각적으로 표현하는 것이 두 가지를 모두 이루어야 스토리텔링이 가능한 것이다.

V

캐릭터디자인의
개발 사례

V. 캐릭터디자인 개발 사례

1. 지자체 캐릭터

완주 감 캐릭터

1. 캐릭터 사업의 필요성

농산물의 소비구조의 다각화를 위한 방안으로 캐릭터 사업이 필요하다. 과거의 농산물 유통구조는 중도매인을 통하여 소비자에게 전달되는 획일적인 일방형 소비구조였다.

[그림] 농산물 캐릭터 사업의 필요성 연구

현재의 농산물 유통구조는 일정한 유통망 포함, 다양한 전달체계 발달, 소비자의 선택적 구매방법 다양하다. 고품질의 농산물을 보다 저렴하게 구입하고자 하는 노력한다. 또한 중국산 농산물에 대한 불신, 지역특산물은 현지구매가 가장 신뢰할 수 있다고 판단한 부분도 기여한다. 주부위주의 구매에서 벗어나 가족위주의 구매＋체험, 지역특산물의 자체가 관광수단으로 급부상하였다. 농산물 브랜드화로 품질과 지역 알리기로 지역농산물의 신뢰를 바탕으로 각인 화 작업이 진행되고 있다.

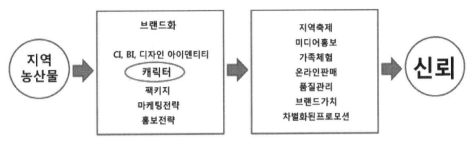

[그림] 캐릭터개발의 필요성

캐릭터를 개발함으로써 지역농산물의 브랜드화는 농산물의 품질과 안정성을 보장, 특징 있는 캐릭터를 통해 소비자가 농산물 구입, 체험을 통해 볼거리와 즐길 거리, 먹거리를 동시에 충족할 수 있게 된다. 주부소비자에서 가족단위 소비자로 업그레이드되어가고 있고, 보다 빠른 디자인적 노출성과 각인성이 필요하다. 명백한 한국지역 산지 제품임을 표현한 농산물 품질의 랜드마크 역할이 필요하다. 부가사업 진행의 필수요소와 재미있고 부드러운 시각적 전달매체로의 역할을 할 수 있게 된다.

2. 감브랜드 캐릭터 시장현황

상주 감캐릭터은 '꼬까미와 호'라는 캐릭터로 감 특산물 중 가장 높은 지역 인지도 보유하고 있었다. 곶감의 모양과 호랑이를 모티브로 제작하여 가장 활발하게 적용, 활용되고 있었다. 사용처로는 캐릭터 기념품, 포장재 디자인, 캐릭터 동상, 행사 인형, 온라인 홍보, 매체홍보, 매뉴얼 개발 등이 있다.

[그림] 감브랜드 시장현황

상주곶감을 제외한 타 지역 감브랜드는 지역적 각인성과 인지도를 극복하고자 거의 대부분이 지역 감 관련 축제를 최대 홍보수단으로 활용하고

있으며 이에 대부분 그 활용 브랜드로 캐릭터를 개발, 적극적으로 활용하고 있었다.

[그림] 농산물캐릭터의 성공사례

기타 지역특산물 캐릭터 사업의 현황으로는 지역특산물의 브랜드화 중 75% 이상 캐릭터 보유하고 있었다. 이는 지역농산물 브랜드화에서 캐릭터는 선택이 아닌 필수임을 알 수 있다. 캐릭터의 개발은 농산물의 판매 촉진만이 아닌 지역의 관광자원으로 가족 단위에게 어필할 수 있는 매개체이기 때문이다. 위 [그림]은 지역특산물의 브랜드 중에서 초기 캐릭터의 모습으로 원활한 적용사례를 보여주는 충남 청양 청양고추 캐릭터이다.

3. 개발과정

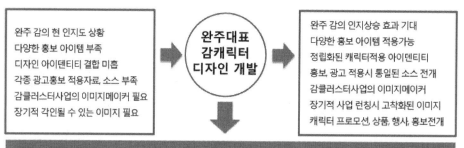

[표]캐릭터개발 목표

시장조사 결과 완주 감클러스터사업의 대표캐릭터가 필요하였다.

개발방향으로는

첫째, 차별화된 완주 감 캐릭터디자인일 것이다. 디자인 기법 등을 활용하고 완주 감만의 차별화 된 캐릭터디자인으로 진행하겠다.

둘째, 세계적 추세의 심플하고 가독성 높은 디자인 도출하겠다. 2D, 3D를 여러 기법들과 확장성을 대비한 심플하고 기억에 오래 남는 디자인으로 개발하겠다.

셋째, 특산물의 상황을 적극 홍보할 수 있는 아이템으로 할 것이다. 특산물 판매 촉진이 최우선, 남녀노소 누구나 편하게 좋아할 수 있는 캐릭터로 개발하겠다.

넷째, 확장과 활용성에 주목하여 원활하게 하겠다. 디자인적인 문제로 상품 및 활용에서 문제가 없도록 사업 확장까지 생각한 디자인으로 개발하겠다.

차별성 인지성, 심플과 큐티, 확장성, 활용성, 퀄리티를 키워드로 개발하겠다.

1. 애니메이션 캐릭터라인
2. 능동형 캐릭터 라인 (미래지향형 디자인추세)
3. 이미지 도출형 캐릭터 라인(상품화, 활용성 최고)
4. 인체화 캐릭터 라인(상품화, 일반적 디자인)

- - - - - - - - - 완주 감 캐릭터 디자인스타일

[표] 완주 감 캐릭터디자인 이미지 방향

완주 감 캐릭터 예상개발 효과는 대외 완주 감의 중요 매개체 효과이

다. 완주 지역의 시각화 이미지 디자인에 주력함으로써 지역의 이벤트와 축제 등 홍보의 수단으로 활용된다. 지역주민 및 참가자들의 주목과 기억을 높이고 그들의 마음속에 자연스럽게 완주 감의 이미지 형성된다.

완주 감의 판매에 전 방위 도우미 효과이다. 캐릭터를 활용한 지역 축제를 개최하여 지역 산업의 활성화에 도움이 된다. 고부가가치 산업으로 부각, 발전시킴으로 완주 감 클러스터 사업의 활성화를 도모한다. 행사를 통해 완주 감의 특징적인 이미지를 형상화, 지명도가 쌓이면 단순히 축제의 홍보 마스코트나 표현물로서의 기능에 그치지 않고 그 캐릭터 자체를 상품화한다. 판매하는 감 상품의 인쇄되는 상표 및 심벌의 기능에서 캐릭터 자체로부터 창출될 수 있는 기념품, 완구 등의 수익사업으로 확장이 가능하게 되어 지역 경제 발전의 부가가치 향상에 기여한다.

1차 시안 개발은 다음과 같다.

농협 관계자들을 대상으로 한 1차 캐릭터 시안 회의 내용은 다음과 같다. 곶감이 포커스가 아닌 감 자체가 포커스이다. 이는 감 클러스터사업의 대표캐릭터이기 때문이다. 통상적인 예쁜 감, 단감의 예쁜 자태를 그대로 표현해야 한다. 이는 여러 형상을 결합 또는 단순화는 사절한다. 좋은 단감을 사진을 찍어 활용하는 방안은 어떨까? 꼴라주 디자인, 3D 입체, 실사 합성 캐릭터 등을 검토해 보자. 스토리나, 시나리오가 있는 캐릭터로 애니메이션 등으로 확장 가능한 캐릭터를 원한다 등의 의견이 취합되었다.

[표] 1차 캐릭터 시안 디자인

1차 캐릭터 수정 및 보완 내용으로는 곶감이 아닌 감 차제의 소재로 한눈에 감이라는 느낌을 살리자. 사진, 입체화 등을 적용하여 보다 높은 품질의 잘생긴 감을 디자인하자. 리본 등을 적용한 보다 캐릭터다운 이미지도 도출하자. 이야기가 있는 캐릭터로 만들자. 차후에 활용 및 제작 시 제작단가 등 활용성에 문제가 없게 하자. 홍보애니메이션, 프로모션, 마케팅 도우미 역할을 할 수 있는 디자인이어야 한다. 감 클러스터사업의 다양한 제품군과 어울려야 한다는 내용으로 수정 보완하였다.

2차 시안 개발 회의는 조합장 이하 실무진, 지역생산자를 대상으로 진행하였다.

[표] 2차 캐릭터 시안 디자인

2차 캐릭터 수정 및 보완 내용은 단색의 눈 스타일을 똘똘하고 귀여운 스타일로 수정 보완하라. 얼굴 위주로 수정하여 무서워 보이는 느낌을 없애자. 나무꾼 아이덴티티를 튼튼한 '맨'스타일로 수정 보완하자. 2번안 컬러 및 입체화로 수정 보완하자. 전반적 디자인 완성도 보완하자라는 의견이었다.

3차 시안 개발회의는 조합장 이하 관련 실무진과 함께 진행하였다. 완주군청 실무진 의견으로 머리 부분을 감나무 가지 잎의 컬러인 초록색으

로 감나무에 걸린 감을 모티브로 한 캐릭터가 추가 개발되었다.

[표] 3차 캐릭터 시안 디자인

기본 캐릭터 스토리와 배경은 완주감 캐릭터와 함께 감나무 타임머신을 타고 완주감의 과거와 현재, 미래로 이야기 여행을 떠나자는 내용으로 진행되었다.

• 캐릭터 스토리와 배경

1000년 전 하늘나라 옥황상제의 큰 즐거움 중에 하나는 하늘나라에서만 나는 감을 세상을 내려다보며 먹는 일이다. 하지만 하늘감은 지상에서 키우면 그 맛에 사람들이 싸우는 일이 종종 있어 씨앗이나 감의 지상반출은 엄격히 금하고 있다. 이를 지키는 하늘감 신하인 '감돌(예)'은 매일 일일이 감나무의 감을 세며 무료한 하루하루를 보내고 있는데, 옥황상제 이외에는 먹을 수 없는 이 감을 어느 날 손오공이라는 원숭이의 이간질에 빠져 감 하나를 먹게 되고, 그만 실수로 감 씨앗 하나를 지상으로 떨어뜨리고 만다.

이를 안 옥황상제는 대노하여 '감돌'을 혼내려하나, 그간의 업적을 높게 평가하여 대신 떨어진 감 씨앗을 찾아오라는 명령과 감나무 타임머신을 주어 지상으로 내려 보낸다. '감돌'은 어디로 내려가야 할지를 고민하다

그 씨앗이 1000년 후 한국 완주에서 발아하여 최고의 감으로 사랑받는다는 사실을 알고 그 지역에 사는 나무꾼의 후손을 찾아 감나무 타임머신을 타고 1000년 후 한국 완주로 급히 향한다. 과연 감장군의 운명은 어떻게 진행될까?

최종 선정된 캐릭터는 다음과 같다.

안녕하세요　　　환영합니다　　　화이팅! 완주감!　　　최고의 완주감

[표] 최종 캐릭터 매뉴얼

완주 감 캐릭터 활용은 광고, 홍보 디자인 적용, 온라인 디자인 적용, 홍보 동영상 적용, 행사 아이템 활용, 포장재 및 패키지 디자인 활용, 기념품 제작 활용, 입체 형상물 제작 활용, 마케팅, 프로모션 활용하고자 한다. 라이선스, 게임, 애니메이션, 온라인, 쇼핑몰, 테마파크, 브랜드사업으로 사업 확장하고자 한다.

[표] 캐릭터 활용사례

2. 공공기관캐릭터 개발사례

안산시 중독관리통합지원센터 캐릭터

1. 주제 및 시장 환경 분석

보건복지부에서 지정한 안산시의 중독관리통합지원센터는 '중독 폐해 없는 안전하고 살기 좋은 안산'을 만들기 위해 지역사회의 건강증진에 앞 장서고 있다.

중독관리통합지원센터 운영
알코올, 마약, 도박, 인터넷 게임 등으로 유발되는 중독예방교육 실시,
중독선별검사 보급을 통한 조기발견
활성화, 지역사회 알코올 중독 고위험군 상담서비스를 제공

[그림] 캐릭터 주제

시장현황으로는 알코올, 마약, 도박, 인터넷 게임 등으로 유발되는 증상 이 심각하여 정신보건 영역의 공공성 강화 및 지원 강화에 대해 온 국민 이 관심을 갖고있다.

[그림] 시장현황

2. 시장조사

국내외 포스터 및 중독 예방 이미지를 검색하여 중독 주제별 색상을 분류하였다.

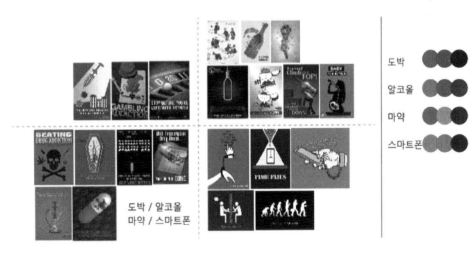

[그림] 시장조사

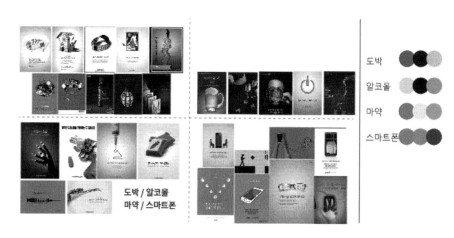

[그림] 시장조사

또한 국내 중독 및 예방, 건강을 키워드로 하는 다양한 사례를 조사하여 캐릭터, 포스터, 로고 등의 색상을 분석하였다.

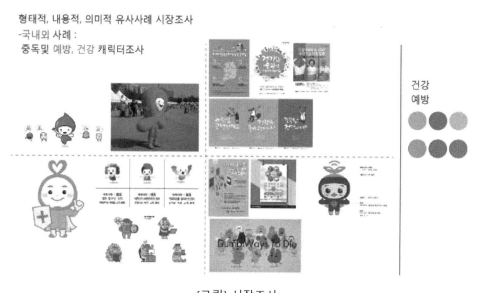

[그림] 시장조사

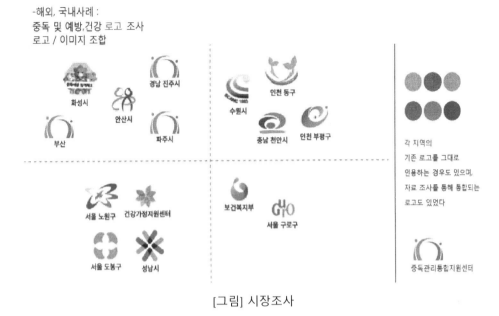

[그림] 시장조사

　　다양한 시장조사 자료를 토대로 4대 중독과 관련된 색상배색과 예방과 관련된 이미지의 색상배색을 도출하였다.

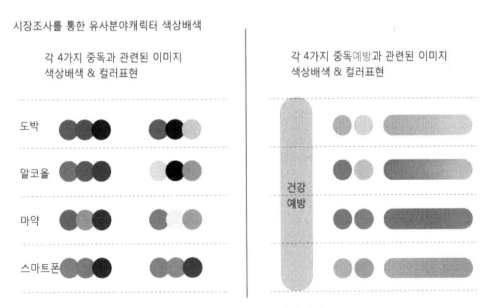

[그림] 시장조사분석_색상배색

3. 개발 과정

1. 컨셉 도출

컨셉을 도출하기 위해 각종 뉴스와 기사 등을 토대로 마인드 맵핑하였다.

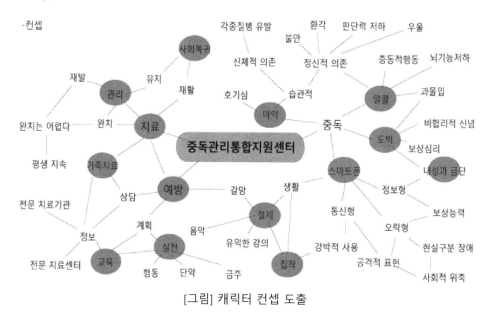

[그림] 캐릭터 컨셉 도출

"지금이라도 변할 수 있어요"

기존의 이미지를 바꾸다!

- 경각심을 일으키거나 어두운 이미지를 개선해야 한다
- 아이덴티티가 있는 통일된 이미지가 구현되어야 한다
- 변화하는 시대에 맞는 예방의 이미지들이 필요하다

긍정적으로 변하는 과정을 표현해주는 캐릭터 모습이 필요

[그림] 캐릭터 스토리텔링을 위한 컨셉

분석을 통해 캐릭터의 컨셉을 정리할 수 있었다. 도출된 키워드는 치료, 예방, 절제, 마약, 스마트폰, 사회 복귀, 관리, 가족치료, 실천, 교육, 집착, 도박, 알콜, 내성과 금단 등이다.

그것을 토대로 구체적인 캐릭터의 이미지 포지셔닝을 계획하였다.

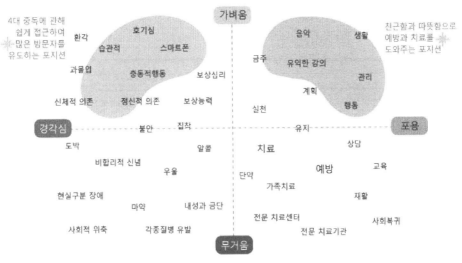

[그림] 캐릭터 스토리텔링을 위한 컨셉

전체적으로 무거운 느낌이 아닌 긍정적인 이미지로 4대 중독에 대해 쉽게 접근하여 많은 방문자를 유도하고, 친근함과 따뜻함으로 예방과 치료를 도와주는 이미지로 계획하였다.

2. 시장공략 방법

• 홍보자료의 통일성을 유도한다. 온라인&오프라인 모두 응용 가능하게 디자인한다.

• 4대 중독 포스터들의 무거운 모습에서 벗어나, 가볍고 친근함을 주는 이미지 필요하다.

• 중독자들의 방문을 유도하는 밝고 따뜻한 이미지를 캐릭터로 승화하고자 한다.

안산시중독관리통합지원센터
기존홍보자료(포스터, 리플렛)

· 문제점의 심각성과 보기쉬운 전달을 위한 이미지 사용은 좋으나,
 전부 다른느낌의 이미지 소스를 사용했기 때문에 통일 된 느낌이 없다.
· 기존 포스터들이 가지는 무겁고 공포감을 주는 이미지가 많았다.

[그림] 캐릭터 개발의 필요성

3. 컨셉 설정하기

타깃층은 4대 중독에 관해 고민이나 관심이 있는 안산시민을 대상으로
친근한, 밝은, 중독과 예방이라는 키워드로 최종 컨셉을 설정하였다.

타겟층 : 4대 중독에 관해 고민이나 관심이 있는 안산시민
(20~50대의 성인남녀 모두 해당)

[그림] 캐릭터 컨셉

4. 캐릭터디자인 모티브 컨셉 제안하기

설정한 컨셉을 표현할 수 있는 다양한 디자인 모티브 컨셉을 제안한다.
유사한 느낌의 이미지 자료를 참고하여 제안하면 이해하기 용이하다.

 · 1인이 4대중독을 다루는 형식
제안1
중독은 연계가 되는 점을 적용하여 한 캐릭터에
여러 문제점을 예방하고 도우는 역할로 디자인한다

· 2인의 메인 & 서브 형식
제안2
누구나 해당되는 평범한 메인 캐릭터와
오랫동안 함께 예방을 해야하는 중독을
작은 친구로 표현하여 메인과 서브로 디자인한다

 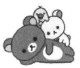

· 4인 프렌즈 형식
제안3
4대중독인 '알코올', '마약', '도박', '스마트폰'을
각 형태로 표현하여 함께 모아놓은 디자인이다

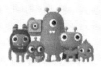 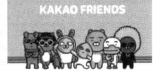

[그림] 모티브 제안

제안1. 1인이 4대 중독을 다루는 형식

중독은 연계가 되는 점을 적용하여 한 캐릭터에 여러 문제점을 예방하고 도우는 역할로 디자인한다.

제안2. 2인의 메인과 서브 형식

누구나 해당되는 평범한 메인 캐릭터와 오랫동안 함께 예방을 해야 하는 중독을 작은 친구로 표현하여 메인과 서브로 디자인한다.

제안3. 4인의 프렌즈 형식

4대 중독을 각각의 형태로 표현하여 패밀리처럼 집단화하여 디자인한다.

5. 스케치 작업

여러 번의 스케치 작업과 회의를 통해 6~10종 내외의 캐릭터 그래픽 시안을 작업한다.

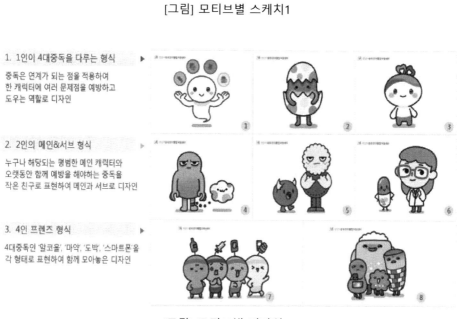

[그림] 모티브별 스케치1

[그림] 모티브별 디자인2

6. 설문조사

온라인과 오프라인 동시에 진행하여 다양한 사람들의 의견을 수렴한다. 설문조사 시 설문의 목적에 대해 알기 쉽게 공지한다. 설문조사에는 선호하는 이유와 싫어하는 이유에 대한 서술적 질문도 함께 진행한다.

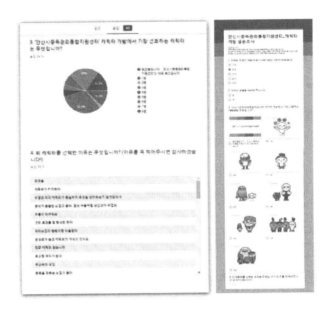

[그림] 온라인 설문조사

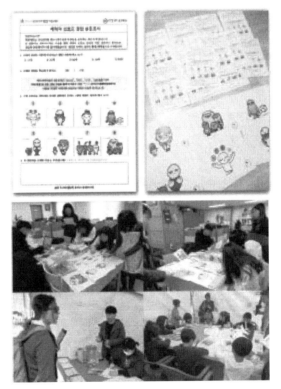

[그림] 오프라인 설문조사

설문조사는 일반인 조사, 관계자 조사, 전문가 집단 조사 등 다양한 조사를 진행하여 최종 디자인 선정 시 참고한다. 그 후 설문조사 결과를 분석한다.

설문조사 기간 : 2018.11.5 ~ 2018.11.10

설문조사 인원 : 온라인 60명 / 오프라인 42명 / 총 102명 (일반인 36명 + 센터직원 6명)

설문조사 장소 : 온라인 (구글설문지)
오프라인 (한양대학교 ERICA캠퍼스, 안산시중독관리통합지원센터)

설문조사지 정보

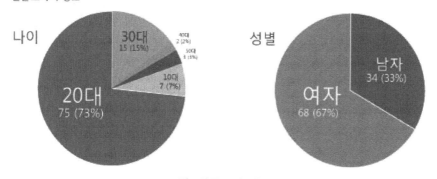

[그림] 설문조사 결과

설문조사에 수집된 1번 디자인의 내용은 다음과 같다.

깔끔하고 호감이다. 로고를 잘 나타내어 기업과의 이미지가 잘 매치되었다. 센터의 특색을 잘 살렸다. 로고의 이미지랑 잘 맞다. 부정적인 중독을 케어할 수 있다는 긍정적인 이미지라 선택했다. 정직한 느낌이 든다. 친근감이 드는 디자인이다.

2번 디자인은 4대 중독이 뚜렷하게 잘 나타난다.

귀엽고 각각 캐릭터가 확실하게 무엇을 의미하는지 알 것 같다. 남녀노소 모두 부담 없이 귀여워할 수 있는 모습이다. 중독관리센터라 해서 혐오스러운 분위기보다는 밝은 것이 좋다.

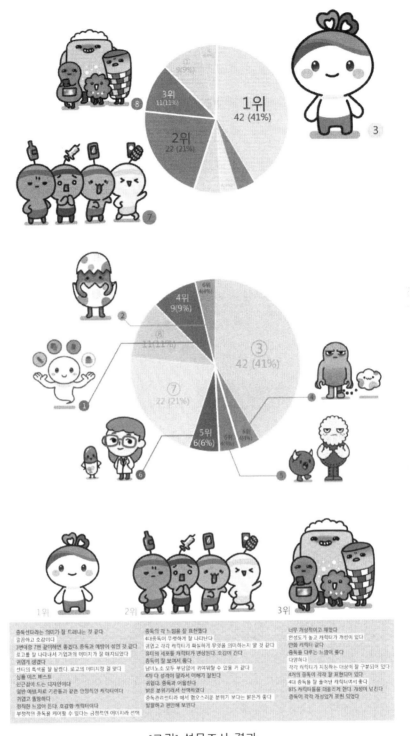

[그림] 설문조사 결과

최종 디자인은 다양한 설문조사의 내용을 토대로 수정 보완하였다. 1번 디자인과 2번 디자인의 장점을 결합하여 메인캐릭터와 친구들 컨셉으로 최종 정리하였다.

7. 매뉴얼 작업

사용 시 용이하게 통일 있는 형태와 캐릭터의 성격이 드러나는 행동들로 진행한다.

[그림] 캐릭터 메뉴얼

안산시 중독관리통합지원센터 기관의 메인 슬로건인 '희망으로 향한 동행'을 반영하여 '어디든 항상 함께 나아가자!'는 의미를 담아 희망이로 지정하였다. 4대 중독인 '알코올, 마약, 도박, 스마트폰'은 각자의 역할을 맡아 사람들에게 쉽게 기억되기 위해 4대 중독 그대로 이름을 사용하였다.

기업의 아이덴티티인 로그디자인을 반영한 캐릭터이다. 로고 색상인 주황색과 파란색을 적용하였으며, '사랑과 사람'을 뜻하는 하트모양을 머리에 표현하였다. 믿음직스러운 말과 행동으로 중독 문제가 있는 대상자의 회복을 지원하며 궁극적으로 안산시 지역주민의 행복한 삶의 증진을 도모하고자 하는 밝고 긍정적인 캐릭터이다.

알코올은 술에 취해 몸이 붉은색이다. 항상 무뚝뚝한 표정으로 머리에는 한국의 대표적 알코올인 소주병이 달려 있다.

마약은 중독 증상으로 인해 몸이 파란색이다. 항상 불안한 표정을 지으며 머리에는 중독된 약물이 달려 있다.

도박은 상황을 즐기는 광기 어린 모습을 담아 노란색으로 표현하였다. 기대를 부푼 마음에 밝은 표정을 감추지 못하고, 머리에는 한국의 대표적 도박인 화투가 여러 장 달려 있다.

스마트폰은 사회 이슈에서 나온 '스마트폰+좀비=스몸비족'을 반영한 초록색이다. 스마트폰을 할 때 고개가 좀비처럼 푹 숙여지며 머리에는 스마트폰이 달려 있게 표현하였다.

8. 차별화 전략

- 4대 중독과 예방을 함께 응용한 캐릭터

센터 방문 시 맞이하는 기존 설치물을 캐릭터로 디자인하였다. 이동 상담 및 행사 차량에 적용한다. 보건 복지형 캐릭터는 예방을 대표하는 캐릭터 하나로 진행되는 경우가 많으나, 4대 중독에서 보이는 무거운 이미지들을 가볍고 친근하게 적용한 4대 중독을 대표하는 캐릭터를 만듦으로 차별화를 두었다.

- 센터의 맞춤형 디자인

안산시 중독관리통합지원센터에서 활동하는 모든 범위에 적용할 수 있는 캐릭터 홍보물을 만들어 방문한다. 캐릭터의 흥미도 따라 자연스럽게 센터에 대한 관심도 높아질 가능성이 있다.

센터 방문 시 맞이하는 기존 설치물을 캐릭터로 디자인 이동상담 및 행사 차량에 적용함

[그림] 차별화전략

- 다양한 응용 동작

다양한 버전의 캐릭터를 제품에 적용해 시리즈화 하여 고객의 센터 방문과 수집 욕구를 높일 수 있다.

- 기대효과

희망이는 안산시 지역 주민의 행복한 삶의 증진을 도모하고자 하는 센터의 뜻에 따라 기존 4대 중독이 가지는 무거운 모습에서 벗어나 가볍고 친근함을 주는 이미지로 승화되어 중독 문제가 있는 대상자들이 보기 쉽도록 하며 시민들에게 친근하게 다가갈 수 있도록 디자인되었다.

따라서 센터에서 기존에 사용되고 있거나 필요한 홍보 아이템에 적용시켜 일상생활에서 대상자의 방문을 유도하는 밝고 따뜻한 이미지를 만들어 기업 목표를 달성할 수 있음과 동시에, 시민들에게 친근한 캐릭터의 영향으로 시민들의 관심이 높아짐에 따른 기업의 아이덴티티 확립, 인식 변화 등의 효과를 기대해볼 수 있다.

3. 사회계몽 캐릭터 개발사례

게릴라 가드닝(Guerrilla gardening) 캐릭터

1) 캐릭터 사업의 필요성

(1) 주제 및 시장 환경 분석

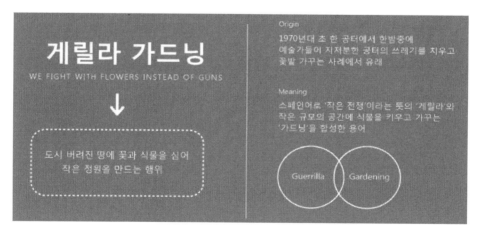

[그림] 주제분석

　게릴라 가드닝(Guerrilla gardening)은 정원사가 사용할 법적 권리나 사적소유권을 갖지 못한 땅에 정원을 가꾸는 활동이다. 여기서 땅이란 방치된 땅, 잘 관리되지 않는 땅을 말한다.[197]

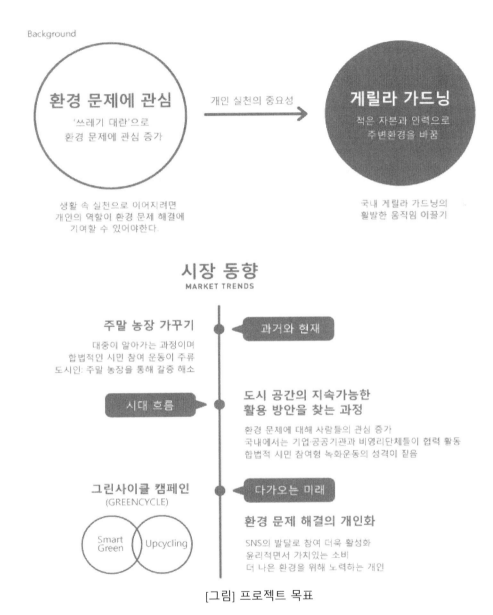

[그림] 프로젝트 목표

197) 위키백과, 게릴라 가드닝

'게릴라 가드닝'은 도시의 버려진 땅에 꽃과 식물을 심어 땅에 대한 올바른 관리를 촉구하기 위한 작은 정원을 만드는 행위로, 많은 사람에게 특별한 메시지를 전하는 의사소통 수단이다.

그들은 총 대신에 꽃을 들고 싸운다 라고 의지를 표명하고 있다. 도시에 활기를 불어넣는 게릴라 가드닝은 황량한 공간을 자발적인 움직임으로 활기차게 바꿔나가는 운동이다. 게릴라 가드닝 캐릭터는 정보 전달의 목적을 가지며, 주체성 있는 개인과 단체의 커뮤니티 형성에 도움을 주며 게릴라 가드닝을 홍보한다.

(2) 이미지 사례 분석

국내 게릴라 가드닝 사례는 다음과 같다. 게릴라 가드너 모집 포스터, 게릴라 가드닝 관련 폼페이지, 게릴라 가드닝 카페, 게릴라 가드닝 공모전, 자발적 시민 게릴라 가드너 모임, 청주 공예비엔날레의 쉼터 공간 조성이 있다.

[그림] 국내 현황 분석

[그림]은 웨스트민스터 브리지가의 교통안전 지대에서 자라난 라벤더 사이에 튤립을 심어 '일 드 프랑스'라는 불법 랜드마크를 만든 모습이다. Guerillagardening.org[198])에서는 개인의 자발적인 참여로 꾸준히 활동하며, 비영리단체로 공동체 꽃밭을 위해 재료, 디자인, 지역사회의 지원과 조직 등 여러 가지로 함께 협력한다. 전 세계적으로 영국 리처드 레이롤즈가 운영하고 있는 게릴라 가드닝 홈페이지를 통해 운동에 동참하고 있다.

[그림]해외 현황 Guerillagardening.or 참조

그 외에 게릴라 가드닝의 효시라고 할 수 있는 '그린 게릴라'를 비롯해서 생태운동을 하는 그룹들도 있다. 국내외 친환경 캠페인으로는 '레인트리'가 있다. 우산 비닐 커버 대신 재단하고 남은 방수 원단을 재활용해 만든 네파의 우산 커버 지원 캠페인으로 커버 사용 후 다시 걸어주면 말려서 재사용할 수 있다.

'마이 리틀가든 프로젝트'는 브랜드 캐엘 공병을 가지고 매장에 방문하면 화분을 돌려준다. 보다 많은 사람들이 동참할 수 있도록 인증사진을 SNS에 업로드하면 1000원의 기부금이 조성되어 이를 생명의 숲에 사용할 수 있도록 유도한 캠페인이다.

198) www.guerillagardening.org

[그림]마이리틀가든 프로젝트 키엘 참조

　　파타고니아의 캠페인 타이틀 'Single use Think twice'는 '한 번 쓸 건 가요? 두 번 생각하세요' 라는 의미로 지구와 인간을 병들게 하는 일회용 플라스틱 사용 습관을 한 번쯤 다시 생각해보자는 뜻을 담았다. 캠페인의 핵심은 온라인 서명으로, 캠페인 홈페이지를 통해 참여자 본인의 이름, 이메일 주소와 일회용 플라스틱 사용을 줄이기 위한 간단한 다짐의 글을 작성하는 것만으로 쉽게 참여할 수 있다. 서명에 참여한 사람 모두에게는 파타고니아 온라인 스토어에서 사용 가능한 할인 쿠폰이 자동으로 지급된다.

[그림]Single use Think twice
파타고니아코리아 참조 www.patagonia.co.kr

2) 디자인 시장조사

정원 가꾸기와 환경 미화, 혁명과 투쟁 내용을 담은 국내외 포스터의 색상, 그래픽 요소 활용, 서체 분석하여 각각의 특징을 파악하였다.

[그림] 포스터를 대상으로 시장조사

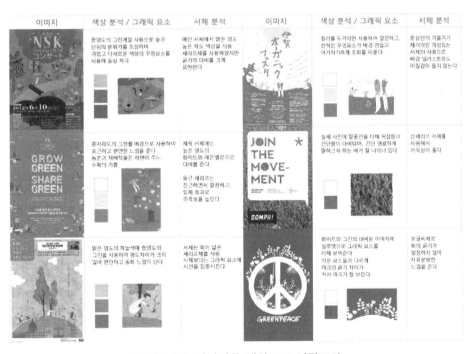

[그림] 각종 이미지를 대상으로 시장조사

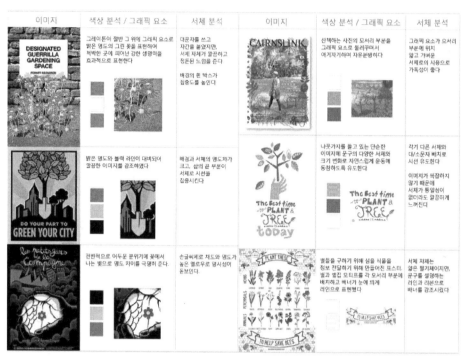

[그림] 각종 이미지를 대상으로 시장조사

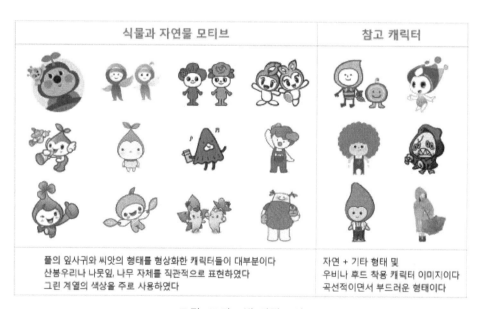

[그림] 모티브별 시장조사

3) 캐릭터디자인

(1)캐릭터 컨셉

키워드는 활기찬, 자발적인, 투쟁으로 정하였고, 정보전달과 커뮤니티형성을 위한 홍보 및 역할을 목표로 정하였다.

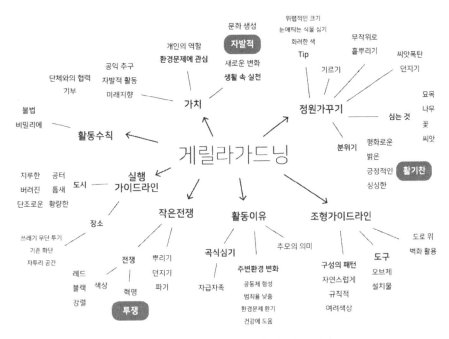

[그림] 키워드 도출을 위한 마인드 맵

Keyword

혁명적인 투쟁, **불법,** 무작위의 씨앗, 활기찬 활기찬

자발적인 **공익추구,** 꽃밭, 건강한, 공동체, 희망 > 자발적인

커뮤니티, 긍정적, 관심증대, 작은 합법으로 변화 투쟁

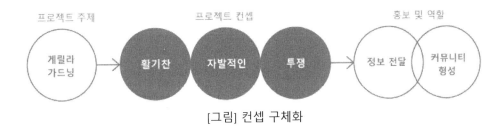

[그림] 컨셉 구체화

차별화 전략은 게릴라 가드너들은 인터넷 홈페이지와 SNS를 통해 자신의 활동을 기록하고 다른 사람들과 계획 지침과 성과 보고서 등을 공유하여 효과적인 홍보와 동시에 참여의 벽을 낮추고 전 세계적인 운동으로 확산시킨다.

이에 도시 공간에 지속가능한 활용방안을 모색하고, 공공 공간 창출, 다양한 주체간의 협력, 새로운 문화 생성을 목적으로 진짜 트렌디하고 멋있는 운동으로 인터넷과 SNS를 통해 참여자의 자발적 홍보와 운동을 전파하고자 한다.

불법으로 조성됐지만 사람들에게 사랑을 받아 합법화되는 경우, 불법적인 일시적 행동이 합법인 오랜 기간의 변화로 바뀔 수 있음을 시사한다. 게릴라 가드닝은 자발적 시민운동으로 적은 자본과 인력으로 주변 환경을 바꾸는 효과적인 방법으로 자리매김하고자 한다.

전략과 시장조사한 자료를 대상으로 키워드별 포스터디자인 포지셔닝을 진행하여, 기획하고자 하는 포션을 정한다.

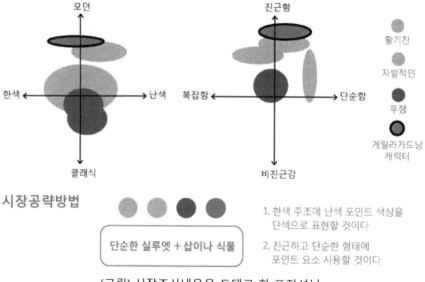

[그림] 시장조사내용을 토대로 한 포지셔닝

게릴라 가드닝 캐릭터의 모티브 특징 제안은 다음과 같다.

제안1. 단순한 형태의 친근한 캐릭터로 귀여운 꼬꼬마, 요정

자연물 그대로의 형태를 반영하여 외적 특징이 두드러지는 디자인이다.

제안2. 동물들을 보살피는 따뜻한 마법사나 요정

모자와 망토 등 긴 옷을 착용하여 디자인한다.

제안3. 주술사, 숲 속 채집가로 자연과 함께 살아가는 존재

얼굴이 잘 보이지 않으며 신비한 존재로 디자인한다.

[그림] 시장조사내용을 토대로 한 포지셔닝

(2)설문조사

설문조사 내용은 다음과 같다.

설문조사 인원: 온라인 134명/ 오프라인 23명

설문장소: H대 캠퍼스 디자인대학, 국제문화대학 등

설문조사 기간: 2018.11.8.~2018.11.10.

총 157명 진행한 결과는 다음과 같다.

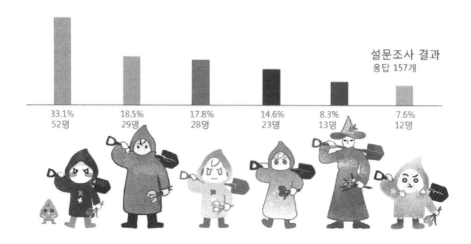

[그림] 설문조사 결과

설문조사에서 선호하는 이유에 대한 설명도 함께 조사하였다.

설문조사 후 수정 사항은 눈, 코, 입의 디테일을 추가했으면 좋겠다, 얼굴이 너무 잘 보인다, 꽃의 뿌리까지 표현하는 것이 더 좋을 것 같다 등이다. 또한 캐릭터의 표정이 조금 더 생기 있으면 좋겠다, 삽 모양 귀엽게 표현하자, 색이 전반적으로 차가우니 칼라 배색을 좀 더 고민해보자 등이 있었다.

(3)디자인

위의 내용을 토대로 1위와 2위의 캐릭터를 결합하여 형태를 수정하였다. 시각적인 차별화 전략을 정립하여 색상과 배색, 형태적 특징들을 극대화하였다.

한색 주조에 난색 포인트 색상을 사용하였고 단색으로 표현하였다. 친근하고 단순한 형태에 포인트 요소를 사용하였다. 씨앗과 가드너라는 두 캐릭터의 조합으로 호감도를 상승시키고자 한다. 씨앗과 새싹 부분, 게릴라 가드너의 손에 쥔 꽃들은 자유롭게 변형 가능하다.

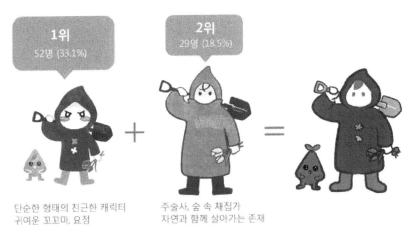

단순한 형태의 친근한 캐릭터 주술사, 숲 속 채집가
귀여운 꼬꼬마, 요정 자연과 함께 살아가는 존재

[그림] 설문조사 결과

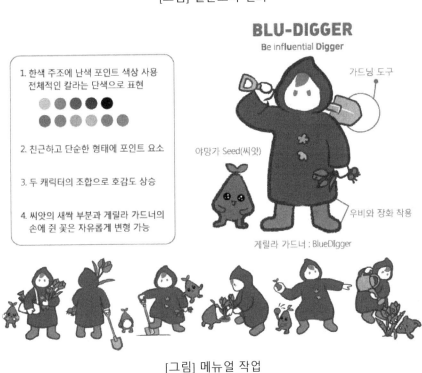

[그림] 메뉴얼 작업

(4) 기대효과

 • SNS를 주요 마케팅 수단으로 활용하고, 환경 개선에 관심이 있으며 본인의 기여도가 주변 환경에 긍정적인 영향을 줄 수 있다는 믿음을 가진 사람들, 유행에 민감하고 사진 업로드를 즐겨하는 사람들을 타깃으로 선

정한다.

- 본인이 사는 곳을 시작으로 하여 게릴라 가드닝 영역을 넓혀간다.

- 게릴라 가드닝 캐릭터의 기대효과는 SNS를 통해 사람들끼리 정해진 장소와 시간을 모여 작업 진행을 공유하면서 커뮤니티 형성과 주변 환경에 대해 인식하고, 사람들이 이를 통해 더 나은 환경을 위해 노력하게 된다.

- 공동체를 위한 꽃밭이라는 지역 주민에게 필요한 작은 공동체 공간 및 모임 생성으로 주변 환경에 대한 관심이 증가한다.

- 손질이 잘 된 공동체 꽃밭에 사람이 상주하면서 범죄율을 낮추는데 기여하여 우범지역으로 변질되는 것을 방지한다.

- 꽃밭 가꾸기는 좋은 신체 운동이자, 꽃밭에서 활기를 찾아 정신 건강에도 도움이 된다.

- 개인 블로그, 웹사이트, SNS 계정에 게릴라 가드닝 매뉴얼 무료로 업로드, 포스터 제작 및 배포, 지역 게릴라 가드닝 모집 포스터 데이터 나눔(PDF, psd, ai...), 전국 게릴라 가드닝 모임 정보 인포그래픽, 씨앗폭탄 만드는 방법 업로드, 기후나 토양에 따라 심기 좋은 식물 추천 및 씨앗 기부받기 캠페인 등으로 사업을 확장해 나갈 계획이다.

이렇게 게릴라 가드닝 캐릭터를 활용하여 국내 게릴라 가드닝의 활발한 운동을 이끌어 새로운 흐름과 문화로 자리 잡을 수 있을 것이다.

4. 기업 캐릭터

불과 10여 년 전까지만 해도 기업에서 캐릭터를 만드는 목적은 매우 단순했다. 기업을 대표하는 마스코트로서의 상징적인 의미를 부여하거나 조금 더 나아가 소수의 몇몇 기업에서는 캐릭터를 활용하여 고객들에게 자사의 이미지를 각인시키기 위한 홍보수단으로 활용하는 정도였다. 2000 년대 들어오면서 캐릭터의 역할은 점점 다변화되어 기업홍보의 수단일 뿐만 아니라 기업의 제품이나 솔루션, 각종 행사나 이벤트 등을 알리는 강력한 마케팅 수단으로서의 역할을 감당해 오고 있다.

놀라운 것은 캐릭터가 단순히 회사를 대표하고 제품을 홍보하는 마케팅

수단으로서의 역할을 수행할 뿐만 아니라, 회사의 인재상 캐릭터를 만들어 직원들을 교육하고 회사의 핵심가치를 내면화시키는 매개체로서의 역할까지 감당함으로써 기업체에 생명력을 불어넣는 중요한 역할을 감당하는 수준까지 이르렀다.

앞으로 스마트시대에 있어서 캐릭터의 역할은 우리의 상상을 초월할 정도로 절대적인 영향력을 행사할 것으로 보인다. 이미 각 개인의 라이프스타일의 중심에 선 각종의 모바일 메신저에서는 단순한 이모티콘이나 아이콘 수준을 넘어 카카오톡, 라인 등은 다양한 캐릭터로 커뮤니케이션이 이루어지고 있으며, 머지않은 장래에 기업에서도 캐릭터 커뮤니케이션이 대세를 이루는 시대가 급속도로 달려오고 있다는 점을 잊지 말아야 할 것이다.

캐릭터커뮤니케이션을 철저히 준비하고 대비하는 것이 각 기업과 제품의 브랜드 아이덴티티를 확실하게 차별화하기 위한 중요한 요소임을 또한 기억해야 할 것이다.

과거에 키즈타깃 제품 등 특정 산업에만 활용하던 캐릭터가 이제 뷰티, 패션, 교육, 식품, 음료 등 인간의 라이프스타일 전반을 아우르며 다양한 산업에 경계 없이 확대되고 있다. 이는 캐릭터가 어린이나 특정 소비자의 문화가 아니라 전 세대를 아우를 수 있는 고도의 마케팅 도구로서 확대되고 있다는 것을 의미한다. 또한 기업들이 유명 캐릭터에 대한 사용권 계약을 맺거나 콜라보레이션 하는데서 끝나는 것이 아니라 캐릭터를 자체적으로 개발해 활용하는 사례가 늘고 있다. 인지도가 높은 유명 캐릭터를 활용하면 단기간에 매출을 높이는 데는 기여할 수 있지만 장기적으로 타사와 차별화하기 힘들다는 단점이 있다. 자체 캐릭터를 개발하면 자신들만의 독창성을 가진 캐릭터를 소유함으로써 제한 없이 자유롭게 활용할 수 있다. 이에 캐릭터를 브랜드의 고유한 자산으로 바라보고 잘 만들어 적재적소에 활용하여 인지도를 키워 나가는 것이 점차 많은 기업의 관심사가 되어가고 있다.

Sky KBS 캐릭터 개발 사례

1) 캐릭터 시장조사

Sky KBS 캐릭터 제작 전 각 분야별 캐릭터들의 성격과 특징을 파악하였다. 스포츠캐릭터의 분야별 적용사례, 응용사례를 특징별로 파악하였다. 그 후 Sky KBS 캐릭터개발 방안을 명확하게 제시할 수 있었다.

[그림] Sky KBS 캐릭터개발 방안

1)스포츠 분야별 캐릭터 분석

(1)올림픽캐릭터

• 올림픽의 성격

스포츠를 통하여 순고한 정신을 나누며 세계인을 하나 되게 한다. 전 세계의 축제인 올림픽은 모든 스포츠를 대표하는 스포츠의 고유한 정신을 반영한다. 전 세계는 하나로, 평화를 기원한다.

• 올림픽캐릭터의 특징 및 성격

개최국의 문화적 표현 양식 등 개최국의 성격을 포괄적으로 반영한다.

개최국의 이미지와 올림픽정신을 반영한다. 이미지적 모티브와 표현이 우선이다. 모든 종목에 응용이 가능할 수 있는 단순한 형태이다.

- 올림픽캐릭터의 표현형식/ 표현적 모티브 선택

형태상 왜곡을 최소화, 객관적이고 설명적인 기본적인 형태가 대부분이다. 개최국을 대표하는 동물이나 개최국에 이미지에 맞는 동물들의 의인화가 주류를 이루고 있다. 올림픽게임의 타깃이 전 연령과 전 세계와 전 인류가 대상이다.

21회 몬트리올 올림픽

22회 모스크바올림픽

23회 로스엔젤러스올림픽

24회 서울올림픽

25회 바르셀로나 올림픽

26회 아틀란타올림픽

2000년시드니올림픽

2004년 아테네올림픽

[그림] 올림픽 캐릭터 분석

[그림] 2018 평창올림픽캐릭터
https://www.olympicchannel.com/ko/e
vents/detail/pyeongchang-2018/

[그림] 2020 일본올림픽캐릭터
https://tokyo2020.jp/jp/games/mascot/

• 올림픽캐릭터의 수익성과 이미지의 관계

올림픽게임의 홍보역할과 기념품 등 상품 판매의 수익을 유도한다. 올림픽 전 홍보 기간과 올림픽게임 기간에 대부분의 상품판매가 이루어진다. 올림픽게임의 특성상 패막 이후로 상품판매가 하락한다. 기념의 형식의 올림픽 게임의 캐릭터로 올림픽의 역사와 함께 영원히 기억된다.

(2)FIFA월드컵 캐릭터

• FIFA월드컵의 성격

월드컵을 즐기는 대상 올림픽보다 젊은 층으로 구성되었다. FIFA월드컵 게임의 특성은 올림픽게임 정신, 특성, 대상이 비슷하다. 축구로 세계인이 하나가 된다.

• FIFA월드컵캐릭터의 특징 및 성격

월드컵의 캐릭터는 보다 더 젊은 분위기 유행기 유행에 따른다. 현재의 월드컵은 전 세계 국이 참여하는 축제의 게임으로 발전한다. 월드컵을 즐기는 대상은 젊은 층이 주류를 이룬다.

• 월드컵캐릭터의 표현형식과 표현적 모티브 선택

개최국의 이미지에서 보다 다양한 표현과 모티브의 형태가 다양하다. 문화적 수준이 높아지면서 추상적 상상속의 캐릭터의 표현도 가능하다.

[그림] 2018 러시아월드컵 캐릭터 '자비바카'
피파공식 홈페이지 참조

국제축구연맹은 늑대를 의인화한 자비바카에 대해 '자비바카'는 항상 밝고 페어플레이를 추구하면서 사람들을 항상 즐겁게 만드는 캐릭터이다. 자비바카가 착용한 고글이 특별한 힘을 가져다준다고 믿는다고 설명했다.

[그림] 2014 FIFA월드컵 캐릭터
피파공식 홈페이지 참조

2014 브라질월드컵 마스코트는 멸종위기종인 세띠 아르마딜로를 본따 제작한 풀레코(Fuleco)였다. FIFA는 '풀레코'가 '브라질, 친환경, 친근함, 축구에 대한 열정' 등을 담고 있는 이름이라고 설명했다.

다음[그림]은 그동안의 FIFA월드컵 캐릭터이다.

1996 잉글랜드 월드컵 1970 멕시코월드컵 1974 서독월드컵 1978 아르헨티나 월드컵

1982 스페인 월드컵 1994년 미국월드컵 1998 프랑스월드컵 2002 한일월드컵

[그림] FIFA월드컵 캐릭터
피파공식 홈페이지 참조

• 월드컵의 캐릭터의 수익성과 이미지의 관계

월드컵캐릭터를 다양한 콘텐츠로 개발과 응용한다. 올림픽게임과 마찬
가지로 기념적인 캐릭터의 요소가 강하여 판매의 제한성이 있다. 2002 한
일월드컵의 경우 캐릭터가 인기를 반영한다. 캐릭터표현에 있어 3D 표현,
3D 에니메이션 등 다양한 컨텐트의 개발과 응용이 이루어진다.

(3) 프로구단 캐릭터

• 프로구단의 성격

지역, 구단 보다는 기업을 강조한다. 프로구단과 기업과 지역을 대표하
는 특성이 있다.

• 프로구단의 캐릭터의 특징 및 성격

구단의 기업의 이미지를 부각시키는 캐릭터이다. 각 구단과 기업의 자
아상을 반영한 구단, 기업홍보 및 응원 등에 사용한다. 캐릭터 하나로 한
눈에 알 수 있도록 직접적인 형태로 표현한다.

• 프로구단의 캐릭터와 수익성과 이미지의 관계

프로구단들에게는 매니아 팬층이 형성된다. 팬층 또한 다양하기 때문에 홍보용 이외에 캐릭터수익으로 스포츠용품 등이 있다. 구단만의 상품들이 이루어진다. 구단의 직접적인 표현이 가능한 이유는 이러한 매니아 층이 이루어져 있기 때문에 가능하다.

[그림] 삼성라이온즈 캐릭터 '블레오패밀리'. 2016년 개발

①국내 프로야구단 캐릭터 분석

A. 현대 유니콘스

(현대 유니콘스 마스코트)　(2000년 우승기념 엠블럼)　(유니콘스 로고 엠블럼)　(유니콘스 문장형 엠블럼)

－마스코트(캐릭터)의 분석

모티브	전설의 일각수 유니콘	색 상	현대그룹을 대표하는 로고 색인 초록색을 기본 노랑과 초록의 조화로 부담감 없는 이미지형성
표 현	힘찬 말의 이미지와 전설적인 명문 구단 역동적이고 스피드있는 구단	로고의 특성	U자를 강조 유니콘의 날렵한 꼬리 형상 영문 곡선의 형상은 부드러움과 친근감을 줌

－마스코트(캐릭터)의 특징

　모티브 표현을 강조하여 대표의 이미지형성
　현대의 진취적인 그룹의 이미지
　야구구단의 스피드있는 이미지
　강팀과 명문구단의 이미지 표현을 모티브의 형상으로 표현

-마스코트(캐릭터)의 응용동작

-전체적으로 힘과 스피드 강조(A-1~A-4)
-야구의 동작을 기본으로 응용요소 반영(A-1~A-4)
-어린이와의 응용요소로 친근감 표현(A-5)

A-1 A-2 A-3 A-4 A-5

-마스코트(캐릭터)의 활용

-다양한 상품의 개발로 구단 홍보역활
-구단의 팬(매니아)층 중심으로 판매(인터넷 쇼핑몰중심으로 온라인 판매)
-응원용품의 다양한 개발(응원용 대형인형으로 홍보와 팬서비스)

A'-1 A'-2 A'-3 A'-4 A'-5
모자 8,000원 열쇠고리 3,000원 인형(대) 9,000원 대형사인볼 17,500원 응원막대 1,000원
 인형(중) 6,000원 응원망치 2,000원
 인형(소) 3,000원 응원방석 12,000원

[그림] 국내프로야구 캐릭터 분석1

(두산 베어스 마스코트A) (두산 베어스 마스코트B) (두산 베어스 엠블램) (우승기념 엠블램)

-마스코트(캐릭터)의 분석

모티브	우리나라를 대표하는 반달곰	색 상	하얀색 반달무늬와 남색곰의 색상조화로 깨끗한 이미지를 줌. 남색의 느낌으로 믿음감을 줌.
표 현	우리나라를 대표하는 그룹기업 표현 믿음직하고 우직한 곰의 이미지가 기업을 대표 어린이 곰 캐릭터를 제작하여 신선하고 친근감있게 다가간다.	로고의 특성	우직하고 믿음을 주는 기업/구단을 표현. 빠르고 영리하고 진취적인 기업/구단을 대표함. 남색과 노란색의 대비로 강함을 표현.
제작비	60,000,000만원	제작기간	2개월

-마스코트(캐릭터)의 특징

반달곰이라는 모티브로 기업과 구단의 이미지를 표현
동물의 성격 느낌을 이용하여 기업과 구단의 이미지를 강조함
모티브 이미지를 그대로 반영함.

-마스코트(캐릭터)의 응용동작

　-야구동작 응용
　-2가지 마스코트를 제작하여 A형은 힘과 위엄있는 이미지로 구단과 기업의 이미지를 표현
　- B형은 귀여운 이미지로 표현하여 친근감과 상품화로 활용

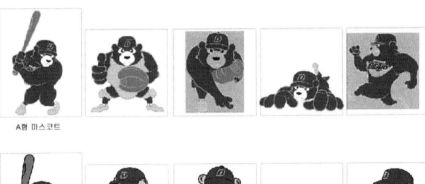

A형 마스코트

B형 마스코트

[그림] 국내프로야구 캐릭터 분석2

-마스코트(캐릭터)의 활용

　-다양한 상품개발로 구단 홍보역할
　-구단의 팬(매니아)층 중심으로 판매(인터넷 쇼핑몰 판매)

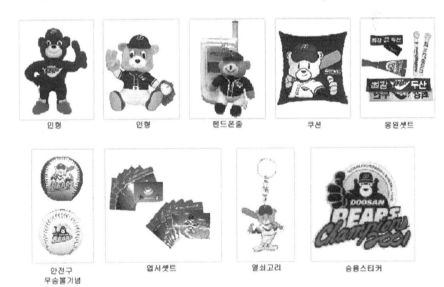

인형　　인형　　핸드폰줄　　쿠션　　응원셋트

안전구
우승볼기념　　엽서셋트　　열쇠고리　　승용스티커

[그림] 국내프로야구 캐릭터 분석3

②국내 프로농구단 캐릭터 분석

A. 동양 오리온스

(동양 오리온스 마스코트) (마스코트 기본형 /엠블럼) (동양 오리온스 로고)

-마스코트(캐릭터)의 분석

모티브	캐릭터는 꼬마 요정 "ELF" 오리온스의 별 이미지와 요정의 이미지를 디자인으로 형상화 오른손에는 농구공을 왼손에는 매직봉을 잡고있며, 경기를 승리로 이끈다는 강한 자신감의 모습을 형상화	로고의 특성	동양그룹의 상징인 별모양과 신생구단의 새로움/신선함을 부각 하늘을 향한 분자는 무한한 도전과 스피드를 나타냄 꿈과 희망을 갖게하는 별 이미지를 강조함 팬들에게 사랑받는 팀 기쁨을 주는 팀이 되고자 하는 의미
색상	동양그룹의 빨간색인 색상을 이용 별문양의 빨간바지는 기업로고를 응용함	표현	마술사의 이미지를 통해 환상적인 경기로 안내 마소운 머금은 표정은 팬들에게 친근감 순박하고 게구장이 다양한 모습은 동양의 이미지 꿈과 사랑과 정을 표현
제작비용	50,000,000만원	제작기간	2개월~3개월

-마스코트(캐릭터)의 특징
　동양그룹 기본적인 로고의 특성과 기업의 이미지를
　구단를 통하여 신선한 기업의 이미지 반영

[그림] 국내프로농구 캐릭터 분석

③해외 프로농구단 캐릭터 분석

[그림] 미국 프로농구팀 로고
(이미지 참조: https://www.nba.com)

A. 밀워키 벅스

(밀워키 벅스 [Milwaukee Bucks])

종목 : 농구
창단연도 : 1968년
연고지 : 미국 위스콘신주 밀워키
미국 이스턴콘퍼런스 중부지구 소속

-마스코트(캐릭터)의 분석 / 특징

모티브	벅스(Bucks)는 밀워키의 숲속에 야생하는 용맹한 '수사슴'을 뜻함.	표현 / 로고의 특성	수사슴이 앞을 향해 돌진하는 모습은 힘과 용맹을 상징. BUCKS는 사슴뿔 모양을 하고 있어 마크와 조화. 배경 역삼각형은 사슴의 형상을 단순화함. 로고와 동물 마스코트 조합한 형태.

B. 피닉스 썬스

(피닉스 썬스 [Phoenix Suns])

종목 : 농구
창단연도 : 1969년
연고지 : 미국 애리조나주 피닉스
미국 웨스턴콘퍼런스 태평양지구 소속

-마스코트(캐릭터)의 분석 / 특징

모티브	(Suns)는 태양열이 뜨겁고 기온이 높은 피닉스를 상징	표현 / 로고의 특성	농구공은 태양을 청열적인 태양을 상징. 태양에서 탄생한 불사조 피닉스는 파워풀한 팀을 상징. 환상의 동물 불사와 로고의 조화

[그림] 해외프로농구 캐릭터 분석

(4) 스포츠용품 관련 기업의 캐릭터

스포츠용품 관련 기업은 홍보과 광고 등이 중요하고, 이벤트성의 캐릭터와 홍보 광고용으로 캐릭터를 이용한다. 그 시대 상황에 맞는 유행과 관심도가 큰 스포츠의 인기스타들을 홍보용 캐릭터와 사진 이미지를 활용한다. 최근에는 스포츠스타를 캐릭터화 하여 유명세를 이용하고 있다.

[그림] 스포츠용품 관련 기업의 캐릭터

각 스포츠관련 분야별 캐릭터 시장조사 결과는 다음 표와 같다.

[그림] 스포츠관련 캐릭터 시장조사 분석표

위의 내용을 토대로 스포츠분야별 캐릭터의 포지셔닝을 진행하였다.
Sky KBS 캐릭터는 클래식보다는 모던한 이미지로 동물형보다는 인간형
의 형태로, 친근하게 진행할 것이다.

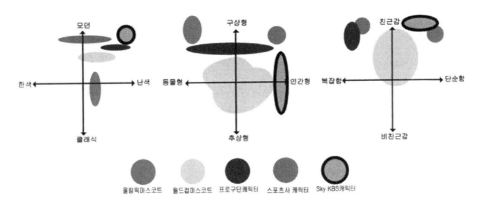

[그림] 스포츠분야별 캐릭터 포지셔닝

2) 캐릭터 개발 제안

스포츠 각 분야별 장점을 파악하여 Sky KBS 캐릭터 개발시 적용하고자 한다.

(1) Sky KBS 캐릭터와 올림픽 게임 캐릭터의 관련성

친근하게 다가갈 수 있는 이미지적 요소 혹은 형태적 모티브 표현양식 등을 반영한다. Sky KBS 캐릭터는 모든 연령층과 인터넷과 위성방송으로 전 세계 전 인류를 대상으로 하기에 올림픽게임 캐릭터의 특성과 성격의 장점을 반영한다.

(2) Sky KBS 캐릭터와 월드컵 캐릭터의 관련성

Sky KBS 캐릭터는 젊은 층을 중심으로 표현이 다양하다. 스포츠의 활동적이고 역동적인 표현을 반영하고, 다양한 분야의 콘텐츠에 응용할 수 있도록 진행한다.

(3) Sky KBS 캐릭터와 프로구단 캐릭터의 관련성

각 분야별로 다양한 매니아 층이 이미 구성되고 있다. Sky KBS 캐릭터는 모든 분야의 스포츠 종목을 대표 KBS의 홍보와 KBS Sports를 홍보가 가능하게 진행한다.

(4) Sky KBS 캐릭터와 프로구단 캐릭터의 관련성

각 스포츠 스타의 모습으로 응용할 수 있는 캐릭터를 제안한다.

이를 토대로 Sky KBS 캐릭터 컨셉을 정리하면 다음과 같다.

Sky KBS 시청자 특징은 스포츠전문방송으로 매니아 층을 형성하고 있다. 젊은 층의 시청자가 주류를 이루고 있다.

Sky KBS 특징은 전문적인 지식을 전달, 보도, 방송한다. 오락성과 위트가 있는 방송을 전문으로 한다.

Sky KBS 캐릭터의 타겟층은 주타깃층 20~30대, 부타깃층 10대, 40대, 특정타깃으로 매니아 층을 대상으로 한다.

Sky KBS 캐릭터의 모티브 특징은 스포츠분야별 장점을 반영하여 스포츠에 관련된 응용 가능한 모티브로 친근감과 단순한 모티브로 웹 등 사이버 상에서 응용이 가능한 모티브로 타 스포츠 캐릭터와의 차별화를 꾀한다. 동물형태보다는 사람형태의 모티브를 제안하고자 한다.

[그림] 캐릭터 특징제안(1,2,3)

제안1) 도우미 역할의 여자캐스터

성격: 귀엽고 엽기, 섹시, 발랄, 힘이 센 여자소녀 혹은 숙녀

특징: 게임규칙 등을 쾌활한 웃음과 미소로 해설한다.

제안2) 꼬마남자 어린이

성격: 귀엽고 천진난만한 성격으로 사람들에게 웃음과 놀라움을 준다.

특징: 전문지식을 가지고 있는 스포츠 매니아로 이야기하듯 설명과 귀여운 동작으로 표현한다. 어설픈 동작과 실수도 가끔씩 하는 친근감 가는

아이이다.

　제안3) 로봇

　성격: 귀여우면서 가끔은 엉뚱한 말을 한다. 개인기가 뛰어나다.

　특징: 전문적 지식을 가진 인간형태의 로봇으로 카메라 렌즈가 장착되고 내장형 마이크가 장착되어 인공위성과 통신이 가능하다.

3) 캐릭터디자인

　1차 디자인한 캐릭터시안은 다음과 같다.

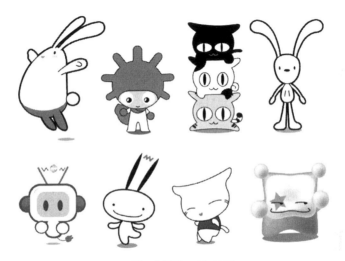

[그림] 캐릭터 1차 시안

　수정 보완된 2차 캐릭터시안은 다음과 같다.

[그림] 캐릭터 2차 시안

이에 관련 전문가팀 설문조사와 시민들 대상으로 설문조사가 진행되었다. 결론적으로 선정된 Sky KBS 캐릭터 최종디자인은 다음과 같다.

[그림] 최종 디자인

Sky KBS 캐릭터 개발은 스포츠와 관련된 다양한 분야의 철저한 시장조사를 바탕으로 캐릭터의 형태와 성격을 부여하여 기획, 개발한 것이 가장 특징있는 개발 방법이라 하겠다.

5. 애니메이션 캐릭터

1) 뽀로로 캐릭터 개발사례

뽀로로의 제작자, 대표, 디자이너의 인터뷰들을 토대로 캐릭터 전문가 3인[199])이 모여 논의 후 내용을 정리하였다.

1. 개발 방법

(1) 철저한 시장분석과 성공사례분석으로 정해진 타깃과 컨셉

캐릭터를 만들고 캐릭터를 가장 잘 알리기 위한 수단으로 애니메이션을 제작했다. 또한 전략적으로 유아용 애니메이션의 특징이 소비자의 성별이 희미하고, 캐릭터의 수명이 길며, 부모의 영향력이 강하고 경제 환경에 영향을 덜 받으며 꾸준히 성장하는 시장이기 때문에 이 시장을 선택하였다.

뽀로로를 기획하는데 까지 수많은 외국 애니메이션을 조사하고 분류해

199) 전 모닝글로리 캐릭터 디자이너(본인), 넷마블 디자이너(윤**), CJ E&M 디자이너(김**)

야 했다. 그들은 세계의 애니메이션 시장을 연령별, 국가별, 장르별 구체적으로 분류해 파악했으며 그 당시 가장 점유율이 높았던 일본과 미국을 중심으로 한 시장조사를 실행했다.

몇 백 개가 넘어가는 캐릭터들의 타깃을 분류해보니, 그는 아이들을 타깃으로 한 캐릭터가 경쟁력 있겠다는 사실을 알게 되었다. 아동이 아닌 유아, 즉 5세 이하의 어린이들을 타깃으로 애니메이션을 제작하는 게 경쟁력을 그나마 줄이는 방법이라고 판단한 것이다.

또 기존에 있는 캐릭터들 중에 유아들이 친근감을 느끼는 동물인 강아지, 고양이 등 중에서 캐릭터화가 적게 이루어진 동물은 펭귄이라는 사실을 알게 되었고, 상품화했을 때 문제가 없는지 파악한 후, 기존에 있는 펭귄 캐릭터 중 철저히 전략적으로 경쟁상대를 '핑구'로 설정을 하고 개발전략부터 품질가이드 라인을 설정하는 것까지 후발주자의 낮은 인지도를 극복하려고 스토리 및 디자인, 창의성, 색감, 연출과 완성도까지 차별화를 했다고 한다.

다음은 아이들의 취향에 맞게 기획하는 것이 매우 중요했는데, 조사결과, 아이들이 파란색에 호감을 느낀다는 것을 알게 되었고, 일반 펭귄들과 달리 뽀로로는 파란색 몸통을 갖게 되었다. 또, 캐릭터 시안을 들고 전국의 유치원을 다니면서 호감도 조사를 실시했다. 또한, 아이들이 집중하는 시간이 길지 않다는 것을 고려해 러닝타임을 5분이내로 제작하였으며, 아이들이 노는 것을 좋아한다는 것을 감안해교육적인 내용을 줄이고, 즐거운 내용을 위주로 기획하였다.

[그림] 캐릭터 개발방법

시장분석, 업계동향분석, 세계적인 애니메이션 추세를 종합적으로 분석해서 거기에 본인의 크리에이티브를 종합해서 작품을 만든 게 성공요인이라고 볼 수 있다.

좋은 콘텐츠가 캐릭터를 성공하게 만든다. 좋은 콘텐츠를 만들기 위해서 시나리오부터 스토리보드, 화면과 음악 등을 모두 아울러 전략적으로 기획을 하였다.

(2) 귀여우면서 독특한 디자인

동물학자들에 의하면 아이들은 자신과 닮은 것에 반응을 하고 호감을 느낀다. 뽀로로는 1.9등신의 '대두'로 유아들의 신체와 매우 비슷함을 알 수 있다. 또한, 펭귄의 뒤뚱뒤뚱 걸어가는 모습이 아기들과 비슷해 유아들의 마음을 움직였을 것이다.

나오자마자 아이들 사이에 대히트를 거둔 비결은 당시 대부분의 캐릭터들은 아이들이 되고 싶어 하는 이상형을 내세웠다. 하지만 우리는 모두가 선망하는 모습 대신 자기를 닮은, 친구 같은 캐릭터에 주목했다. 평범하고 뭔가 부족한 느낌을 주지만 언제라도 같이 놀아줄 옆집 아이 같은 동질감을 노린 것이 주효했다.

국내에서 보기 드문 펭귄 모양의 캐릭터다. 2년 동안 1000여 회 이상 시험 스케치와 수정을 거듭한 끝에 탄생한 이미지다. 뒤뚱거리며 움직이는 펭귄의 이미지가 오히려 친근하고 귀엽다는 평가를 받았다. 펭귄이 날지 못하는 새라는 점에 착안해 언젠가 날 수 있다는 꿈을 가진 캐릭터로 창출했다. 대체로 눈이 큰 서양 캐릭터에 비해 작은 눈을 보완하기 위해 파일럿 고글을 한번 씌어 봤는데 너무 어울려서 그대로 쓰게 됐다.

뽀로로외의 캐릭터 역시, 밝고 다양한 색들로 이루어져 아이들의 마음을 움직였다. 포비라는 북극곰 외에 다 대두이며, 둥글둥글한 선으로 이루어져 사람들이 본능적으로 귀여움을 느낄 수 있도록 디자인되었다. 캐릭터 외의 배경 역시 공을 많이 들였는데, 우선, 사진을 기반으로 한 3D작업으로 현실적이면서 구체적인 디자인으로 사물을 그렸다.

가장 중요한건 2D스러운 3D표현 기법으로, 3D보다 2D를 선호하는 아이들의 입맛에 맞추어 제작되었다. 아이들에게 가장 중요하게 생각되는 '따듯한 시각적인 감수성'을 잃지 않은 것이다.

(3) 미리 염두하고 제작한 '국제 시장'

[그림] 캐릭터 개발방법

뽀로로를 국내에 알리기 전에 해외 페스티벌이나 행사에 뽀로로를 출품시킴으로써 먼저 알리는 데에 힘을 썼다. 뽀로로가 본격적으로 방영되기 시작한 날짜는 2003년 11월이었으나 4개월 전인 2003년 7월에 프랑스 안시페스티벌에 먼저 소개시켰다. 이때, 뽀로로는 방송용 애니메이션에 노미네이트되는 성과를 거두는 등 큰 빛을 발휘하였다. 회사에서는 이를 기회라고 생각하고 프랑스 수출에 더 힘을 썼다. 그를 위해 프랑스어 동시통역사 출신을 해외마케팅 담당으로 영입하여 뽀로로가 해외에 알려지는 것에 힘썼다.

또한 왜 TV용 애니메이션 인가에 대해서는 가장 보편적인 매체이며, 장시간 반복 노출이 가능하여 인지도 확보가 가능하고, 확보된 인지도로 캐릭터 사업이 가능해지며 마지막으로 교육적인 채널일수록 시청자의 충성도가 높아진다는 사실에 바탕을 두었다고 한다.

국제시장을 타깃으로 잡은 것은 이름을 짓는 것에도 크게 기여를 하였다. 뽀로로라는 이름은 어디서 유래 되었을까? 보통 캐릭터 이름을 지을 때에는 캐릭터 동물의 앞 단어를 많이 이용한다.

Mickey - 쥐(Mouse)에서 따온 M

Donald Duck - 오리 (Duck)에서 따온 D

이와 같이, 뽀로로도 펭귄의 P자와 아이들의 걸음걸이를 표현하는 '쪼르르'라는 단어의 합성어이다. 원래 뽀로로의 이름은 "뽀로뽀로'였으나 프랑스, 미국, 영국 등 바이어들에게 물어본 결과 프랑스에는 뽀로뽀로라는 부정적인 단어로 쓰여 '뽀로로'로 변경되었다는 일화도 있다. 애니메이션 속에서도 해외를 겨냥했음을 찾아볼 수 있다. 뽀로로는 한글이 아닌 영어를 주로 읽거나, 뒤에 배경이나 사물에 써있는 문자가 모두 영어라고 한다. 그렇게 할 경우 해외 수출 시에 그림수정을 할 필요가 없어 비용이 절감될 뿐만 아니라 국내 부모님들의 마음을 사로잡았기 때문이다.

성공적 콘텐츠를 만들 수 있는 4가지 포인트는

첫째, 시장을 공부하고 잘 파악해야 한다는 것이다.

둘째, 무엇을 팔지 명확히 설정을 하는 것이다.

셋째, 경쟁자 분석을 하고 비교우위에 있는 것을 확실하게 알아야 된다는 것이다.

마지막으로 효율적인 기획과 제작 마케팅 등을 통해 양질의 콘텐츠를 만드는 것이다.

우리는 손쉽게 볼 수 있었던 뽀로로가 한 회사가 아닌 여러 회사의 협업으로 이루어진걸 보니 뽀로로는 수많은 사람들의 손을 거쳐 탄생했음을 알 수 있다.

2. 개발 결과

뽀로로 등장 이후 침체돼있던 한국 캐릭터 시장이 살아났다는 평가를 받는다. 둘리 이후 이렇다 할 '상품'이 없었던 우리나라 캐릭터 시장에 뽀로로가 활기를 불어넣었다.

어린이들의 대통령이라는 의미로 '뽀통령'이란 애칭을 갖고 있는 애니메이션 캐릭터 '뽀로로'. 2003년 국내 TV 애니메이션으로 처음 소개된 이후 작은 펭귄 한 마리와 그의 친구들은 국내 캐릭터 시장을 석권하였

다. 그 후 전 세계 130개국에 진출해 한국을 대표하는 세계적인 만화 캐릭터로 자리 잡았으며, 뽀로로는 이제 만화를 넘어 게임·영화·뮤지컬·완구·테마파크 등 다양한 사업영역으로까지 확장되고 있다. 그들만의 거대한 테마파크도 설립할 예정이다.

아이들이 열광하는 이 콘텐츠는 디즈니에서 1조 원에 인수 제안하였고, 연 매출 20~30억에 이른다. 국내최초 프랑스 공중파 TF1에서 전파를 탔다. 상품 로열티 120억 원, 판매액 5700억 원, 브랜드 가치 8000억 원에 달한다. 경제적 부가효과는 5조 7000억 원[200)에 이르는 거대한 캐릭터 시장을 형성했다. 2011년도 첫 우표는 뽀로로로 발행되는 등 뽀로로는 한국 캐릭터 역사상 큰 힘을 발휘하였고, 유니세프 홍보대사로 활약할 만큼 영향력을 갖고 있다.

이러한 천문학적인 숫자의 가치를 가지고 있는 콘텐츠는 처음부터 그냥 만들어진 것이 아니다. 뽀로로가 앞으로 어떤 길을 걸어가게 될까? 먼저 애니메이션 상시 제작 시스템을 구축하여 현재 한 시즌을 제작하는데 3년이 걸리는 것을 2년으로 줄이고 극장판 영화와 게임 등을 통해 다양한 미디어로의 진출을 기획하고 있다. 또한 뽀로로파크를 국내의 내노라 할 만한 테마파크로 성장시키고, 우리의 캐릭터 뽀로로를 글로벌 캐릭터로 확실한 자리매김을 위해 배급과 사업을 확장시키고 노력하고 있다. 아직 뽀로로가 미국시장에 진출을 하지 못했기 때문에 점점 더 문을 두드리고 노력을 한다면 북미시장의 아이들 또한 뽀통령과 함께 노는 날이 멀지 않을 것이다.

3) 개발 계획

애니메이션 산업은 만화 콘텐트 방영료 보다는 관련 상품에서 나오는 로열티 수입이 활성화돼야 진짜 수익이 창출된다. 이런 구조는 캐릭터가 10년 이상 꾸준히 대중에 노출·인지되어야만 가능한 일이다. 현재 연간 150억 원 수준인 판권 로열티 수입이 주 매출이지만 관련 사업을 직접 시작하면서 매출이 급성장하고 있다. 2019년에는 캐릭터 사업만 700억 매출을 달성하는 것을 목표로 삼고 있다.

200) 한국 창조산업 연구소, 2011.

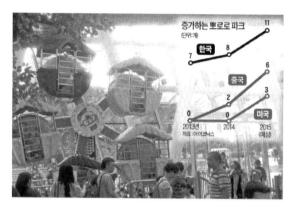

[그림] 캐릭터 개발계획 (아이코닉스 자료)

뽀로로 캐릭터가 나온 지 2020년에 18년이 됐다. 몇 년 뒤 뽀로로가 성인이 되면 주민등록증을 받아보는 꿈을 꿔본다. 오래도록 더 사랑받는 100년 브랜드가 되기 위해 지속적인 콘텐트 개발과 새로운 시도에 더욱 노력할 계획이다. 중국과 남미 지역으로 방영을 늘려나갈 계획이다. 특히, 최근엔 중국기업과 합작으로 뽀로로 실내테마파크를 베이징·광저우 등 3개 지역에 개장했다.

각국마다 콘텐트 보호 규제가 많기 때문에 공동 투자를 통해 규제를 넘어서고 시장을 개척하는 방식에서 답을 찾아야 한다. 미국 드림웍스와 제휴해 공동 제작사 아시아 드림 팩토리사를 만든 것도 미주 대륙 시장을 뚫기 위한 포석이다. 중국시장 역시 몇몇 문구·완구회사와 제휴해 시장 진출을 확대하는 방안을 추진 중이다.

크리에이터로서 그동안 창작에만 몰두한 스튜디오 수준의 사업을 벌여왔지만 이제 배급과 관련 사업에도 눈을 돌려서, 단순 제작사를 넘어선 세계적인 애니메이션 IP(저작권) 지주회사로 자리매김하는 종합 플랫폼으로 나아가는 게 목표이다. 창작에서 유통, 마케팅, 브랜드사업까지 아우르며 한국 애니메이션을 하나의 산업으로 정착시켜 나가는 게 국내 창작 1세대로서의 꿈이다.

디즈니사의 하청 업체로 출발했던 한국 애니메이션 업계에서 창작 애니메이션 콘텐트를 내놓은 지가 이제 20여 년에 불과하다. 게임 산업이나 K-팝을 보면 알 수 있듯 한민족의 기질이나 유전자 속에는 콘텐트 창작에 남다른 재주가 있다. 한국의 향후 먹거리는 여기에 초점을 맞춰야 하

지 않을까 싶다. 상장은 브랜드 비즈니스 회사로 거듭나는 과정의 하나다. 몇 년 내에 국내 애니메이션 기업 최초로 증시 상장을 목표로 하고 있다.

예비 캐릭터디자이너에게 그들은 이렇게 조언한다. '느리게 생각하자'. 경쟁에 쫓겨 급하게 생각하다 보면 창조적인 생각을 하기 어렵다. 우리 사회가 스타만 보여주다 보니 숨 막히는 사회가 돼버렸다. 느림의 공백은 깊이를 더해주는 시간이다. 서두르지 않고 천천히 보고, 느리게 생각하라는 것은 외부의 시선보다 나의 삶, 내가 사는 방식이 더 중요하다.

조급한 마음에 사전 준비를 소홀히 하는 경우를 종종 본다. 인생의 사전 준비는 내가 좋아하는 게 무엇인지를 찾아가는 일이다. 성공의 목적만 따라가기보다는 내가 좋아해서 오래 견뎌낼 수 있는 일을 하는 게 중요하다. 좋아하는 일을 찾으면 몰입하게 되고 행복해진다. 그런 일을 찾는데 시간을 충분히 써라.[201]

2) 월트 디즈니 스튜디오 애니메이터 김상진 사례

1995년부터 20년 넘게 월트 디즈니 애니메이션 스튜디오에서 일했던 한국인 최초 애니메이터로 최고의 디자이너이다. 영화 The Princess and Frog, Tangled, Frozen 및 Big Hero 6의 캐릭터디자인을 하였다. 애니메이터로 일찍부터 Hercules, Tarzan, The Emperor 's New Groove 및 Treasure Planet과 같은 애니메이션 작품을 제작했다. 그는 디즈니 캐릭터의 컨셉 디자인 및 표정 시트 제작에 있어 가장 주목할 만한 디자이너이다.

그의 캐릭터디자인에 대한 인터뷰 팟캐스트[202], 각종 인터뷰[203], 유튜브 [204]등을 토대로 여러 디자인 전문가들과 논의 후 창의적인 아이디어 발상법을 정리하였다.

201) 중국에 뽀로로테마파크 애니메이션 기업 첫 상장 추진 요약정리, 중앙선데이, 2018.05.05.
202) https://theartofjinkim.wordpress.com/2017/08/25/the-korea-times-interview-june-15-2011
203) 국민 대학교 인터뷰, 2011,7,6
204) https://www.youtube.com/watch?v=ewxzx2xBaYw

(1) 캐릭터 개발 방법

Tarzan, Bolt, Chicken Little, Tangled와 같은 캐릭터를 만들었는데, 캐릭터디자인은 실제 영화에서 배우를 주조하는 것과 같다. 대본을 읽은 후 그림으로 캐릭터의 역할에 맞는 배우를 찾는 작업을 했다. 처음에는 캐릭터의 개성을 포착하는 것이 매우 중요하다. 또한 감독의 의도를 이해해야한다. 우리가 아무것도 하지 않거나 감독의 아이디어 스케치로 시작하는 경우가 있다. 대략적인 초안 디자인으로 수백 장의 그림을 그린 다음 몇 가지 아이디어를 선택하고 세부 사항을 추가한다. 또한 한 아티스트는 다른 아티스트의 아이디어를 기반으로 한 그림을 사용하여 새로운 방식으로 그림을 다시 그린다. 일반적으로 영화의 캐릭터디자인은 적어도 1년이 걸린다.

수백 장의 그림에서 선택한 아이디어를 또 다른 아티스트들의 수많은 그림으로 아이디어의 확장이 계속 반복되는 것이다.

[그림] 애니메이터 김상진 작업 (이미지 출처
www.namu.wiki/w/김상진(애니메이터)

훌륭한 애니메이터가 되기 위해 점점 더 많이 그려야 한다. 10장의 그림을 그리는 사람보다 100장의 그림을 그리는 사람이 더 낫다. 또한 그리는 만큼 많이 볼 것을 권한다. 당신은 그림 필름으로 할 수 있는 모든 것을 보아야 한다. 살아있고 움직이는 진짜 물건 모두를 포함해서 다양한 시각적 자극으로 당신의 아이디어 발상에 기초를 배양시키길 권장한다.

디자인은 많은 훌륭한 아이디어를 요구한다. 열정이 사라지면 아이디어도 사라질 것이다. 젊음 열정을 유지할 수 있기를 바란다. 여러분 스스로

에게 물어보라. 하고 싶은 것이 무엇인가? 이게 가장 중요하다. 평생 동안 하면서 살 수 있을 것 같은 그런 일, 그 일을 찾으면 타협하지 말고 즐기면서 하면 된다. 쉽지만은 않다. 스트레스도 받는다. 노력을 해도 실패할 수 있다. 그러나 노력을 하지 않으면 실패밖에 없다.

3) 일본 애니메이션의 제작과정 사례 (안 본격 애니메이션 제작소 참조)

기획부터 시작해서 완성까지 일반적으로 전 과정을 크게 3부분으로 나눌 수 있다. 제작을 의미하는 프로덕션(Production)을 기준으로, 그 전 과정을 프리 프로덕션(Pre Production), 나중 과정을 포스트 프로덕션(Post Production)이라고 한다.

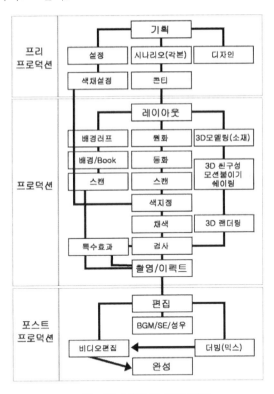

[그림] 애니메이션 제작과정

기획은 어떤 작품을 만들 것인가? TV판으로 할 것인가, 극장판으로 할 것인가? 예산은 어느 정도 들것인가? 스태프는 누구로 할 것인가? 타깃 연령은 몇 살로 할 것인가? 등을 결정하는 작업이다.

이런 기획을 세우는 과정은 기획의 주도에 따라 크게는 4가지로 나뉜다. 애니메이션 제작회사가 주도하거나, 원작자, 방송국, 광고대리점이 주도한다.

첫째, 애니메이션 회사에서 기획서를 세우는 경우이다. 일본이 경우 지브리, 선라이즈, 가이낙스, 본즈, 곤조 등이 있겠다. 기획서에 그림 등으로 시각화 되어있는 경우가 많다. 구체적인 이미지로 표현되면 무엇을 하고자 하는지 쉽게 전달된다. 경우에 따라서는 파일럿 필름(pilot film)이나 데모영상으로 기획서를 만드는 경우도 있다. 이렇게 만들어진 기획서를 들고 방송국 등에 팔러 간다. 그러면 방송국의 담당부서에서 만들 만한 가치가 있는지 없는지는 판단하게 된다. 애니메이션 제작에는 상당히 비용이 필요하기 때문에 애니메이션 회사는 자체적으로 만드는 것이 불가능해서 방송국에서 구입하는 경우가 많다. 보통은 여러 회사와 협력하여 제작위원회를 설립하는 경우가 많다.

둘째, 원작자가 주도하는 경우이다. 만화, 소설, 게임 등의 원작자 혹은 회사가 방송국 등에 기획을 내는 경우이다. 원작의 작품이 있기 때문에 내용을 설명하기 쉽다. 최근에는 일본 애니 업계도 불황이기 때문에 쉽게 작품에 투자를 못하는 게 사실이다. 그런 면에서 요즘은 처음부터 애니메이션을 만들기 위해서 만화를 만드는 경우도 종종 있다. 사전 조사라고 할까? 만화로 인기를 확인한 후 팔릴지 안 팔릴지를 본 후에 애니메이션 제작이 들어가는 것이다.

셋째, 방송국에서 방송 편성표에 애니메이션을 넣기 위해 기획을 세우는 경우이다. 어느 정도 인기가 인정되어 어느 정도의 시청률이 기대가 되는 정도라면 별 문제없이 제작이 된다.

넷째, 광고대리점이 다른 미디어(서적 등)의 작품의 애니메이션 권리를 얻어 방송국, 애니메이션회사 등과 협력하여 기획을 세우는 경우이다. 일본에서는 광고대리점이 가지는 영향력이 상당히 커서 방송국의 편성표를 조정하기도 하는 정도이다. 원작이 인기가 있다면 스폰서들로 부터 쉽게

제작비용을 모을 수 있다.

1. 기획이 통과되기까지 과정

(1)기획

기획을 세울 때 생각할 점은 역시 팔릴 것인가 하는 부분이다. 결국은 애니메이션도 비지니스적인 면에서는 하나의 상품이기 때문에 팔아서 이윤을 남기는 것이 목표이다. 그래야 그 돈으로 다음에 더 좋은 작품을 만들 수 있다. 그러기 위해서 프로듀서는 언제나 만화, 소설, 게임 등 다양한 장르의 수많은 작품들을 체크하여 뜰 거 같은 소재들을 찾아야 한다.

그러던 중 프로듀서가 적절한 작품을 발견하면 이 작품과 어울리는 애니메이션 회사는 어디일까? 캐릭터디자인은 누구에게 맡길까를 고민하여 정리하여 기획서가 된다. 정기적으로 기획 회의를 여는 곳도 있다.

애니메이션 권리는 체결할 수 있는가? 방송국에서 편성표에 넣을 여유는 있는가? 들도 중요한 부분이다. 그리고 나서는 여러 사람들과 함께 의견을 내면서 고치고를 반복하면서 다듬어 간다. 그렇게 기획서가 준비된다.

- 선행개발

하지만 제작비용을 내는 입장에서는 애니메이션이 실패하면 손해를 보기 때문에 좀 더 판단할 수 있는 구체적인 것을 요구하기 마련이다. 기획을 내는 입장에서도 스폰서를 설득하기 위해 구체적인 내용들을 준비를 하게 된다. 하지만 우선은 원작자와 계약을 체결해야 한다. 아직 정식으로 제작에 들어가지는 않았다고는 하나 역시 원작자의 허가가 필요하다.

그러나 아직 작품이 제작에 들어갈지 중단될지 모르는 단계이기 때문에 일정 기간을 정해 계약을 하게 된다. 물론 정식으로 제작에 들어가게 되면 다시 계약을 하거나 처음부터 될 경우와 안 될 경우 두 가지 모두의 결과를 생각해서 계약을 하기도 한다.

계약이 끝났으면 제작회사와 스태프를 결정한다. 기획서에서 생각해두었던 제작회사에 선행개발을 발주하고 필요한 스태프들을 정하게 된다. 우선 제작회사에서 담당 프로듀서와 감독을 정한다. 보통은 회사 안의 감

독을 고르는 경우가 많지만 경우에 따라서는 다른 회사나 프리랜서의 감독과 작품 단위로 계약을 맺는 경우도 있다.

그 후 기획 측의 프로듀서와 제작 측의 프로듀서, 감독이 선행 작품의 내용과 스태프들을 정하게 된다. 이렇게 스태프와 내용이 정해지면 본격적으로 제작에 들어간다. 스폰서에서 내용을 알기 쉽게 전달해야 하기 때문에 선행개발로 시나리오 플롯, 캐릭터디자인, 이미지 보드 등을 만드는 경우가 많다.

• 시나리오 플롯, 플롯: 시나리오만큼 상세할 필요는 없이 스토리의 흐름을 정리해놓은 정도로 충분하다. 흔히 말하는 줄거리이다. 보통은 프로듀서, 감독이 시리즈 구성이라고 하는 메인 시나리오 각본가를 정하고 플롯을 의뢰한다.

• 캐릭터디자인: 애니메이션의 경우는 수십 수백 명의 사람들이 똑같은 캐릭터를 그리게 되는데 그러면서 캐릭터가 얼굴이 달라지면 곤란하기 때문에 모두가 똑같이 맞출 기준이 필요한 게 그게 캐릭터디자인이다. 흔히 캐릭터 설정표 라고 한다.

원작이 있는 경우 이미 기존의 캐릭터의 모습이 정해져 있기 때문에 얼핏 보기엔 할 일이 없다고 생각할 수도 있는데 그림자 선의 넣는 방법, 클로즈업의 경우 눈의 묘사방법, 머리카락이 눈을 가릴 경우 어느 쪽을 우선시 할지 이외에도 앞모습, 뒷모습, 옆모습, 얼굴의 표정 등을 그려 정리한다.

[그림] 비트레인 팬텀 www.beetrain.co.jp 참조

보통은 원작자와 캐릭터디자이너가 이야기하면서 맞춰 나간다. 경우 따라서는 메카닉 디자이너가 따로 있는 경우도 있다. 물론 오리지널 작품의 경우는 시나리오에 적힌 설정을 토대로 처음부터 그려나간다.

실제로 제작단계에 들어갔을 때의 설정표라 색도 전부 정해져 있고 선도 깔끔하게 정리된다. 선행개발단계에서는 러프의 경우가 많다.

• 이미지 보드: 이야기의 무대가 되는 세계를 그림으로 표현한 것이다. 보통은 칼라로 캐릭터부터 배경까지 한눈에 작품의 이미지가 전달될 수 있도록 그린다. 세계관이 독특한 경우는 그러한 부분을 따로 배경을 그리는 미술스태프에게 알기 쉽도록 그리게 하는 경우도 있다.

기획서와 이러한 자료들을 토대로 스폰서로부터 OK사인이 내려온다. 그러면 프로듀서가 좀 더 구체적으로 기획서를 고치고 예산을 짜서 올려 보낸다. 그리고 다시 OK사인이 떨어지면 본격적으로 관련 회사들과 계약을 맺고 제작에 들어가게 된다.

(2)시나리오

시나리오 혹은 각본이다. 기획단계에서 만들었던 시나리오 플롯은 이야기의 개요 전체의 흐름, 줄거리를 요약한 정도였지만 이번에는 읽으면서 머릿속으로 구체적인 이미지가 떠오를 정도로 배경의 묘사, 인물의 움직임, 대사까지 전부 쓴다.

시나리오도 플롯과 마찬가지로 각본가가 쓰게 된다. TV판의 경우는 편수가 상당히 길기 때문에 혼자서 전부 쓰는 건 힘들다. 밑의 시나리오각본가들이 시리즈 구성의 지시에 따라 상세하게 적어 나가게 됩니다.

(3)설정

설정이란 함께 작업하는 스태프 모두의 머릿속 이미지를 통일시키기 위한 기준을 만드는 작업으로 설정표를 토대로 모든 앵글, 포즈, 표정이 이미지 될 수 있도록 가능한 많은 정보를 그림으로 그려 놓은 것이다. 설

정은 3가지로 나뉜다. 캐릭터 설정, 메카설정, 미술설정이다.

• 캐릭터 설정, 메카설정

말 그대로 캐릭터의 설정을 하는 작업이다.

나이, 국적, 키, 성격 등의 '설정'은 이 단계가 아니라 기획 혹은 시나리오의 단계에서 정해진다. 이 단계에서는 그러한 문장을 그림으로 표현한다. 원작이 있는 경우는 어느 정도 형태가 잡혀져 있고 애니메이션이 진행되었다는 시점에서 이미 어느 정도의 인기가 있다는 이야기이므로 어려운 문제는 없다.

캐릭터의 형태가 정해졌으면 흔히 이야기하는 설정표를 만든다.

설정표에 필요한 것들은 작품에 따라 조금씩 다르긴 하지만 기본적으로는 전신 앞모습, 옆모습, 뒷모습, 다양한 각도, 다양한 표정의 얼굴, 다양한 포즈, 신장 비교표이다.

옷에 복잡한 문양이 있는 경우 복잡한 액세서리를 달고 있는 경우 등 필요에 따라서는 그런 부분을 따로 상세하게 그려놓기도 한다.

애니메이션은 혼자서 만드는 작업이 아니라 다수의 스태프들이 작업을 한다. 작화의 경우 원, 동화를 포함해서 1화에 수십 명의 스태프들이 그림을 그리게 된다. 어떠한 상황에도 참고가 될 수 있게 다양한 정보를 담고 있어야 한다. 그러므로 모두가 참고할 기준이 되는 그림이 필요하다. 그것이 설정표이다.

만약에 설정표가 부실할 경우에는 일일이 설명을 해야 하기 때문에 모든 경우에 대응할 수 있도록 설정표는 가능한 많은 정보를 담고 있어야 한다.

물론 작화감독이라는 스태프가 존재해서 동화맨이 그린 그림을 일일이 체크하고 수정하지만 그것은 캐릭터표를 보고 비슷하게는 그려도 똑같이 그리기위해서는 상당한 그림 실력이 필요하고 그런 실력의 사람들이 적기 때문이다.

• 미술설정: 미술설정은 기획단계에서 잠깐 이야기했던 이미지 보드와

거의 흡사하다가 할 수 있다. 다만 이미지 보드에서는 작품의 전체적인 이미지를 그림으로 표현했다고 하면 이번 미술설정에서는 좀 더 구체적으로 각 화, 컷 등을 표현하는 단계라고 보면 된다.

(4)색채설정

캐릭터 뿐 아니라 배경 이외의 움직이는 모든 것의 색을 정하는 작업이다. 가능한 캐릭터에 그림자가 없도록 한 가지 색만으로 표현하기도 한다. 하지만 작품에 따라서는 보통의 색과 그림자 뿐 아니라 하이라이트 등 많이 넣는 경우도 있다.

같은 캐릭터라 하더라도 낮, 밤 등 여러 가지 패턴을 만들기도 한다. 이러한 작업은 색채설정이라고 하는 스태프가 담당을 하게 된다. 캐릭터에게 있어 색도 상당히 중요한 부분이므로 센스가 필요하다. 중요한건 캐릭터의 개성을 나타내는 것도 중요하겠지만 캐릭터 자체로서 혹은 배경과 자연스럽게 매치가 되는 것이다.

(5)콘티

시나리오로 작품의 구체적인 내용이 정해지긴 했지만 아직 구체적인 이미지는 잡혀지지 않은 상태이다. 애니메이션은 혼자서 만드는 게 아니라 수십 수백 명이 함께 만드는 작품이기 때문에 모두의 생각을 똑같이 통일시키기 위해 모두가 참고할 기준이 필요하다. 그래서 글뿐만이 아니라 그림을 넣어서 정리한 것이 콘티이다.

흔히 콘티는 애니메이션의 설계도라고 부른다. 설계도가 이상한데 좋은 완성품이 나올 수가 없다. 그만큼 콘티는 애니메이션에 있어서 상당히 중요한 부분이다. 영화와는 달리 애니메이션은 등장인물이며 무대이며 전부 만들어야 한다. 그러기 위해선 많은 시간과 돈이 필요하다.

애니메이션의 경우는 아무것도 없는 상태에서부터 그림을 그려서 일일이 만드는 작업이기 때문에 일단 많이 만들어 놓고 나중에 편집을 하는 식의 작업은 큰 낭비이다. 그렇기 때문에 에이 신(컷) 다음에는 어느 신을 넣을 것인가. 카메라 앵글은 어떻게 할 것인가. 캐릭터에게 어떤 연기를 시킬 것인가 등등을 콘티의 단계에서 모든 것을 고민하고 정하여 정리해

놓지 않으면 안 된다.

콘티는 감독이 그리는 경우도 있지만 TV판의 경우는 편수가 많기 때문에 감독이 전부 하는 것은 무리이다. 그래서 각화의 연출가나 콘티 담당이 그리는 경우도 있다.

애니메이션에 있어서 캐릭터개발 프로세스를 살펴보았다.

애니메이션 제작은 세분화된 분야와 각 분야에 맞는 전문가들이 함께 조직적으로 어울려 제작된다. 그러므로 애니메이터가 되기 위해서 필요한 것은 꼭 전문학교나 대학을 나와야 되는 것은 아니다. 다만 애니메이션을 많이 보고, 애니메이션을 만들어봐야 한다. 애니메이션을 잘 만들기 위해서는 애니메이션을 많이 만드는 수밖에 없다. 많이 그릴수록 실력이 느는 것은 사실이다. 데생력 등 기본실력이 있어야 하며, 움직임에 대한 이해 등이 필요하다. 애니메이터가 되기 위해서는 모작의 일러스트레이터가 아닌 창조적인 아이디어를 가지고 표현할 줄 알아야 한다. 꾸준히 그림을 그리면 그림실력이 향상된다.

6. 아트토이 캐릭터

아트토이205)는 피규어의 한 종류이다. 디자이너 토이라고도 불린다. 아직 한국에선 낯설지만 킨키로봇(Kinkirobot)이라는 디자이너 토이 전문점, 각종 커뮤니티를 통해 서서히 퍼지고 있는 추세다. 애니메이션, 영화에서 디자인을 들여온 대부분의 피규어와는 다르게 디자이너 개인의 작업물을 입체화하는데 3D 작품을 의도해서 만들기 때문에 '디자이너'란 명칭이 붙는 듯. 기존에도 이런 움직임은 있었으나 본격화된 건 2000년대 중엽, 홍콩의 각종 1/6피겨 아티스트와 메디콤토이에서 베어브릭과 큐브릭 시리즈 등을 제조하면서 부터다.

1998년 홍콩 출신 마이클 라우(Michael Lau)가 오래 된 G.I. Joe 피규어를 이용해서 개조하기 시작한 걸 시초로 이에 자극받은 다른 디자이너들이 새롭게 생각하면서 자신들만의 피규어를 만들기 시작했으며 이것이 현재까지 이어진 것으로 추정된다.

205) 나무위키 참조

참고로 아트토이는 절대 어린이가 갖고 노는 장난감의 토이로서의 의미를 갖고 있지 않다. 어린이 보다는 성숙한 콜렉터를 위한 디자인 소품에 가깝다. 아트토이는 기존의 장난감에 아티스트나 디자이너의 그림을 입히거나, 디자인에 일부 변형을 입힌 장난감 등의 제작 사업을 진행한다.

1. 스티키 몬스터 랩 개발 사례

스티키 몬스터 랩(Sticky Monster Lab). 대한민국의 디자인 스튜디오다. 스튜디오 이름의 유래는 사용하던 팀명을 그대로 사용하였다. 스티키(sticky), 몬스터(monster), 랩(lab)을 조합해 만든 팀명은 언어적 의미 이전에 어감과 느낌을 중시해 지은 것이다. 팀원들이 자신의 성격이나 개성에 맞는 단어들을 쏟아내고 조합하는 과정을 거쳤고, 그중 스티키(sticky)와 몬스터(monster)가 채택 되었다. 끈적끈적하고 달라붙는 귀여운 느낌을 주는 스티키와 어두운 느낌의 몬스터라는 단어의 상반됨이 오히려 더 잘 어울린다고 생각했다. 하지만 이후 미국에 스티키 몬스터라는 가수가 있다는 것을 알고, 뒤에 랩(lab)이라는 단어를 붙여 디자인을 연구하는 디자인 연구소라는 의미를 부여했다.

[그림] 스티키 몬스터 랩
(이미지 출처: www.stickymonsterlab.com)

1. 개발 방법

(1)캐릭터

어떠한 의도를 가지고 캐릭터를 만들었다기보다는 서로 의견을 나누는

과정을 거쳐 만들었다. 원형, 삼각형, 뿔형을 변형시킨 도형적인 면이 부각된 모습을 보인다. 스티키 몬스터 랩 외의 대부분의 캐릭터에는 화려한 장식이 많은데, 스티키 몬스터 랩은 단순한 형태의 캐릭터이다.

(2)무표정

하나로 고정되지 않는, 다양하게 해석될 수 있는 캐릭터를 만들고자 무표정한 표정을 특징으로 삼았다. 활짝 웃는 모습이나 우는 모습은 하나의 모습으로 밖에 보이지 않지만, 무표정인것 같아 보이는 스티키 몬스터 랩의 캐릭터들은 보는 사람들의 기분에 따라 다르게 느껴질 수 있다. 슬플 때 슬픈 얼굴 비추는 것보다 뒷모습 보여주는 게 더 슬프기 때문이다.

(3)팔이 없는 디자인

처음에는 단순히 애니메이션 <The Runners>의 내용에 맞춘 디자인이었다. 나이키의 와플 슈즈 탄생을 극화하기 위해 만들어진 <The Runners>의 내용에 맞춰, 달리기 못하는 달리기 선수라는 설정을 캐릭터에 반영하려다 보니 팔이 없는 지금의 디자인으로 변경하였다. 여러 모티브를 조합한 것 같아 보이지만 특별히 영향을 받은 작품은 없으며, 발이 없거나 몸통이 잘리는 등 귀엽지만 그로테스크한 면들을 살리고 싶었다.

그 외의 어딘가 모자라 보이는 캐릭터의 모습들은 사람들이 가진 콤플렉스를 캐릭터에 적용하였다. 더 많은 이야기를 담기위해 팔 없는 아이, 머리가 분리된 아이 등 단순한 캐릭터를 만들었다.

(4)세계관

육상대회에 참가한 몬스터 청년이 노력한 만큼의 결과를 얻지 못해 좌절한다. 힘없이 돌아가던 그는 맛없어 길바닥에 버려진 와플을 실수로 밟게 되고, 신발 밑창에 붙은 와플은 쿠션처럼 충격을 흡수한다. '와플 신발'은 선풍적 인기를 끌고, 파리 날리던 와플 가게는 신발회사로 거듭난다. 스티키 몬스터 랩(Sticky Monster Lab, 이하 SML)의 첫 단편 애니메이션 '러너스(The Runners, 2007)'다.

후드티를 뒤집어쓰고 방구석에 콕 박혀 있는 팔 없는 통통 괴물을 제시

했다. 타인과의 관계를 어려워하는 현대인의 모습을 풍자했다. 방구석에 박혀 있던 외톨이에게 분홍 강아지가 나타나 친구가 된다. 외톨이의 생활에 작은 변화가 일어난다. 컴필레이션 음반의 영상물로 제작된 '로너(The Loner, 2011)'다.

정체불명의 몬스터들이 더불어 살아가는 SF 세계관을 가지고 있다. 몬스터들이 살아간다는 것 외에는 현실과 특별히 다르지 않은 모습을 보이는데, 특히 외로움이나 어떤 우리가 가진 단점, 부족한 부분이나 모자란 부분을 강조하였다.

그리고 스티키 몬스터 랩의 여러 작품들은 하나의 세계관을 공유하고 있는 편이다. 여러 작품에서 공통적으로 등장하는 공간이 보이는데, 이는 하나의 세계를 창조한다는 기분으로 처음부터 같은 공간 안에 있는 다른 지역이라고 생각하고 만들었기 때문이다. 또한 <The Monsters>에 <The Runners>의 캐릭터들이 배경으로 조그맣게 나오는 등 애니메이션 마다 겹치는 캐릭터가 등장한다. 이는 제작자가 세계관의 특징을 살리기 위해 의도적으로 넣은 것이다.

[그림] 애니메이션 The Runners
(이미지 출처 www.stickymonsterlab.com)

땅콩 모양의 팔 없는 통통 괴물들은 뭘 해도 어색하다. 누구나 가진 콤플렉스, 누구나 겪는 관계의 어려움, 누구에게나 있는 비틀린 내면을 대변한다. '몬스터 가상세계'를 통해 우리는 때로 현실 그 자체와 대면한다. 이 무국적 스타일의 몬스터들은 곧 우리가 아닐까.

(5)언어, 문자

대사도 없이 경쾌한 음악을 배경으로 통통 괴물들이 펼치는 단순한 연기에 전 세계 팬들이 열광한다. '이건 내 애기야!'라는 공감을 이끌어낸다.

스티키 몬스터 랩에서 알파벳을 변형시켜서 자체적으로 제작한 문자를 자주 사용한다. 어느 정도 원형과 그 뜻을 알아볼 수 있을 정도의 형태를 가졌으며, 스티키 몬스터 랩만의 독특한 느낌과 SF적인 느낌을 잘 살려준다. 종종 단순한 영어 알파벳이나 한글을 사용하기도 한다.

스티키 몬스터 랩의 캐릭터는 다국적이며, 어떤 언어권에 속한 사람들이라도 쉽게 이해할 수 있을 정도로 텍스트가 배제되어 있다. 대사가 들어가면 표현이 한정적이게 되고 메시지가 구체적이 되는데, 사람들이 다양한 인상이나 해석, 느낌을 받았으면 해서 최대한 구체적으로 설명하는 부분을 없앴다. 그런데 그게 결론적으로 글로벌에도 맞는 컨셉이 되었다. 덕분에 스티키 몬스터 랩은 국적이 주는 편견을 피하고 활동 반경을 넓힐 수 있었다.

디자인은 취향이다. 자신의 이야기, 하고 싶은 일, 취향을 드러내는 일이다. 영상과 책으로 제작한 '파더(The Father, 2009)'의 경우, 어려서 음악 한다고 속 썩인 내 모습, 은행에 다니다 명예퇴직하신 아버지, 그리고 그 무렵 취직한 사촌의 이야기가 녹아 있다. 누구는 취직하고, 누구는 그 일자리에서 밀려나며, 부모에게 잘할 수 있는 시간은 한정돼 있다. 이러한 일상의 이야기들을 캐릭터로 표현한 것이다.

캐릭터를 활용한 제품이나 마케팅이 붐을 이루고 복고적인 놀이 문화들을 다시 부활시키는 키덜트 문화는 최근 소비 산업의 큰 비중을 차지하고 있다. 이러한 시점에서 스티키 몬스터 랩의 캐릭터는 어린 시절의 순수함이나 따뜻한 감정들을 뒤로 하고 치열하게 살아가야 하는 현대 사회의 어른들에게 공감과 위로가 되는 것 같다.

2. 쿨레인(Coolrain) 개발사례

쿨레인은 세계로 뻗어 나가는 한국 출신 디자이너이다. 쿨레인은 다른 대형작업과는 달리 32cm 안에 젊은이들의 라이프 스타일을 담아내며, 작지만 감각적 캐치와 생동감을 표현한다. 수작업임에도 불구하고 세심한 디테일은 많은 사람의 시선을 고정시킨다. 단순히 관절이 움직이는 피규어로서의 일차원적인 재현을 뛰어넘어 새로운 캐릭터를 창출한다는 면에서 쿨레인만의 독자적 차별성을 확보했다. 그 차별성은 디자인 피규어라는 새로운 분야의 지평을 열었고, 콜라보레이션이나 글로벌회사와의 공동작업 등 다양한 경로로 사람들과 소통하고 있다.206) 작업한 나이키 이니에스타 피규어가 <윌레스와 그래밋>으로 유명한 Aardman Studio를 통해 스톱모션 애니메이션으로 탄생했다.

1. 개발 방법

(1) 새로운 분야를 개척 한다

토이와 애니메이션은 인물을 '단순화' 시킨다는 본질적인 공통점이 있다. 작업 과정에서도 애니메이터의 경험을 살려 전시를 할 때 피규어의 자세를 잡기도 좀 더 수월하고 3D 모델링과 출력을 할 수 있으니 전체적인 제작 시간을 조금 더 단축시킬 수 있다. 반면에 애니메이션에 비해 피규어는 인체 비례, 뼈와 근육, 관절 구조 등의 지식이 많이 중요하기 때문에 해부학 공부도 필요하다.

초기에는 피규어에 대한 정보가 별로 없어 직접 정보를 찾았다. 영화, 애니메이션 등에서 작업하는 조형사들을 만나보며 재료가 무엇인지 알아보는 것부터 시작했다. 몇 년 동안 수많은 시행착오를 겪으니 원하는 대로 만들 수 있게 되었다. 처음에는 많은 근육의 모양, 움직임 같은 지식이 없어 약간 수박 겉핥기식으로 만들었지만, 지금은 지식으로나 경험적으로나 많이 준비된 상태이니 괜찮은 결과물들이 나오고 있다. 그래도 처음 시작했을 때나 지금이나 재밌고, 좋아서 한다는 마음가짐은 똑같다.

206) http://www.spacek.co.kr/display/authorIntro.asp?idx=105

[그림] DUNKEYS(이미지 출처)
www.coolrainstudio.com

(2) 스토리

쿨레인의 피규어를 보면 선수들의 경기 플레이 모습이 아닌 선수의 평소 모습 등 농구 외적인 것을 외적인 부분을 많이 다룬다. 재미있는 선수의 특징을 잡아내고 단순화시켜 표현한다. 좋아서 경기와 선수를 보는 것보다 더 본질적인 측면을 많이 보고 조사도 많이 한다.

이 분야가 시간과 자본의 투자가 많이 필요하기 때문에 기업과 함께하는 일이 많다. 2008년에 나이키와 DUNK 23주년 기념 전시를 했던 것이 계기가 되어 2011년에 NBA와 콜라보레이션 시리즈를 제작했다.

Aardman Studio와 함께한 이니에스타 작업, 나이키, 리복, 아메바컬처 등 다양한 콜라보레이션을 했다.

[그림] Amoebahood
(이미지 출처: www.coolrainstudio.com)

(3) 노하우

오랜 기간 피규어 제작을 해왔는데 자신만의 노하우는 여러 번, 계속해서 작업을 하는 것이 노하우인 것 같다. 중도에 그만두면 그 정도의 노하우만 갖게 되는 것이고, 좀 더 많이 만들다 보면 조금 더 나은 작업물이 나온다. 지금까지 신발만 500켤레 이상을 만들었는데 작업을 계속 하다보면 결과물은 더 좋아진다.

작업하면서 아쉬운 점 시간문제이다. 만드는 방법이나 스킬은 하다 보면 익숙해지고 새로운 방법을 찾을 수 있는 것이라 괜찮은데, 항상 시간이 더 있었으면 더 잘 만들 수 있었을 텐데 하는 아쉬움이 남는다고 한다.[207]

아트토이의 성장동력은 모바일이다. 웹툰이 모바일과 만나면서 전성기를 맞았듯 아트토이 또한 모바일을 통해 급속 확산되고 있다. 패션, 게임 등 다양한 산업군과 콜라보레이션을 통해 성장할 수 있는 가능성도 무궁무진하다. '원 소스 멀티 유스'가 가능한 콘텐츠라 하겠다.

캐릭터디자인의 문제는 언제나 아이덴티티이다. 거기에 오랜 장인의 정신으로 수많은 시행착오를 겪으며 정교한 디테일과 개성 있는 결과물을 도출한 것이다. 피규어를 기반 삼아 종국에는 애니메이션을 만들고 싶다고 하는 한번 정하면 절대 돌아보지 않는 건 그의 성격이 성공의 바탕이다.

3) 아트토이 브랜드 캐릭터 개발사례

(1)사업 배경 및 목적

최근 대중매체와 SNS를 기반으로 키덜트 문화가 보다 대중화되면서 <아트토이컬처>,<키덜트&하비 전>, <서울 키덜트페어>등이 관련 문화 전시 등이 활발하게 진행되고 있다. 이를 기반으로 소비시장이 형성되고 이

207) 끊임없는 노력의 장인- 피규어 아티스트 쿨레인, 참고 정리
http://magazine.notefolio.net/story/coolrain_0

시장은 꾸준하게 성장하고 있는 추세이다.

그러나 시장의 대부분을 개인 작가의 창작 피규어와 대기업의 캐릭터 피규어가 독식하면서 소비자의 선택의 폭은 줄어들고, 가격은 완성도와 상관없이 높게 책정되고 있는 실정이다. 이에 합리적인 가격에 완성도 있는 피규어를 만들고 더 나아가 소비자가 스스로의 개성이나 가치 등을 담아 나만의 피규어를 만들 수 있는 새로운 개념의 서비스를 제공하고자 한다. 이는 이미 존재하는 캐릭터를 대상으로 하는 기존의 시장에서 돋보일 수 있는 차별점이 된다.

기존 시장의 개인 작가 위주의 아트토이의 개념을 탈피하고 보다 대중적인 키덜트 시장을 겨냥한 '퍼스널 피규어'를 제공한다. 기존 아트토이 제품들이 희소성을 기반으로 소장의 의미를 강조하는 제품이었다면, 소장의 의미에 원하는 방향으로 자유롭게 커스터마이징이 가능하고 가지고 놀 수 있는 <Play> 체험의 의미를 더하여 소비자로 하여금 흥미를 유발할 수 있도록 한다.

(2)브랜드 구축

• 브랜드명

토이노스(Toynos)208)는 모든 피규어가 동일한 형태의 플랫폼을 공유하면서도 도색과 파츠의 변화를 통하여 보다 확실한 아이덴티티와 개성을 갖는 피규어를 소비자에게 제공한다. 플랫폼 토이 형식을 기반으로 한 퍼스널 피규어 브랜드이다.

• 브랜드 스토리

토이노스는 태양계에 새롭게 발견된 아홉 번째 행성의 이름이다. 때로는 푸른빛으로 때로는 분홍빛으로 영롱하게 빛나는 이곳에는 토이슨이라고 불리우는 작은 생명체들이 살고 있다. 지구인을 펄슨(Person)이라 부르듯 토이슨은 토이노스의 주민들을 뜻하는 말로, 이들은 버려진 장난감으로 부터 재탄생한 생명체이다.

208) H대학교 학연산클러스터 사업, 2016.

3)시장 환경 분석

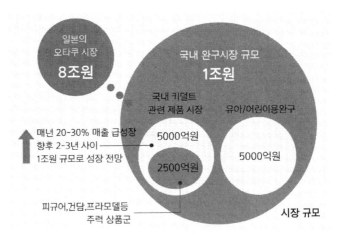

[그림] 시장환경 분석

키덜트족의 증가로 장난감이 예전 마니아층의 전유물에서 벗어나 보편적인 취미생활로 떠오르며 유망산업으로 부상하고 있다. 아직 국내에는 키덜트 산업에 대한 구체적인 통계가 없으나 관련 업계의 수입액 등을 기준으로 국내 완구시장 규모를 1조 원으로 추정하고 있다. 이 중 키덜트 관련 상품 시장규모가 5000억 원, 피규어 프라모델 등의 주력 상품군의 규모가 2500억 원에 달한다. 이는 매년 20~30% 가까이 급성장하고 있으며 향후 2~3년 사이에 1조 원 규모로 성장할 것으로 전망하고 있다.

주요 유통업체 키덜트 관련 상품 매출신장률을 보면, M마트, E마트는 점포수가 많아 높은 신장률을 보이고 있다. 특히 M마트의 경우 완구 전문 매장인 <토이저러스>를 보유하고 있어 보다 높은 수치를 기록하고 있다.

오프라인	키덜트 관련 상품	피규어(수집용 완구)
이마트	464%	·
롯데마트	714.1%	222.2%
아이파크	20.8%	·

온라인	키덜트 관련 상품	피규어(수집용 완구)
G마켓	56%	41%
옥션	54%	60%

[그림] 시장환경 분석(2014대비 2015년의 각 회사별 매출신장률)

한국의 GDP는 1조5308억 달러를 기록, 전 세계 12위를 차지했다. 한 나라 국민의 평균 생활수준과 관련 깊은 지표인 1인당 GNI에서 한국은 지난해 2만8380달러로 31위를 차지했다. 2016년 45위에서 14계단 뛰었다.[209] 국민 소득 증대에 따라 취미 시장이 성장하고 특히 수집 분야가 급성장하였다.

• 가족단위 고객의 증가: 키덜트 시장이 더욱 더 확대될 것이라는 관측이 나오는 것은 현재의 키덜트가 과거의 키덜트와 다르기 때문이다. 과거 키덜트들은 결혼하지 않은 미혼 남성들이 주류였다. 하지만 이들은 나이를 먹으면서 최근에는 결혼을 하고 가정을 꾸린 키덜트들이 크게 많아져 가족과 함께 자신의 취미생활을 영위한다. 2010년 중반에 판교점의 키덜트점을 오픈한 H백화점은 특이 사항으로 남성을 중심으로 한 가족 단위 방문 고객 비중이 높고 어른부터 남녀 유아까지 각종 상품군에 흥미를 갖는 것이 특징이라고 밝혔다.[210] 일반적으로 가족 단위 고객을 끌어들이려는 이유는 대를 잇는 고객군을 만들이 위함이다. 업계에서 키덜트 시장의 성장을 낙관하는 이유이다.

• 키덜트 전문매장의 증가: 과거 키덜트 상품은 완구 매장의 구석에 진열되었으나 최근 전문매장이 들어서고 있다. 이마트는 피규어 전문관, 드론존, 스마트 토이존이 마련하였고, 롯데마트는 키덜트 전문샵인 '키덜트 매니아'를 현대백화점은 키덜트 용품 전문매장인 레프리카를, 갤러리아 백화점은 게이즈샵에 드론, 첨단가전, 오디오 등과 베어브릭, 세인트존 토이들을 입점 시켰다.

• 나만의 것에 대한 욕구: 멋진 옷을 차려입고 나서던 여성이 자신과 똑같은 옷을 입은 여성을 발견하고 곧장 집으로 되돌아가는 TV광고가 있었다. 그 여성은 아마 다른 옷으로 갈아입고 외출할 것이다. 이처럼 사람들은 누구나 남들과 다른 나만의 것을 가지길 원한다. 대량생산으로 모든 제품이 거의 비슷해진 지금, 그런 욕구는 더욱 강해지고 있다. 맞춤화 욕

209) 세계은행(WB) 2018년 통계자료 참고
210) 매일경제, 급성장 '키덜트' 시장. 2015

구를 파고드는 회사들이 각광받는 이유다.

전 세계에 300개 이상 매장을 갖고 있는 '빌드 어 베어 워크숍(Build a bear workshop)' 매장에선 고객들이 자신이 원하는 테디베어 인형을 직원의 도움을 받아 만들 수 있다. 고객들이 천의 재질과 무늬, 인형에 들어갈 솜의 분량, 인형 옷과 구두, 속옷, 액세서리, 가구, 자동차 등을 선택하면, 직원들은 고객의 의사를 반영해서 기계로 인형 제작을 도와준다. 그 과정을 거쳐 고객은 세상에 단 하나뿐인 나만의 테디베어를 가지게 되는 것이다.

플리커 일명 '쉑쉑 버거'라고 불리며 한국 관광객들 사이에서도 인기가 높은 미국 셰이크 쉑(shake shack) 버거 뉴욕 매장은 점심때마다 한 시간씩 고객들이 줄을 선다. 고객이 빵 종류, 햄버거에 들어갈 내용물, 감자튀김 위에 얹을 치즈 분량, 소스, 곁들일 밀크셰이크 종류 등을 모두 직접 선택, 결정할 수 있다는 점이 성공 비결이다.211)

• 동종 업계 현황 및 경쟁사 분석

	스티키 몬스터 랩	쿨레인 스튜디오	레고	TOYNOS
주요 특성	영상과 3D 기반 캐주얼하고 젊은 이미지	아트워크 개념의 섬세한 조형	모듈화된 정형을 기반으로 대량양산	퍼스널 피규어
매출 현황	미공개	미공개	14년 상반기 매출 20억3천만 달러를 기록	
장점	단순한 형태에서 기인하는 높은 확장성	높은 완성도 희소성으로 인한 소장가치	높은 호환성 광범위한 팬층 확보	캐릭터의 다양성 커스터 마이징 용이
단점	비교적 낮은 완성도	높은 가격		브랜드 파워

[그림] 경쟁사 분석

211) 세상에 단 하나뿐인 나만의 것, 월간CEO, 2014

- 키덜트 문화 성장세
- 수면위로 올라오는 오타쿠 문화(대중화)
- DIY나 퍼스널 제품 등 자기만의 것을 찾는
 소비자가 증가하는 추세
- 커스터마이징 문화의 확산
- 낮은 진입장벽

- 이미 실력있는 전문가들이 시장을 점유
- 한정적인 판로

기회 (O)	위협 (T)
강점 (S)	약점 (W)

- 커스터마이징이 용이한 형태
- (팀이 키덜트 문화를 소비하는 사람들로 구성)
 시장상황에 대한 높은 이해도
- 콜라보레이션 등의 확장가능성

- 기획, 경영에 대한 전문적 지식 부족
- 적은 초기 자본
- 아트토이와 비교했을 경우, 부족한 디테일
- 인지도 있는 캐릭터 모델의 부재

[그림] 시장조사 SWOT분석

- 포지셔닝 맵

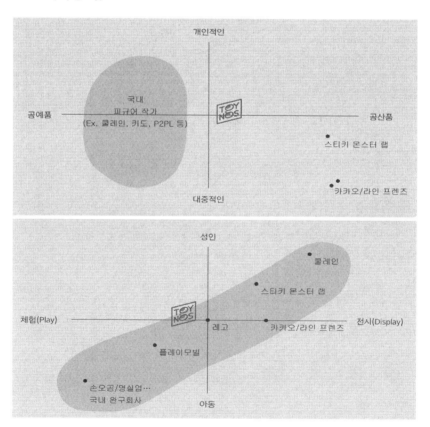

[그림] 포지셔닝 맵

기존 브랜드의 포지션을 살펴보면, 구매목적과 타깃층이 일정한 연관성을 띄는 것을 알 수 있다. 연령층이 어리면 어릴수록 체험 놀이를 목적으로 하는 제품이 많고, 반대로 연령층이 높아지면 비교적 소장전시를 목적으로 하는 아트토이 제품이 주를 이룬다. 이러한 공식을 깨고 키덜트를 타깃으로 삼으면서 체험적인 성격을 갖는 피규어를 제공하고자 한다.

· 홍보계획

초기에는 국내외 셀러브리티를 모델로 하는 피규어로 이미지콘텐츠와 연관된 해시태그를 함께 업로드하여 키덜트뿐만 아니라 다양한 계층의 유입을 늘리고, 팔로워 수를 확보한다. 이 과정에서 퍼스털 피규어 라는 제품 자체의 흥미를 유발한다. 후기에는 초기에 셀러브리티를 활용한 콘텐츠로 유입된 팔로워들에게 주기적으로 제품 콘텐츠를 노출시켜 브랜드의 정체성을 확립하고, 더 나아가 구매를 유도한다.

별도의 광고비용 투자 없이도 브랜드의 정체성을 자연스럽게 알리고, 키덜트에 국한되어 있던 소비자층을 보다 광범위한 범위로 확장시키면서 새로운 소비자층이 확보된다. 이 과정에서 자연스럽게 토이노스(Toynos)의 인지도가 상승된다.

(4)캐릭터디자인

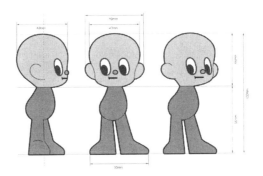

[그림] Basic Character (2D)

모든 피규어가 동일한 형태의 플랫폼을 공유하면서도 도색과 파츠의 변화를 통하여 보다 확실한 아이덴티티와 개성을 갖는 피규어를 소비자에게

제공한다. 피규어의 기반이 되는 원형은 인간이 가지는 특징을 극단적으로 단순화시켜 깔끔하면서도 친근한 형태로 디자인되었다.

스토리 버전, Personal 버전이다.

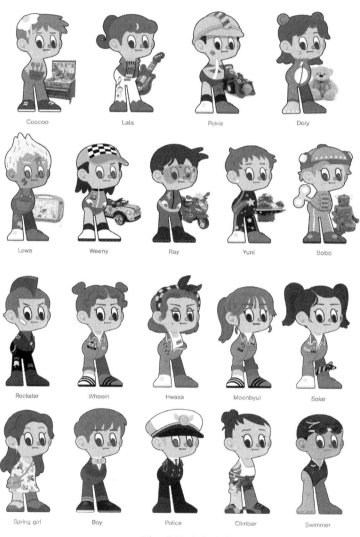

[그림] 캐릭터디자인

토이노스(Toynos)의 아트워크는 다음과 같다.

[그림] 캐릭터아트워크

[그림] 캐릭터패키지

　　기본형 피규어 4종으로 구성되는 패키지 세트이다. ①은 피규어 박스 ②는 토이노스 여권 및 아이디 카드이다. 각 피규어에 어울리는 공간으로 꾸며진 디오라마가 첨부된다. 독자적이고 개성 넘치는 캐릭터를 중심으로 조금씩 대중에게 다가갈 계획이다.

모바일 시대는 우리의 삶의 환경을 크게 바꿔놓고 있다. 사람들이 자기가 좋아하는 것을 스마트폰으로 찍고, SNS에 공유하는 것이 일상이 되고 있다. PC기반의 시대에서는 상상도 할 수 없는 일이다. 그런데 아트토이는 누구든 손쉽게 소유할 수 있고, 개개인의 정체성을 드러낼 수 있는 예술품이다. 아트토이가 모바일과 만나면 새로운 산업 시장을 만들어 낼 것이다.

아트토이는 대중 뿐 아니라 기업들도 관심을 보이는 문화예술분야 이다. 지금처럼 아트토이 캐릭터에 대한 니즈와 브랜드 콜라보 등이 확대되는 것은 이제 조금씩 토이 시장이 형성되어 가고 있다고 유추된다. 국내에는 아직 산업화가 이루어지지 않은 피규어 산업은 세계적으로 인정받은 우수한 국내 인력에 대한 고용을 창출하고, 현재 세계시장을 무대로 발전한 국내 연예·콘텐츠 산업과의 협력을 강화하여, 시장을 선점함으로써 국가경쟁력 향상에 기여할 수 있을 것이다.

아트토이에 있어서 가장 중요한 부분은 개성을 중시하는 Z세대의 소비 성향을 꿰뚫어 보는 것이다. 개성과 예술적 가치를 함께 고려하여 아이디어를 도출하는 것이 중요하다 하겠다.

콘텐츠와 기술을 융합해 나가고 있는 캐릭터개발은 디자이너의 다양한 이야기를 품은 캐릭터가 주가 되어 개발되어 진다. 콘텐츠 산업, 그 중 캐릭터 산업에는 성장 동력이 숨어있다. 캐릭터 하나만으로 다양한 분야와 융합할 수 있기 때문이다. 최근 혹은 과거부터 꾸준히 대중의 지지를 얻은 캐릭터를 보면 탄탄한 세계관과 각자의 매력적인 이야기가 있다. 이들이 모두 맞물리면서 하나의 세계가 만들어지고 그 세계에 대중이 열광한다. 이를 바탕으로 다양한 파생 상품이 시장을 공략하며 성장하는 것이다.

참고 문헌

단행본

- 강우방저, 원융과 조화, 열화당, 1996
- 김명석, 소비자 감성니즈의 조형화 모형개발, 산업자원부, 1999
- 김병성, 교육연구방법, 서울: 학지사, 1996
- 김세완, 한국애니메이션의 발자취, 월간캐릭터, 2001
- 김영재, 문화재산권거래소 설립을 위한 전략계획수립연구, 서울특별시, 2011
- 김성은, 캐릭터디자인, 성안당, 1999
- 김해룡 외, 캐릭터 평가 척도 개발 연구, 한국문화콘텐츠진흥원, 2006
- 리대룡, 광고의 과학, 나남, 1990
- 박선의, 디자인 사전, 서울 미진사, 1990
- 손일권, 브랜드 아이덴티티, 경영정신, 2003
- 어문각, 우리말 큰사전, 한글학회, 1992
- 유기은 외, 2010 해외콘텐츠 시장조사, 한국콘텐츠진흥원, 2011
- 이동열, 캐릭터 알고 보면 쉬워요, 과학기술, 2002
- 이정도·김진승, 캐릭터디자인, 서울: 정보게이트사, 2000
- 이종성, 연구방법 21: 델파이 방법, 서울: 교육과학사, 2001
- 이창효, 다기준 의사결정론, 서울: 세종출판사, 1999
- 이희승 편저, 국어대사전, 제3판 수정판, 민중서림, 1998
- 이정모, 인지심리학 : 형성사, 개념적 기초, 조망, 서울: 아카넷, 2001
- 임범재, 인체비례론, 홍익대학교 출판부, 1980
- 임연웅, 현대디자인원론, 학문사, 1994
- 임채숙, 브랜드 경영이론, 나남, 2009

- 정연찬, 대한민국슈퍼캐릭터100, SBA서울산업통상진흥원, 2010

- 정영해·김순홍·양철호·염시창·조지현·오미영·정애리·김파랑, SPSS 12.0 통계자료분석, 한국사회조사연구소, 2005

- 조근태·조용곤·강현수, 앞서가는 리더들의 계층분석적 의사결정, 서울: 동현출판사, 2003

- 최태혁, 월간디자인, 2007, 10월호

- 최혜실, 스토리텔링, 그 매혹의 과학, 한울아카데미, 2011

- 하봉준, 광고정보, 1995, 11월호

- 한국문화콘텐츠진흥원, 국내외 캐릭터산업계 동향조사보고서, 2001

- 한국문화콘텐츠진흥원, 캐릭터산업백서 2006, 2006

- 한국문화콘텐츠진흥원, 캐릭터산업백서 2020, 2020

- 한국콘텐츠진흥원, 2001 캐릭터산업계 동향조사, 서울: 한국문화콘텐츠진흥원, 2002

- 한창완, 애니메이션 경제학, 커뮤니케이션북스, 1998

- 홍성태, 소비자 심리의 이해, 나남, 1992

- 권상구, 「아동미술교육」, 미진사, 1991

- 김경중 최인숙, 「유아발달심리」, 형설출판사, 1997

- 윤혜림, 「색채심리 마케팅과 배색이론」, 도서출판 국제, 2008

- 이성태, 「유아교육」, 학문사, 1983

- 장휘숙, 「아동발달」, 박영사, 2001

- 정대식, 「아동미술의 심리연구」, 미진사, 1995

- 차동채, 김춘일, 「아동미술의 지도와 이해」, 미진사, 1998

- 시대별로 본 색채의 의미변화, 대홍기획 사보, 1997.

- KOTRA & globalwindow.org. 중국 완구시장 해법은 브랜드보다 디자인. 2009.

번역본

- 데이비드 아커, 브랜드자산의 전략적 관리, 나남, 1992

- 두돌프 아른하임, 김재은역, 예술심리학, 이화여대출판부, 1998

- 로버트 L 솔소, 시각심리학, 서울: 시그마프레스, 2000

- 미야시타 마코토 저/정택상 역, 캐릭터비즈니스, 감성체험을 팔아라, 넥서스, 2002

- Aaker, 이상민·브랜드앤컴퍼니 역, 브랜드 자산의 전략적 경영, 비즈니스북스, 2006

- Arthur, wing field, dennis L.Byrnes, 인간기억의 심리학, 범문사, 1989

- Eskild Tjalve, 서병기 역, 프로덕트 디자인, 미진사, 1983

- Gordon R. Foxall 외, 김완석 역, Consumer psychology marketing, 율곡 출판사, 1996

- Gordon V. Smith and Russell L. Parr (주)테크밸류 옮김, 지적재산과 무형자산의 가치평가, 세창 출판사, 2000

- Henry Gleintman, 심리학, 제4판, 시그마프레스, 1995.

- Robert B. Settle & Pamela L. Alreck, 소비의 심리학[WHY THEY BUY], 세종서적, 2003

- Rolf Jensen, The Dream Society, 서정환 옮김, 드림소사이어티: 꿈과 감성을 파는 사회, 한국능률협회, 2000

- Rudolf Arnheim 저; 김춘일 역, 미술과 시지각, 1992

학위논문

- 곽보영, 영상산업의 콘텐츠 파생을 위한 캐릭터 속성요인과 구매의도의 실증분석, 중앙대학교 박사학위논문, 2010

- 권기준, 소규모레스토랑의 성공창업 및 경영을 위한 물리적 환경의 상대적 중요도와 우선순위에 관한 연구: AHP분석을 이용하여, 세종대학교 박사학위논문, 2010

- 권태일, 관광지 리모델링 사업의 영향요인 우선순위 도출에 관한 연구: 델파이기법과 계층적 의사결정방법(AHP)적용, 세종대학교 박사학위논문, 2008

- 박규현, 제품디자인의 만족요인 형성에 관한 연구, 한양대학교 박사학위논문, 1995

- 오동욱, 캐릭터의 속성요인과 소비자 선호도와의 영향관계 연구: 캐릭터에 대한 관여차원의 조절효과, 중앙대학교 박사학위논문, 2007

- 이성웅, Delphi기술예측기법의 유용성에 관한 연구, 전북대학교 박사학위논문, 1987

- 이정희, 캐릭터비즈니스의 성공사례를 통한 캐릭터 개발에 관한 연구, 홍익대학교 석사학위논문, 2001

학술논문

- 김보미, 시지각적 접근에 의한 공간체험 주거공간 계획. 홍익대 건축도시 대학원, 2008.

- 김석준, 애니메이션 광고에서 시지각 요소가 수신자 반응에 미치는 영향에 관한 연구, 중앙대학교 첨단영상대학원, 2005.

- 고천석, 상품 색채 선호도 조사연구: 가전제품을 중심으로, 산업디자인. 114, 1991

- 김근배, 이훈영, DAS: 신제품의 디자인 개발을 위한 사례기반 추론시스템, 마케팅 연구, Vol.14(3), 1999

- 김덕남, 애니메이션 캐릭터를 활용한 부가가치 향상에 관한 연구, 삼척대학교 논문집, 제 35집, 2002

- 김상수·윤상웅, 디지털 콘텐츠 가치평가 시스템 개발에 관한 연구, 한국경영정보학회, 제10권 제1호, 2008

- 김인철·주형근, 文化콘텐츠 企業 價値評價를 위한 割引率 決定에 관한 硏究, 디지털정책연구, Vol.3 No.1, 2005

- 김주훈, 캐릭터 산업과 캐릭터디자인에 관한 연구, 한국 커뮤니케이션디자인학회, 제 3권, 2002

- 김희광, 패션브랜드의 디자인 아이덴티티 확립을 위한 캐릭터디자인 연구, 디지털디자인학연구, Vol.6(2), 2006

- 나광진·권민택, 디자인 이미지 차원과 측정 도구의 개발: 휴대폰 디자인을 중심으로, 소

비문화연구, 제 11권 제 4호, 2008

- 민경택·허성철, 디자인 조형언어에 대한 소비자의 감성적 인지특성, 감성과학, Vol.12, No.1, 2009

- 박성완, 플래시 캐릭터의 조형 특징에 대한 연구, 기초조형학회, 2008

- 박창호, 원은 좋은 형태인가?, 한국심리학회지: 인지 및 생물, 2010

- 박현우, 지식정보 콘텐츠 가치평가의 기법과 적용 가능성, 한국콘텐츠학회, Vol.2 No.3, 2002

- 백동현·유선희·정혜순·설원식, 기술이전거래 촉진을 위한 기술가치 평가시스템 개발, 한국지능정보시스템학회, 한국지능정보시스템학회, 제7권 1호, 2003

- 성영신·양형근·유동수·박성용, 캐릭터에 대한 소비자 심리: 미키마우스, 쥐인가 사람인가, 광고학연구, 제 15권 3호, 2004

- 신경석·양형근·유동수·박성용, 제품디자인의 정량적 평가 방법 개발에 관한 연구, 소비자학 연구, 제 12권 4호, 2001

- 오현주, 게임 캐릭터의 조형성에 관한 연구, 한국콘텐츠학회, Vol.2 No.2, 2004

- 옥성수, 콘텐츠산업 투자지원정책연계방안연구, 한국문화관광연구원, 2010

- 이동철·박기남, 시장기반의 신기술 가치평가 어떻게 가능할까?, 한국전산 회계학회, 추계학술발표회 발표논문집, 2004

- 이정연, 미국의 대학들이 사용하는 캐릭터의 기능과 효용성, 호남대학교 학술논문집, 제25집(2), 2004

- 이정희, 유아기 시지각 발달과 캐릭터디자인에 관한 연구, 한국 브랜드디자인학연구, 제13호 Vol.7 No.2

- 이정희, 유아완구의 색채분석에 관한 연구, 한국 브랜드디자인학연구, 제12호 Vol.7 No.1

- 임학순, 만화캐릭터의 라이선싱사업 성공요인과 정책과제: 둘리캐릭터와 고객과의 상호작용사례분석을 중심으로, 한국문화경제학회, 2002

- 장웅, 캐릭터디자인의 시각언어에 관한 연구, 시각디자인학연구, 10호, 2002

- 전영호·백인기·신정태, 구조방정식 모델을 활용한 자동차 내장디자인의 고객만족 감성에 관한 연구, 품질경영학회지, 28(4) 12월, 2000

- 정강옥, 브랜드 구성 요소에 대한 소비자 반응 연구: 브랜드명과 심볼을 중심으로, 파주: 한국학술정보, 2005

- 최종렬·김동환·서해숙, 콘텐츠 가치평가(COVA) 시스템 개발을 통한 지역 문화콘텐츠 산업 활성화 연구, 인문콘텐츠학회, 제17호, 2010

- 최창성·박민용, QFD기법을 이용한 무선호출기의 감성 공학적 설계에 관한 연구, 대한산업공학회 '95추계학술대회논문집, 1995

- 홍순기·오재건, 기술예측 응용사례-Delphi방법을 중심으로, 기계와 재료, 4(4), 1992

국외문헌

- Aaker, David A. and Alexander Biel, eds, Building Strong Brands, Hillsdale, NJ: Lawrence Erbaum Associated, 1992

- Anderson, D., Strand of system, The Philosophy of C, Pierce, West lafayette: Purdue University Press, 1997

- Ashraf Ramxy, What's in a name?, How stories power enduring brands, in Lori L. Silverman (dir.), Wake me up when the Data is over, 2006

- Benjafield, John, A Review of Recent Research on The Golden Section, Empirical of The Arts, Vol., 3(2), 1985

- Boselie, Frans, The Golden Section Has No Special Attractivity, Empirical Studies of The Arts, Vol., 10(1), 1994

- Bright, J., Practical Technology Forecasting: Concepts and Exercises, Austin: Industrial Management Center, 1978

- Chaudhuri, A., Holbrook, M.B., The chain of effects from brand trust and brand affect to brand performance: the role of brand loyalty, Journal of Marketing, Vol. 65 No. April, 2001

- Cheskin Reserch & Sand day et .al., 1999

- CF, Frederic Will, Intelligible Beauty, Chap, V, Cousin and Coleridge: the aesthetic ideal, 2001

- Day, G. S., A two dimensional concept of brand loyalty. Journal of advertising research, 9(Special Issue), 1969

- Duke, James, Aesthetic Response and Social Perception of Consumer Product Design, Unpublished Dissertation, Texas Tech University, 1992

- English J. M. and Kernan G. L., The Prediction of air travel and aircraft to the year 2000 using the Delphi Method, Transportation Research, 10(1), 1976

- Featherstone, M, Consumer Culture and Postmodernism, London: Sage. 1991

- Fishbein, M., & Ajzen, I. Belief, Attitude, Intention, and Behavior: An Introduction to Theory and Research. Reading, MA: Addison-Wesley, 1975

- Garner, W. R., The Processing of Information and Structure, Potomac, MD: LEA, 1974

- Gordon Allport, [Attitudes] in A Handbook of Social Psychology. Worchester, MA: Clark University Press, 1935

- Gould, Stephen Jay. A Biological Homage to Mickey Mouse. Natural History 88.5, Villanova University. 1979

- Harrington, C.L. and Bielby, D.D, Construction the Popular: Cultural Production and Consumption, in Harrington, C.L. and Bielby, D.D.(ed.), Popular Culture: Production and Consumption, Oxford: Blackwell Publishers. 2001

- Helen Marie Evans and Carla Davis Dumesnil, An invitation to Design, Macmillan Publishing, 1982

- Jay Hambidge. Dynamic Symmetry: The Greek Vase, Reprint of original Yale University Press edition ed., Whitefish, MT: Kessinger Publishing. 2003

- Judd RC. Use of Delphi Methods in Higer Education, Technological Forecasting and Social Change, 1972

- Kanizsa, G, "Margini quasi-percettivi in campi con stimolazione omogenea.", Rivista di Psicologia 49 (1): 1955

- Katz, D., Gestalt Psychology: Its Nature and Significance, New York: Ronald Press, 1950

- Koffka, K. Principle of Gestalt Psychology. New York: Harcourt, Brace & Co, 1935

- Kevin L. Keller, Strategic Brand Management Building, Measuring, and Managing Brand Equity, Prentice Hall, 1998

- Laurence Vincent, Legendary Brands. Unleashing the Power of Story-telling to Create a Winning Market Strategy, Dearborn Trade Publishing, Chicago, 2002

- L Bruce Archer, Ken Baynes, Richard. Langdon, Design in General Education. (Part One: Summary of findings), London: Royal College of Art, Department of Design. Research 1976

- Lieberman, A. and Esgate, P., The Entertainment Marketing Revolution: Bringing the Moguls, the Media, and the Magic to the World, New Jersey: Financial Times Prentice Hall, 2002

- Mendenhall John, Character Trademarks, Chronicle Books, San Francisco, 1990

- Mitchll, M., & McGodrick, A., Delphi: critical review. New York: McGraw-Hill, 1994

- Noble, C. H. and Kumar, M. Exploring the appeal of product design; a grounded value-based model of key design elements and relationships. Journal of product innovation management, 27, 2010

- Oliver, Richard L., Whence consumer loyalty? The Journal of marketing, 63(Special Issue), 1999

- Park, Kyung S., and Ji S. Kim, Fuzzy Weighted-Checklist with Linguistic Variables, IEEE Trans. On Reliability, 39(3), 1990

- Pecora,, Norma Odom, The Business of Childrens' Entertainment, New York: The Guilford Press, 1998

- Petet H. Bloch, Seeking the idea Form: Product Design and Consumer Response, Journal of marketing, Vol.59, 1995

- Pomerantz, J. R., & Kubovy,s M. Theoretical approaches to perceptual organization: Simplicity andlikelihood principles. In K. R. Boff, L. Kaufman, & J. P. Thomas (Eds.), Handbook of Perception and Human Performance: Vol. 2. Cognitive Processes and Performance, New York, NY: Wiley. 1986

- Port, K.L. et al. Licensing Intellectual Property in the Digital Age, North Carolina: Carolina Academic Press, 1999

- Rafael Núñez, Reclaiming Cognition: The Primacy of Action, Intention and Emotion, Journal of Consciousness Studies, 2000

- Rock, I., An Introduction to Perception, New York: Macaillan, 1975

- Rafael Núñez, Reclaiming Cognition: The Primacy of Action, Intention and Emotion, Journal of Consciousness Studies, 2000

- Rao, V.R., Agarwal, M.K., Dahlhoff, D., How is manifest branding strategy related to the intangible value of a corporation?, Journal of Marketing, Vol. 68 No. October, 2004

- Raugust, K., The Licensing Business Handbook, fourth ed., New York: EMP Communications, 2002

- Schumann, F, "Beiträge zur Analyse der Gesichtswahrnehmungen. Erste Abhandlung. Einige Beobachtungen über die Zusammenfassung von Gesichtseindrücken zu Einheiten.", Zeitschrift für Psychologie und Physiologie der Sinnesorgane 23: 1900

- Segers. N, Computational representations of words and representations of words and associations in architectural design, development of a system support creative design. Ph. D. Thesis. Technische Universiteit Eindhoven, 2004

- Rowe G, Wright G, Bolger F, Delphi-A Reevaluation of Research and Theory, Technological Forecasting and 1991

- Satty, T.L., The Analytic Hierarchy Process, McGraw-Hill, New York, NY, 1980

- Saaty, T.L., L.G. Vargas and R.E. Wendell, Assessing Attribute Weights by Ratios, Omega, 11, 1983

- Thurstone, attitude scales. Journal of Social Psychology, 1934

- Lorenz, Konrad. Studies in Human and Animal Behavior. Part and Parcel in Animal and Human Societies, Harvard University Press. Cambridge, MA; 1971

- Lorenz, Konrad, Characteristics of babyishness or cuteness common to several species. Fron Die angeborenen Formen moglicher Erfahrung, in Zeitschrif fur Tierpsychologie, 1943

- Natalie Avella, Graphic Japan: from woodblock and zen to manga and kawaii: From

Woodblock to Superflat, Hypermodern, and Beyond, Rotovision; illustrated edition edition, 2004

- Nussbaum, Bruce, Smart Design, Business Weeks, 2010

- Vicd Bruce, Visual Perception, Psychology Press, 2004

- Wertheimer, M., Laws of organization in perceptual forms, In W. D. Ellis, A Source Book of Gestalt Psychology. London, UK: Kegan Paul, Trench, Trubner & Co., 1923

- Wittkower, R., Grundlagen der Architektur im Zeitalter des Humanismus, München, 1969

- Wucius Wong, Principles of Form and Design, Van Nostrand reinhols, 1993

- Woudenberg, F, An Evaluation of Delphi, Technological Forecasting and Social Change, 1991

- Frank H.Mahnke, Color Environment, and Human Response 도서출판 국제, 1996.

- Gerald Zaltman and Robin Higie Coulter, Seeing the Voice of the Customer; Metaphor-Based Advertising Research Journal of Advertising Research 35, No.4.

- J.P. Guilford, There is System in Color Preferences. Optical Society of America Journal, 1940.

- イデア探檢隊ビジネス班, ポケモンの 成功法則, 東洋經濟新聞社, 2001

- キャラクターマーケティングプロジェクト, キャラクターマーケティング, 東京: 日本能率協會マネジメントセンター, 2002

- 柳亮, 兪吉濬譯, 黃金分割, 技文堂, 1986

- 中國玩具協會, 中國玩具網, 中國網, 中國企業新聞網

사이트

- 권건호, 콘텐츠 가치평가 모형 개발됐다, 전자신문

- 동우애니메이션 콘텐츠 정책 대국민 업무 보고, 문화체육관광부

- 매일경제 MK기업정보, http://cominfo.mk.co.kr

- 문화체육관광부 보도자료

- 이민화, 새 경제 패러다임 '창조경제'생태계 만들다, MT머니투데이

- 이정흔, 재테크 경제주간지 머니위크

- Guide to Literary Terms: Characters, http://www.enotes.com/literary-terms/character

- 뽀롱뽀롱 뽀로로 홈페이지

- 위키백과, http://ko.wikipedia.org,

- www.tv-tokyo.co.jp/anime/maplestory

- 워싱턴 KBC, 주간무역, 워싱턴포스트 Kidspost KOTRA & globalwindow.org

- 부즈, 캐릭터코리아, 킴스라이센싱, 씨엘코엔터테인먼트, 아이코닉스, 오콘 홈페이지

- 중국완구협회

- I.R.I 색채 연구소 www.iricolor.com

- 색채디자인연구소 colordesign.ewha.ac.kr

- 색천지 www.colorworld.pe.kr

- 한국색채연구소 www.kcri.or.kr

- 한국색채학회 www.color.or.kr

- 한양대학교 에리카캠퍼스 디자인대학 학생 과제자료 허락받아 사용하였습니다.

닫는 글

사회는 기업 경쟁력의 중요한 원천으로 디자인, 콘텐츠 등 무형자산의 비중이 점차 높아져 가고 있다. 더욱이 감성과 창의성을 중시며 '상상'과 '창의성'을 본질적 특성으로 하는 디자인이 더욱 주목을 받고 있으며212) 문화산업이 미래의 주요 산업으로 인식되면서 그 관심이 더욱 증대되고 있다. 피터 드러커(Peter Drucker)는 '21세기 최후의 승부처가 문화산업' 이라고 하였으며, 전 세계적으로 문화산업의 중요성과 그 성장 속도는 매 해 눈에 띌 정도로 증가하고 있다. 우리의 문화산업도 국가의 핵심적인 성장동력 중 하나로 급부상하는 동일한 경험을 하고 있다.

한국콘텐츠진흥원과 캐릭터산업계에 따르면 K캐릭터 강세가 갈수록 확산하고 있다. '콘텐츠산업 결산 및 전망'을 통해 잠정 추계한 2018년 캐릭터 산업의 총 매출은 12조 원을 돌파했다. 카카오 프렌즈와 뽀롱뽀롱 뽀로로를 선두로 하는 K캐릭터 위상 속에서 우리는 좀 더 캐릭터 개발의 방법론에 대해 고민해야 할 것이다.

본 책은 창의적인 아이디어 발상을 통해 캐릭터디자인 방법론을 제시하는데 목적이 있다.

첫째, 소비자와 캐릭터 업계 종사자인 전문가들 관점에 주목하여, 소비자의 감성적 인지특성에 따른 디자인소비자의 태도와 캐릭터디자인과의 관계성에 대하여 고찰한다.

둘째, 인간이 일반적으로 가지고 있는 시지각적 보편성에 따르는 캐릭터 이미지를 호감과 주목성으로 두고, 모든 형태를 게스탈트이론과 함께 고찰해봄으로써 보다 효과적인 캐릭터디자인을 하기 위한 조형요소들을 파악하였다.

셋째, 효과적인 브랜드 구축을 위한 적합한 캐릭터디자인 가치평가를 파악하고 개선전략을 수립함으로써, 기업의 경쟁력 강화에 도움이 될 수 있도록 한다.

212) 이안재, 디자인경영의 최근 동향과 시사점, 삼성경제연구소, 제 125호, 2007, p.1

이에 내용을 정리하면

첫째, 선행연구와 문헌 연구를 통한 이론적 고찰은 본 연구의 근원을 인지심리학의 감성적 소비자 인지특성과 경영학의 소비자 태도 변화 등을 기본으로 하였다. 주변학문과의 학제적 협력연구 방법이 보다 신뢰도를 높일 수 있는 길이라 생각하여 선행연구 범주를 확장하였다.

둘째, 이론적 연구는 인간의 인지와 디자인 인지구조에 따른 조형요소를 통한 효과적인 캐릭터디자인에 대해 알아보고 캐릭터의 조형과 시지각적 보편성에 따르는 이미지에 대해 고찰하였다.

또한, 캐릭터디자인 평가에 대한 선행연구와 다양한 캐릭터 가치측정평가의 선행연구를 비롯한 기타 연구를 토대로 각 평가 방법의 장단점과 한계점을 분석하였다. 효과적인 캐릭터디자인 구축을 위한 연구의 범위는 본인이 새롭게 제시하는 평가요인인 형태 조형 요인, 디자인 태도 요인으로 한정지어 진행하였다. 캐릭터디자인 평가가 이미지, 디자인, 소비자 행동전반에 걸쳐 진행되는 만큼 본 연구에서는 연구의 카테고리를 확장시켜 소비자와 캐릭터디자인의 관계성을 도출할 수 있도록 하였다.

결과적으로, 조형요소를 통한 효과적인 캐릭터디자인 연구에 있어서 캐릭터의 기본 조형요소와 형태인지를 위한 시지각에 대한 이해를 바탕으로, 캐릭터의 조형과 시지각적 보편성에 따른 이미지에는 형태의 귀여움으로 인한 호감, 비례가 주는 친근함, 원형의 단순성으로 인한 주목성을 들 수 있었다.

캐릭터디자인 평가 선행연구 고찰에서 캐릭터의 디자인 가치 속성요인으로 가장 빈도수가 높은 척도항목은 선호도, 인지도, 이미지, 시장성, 구입율 순이며, 캐릭터디자인의 가치평가는 소비자의 모든 유형인 인지와 태도, 구매 등 모든 것에 대한 평가로 진행됨을 알 수 있었다.

캐릭터의 조형 형태와 비례의 선호도 상관연구에서는 상위권 6개 캐릭터의 얼굴: 몸, 몸 가로: 세로 비율 중 총 41%가 √2비(1:1.414)에서 √3(1: 1.732)인 근사 황금율에 해당하였다. 선호도가 높은 캐릭터 형태들은 그렇지 못한 캐릭터들보다 원형의 형태를 이루고 있었다. 캐릭터에 있어서 호감과 주목성은 이미지 속에서 소구를 위한 충동과 명료성 추구라는 두 가지 특징으로 작용하며 캐릭터의 조형 비례를 결정하는 주요 원천이 되는 것으로 정리할 수 있었다.

본 책은 다양한 측면에서의 캐릭터디자인을 분석하고, 창의적인 아이디어 발상법의 유형에 따른 캐릭터디자인 개발 방법론을 이해하고자 하였다. 지자제 캐릭터, 공공기관 캐릭터, 사회계몽 캐릭터, 기업 캐릭터, 애니메이션 캐릭터, 아트토이 캐릭터 등 다양한 캐릭터디자인 사례들을 통해 캐릭터디자인의 아이디에이션 프로세스를 도출하는 과정을 제시하였다.

캐릭터의 디자인을 다양한 측면에서 평가하고, 캐릭터디자인의 세부적인 개선전략을 제시하여 신속하게 고객이 원하는 고객 지향적 디자인 대응을 할 수 있게 하였으므로, 본 책의 내용이 기업 내 캐릭터디자인 개발에 도움이 되리라 사료된다.